발도르프학교의 **미술 수업**

1학년에서 **12**학년까지

발도르프학교의 미술 수업

마그리트 위네만 & 프리츠 바이트만 지음
하주현 옮김
이해덕 감수

1판1쇄 2015년 4월 20일
　2쇄 2016년 2월 10일
　3쇄 2018년 2월 10일
개정판 2022년 10월 20일

펴낸곳 (사)발도르프 청소년 네트워크 도서출판 푸른씨앗

　책임 편집 백미경　편집 백미경, 최수진, 김기원　번역기획 하주현
　디자인 유영란, 문서영　홍보마케팅 남승희, 안빛, 이연정
　등록번호 제 25100-2004-000002호
　등록일자 2004.11.26.(변경 신고 일자 2011.9.1.)
　주　　소 경기도 의왕시 청계로 189-6 전화 031-421-1726
　페이스북 greenseedbook 카카오톡 @도서출판푸른씨앗
　전자우편 gcfreeschool@daum.net

greenseed.kr　www.greenseed.kr

값 30,000원
ISBN 979-11-86202-47-0 (03650)

발도르프학교의 미술 수업

1학년에서 12학년까지

마그리트 위네만 & 프리츠 바이트만 지음
하주현 옮김

도서출판
프르씨ㅇ
푸른씨앗

차례

1부

회화의 기본 원리
1학년에서 8학년

마그리트 위네만

● 이 책에서는 색깔 이름의 한국어 사용을 원칙으로 하였습니다. 몇 달 동안 많은 분을 만나 의견을 묻고 토론하면서, 부르기 쉽고 보편적으로 공감할 수 있는 이름을 찾고자 노력했습니다. 그 과정에서 색에 대한 인간의 지각 또한 오랜 시간을 두고 진화했기 때문에 어떤 색에는 미묘한 색감까지 구별할 수 있는 다양한 이름이 존재하지만 어떤 색의 경우에는 전혀 그렇지 못하다는 것을 알게 되었습니다. 또한 사람마다 색에 대한 경험과 기준이 달라서 성해진 정답 또는 기준에 따른 이름을 정하는 것이 오히려 인위적일 수 있다는 결론을 내리고, 오랜 고민 끝에 일관성보다는 그 이름을 들었을 때 많은 사람이 공통으로 떠올릴 수 있는 색의 이름을 선택하였습니다. 본문에서 두 번 이상 나온 색깔들에 대해 후보로 거론되던 많은 좋은 이름과 함께, 이 책에서 부르기로 한 이름은 굵은 글씨로 표시하였습니다. 이를 계기로 앞으로 많은 논의가 일어날 수 있기를 바랍니다.

자주 사용하는 여섯 가지 물감 색

독일어	영어	한국어
zitronengelb	lemon yellow	**레몬노랑**/연노랑/담황/레몬색
goldgelb	golden yellow	**황금노랑**/금황
zinnoberrot	vermilion	**주홍**
karminrot	carmine red	**진빨강**/적홍/심홍/연지
ultramarinblau	ultramarine blue	**남색**/군청/쪽
preussischblau	prussian blue	**진청**/진파랑

괴테와 슈타이너의 색채론에 나오는 빨강

purpur	magenta	**자홍**
pfirsichblut	peachblossom	**복숭아꽃색**/담홍

● 괴테는 프리즘에서 노랑-빨강 색깔 띠와 파랑-보라 색깔 띠를 겹쳤을 때 나타나는 색을 자홍이라고 했고, 괴테의 색채론을 한 단계 발전시킨 슈타이너는 프리즘을 더 멀리하면 자홍이 복숭아꽃색으로까지 밝아진다고 했습니다. 이 두 색은 본질적으로 물감 같은 물질로는 표현할 수 없는 이상적인 색입니다.(이에 대한 자세한 설명은 〈교사의 사전 연습〉 중 괴테의 색채론을 설명하는 부분, 〈12학년 _회화〉에서 초상화를 설명하는 부분과 3부 중 슈타이너의 색채론을 참고)

● 괴테의 인용문에서 괄호 안의 번호는 그의 육필 원고를 기본으로 편집된 잠언집에 매겨져 있는 일련번호입니다.

● 책에 나오는 루돌프 슈타이너 전집 목록(GA) 한글 번역은 『루돌프 슈타이너 전집 목록』(푸른씨앗, 2020)을 기순으로 하였습니다.

추천의 글

〈발도르프학교의 미술 수업〉을 간략히 소개하자면 특히 마그리트 위네만의 저학년과 중학년을 위한 회화와 소묘에 대한 장章에는 교사들에게 귀중한 조언이 많이 있습니다.

- 교사들이 수업을 준비하면서 주의해야 할 점들을 안내하고
- 다양한 방식으로 그림을 그리는 학생들을 묘사합니다.
- 작업 과정과
- 수업 구성을 설명하면서
- 색채의 본질과 그 공간적인 효과를 예를 들어 소개합니다.
- 루돌프 슈타이너의 과제와 조언들을 주제로
- 아이들의 발달 과정에서 생겨나는 방법적인 질문을 예술적인 과제와 함께 살펴봅니다.

더불어 위네만은 루돌프 슈타이너의 예술적 원동력에 연관하여 교육학적 과제의 단초를 세웠습니다.

상급학년을 위해서는 프리츠 바이트만이 뒤를 이어 흑백드로잉과 상급 회화에 대해서 설명합니다.

- 흑백드로잉에 대해서는 아시아에서 잘 알려진 평행 투시도법 die isometrische Perspektive도 보충하여 살펴보아야 합니다.

루돌프 슈타이너는 회화 수업에 대해 다음과 같이 말했습니다.

"아이들을 위해서 어떤 특별한 회화를 계획하는 것이 아니라는 것을 이해해야 합니다. 아이들이 어떠한 방식으로든 그림을 그리면서 그 안에서 자라나야 한다고 생각한다면, 교육학적으로 특별히 잘 짜 맞춘 방법이 아니라 살아있는 회화 예술

을 통해 그 원칙들을 만들어야 합니다. 지성적으로 고안해낸 것이 아닌, 진정으로 예술적인 것을 학교 안으로 가져와야 합니다."(루돌프 슈타이너 〈현대의 정신적 삶과 교육Gegenwärtiges Geistesleben und Erziehung〉 일클리, 1923년 8월 17일 14번째 강의, GA 307)

이 책은 1976년에 출간되었습니다. 그 이후로 (슈타이너 시절에 뚜렷이 새겨진) '형성하는 예술' 영역에 대한 연구가 많이 진척되었고, 예술가들의 책과 다른 자료들의 접근도 용이해졌습니다. 또한 예술 자체도 더욱 발달하였습니다. 수업은 이 모든 상황을 알맞게 고려해야 합니다. 이것은 교사 스스로 연구자가 되어, 그것을 자신의 수업으로 가져가야 한다는 말입니다. 특히 상급학년에서는, 학생들을 그들의 시대 안에 소개함으로써 동시대인이 될 수 있도록 하는 것이 중요합니다. 또한 이 책은 규칙적인 주기로 회화 세미나가 열리던 시기에 생겨났습니다. 당시 세미나에서는 (슈타이너의) 기록들을 안내하고 다시 살아나게 했으며, 새로운 생각을 착안하고, 질문과 경험을 나누었습니다. 이러한 배경은 현재에 더욱 잘 이루어져야 합니다.

그래서 다른 자료들도 더 살펴보기를 반드시 추천하고 싶습니다.
제가 추천하고 싶은 글은 슈톡마이어 E. A. Karl Stockmeyer의 〈루돌프 슈타이너의 발도르프학교 교육 과정〉에서 미술 수업에 대한 부분입니다. 이 글은 루돌프 슈타이너의 진술을 원본 그대로 포함하고 있습니다.

레나테 쉴러 Renate Schiller
전 독일 슈투트가르트 자유대학 '회화와 미술사' 담당교수

루돌프 슈타이너 Rudolf Steiner 1861~1925
인지학을 바탕으로 예술·교육·의학·농업에 이르는 광범위한 문화운동을 이끈 독일의 철학자이자 교육자

⇨ 이 글은 1961년 도르나흐에서 출판된 강의록 〈현재 문화기 위기의 한가운데에 선 괴테아눔−사고 Der Goetheanumgedanke inmitten der Kulturkrisis der Gegenwart〉(GA 36)에서 발췌했으며, 이 강의는 1923년 3월, 발도르프학교의 예술과 교육에 관한 콘퍼런스였다.

"아이들에게는 예술이 필요합니다"

여기서 말하는 예술은 미술과 시, 음악 모두를 포함합니다. 그리고 아이들이 학년에 적합한 방식으로 이러한 예술 활동에 적극적으로 참여할 방법이 있습니다. 여러분이 교사라면, 이런저런 형태의 예술이 인간의 어떤 능력을 훈련하는데 '유용하다'는 말을 너무 많이 해서는 안 됩니다. 본질적으로 예술은 예술 그 자체를 위해 존재하기 때문입니다. 교사 스스로 예술을 정말 깊이 사랑해서 아이들에게 어떻게 해서든 그것을 경험하게 해주고 싶어 해야 합니다. 그러면 그 예술 경험을 통해 아이들이 어떻게 성장하는지 보게 될 것입니다. 아이들의 지성을 온전히 일깨워주는 것은 바로 예술입니다. 아이들이 행동에 대한 욕구를 자유롭고 예술적으로 물질을 제어하는데 이용할 수 있게 되면, 책임감이 자라납니다. 교실에 영혼을 불어넣는 것은 바로 교사의 예술적 감수성입니다. 교사는 아이들의 진지함에 행복을, 즐거움에 품위를 가져다줍니다. 우리는 그저 지성으로 자연을 이해할 뿐입니다. 자연을 경험하기 위해선 예술적 느낌이 있어야 합니다. 살아있는 방식으로 사물을 이해하도록 교육받은 아이들은 '유능한' 사람이 되지만 직접 예술 활동에 참여해본 아이들은 '창조적'인 사람이 됩니다. 유능한 사람은 그저 자신의 능력을 응용할 뿐이지만 창조적인 사람은 응용 그 자체를 통해 성장합니다. 아이가 만든 조소나 그림이 아무리 서투르고 볼품없다 해도, 그 활동을 통해 내적 영혼의 힘이 일깨워집니다. 음악이나 시 활동을 할 때, 아이들은 자신의 내적 본성이 이상의 차원으로 고양되는 것을 느낍니다. 그들은 인간성의 첫 단계와 더불어 두 번째 단계를 획득합니다.

예술을 교육 전체의 유기적 일부가 아니라, 다른 과목과 동떨어진 분리된 과목으로 본다면 이 중 어느 것도 얻을 수 없습니다. 아이들을 위한 모든 교육과 가르침은 전체가 유기적으로 이루어져야 하기 때문입니다. 예술적 감수성이 학습, 관찰, 기술 습득의 영역에까지 닿아야 하는 것처럼, 지식, 문화, 실능 기술 훈련 모두가 예술에 대한 요구로 이어져야 합니다.

루돌프 슈타이너

Rudwey Steiner

머리말

이 책의 저자들과 발도르프학교 연합 산하 교육 연구소는 화가 율리우스 헤빙 Julius Hebing과 소중한 동료 에리히 슈베브쉬 Erich Schwebsch 박사를 추모하며 이 책을 헌정한다. 1921년 슈타이너는 베를린에서 중등교사로 일하던 에리히 슈베브쉬를 1919년 설립된 슈투트가르트의 발도르프학교에 초빙했다. 당시 슈베브쉬는 미학, 특히 음악 부문을 깊이 연구하고 안톤 부르크너 Anton Bruckner에 대한 책을 펴내 세간의 주목을 받고 있었다. 발도르프학교에서는 그를 간절히 원했다. 그의 과제는 담임과정부터 상급에 이르는 예술 교육 과정을 구축하는 것이었다.

교사들과 함께한 한 콘퍼런스에서 슈타이너는 아이들이 사춘기를 지내면서 스스로 자연의 일부가 되어가고 수업 또한 자연 과학이 전면에 대두되기 시작하면서 수업과 자신의 내면 모두, 갈수록 자연법칙의 지배력이 주는 영향을 많이 받기 때문에 그 힘에 균형을 맞추기 위해 개인의 자유에 기초한 인간적–도덕적 요소를 강화해야

한다고 말했다. 이것이 바로 당시 9학년부터 12학년 과정에서 새로 시작하는 예술 수업(발도르프학교 예술 수업 이론) 및 다른 실용 예술 수업에 부여된 과제였다.

슈베브쉬는 여러 해 동안 이 과제에 전념했다. 그는 이 분야에 축적된 성과를 소개할 적임자였다. 하지만 완성을 눈앞에 두고 결과물과 그동안 해온 모든 연구 작업이 2차 대전의 포화 속에서 불타 버리고 말았다. 그간의 성과는 인지학적 교육 예술이라는 새로운 힘에 뿌리를 둔 것으로, 특히 1919년에 세워져 1938년 정치적인 이유로 문을 닫은 슈투트가르트 발도르프학교와 독일 및 다른 나라에서 새롭게 문을 연 발도르프학교에서 쌓아온 것이었다. 1945년 발도르프 교육 운동이 다시 불붙고 급속도로 성장하는 과정에서, 슈베브쉬는 중단된 연구를 다시 시작할 여력이 없었다. 새로 설립하는 학교들을 돌며 조언을 주고, 발도르프학교 교사를 위한 연 2회 콘퍼런스를 조직하고, 1951년부터는 슈투트가르트 발도르프학교

의 대중 교육 콘퍼런스를 다시 시작하는 등, 슈투트가르트학교와 발도르프학교 연합을 다시 일구어내느라 바쁘게 일했다.

이처럼 왕성한 활동 속에서도 루돌프 슈타이너의 교육 예술에서 예술분야의 기틀을 닦아야 한다는 자신의 사명을 잊지 않았다. 그 과정에서 슈베브쉬는 뜻 맞는 친구이자 조력자인 화가 율리우스 헤빙을 만났다. 헤빙의 제자를 자청하는 이 책의 저자 마그리트 위네만과 프리츠 바이트만은 스승에 대한 보고서를 썼다. 율리우스 헤빙은 괴테의 색채론과 그 연장선에 있는 슈타이너의 색채론을 연구했고, 회화가 나아갈 새로운 방향, 특히 예술 교육의 새로운 길을 찾기 위해 노력하고 있었다. 헤빙은 여지금 〈세계, 색, 그리고 인간Welt, Farbe und Mensch〉에서 루돌프 슈타이너의 그림을 보존하기 위해 많은 노력을 기울였다. 또한 발도르프 교사로서의 소명에 따라 세계 곳곳의 학교에서 세미나를 열고, 독일 울름Ulm에서 강림절(그리스도의 탄생을 기념하는 성탄 전 4주간)마다 회화 교육 과정을 정기적으로 마련했다.

슈베브쉬의 저서는, 그가 아직 이른 나이로 1953년 성령강림절에 세상을 떠나면서 출판 작업이 기약 없이 늦춰지게 되었다. 전쟁 전 '옛' 발도르프학교 운동 때 썼던 글 중에서 겨우 두 권만이 〈정신의 현존에 기초한 교육 예술 rziehungskunst aus Gegenwart des Geistes〉과 〈미학 교육을 위하여 Zur Ästhetischen Erziehung〉라는 제목으로, 당시 새롭게 창간된 잡지 〈인간학과 교육 Menschenkunde und Erziehung〉에 4권과 5권으로 출판될 수 있었다.

율리우스 헤빙이 평생에 걸쳐 몰두했던 작업 역시 미완성으로 남았다. 그는 문제를 해결하고 새로운 분야로 연구를 확대하는데 언제나 석극적이었다. 1973년 82세의 나이로 세상을 떠나기 몇 달 전까지도 활동을 멈추지 않았다.

따라서 발도르프학교의 예술 교육을 대중에게 소개하는 작업은 젊은 세대의 몫이 되었다. 이 책은 1965년 미학 교육의 본질과 과제에 대한 힐데가르트 게르베르트 Hildegard Gerbert 박사의 저서

〈예술의 진정한 이해에서 비롯하는 인간 중심의 교육, 미학 교육에 관하여 Menschenbildung aus Kunstverständnis. Beiträge zur ästhetishen Erziehung〉의 출간과 함께 시작된 연속물 중 일부이다.

독일의 편집자들은 이 책의 뒤를 이어 발도르프 교육의 다른 예술 영역에 관한 자료들이 나오기를 고대한다. 학교 전체의 건강함, 특히 상급과정 수업의 내실은 예술 과목들의 역할이 좌우하기 때문이다.

나는 발도르프학교 운동 전체를 대표하여 두 저자가 수십 년간 이 일에 쏟았던 노고에 감사드린다. 그리고 이 책을 만드는 데 함께했던 교육 연구 센터에도 감사를 전한다. 편집에 큰 지원을 해준 반네-아이켈 Wanne-Eickel의 루스 모어링 Ruth Moering 박사에게도 진심 어린 감사를 전한다.

1976 가을, 슈투트가르트
에른스트 바이서트 Ernst Weißert

들어가며

실용적이면서도 내용의 깊이와 넓이를 갖춘 이 책은 발도르프학교의 수업과 예술 교육 과정을 전체적으로 조망하게 해준다. 발도르프학교 교사들뿐 아니라 예술가와 다른 교육 기관의 교사들도 이런 책을 오랫동안 기다려왔다. 이 책은 루돌프 슈타이너가 수많은 강연과 글, 수업시연에서 언급했던 예술의 다양한 측면을 두루 살피면서, 특히 그의 색채 연구를 강조한다. 이 책에서 제안하는 예술 수업과 예술 작업은 슈타이너의 강연에 기초를 두고 있다.

예술이란 모든 가능성에 대해 열려있는 마음가짐이며 옛것을 뒤로하고 새로움을 찾아 나서는 것이다. 예술은 또한 놀이이다. 예술을 통해 아이들은 다양한 성질의 조소 재료를 가지고 놀고, 색채의 마법과 빛과 어둠, 형태그리기, 만들기가 펼치는 이야기에 빠져들기도 한다. 어른들 역시 예술을 통해 '어린아이처럼' 될 수 있다. 예술은 어른들이 놀이에 대한 본능을 다시 찾을 수 있게 해준다.

프리드리히 쉴러Friedrich Schiller는 미학에 관한 저술에서, 예술이란 어떤 목적도 결과도 없이 오직 행위에 대한 즐거움과 사랑만 존재하는 놀이라고 말했다. 예술 작품은 결코 결과물이나 규격화된 완성품에 대한 요구에 좌우되어서는 안 되지만, 그렇다고 해서 예술 교육이 무질서해도 좋다는 뜻으로 이해해서는 안 된다! 발도르프 교육 과정은 교사의 연구와 이해, 철저한 연습과 준비를 전제로 하고 있으며 다양하고 구체적인 연습을 통해 뚜렷한 방향성을 가지고 나아가게 되어 있다. 교실에서 이루어지는 활동은 세상 속 인간에 대해 폭넓은 관점에 근거를 두고 성장하는 아이들의 발달 단계에 맞춰 세심하게 진행된다.

발도르프 교과 과정은 아이가 물질적, 정신적 발달과정의 복잡하고 어려운 길을 잘 헤쳐나가도록 안내한다. 발도르프 교육에서 예술 활동과 지적 활동은 온전히 통합된다. 저학년에서는 동화나 신화, 전설을 들으며 마음속에 상을 떠올리고 상상해보게 한다. 이는 예술의 풍부한 원천이 될

뿐만 아니라 관찰하는 힘을 키워줌으로써 지적인 활동에 속하는 역사나 과학 같은 사실적 학문에서도 중요한 역할을 한다.

사춘기 때 시작하는 원근 화법은 상당한 지적 사고를 요구한다. 또 빛과 어둠을 이용한 예술 작업은 불안정한 사춘기 청소년들의 영혼에 질서를 가져다준다. 상급과정에서 청소년들은 다시 예술을 통해 자연과 영혼의 분위기, 초상화를 만난다. 이 모든 과정에서 아이들의 마음속에 인간과 자연에 대한 사랑이 자라난다.

창조적인 놀이 본능이 유독 강한 아이들이 있다. 우리는 이것을 더 강화시키고 북돋아 주어야 한다. 세상에 대한 이해가 아직 자리잡기 전이지만, 예술을 통해 그것을 계발하고 교육할 수 있다. 예술은 기술과 내적 성장 모두를 요구하는 나름의 체계와 원칙을 가진 영역이기 때문이다. 사람은 행동 양식으로 자신을 표현한다. 필체에 그 사람의 성격이 드러나는 것처럼, 예술 양식 역시 아이의 본질적 존재의 성장과 함께 통합적으로 발달할 것이다. 예술은 '저절로' 되는 것이 아니라 배워야 한다. 모든 인간은 백지 상태로 시작해서 사물이 그 본질을 드러냄에 따라 조금씩 그 공간을 채워나간다.

한때 예술, 종교, 과학은 모두 하나의 원리였다. 그러나 시간이 지나면서 점차 분리되어 갔고, 인류가 사고, 느낌, 의지 중 어떤 측면을 강조하느냐에 따라 서로 다른 세 가지 영역으로 나누어지게 되었다. 조화롭고 균형 잡힌 인간으로 성장하기 위해서는 이 세 분야를 다시 하나로 통합시켜야 한다는 인식이 확산되고 있다. 이것이 예술의 중요한 과제 중 하나다.

예술은 시대에 따라 발달하는 인류 의식의 기록이며 동시에 그 의식 변화를 촉진하는 요인이다. 예술이 종교와 그 정신적 뿌리에서 떨어져 나가면서, 세속화되고 물질적인 세상과 자아의식의 성장을 추구하기 시작했다. 이제 예술은 정신적 영감의 원천으로서의 역할을 회복해야 한다.

슈타이너는 교육과 삶에서 예술의 역할을 아

주 중요하게 여겼다. 심지어 세상에서 예술이 결핍되는 만큼 속임수와 폭력이 증가할 것이라고도 했다. 세상에서 일어나는 폭력의 많은 부분은 깊은 내적 권태에서 비롯한다. 교육 그 자체도 예술 활동이라고 볼 수 있다. 예술 작업은 자아와 타인에 대한 의식을 일깨우는 본질적인 방법이다. 창조적이며 역동적인 예술 활동을 통해 사회 분위기를 긍정적인 기운으로 채울 수 있다.

학교에 다니는 동안은 이런 가치를 인식하지 못하는 경우가 많다. 하지만 나이가 들면서 학교에서 받은 교육이 얼마나 큰 가치를 지녔는지 점차 깨닫게 될 것이다.

어쩌면 이 책을 통해 얻는 가장 큰 수확은 작품의 질에 관한 문제일 것이다. 작품의 질을 무엇보다 중요하게 여긴 저자 위네만 박사와 프리츠 바이트만은, 괴테의 색채론을 연구해 온 율리우스 헤빙과 함께 30년에 걸쳐 작업했으며 헤빙의 사후에도 계속 함께 일하면서 연구 결과를 다른 사람들과 나누기 시작했다. 특히 울름 발도르프

학교에서 매년 열리는 성령강림절 콘퍼런스 Whitsun Conference의 강연과 연구모임에서 활발히 활동했다. 이 책에 담긴 모든 내용은 저자들이 면밀히 연구하고 작업한 것들이다.

슈타이너가 준 가장 큰 선물은 인류의 수수께끼에 대한 흩어진 퍼즐 조각을 모아 세계 전체의 그림 속에 통합시킨 것이다. 이제 그 여정을 따라가 보자.

이 책이 나오기까지

이 책은 약 30년에 걸친 수업 경험과 발도르프학교 교사들 간의 미술 과목 콘퍼런스 및 세미나를 토대로 한다. 오랜 세월에 걸쳐 과목별 교과 과정을 만드는 작업을 진행했으며, 이런 노력의 결과물을 발도르프학교 연합 산하 교과 과정 연구센터는 〈인간학과 교육Menschenkunde und Erziehung〉 연속물로 출간하고 있다. 발도르프학교는 루돌프 슈타이너 교육학의 토대 위에서 자율적으로 운영되기 때문에, 이런 종류의 교과 과정 안내서는 하나의 사례에 지나지 않으며 학교마다 기본 원칙에 근거하여 자신만의 교과 과정을 만들어내게 된다. 특히 교사의 재능과 특성에 많은 영향을 받기 마련인 예술 과목에서는 이점이 재삼 강조되어야 한다.

1학년부터 12학년까지 계속되는 예술 수업은 발도르프 교육에서 중심적 위치를 차지한다. 예술적 역량을 육성하는 목적은 결과물이 아니라, 아이들이 조화롭게 성징하고 타고난 잠재력을 꽃피우게 하는 데 있다. 슈타이너가 '순수 예술'을

여러 관점에서 다루었던 것도 바로 이런 이유에서다. 루돌프 슈타이너가 남긴 크고 작은 강연과 제안들을 보면 아이들의 발달 단계에 따라 택해야 하는 수업의 방향을 알 수 있다. 이 책은 그런 자료를 토대로 한 연구와 교사들이 끊임없이 교류한 경험을 정리한 것이다.

루돌프 슈타이너의 인간학과 교육 방법론의 기본 방향을 알고 싶다면 기본적으로 슈투트가르트에서 첫 발도르프학교의 개교를 앞두고 교사들을 대상으로 했던 강연과 세미나[1]를 참고하기 바란다. 슈타이너는 또한 처음 5년간 학교의 안내자로 70회 이상 모임을 하면서 교사들에게 학년에 따라 수업이 어떻게 나아가야 하는지를 제시하고, 교사들의 수업 경험을 하나로 모으고, 개별적인 사안에 대해 제안하고 충고했다. 이 모임의 목적은 대개 당시의 구체적인 상황에 대한 해답을 찾는 것이었지만 기본 원칙에선 오늘날에도 여전히 유효한 지침이 된다.

1919년부터 1924년까지 5년 동안, 슈타이너

는 비슷한 독립 학교 설립에 대한 관심이 뜨거웠던 스위스, 영국, 네덜란드에서도 강연했다. 슈투트가르트에서는 개별 교과목 수업에 대한 강연을 계속 했다.

물론 이밖에 다른 많은 강연, 특히 예술을 주제로 한 강연에서 이 주제(예술 교육)는 자주 언급되었다. 슈투트가르트 첫 발도르프학교 수공예 교사였던 헤드비히 하우크Hedwig Hauck는 이를 모두 취합하여 〈수공예와 예술공예Handarbeit und Kunstgewerbe〉라는 책으로 엮어 1937년 처음 출간하였다.[2]

담임 교사였던 카롤리네 폰 하이데브란트Caroline von Heydebrand는 1925년 교과 과정 전체를 정리한 책을 처음으로 출판했다.[3] 개론서이면서도 원칙과 수업상황을 자세히 설명한 이 책은 오늘날에도 여전히 독보적인 가치를 지닌다. 역시 첫 슈투트가르트 학교 교사였던 E. A. 칼 슈톡마이어E. A. Karl Stockmeyer는 슈타이너의 제안을 모두 모아 과목별, 학년별로 분류한 자료를 1955년 책으로 펴냈다.[4] 이 책은 교사 개인이나 교사회를 위해 없어서는 안 되는 안내서가 되었다. 이 책에서 슈톡마이어는 예술 수업의 개요와 함께, 1920년 교사와의 만남에서 루돌프 슈타이너가 '저학년을 위한 올바른 (미술) 교육 과정'을 만들 생각이지만 시간을 내기 어려워하는 아쉬움도 전했다. 다른 과목을 위해 개괄적으로 짠 교과 과정에서도 정해진 공식을 제시하려는 의도는 전혀 찾을 수 없고, 오직 아동발달에 대한 이해에 근거한 교수 방법과 연령에 맞는 교과 내용을 보여주려 하고 있다. 이는 발도르프 교사는 변화하는 시대에 맞춰 계속해서 새롭게 수업을 만들어 가야 함을 의미한다. 이런 작업은 매주 열리는 교사회의와 정기, 비정기적으로 열리는 교과 콘퍼런스, 그리고 각 과목의 방법론을 다룬 출간물을 통해 진행된다.

이 책 역시 그런 작업의 일환으로 탄생했으며, 담임 교사로서 또 미술과 공예교사로서의 경험에 근거를 두고 있다. 우리 두 사람은 1952년부터 화가 율리우스 헤빙이 이끌고, 발도르프학교 연합

이 주최한, 교사들을 위한 수채화 세미나에 참여해왔다. 헤빙은 새로운 회화 기법의 토대로 괴테의 색채론(과 이를 한 단계 더 발전시킨 슈타이너 연구)을 실용적으로 해석한 자신의 평생 작업이 담긴 연속물 〈세계, 색 그리고 인간〉[5]을 펴내기 시작했으나 안타깝게도 완성하지 못했다.

오랜 세월 헤빙은 슈투트가르트 발도르프학교를 중심으로 교사, 학생들과 함께 색채 실험과 미술 작업을 했다. 이 작업은 후에 교사들이 이어받아 매년 계속 하고 있으며, 우리는 이 콘퍼런스를 조직하는 일을 돕고 있다. 이를 통해 연합회 소속 학교 교사들, 그리고 인근 국가의 교사들과 토론하며 경험의 폭을 수업 이상으로 확장할 수 있었다. 또한 다른 학교 교사들을 위한 발도르프학교 연합의 여름학교에서 예술 과목을 맡아 지도하고 학생들에게 강의도 하면서, 끊임없이 다른 미술 교사들을 만나고 그들의 고민을 들을 수 있었다. 성인들과 함께 작업하다 보니 이론적 토대의 필요성이 대두되었고, 우리는 그럴 때마다 루돌프 슈타이너의 제안과 헤빙의 작업을 되짚어보게 되었다.

이런 배경에서 발도르프학교 1학년에서 12학년까지의 미술 수업 방법을 위한 책을 선보이게 되었다. 구체적인 수업내용은 저학년까지만 다루었고, 이후 수업에 대해서는 원칙을 중심으로 한 몇 가지 제안만을 담았다. 이 책은 슈타이너의 강연과 안내에 뿌리를 두고 있다.

발도르프학교 연합과 도움을 준 모든 동료들에게 진심으로 감사를 드린다. 그들의 도움이 없었다면 이 책이 나오지 못했을 것이다.

1976년 가을, 울름에서
M. 위네만
F. 바이트만

수채화의 특성과 장점

처음 발도르프학교 학생들의 작품 전시회를 찾은 사람들은 특히 수채화 작품이 주는 특별한 인상에 강한 충격을 받곤 한다.

제일 먼저 눈을 사로잡는 것은 근본적으로 투명한 성격으로 강렬하면서 찬란하게 빛나는 원색과 혼합색이다. 색의 분위기는 그림마다 다양하다. 그림의 색은 사물에 고착된 것처럼 무겁지 않고 허공에 떠 있는 것처럼 보인다. 선이 아닌 면으로 표현된 색깔들은 경계에 갇혀 있지 않으며 윤곽선이 없다. 아무 제약 없이 이리저리 흐르고 제 뜻대로 섞이거나 하나가 된다. 색은 표면에 고정되어있지 않고 감상자를 향해 다가오기도 하고 뒤로 물러나기도 한다.

그렇다고 그림에 형태가 전혀 없는 것은 아니다. 다양한 색채 대조는 긴장감과 농축, 경계를 가지면서 형태를 만든다. 이렇게 만들어진 형태는 선과 같은 이질적인 요소가 아니라 오직 색 그 자체에서 비롯한 것이다. 예민한 사람들은 색에 완전히 압도당하는 느낌을 받기도

한다. 물론 전시회처럼 비슷한 그림들을 한꺼번에 많이 볼 때는 그 기법의 특성이 특별히 강화될 수 있음을 염두에 두어야 한다. 1870년대에 인상파 화가들이 처음 전시회를 열었을 때, 많은 사람이 지금껏 알아왔던 세계가 무너지는 것 같은 충격에 휩싸였다. 하지만 시간이 지나면서 결국 인상주의는 인정받았다.

발도르프학교에서는 형태의 요소를 따로 분리해서 교육한다. 즉 색이 가진 형성력과 선이 가진 형성력을 각각의 원칙에 따라 회화와 소묘로 분리하여 가르친다.

전시회에서 색이 주는 인상을 묘사하다 보면 많은 부분이 수채화라는 매체의 주요 특징과 겹친다. 맑음과 투명함, 광채를 모두 갖춘 매체는 수채화밖에 없기 때문이다.

색의 살아있는 본성은 영혼의 특질을 표현하며, 외부 세계와 내면세계 모두에 이 영혼적 특질이 존재한다. 의식적이든 무의식적이든 언제나 색을 영혼의 특질로 경험한다. 외부에서

색을 접할 때나, 색을 마음에 떠올릴 때, 늘 색을 영혼의 느낌과 결부시킨다. 날씨가 화창하고 색이 화사한 날과 우중충한 날의 기분은 다르다. 자연의 분위기가 영혼의 분위기가 되는 것이다. 인간의 영혼 생활 역시 색이라는 수단을 통해 표현할 수 있다. 기쁨, 슬픔, 분노, 지루함 같은 감정에 대해서도 색을 떠올린다. 아이들은 주변의 색을 어른보다 훨씬 직접적이고 강렬하게 경험한다. 그래서 화려한 꽃들이 있는 풀밭을 뛰어다니거나, 형형색색의 나비를 따라다닐 때 아이들은 말로 표현할 수 없는 기쁨을 느낀다.

투명한 매체인 수채화는 영혼의 요소를 표현하기에 아주 효과적인 수단이다. 발도르프학교에서는 수채화를 예술뿐 아니라 교육적인 목적에도 이용한다. 움직이고 성장하고 변화하는 존재인 아이들에게 수채화는 이상적인 매체다. 아이들은 창조적인 상상력을 가지고 태어나며 세상과 관계를 맺는 과정에서 그 상상력을 이용하고 싶어 한다. 교육의 과제란 결국 창조적인 내면세계와 형상을 지닌 외부세계의 관계를 늘 새로운 방식으로 살아있게 해주는 것이다. 그러면 나중에 성인이 되어서도 사물을 창조적인 활동에서 나온 것으로 대하게 된다. 액체였던 색이 시간이 지나 점차 마르면서 고정되어가는 과정을 아이들이 계속 반복해서 경험하는 것이 중요한 이유는 바로 이 때문이다

전시된 아이들의 그림은 최종 결과물이지만, 되어가는 과정이 결과보다 훨씬 중요하며 그림을 볼 때 반드시 그 점을 염두에 두어야 한다. 수채화를 그릴 때 아이들은 색을 종이 위에서 마음에 들게 표현할 수 있게 붓을 잘 다루는 데 인생의 행복이 걸려 있기라도 한 것 같은 태도로 몰입한다. 아이들은 색의 행위와 고뇌, 위풍당당한 승리와 겸손함 같은 색의 특성 속으로 강렬하게 빠져든다. 이렇듯 색을 가지고 규칙적으로 작업하면 아이의 감각이 발달한다.

아이들에게 물로 희석한 물감이 담긴 작은 병과 납작한 붓을 준다. 중세 시대 후반에는 양피지에 수채화를 그렸지만 지금은 종이에 그린다. 하얀 종이는 빛을 반사하여 물감이 투명하게 드러나게 해준다. 물감을 만들 때는 아라비아고무나 덱스트린, 아교, 부레풀처럼 쉽게 용해되는 접합제와 섞는다. 막대형 물감도 있고 튜브, 유리, 양철통에 넣은 것도 있다. 구아슈[6]는 불투명하기 때문에 엄밀히 말해서 수채화라고 할 수 없다. 전통적으로 색을 칠할 때는 부드럽고 둥글면서 끝이 뾰족한 붓을 사용해왔다. 이것을 보면 수채화가 소묘 기법에 기원을 두고 있음을 알 수 있다. 요즘처럼 형태가 아니라 순수한 색 그 자체를 면으로 표현할 때는 납작한 붓이 더 적합하다. 그리기 전에 종이를 물에 저

셔서 안정감 있는 화판 위에 팽팽하게 펴 놓는다. 색이 자연스럽게 번지게 하기 위해서는 종이가 젖어 있는 동안 그림을 그려야 한다. 그러나 베일 페인팅[7]을 할 때는 반드시 종이가 마른 다음에 새로 색을 덧칠해야 한다.

수채화 물감 외에 다른 회화 재료를 이용해도 되느냐는 질문도 자주 제기된다. 실제 회화 수업에서 수채화 물감의 교육적 효과는 다른 것으로 대체하기 어렵다. 하지만 예를 들어 신화, 종교, 자연 같은 과목 수업의 내용을 심화시키고 풍부하게 하려 할 때는 회화와 소묘 둘 다 이용할 수 있다. 회화를 이런 수업에 보조적으로 사용할 때는 밀랍 크레용으로 그리는 것이 좋다. 지금껏 수많은 경험을 통해 네모난 모양의 밀랍 크레용은 선이 아닌 면을 표현하기에 더없이 좋으며 그 효과도 탁월하다. 학교 연극에 쓰일 무대 배경을 만들 때는 템페라나 유성 페인트, 포스터 물감처럼 불투명 물감을 사용하기도 한다. 율리우스 헤빙의 〈세계, 색 그리고 인간〉에는 매우 다양한 회화 재료를 실제 사례와 함께 소개하고 있다.

회화 재료의 문제는 여러 측면에서 생각해 보아야 한다. 교육적, 예술적 관점은 사실상 둘로 나눌 수 없다. 화가는 자신의 예술적인 지향에 따라 어떤 재료든 자유롭게 선택할 수 있다.

하지만 회화 매체의 특질은 색의 본질적인 특성과 밀접하게 연결되어 있다. 색은 무지개나 반짝이는 이슬방울, 일출과 일몰, 푸른 하늘 같은 친숙한 자연 현상 속에서 가장 순수하게 드러난다. 색의 원형적인 현상은 자연 과정 속에서뿐만 아니라 프리즘 실험으로도 만들어 낼 수 있다. 두 경우 모두 어떤 물질성도 없는, 빛으로서의 순수한 색을 볼 수 있다. 그 색은 감각으로 인지할 수는 있지만 비물질적이다. 그것은 빛과 어둠의 상호 작용에서 생겨난다. 따라서 회화 재료의 농도가 낮을수록 색의 본질적인 특성에 더 부합한다는 것을 알 수 있다. 가장 순수한 회화는 자연이 우리 감각 앞에 끊임없이 펼쳐 보이듯 빛으로 그린 그림일 것이다. 인상주의의 전통을 탈피하며 추구했던 것이 바로 이 방향이다. 신인상주의 화가들은 의식적으로 빛의 색에서 출발하였고 그림에서 색을 잘 조합하여, 보는 사람의 눈에서 빛의 색이 재창조될 수 있게 노력했다. 유색의 빛과 그림자를 역학적으로 배열하여 불투명한 유리판 위에서 질서정연하게 어우러지게 하는 것도 빛으로 그린 그림을 모방한 것이다. 하지만 빛이나 공기로 그림을 그릴 수는 없다. 공기 다음으로 무거운 요소인 물은 빛의 색을 그림의 색으로 변환시키기에 가장 적합한 매체다. 물은 살아 움직이고 무색투명하므로 색을 담는 그릇으로 가장 이상적이다. 물은 색에 어떠한 영향도 주

지 않으면서 있는 그대로 담아낸다. 대기의 상태에 가깝도록 농도를 묽게 한 물감은 아침 하늘과 저녁 하늘의 변화무쌍함이나, 무지개 같은 자연 현상을 표현할 바탕이 되어준다. 잔잔한 물의 표면은 하늘에서 일어나는 일에 대한 감각 세계의 경험을 그대로 반영한다.

회화 재료와 기법은 회화의 역사와 함께 앞서거니 뒤서거니 하며 발달해왔다. 고대 문명에도 수채 물감으로 그린 벽화가 있었으며, 이집트 묘실의 회화는 주로 흙색의 돌이나 백색 도료로 그렸다. 폼페이의 프레스코화는 그리스 조각예술과 동시대에 속한다. 초기 기독교, 중세, 르네상스 시대의 프레스코화는 이 초기의 수채화를 아주 넓은 면적에 그린 것이다. 젖은 종이 위에 수채 물감으로 그리는 것처럼, 프레스코 화가들은 축축한 회벽 위에 그림을 그렸다. 프레스코화와 수채화 모두 액체 상태의 물감이 마르면서 고정된 색으로 전환되는 과정을 거친다. 프레스코화 특유의 신비로운 광채는 바로 이렇게 결정화된 색이 만들어내는 효과다.

좀 더 밀도 높은 매체인 템페라나 카제인 물감으로 나무판 위에 그린 그림도 있다. 마지막에는 그 위에 투명 도료를 입혔다. 나중에 등장한 수지유화 물감이나 유화 물감은 처음에는 템페라 물감으로 그린 그림에 깊이와 광택을 주기 위한 투명 도료로 이용했다. 시대가 바뀌면서 화가들은 튜브에서 짜낸 유화 물감을 그대로 캔버스에 칠하기에 이르렀다. 때로는 아주 두껍게, 심지어 팔레트 나이프로 물감을 찍어 바르기도 했다. 어찌나 물감을 두껍게 발랐는지 어떤 작품은 조각품처럼 보일 정도였다. 오늘날에는 산업사회의 폐기물에서 나온 온갖 기상천외한 재료를 이용한 조형물도 있다.

미술 매체의 영역에서도 물질화의 과정을 엿볼 수 있다. 액체 상태의 투명하고 반짝이는 물감에서 이제는 상상할 수 있는 가장 단단한 재료로 그린(만든) 그림까지 이르렀다. 이런 변화는 잠재적으로 영혼의 느낌을 표현할 수 있는 범위를 축소할 위험이 있다. 이제는 경직성이 더욱 강화되는 방향으로 이어질 수밖에 없는 지점에 도달한 것이다.

이제 회화의 본모습으로 돌아가기 위한 방향전환이 필요하다. 그 길은 색 그 자체에 있다. 현대 사람들은 색과 멀어진 만큼 회화 예술과도 멀어져 있다. 회화의 역사를 보면 사람들은 색의 본질을 표현하기 위해 언제나 새로운 방법을 찾아내어 왔다. 그 창조의 샘물은 마르지 않았다. 색이 영혼-정신세계의 전령으로 나타나는, 감각 세계와 초감각 세계 사이 경계지역을 보면 된다. 괴테는 색에 '감각적-도덕적 본성이 있음'을 지각했다. 루돌프 슈타이너는 괴

테의 색채론을 정리하고 발전시킨 최초의 인물이다.

회화 재료가 앞으로 어느 방향으로 나아가야 할지는 분명하다. 예술의 역사가 일직선이 아니라 시계추처럼 진퇴를 반복하며 발달해 왔다고 본다면, 이제 그 시계추의 방향이 바뀔 때가 된 것이다. 그 새로운 방향은 갈수록 무거워지는 회화 재료와 색채, 경직성에서 벗어나 다시 자연스럽게 흐르는 움직임과 색의 창조성으로 돌아가는 길이어야 한다.

한 가지 흥미로운 현상은 회화의 전반적인 진화와 함께 수채화가 독립된 영역으로 성장해 왔으나 그 인지도가 낮다는 것이다. 수채화의 뿌리는 수성 물감으로 칠한 목판화에서, 그리고 중세 후반부터 시작된 채색 펜화에서 찾을 수 있다. 이때부터 양피지와 구아슈 물감 대신 종이가 중요한 역할을 차지하기 시작했다. 수채화의 시작은 근대 초기 흑백 그래픽의 시작과 일치한다. 이 두 양식을 대표하는 작가는 뒤러Durer다. 그의 탁월한 수채화 작품들은 기존의 통념에서 완전히 자유로웠으며 풍경화의 시초이기도 하다. 뒤러는 오랫동안 그의 뒤를 잇는 후계자가 나오지 않을 정도로 독보적인 존재였다. 몇백 년 이상 시대를 앞서 수채화 물감을 이해하고 활용했다.

16, 17세기에는 수성 물감으로 채색한 펜화가 유행이었고, 특히 과학과 연구 분야에 많이 쓰였다. 탐험이나 먼 항해를 떠날 때 새로운 풍광을 기록하기 위해 화가들을 대동했으며, 수채화는 이런 일에 가장 이상적인 미술 매체였다. 18세기에 들어 유럽 남부를 여행하는 영국인이 많아지면서 수채화의 인기가 치솟았다. 이는 영국에서 코젠스Cozens, 거틴Girtin, 코트먼Cotman, 컨스터블Constable, 보닝턴Bonington, 그리고 터너Turner와 같은 훌륭한 화가들과 위대한 수채화 작품들이 탄생하는 토대가 되었다. 그 중간 단계에 프랑스 화가 끌로드Claude와 푸생Poussin의 흑백 수채화가 있다. 이들이 그린 풍경화에는 이미 수채화의 전형적인 투명함과 빛으로 가득 찬 특질이 담겨있었다. 네덜란드 화가 반 다이크Van Dyck는 런던 생활을 통해 영국의 수채화를 유럽에 전파하는 데 중요한 역할을 했다. 보닝턴은 영국 화가로서 처음으로 유럽 대륙에 큰 영향을 끼쳤다. 터너는 자기 분야의 거장으로 인정은 받았지만, 시대를 너무 앞서 갔던 탓에 주요 작품이나 후기 작품이 대중의 이해를 받지는 못했다. 요즘에 이르러서야 인상주의 및 표현주의에 대한 이해와 함께 시대 의식 속에 편입되고 있다.

독일에서 자연에 대한 영혼의 감각을 표현하는데 수채화가 적합한 매체라는 사실을 깨달은 것은 블레헨Blechen을 필두로 한 낭만파 화

가들이었다. 티롤 지방의 코흐 Koch, 오스트리아 사람 폰 알트 Von Alt 역시 주목할 만하며, 이들은 평생 수채화만 그렸다.

들라크루아 Delacroix와 보닝턴의 우정은 19세기 화가들에게 지대한 영향을 미쳤으며, 프랑스에 수채화가 널리 퍼진 계기가 되었다. 바르비종의 외광파 화가들은 빛을 전통적인 방식과 전혀 다르게 표현했다. 이들은 피사로 Pissarro, 마네 Manet, 모네 Monet, 르누아르 Renoir 같은 인상주의 천재 화가들만큼이나 빛을 효과적으로 이용했다. 반 고흐 Van Gogh나 심지어 고갱 Gauguin도 이따금 수채 물감으로 그림을 그렸다. 수채화 기법은 특히 프랑스 표현주의자들인 야수파 Fauves의 충동성을 표현하는 데 안성맞춤이었다. 이들의 그림은 진정한 색채의 향연이었다. 특히 마티스 Matisse의 초기 작품이나 드랭 Derain, 블라맹크 Vlaminck, 망갱 Manguin의 작품은 '색채의 습격'이라 불리기도 했다.

세잔 Cezanne은 순간의 인상으로 구성된 인상주의의 부유하는 세계를 '영원히 변치 않는 예술'로 만들고자 했다. 이런 의도는 말년에 그린 수채화 작품을 통해 가장 순수하게 표현되었다. 사물 표면의 빛은 세잔이 개발한 겹겹이 칠하는 기법에서 특히 매력적으로 빛난다. 세잔의 수채화를 기점으로 예술사조에 큰 전환이 일어났다. 뒤러 시대 이후 지속되었던 사실적 화풍이 자연의 상과 대조를 이루는 '인간의 역상 counter-image'으로 대체된 것이다.[8] 바로 이것이 근대 수채화 및 근대 회화의 주된 특징이다. 이로써 수채화에 새로운 역할이 부여된다. 세잔은 자신의 뒤를 이은 입체파뿐만 아니라 다른 사조에도 큰 영감을 불어넣었다.

청기사 그룹 Blaue Reiter group, 바우하우스 Bauhaus, 초현실주의 화가들 못지않게 표현주의 화가들과 야수파 화가들도 세잔의 영향을 받았다. 입체파 화가 들로네 Delaunay의 균형 잡힌 색채 구성과 세잔에서 시작된 새로운 시선의 최종 결과물이라 할 수 있는 칸딘스키 Kandinsky의 추상화, 클레 Klee나 샤갈 Chagall의 낭만적이고 시적인 색채, 이 모두가 세잔의 영향이 없었다면 등장하지 못했을 것이다. 클레와 함께한 튀니지 여행에서 마케 Macke가 그렸던 아름다운 수채화들은 누구에게나 잊을 수 없는 강한 인상을 남긴다. 이 여행은 회화와 수채화에 있어 마법 같은 시간이었다. 여행을 통해 클레는 수채화 화가가 되었기 때문이다. 1914년 4월 16일 그는 일기에 이렇게 썼다.

색이 나를 사로잡았다… 이것이 바로 행복이다. 나는 색채와 하나가 되었다. 나는 화가다.[9]

칸딘스키가 주제 없이 그린 최초의 작품도 수채화였다. 이를 통해 엄청난 예술적 자유를 맛본 그는 그것을 예술 세계로의 진입이라고 불렀다. 이 밖에도 수채화는 마르크 Marc, 파이닝어 Feininger, 롤프스 Rohlfs, 슐레머 Schlemmer에게도 중요한 역할을 했다. 다리파(독일 표현주의 회화의 일파) 화가 중에서 키르히너 Kirchner, 헤켈 Heckel, 슈미트-로틀루프 Schmidt-Rottluff 역시 걸작을 남겼다. 위대한 수채화 화가인 코코슈카 Kokoschka와 놀데 Nolde의 중요한 역할도 빼놓을 수 없다. 수채 물감이 주된 역할을 차지하는 놀데의 풍경, 꽃, 동물, 사람 그림에서는 강렬한 색의 자연 요소적 힘을 볼 수 있다. 이 밖에도 많은 화가가 있다. 이들이 수채화에서 이룬 수많은 성과는 방대한 영역에 걸쳐 있으며, 예전처럼 왕성하지는 않지만 지금도 여전히 계속되고 있다.

지금까지 우리는 뒤러 이후 수채화의 발달사를 간략하게 살펴보았다. 처음에는 여행 기록이나 스케치 용도로 시작되었지만 곧 독립된 회화 분야로 성장해서 지금은 회화 발달의 주된 영역으로 자리매김해가고 있다. 그 원동력은 수채화의 살아있는 색채 속에 있다.[10] 색을 이해할 때만 수채화가 어떻게 모든 다른 예술의 방향에 영향을 미치게 되었는지, 어떻게 그 자체로 탁월한 예술 요소가 되었는지를 이해

할 수 있다. 수채화가 앞으로도 계속 성장하리라는 확신은 수채화의 발달에 사람들의 관심이 모이는 것을 보면 알 수 있다. 1972년에 뮌헨에서는 1400년 이후 수채화의 진화를 볼 수 있는 전시회가 처음으로 열렸다. 놀데의 개인전과 다리파 화가들의 전시회에서는 수채화가 특히 찬탄을 받았다. 현대 출판의 경향 역시 같은 방향으로 나가고 있다.[11]

1914년부터 1919년까지 루돌프 슈타이너는 수채화의 새로운 징을 얻는다. 도르나흐에 세운 첫 번째 괴테아눔 Goetheanum의 두 개의 궁륭에 다른 화가들과 함께 천장화를 그리는 작업이었다.[12] 슈타이너는 그림을 그릴 바탕으로 일종의 '액체 종이'를 고안해냈다. 그것은 종이 섬유질이 들어있는 백색 카제인, 왁스, 수지 용액의 반죽이었다. 이 액체 종이를 단열재인 코르크판 위에 여러 번 덧칠하고 마지막으로 투명한 용액을 칠했다. 이 바탕 위에 수채 물감으로 그림을 그리면 그림이 하얀 바탕 위로 허공에 떠 있는 것처럼 보였다. 이렇게 벽 위에 수채화를 그릴 상태를 아주 엄격하고 꼼꼼하게 준비했다. 이 수채화는 과거의 프레스코화에 비할 수 있다. 옛 방식으로 프레스코화를 그릴 수는 있지만, 이 수채화 벽화는 프레스코화보다 응용력이 뛰어나다는 점에서 더욱 현대적이다. 작은 규모의 수채화를 그릴 때처럼 순간적으로 떠오

르는 영감에 따라 여러 층으로 이루어진 마른 표면 위에 색을 겹겹이 입힐 수 있다.

프레스코화에서는 이런 즉흥성이 허용되지 않는다. 프레스코화는 미리 엄격하게 계획을 짜서 그리는 그림이다. 큰 벽화나 천장화를 하루에 작업할 수 있는 면적으로 나누고, 그 부분의 회반죽이 축축할 때 그림을 그린다. 이런 부분들을 모아 하나의 그림으로 완성한다. 이 과정 이후에는 아무것도 수정할 수 없다. 색이 더는 회반죽 안으로 스며들지 않기 때문이다. 작업이 일단 시작되면 물감을 보충할 수도 없다. 마르는 과정에서 색이 변하기 때문이다. 따라서 전체 작업에 필요한 양의 물감을 미리 준비해 두어야 한다. 프레스코화 작업에 필요한 조건은 이것 말고도 많다. 작업 규칙을 얼마나 엄격히 준수하느냐가 성공과 실패를 좌우한다. 미켈란젤로는 그 중요성을 강조하면서 이렇게 말했다.

분명히 말하건대, 유화는 여자들의 일이지만, 프레스코화는 남자들의 일이다.[13]

첫 번째 괴테아눔에 그린 루돌프 슈타이너의 작품처럼, 벽화 같은 큰 규모의 작품에 수채화를 이용한 것은 회화 발달에 아주 중요한 의미가 있다. 이렇게 자유로운 현대적 기법을 이용하면, 색채의 본질을 직접 만나게 해주는 수채화의 순수함을 다양한 공공장소에서 사람들이 경험할 수 있기 때문이다. 요즘에는 실내를 화사한 색으로 꾸미거나 환자와 아이들이 있는 공간에 색을 도입하는 등, 색의 효과를 직접 접하게 하려는 노력을 다양하게 시도하고 있다. 이런 시대적 요구는 그에 적합한 예술적 표현양식이 있어야 하며, 이와 관련된 것이 벽화 수채화 기법이다. 불행히도 첫 번째 괴테아눔은 소실되었지만, 루돌프 슈타이너가 벽화 수채화 기법으로 그린 천장화의 기본 원칙은 괴테아눔의 오이리트미 공연 홍보를 위해 그가 직접 그린 대형 수채화 작품(234쪽 그림) 속에 보존되어 있다.

그로부터 많은 시간이 흐른 오늘날 이러한 시대적 요청과 수채화의 전반적 성장의 결합이 갖는 의미와 무게를 짐작할 수 있다. 루돌프 슈타이너는 정신과학의 관점에서 회화의 새로운 목표를 제시했다. 베르너 하프트만 Werner Haftmann은 말한다.

… 현대 수채화의 역사는 아직도 계속 씌어야 하며, 더 큰 발전을 이끌 많은 제안을 발견하게 될 것이다.[14]

루돌프 슈타이너의 제안도 원칙적으로 여

기에 속한다. 슈타이너는 인지학과 인지학에 뿌리를 둔 많은 실용 분야의 창시자로는 이미 이름이 알려져 있다. 그러나 예술 작업과 예술 분야에 대한 수많은 제안은 아직 그렇게 많이 알려져 있지 않다.

첫 번째 괴테아눔의 천장화는 수채화 기법을 진일보시켰다. 작품 전체를 의도적으로 온전히 식물성 물감으로만 완성한 것도 처음이었다. 이 물감은 루돌프 슈타이너의 지시에 따라 벽화를 그릴 목적으로 특별히 제작되었다.

식물의 세계는 풍부한 색으로 가득 차 있다. 활짝 핀 꽃의 화려한 색채를 보면 따서 그대로 칠해보고 싶은 마음이 생길 정도다. 아이들은 정말 그렇게 해보기도 한다. 그러나 식물에서 색소를 추출해내는 일은 대자연의 색채가 아름다운 만큼 결코 만만한 일이 아니다. 색을 연구하는 화학자들은 식물을 이용해 사용 가능하면서 변색되지 않는 물감을 만드는 것이 불가능한 과제일 수 있다고 우려했다 하지만 그들은 마침내 그 일을 해냈다. 새로운 방법으로 추출에 성공한 식물 색소는 웅장한 양식의 괴테아눔 천장화에 처음으로 사용되었다. 결과는 아주 인상적이면서 훌륭했다. 빛으로 가득 한 색채는 벽을 투명하게 보이게 했고 보는 이에게 출렁이는 색채의 바다를 보고 있는 느낌을 주었다. 하지만 그 뒤 괴테아눔이 소실[15]되

었기 때문에 그 색이 오늘날까지 바래지 않고 남아있을 지는 알 수 없는 일이 되어버렸다. 이후 세계정세가 어려워지면서 식물성 물감의 제조와 연구는 중단되었다. 1960년에 연구가 재개되면서 화가들은 다시 영구성 있는 천연 물감을 몇 가지 색이나마 사용할 수 있게 되었다. 색의 선택의 폭을 넓히기 위한 연구는 지금도 계속되고 있다.[16]

최근 보고에 따르면 식물성 물감은 일반적인 물감보다 색이 덜 튀고 화학물감의 거슬리는 광택이 전혀 없다. 색감이 더 부드럽고 은은할 뿐만 아니라, 특정한 빛의 조건에 따라 달라지는 것은 식물성 물감만의 특징이다. 특히 주위가 어두울 때는 내부에서 빛을 발하는 것처럼 보인다. 1921년 루돌프 슈타이너는 이렇게 말했다.[17]

괴테아눔에서 우리는 식물성 물감을 사용하여 이 광채를 얻었습니다. 이 물감을 이용하면 가장 손쉽게 이런 내부의 광채를 표현할 수 있습니다.

식물성 물감의 또 다른 장점은 다른 색과 조화를 잘 이룬다는 점이다. 그 이유는 하나의 색 속에 다른 많은 색이 조금씩 들어 있기 때문이다. 식물 색소에 관한 현대의 한 책에서는 자연

은 한 가지 식물의 색 안에 여러 색소를 뛰어난 솜씨로 배합해 놓았다고 말한다.[18] 직물에 관한 옛 문헌에도 이에 관한 놀라운 언급이 있다.

> 아무리 애를 쓰고 온갖 지식을 다 동원해 봐도 우리는 인도, 중국, 쿠르드스탄의 주부들이 화학에 관한 아무런 지식 없이 소박한 방법으로 만들어내는 그 색을 제조하지 못한다. 그 색들이 지닌 깊이와 광채 앞에서 우리는 기쁨과 당혹감을 동시에 느낀다. 우리가 그 색들을 만들지 못하는 이유는 그 색들이 진정한 자연의 색조이기 때문이며, 우리의 추상적인 색상환 어디에도 존재하지 않는 색들이기 때문이다 … 또한 자연 재료에서 추상적인 색소를 추출하다 보면 색의 개별성이 제거된다는 점에 주의하라.[19]

이 글에서 염색작업에 대해 했던 말은 식물성 물감의 특징이기도 하다. 식물성 물감은 자연의 색과 마찬가지로 인간의 감각에 생기를 불어넣는 효과가 있다. 인공적으로 만든 색과 달리 눈을 건강하게 한다. 따라서 식물성 물감에 미학적 효과뿐만 아니라 치유 효과도 있음을 심작킬 수 있다.

경험에 따르면 처음 식물성 물감을 이용해 그림을 그릴 때는 기존의 방식을 완전히 바꾸어야 한다. 한편으로는 물감의 성질이 전혀 다르기 때문이며, 다른 한편으로는 사용할 수 있는 색의 범위가 다소 제한적이기 때문이다. 이것이 꼭 단점만은 아니다. 중세의 프레스코화 화가들이 이용할 수 있는 색은 극히 한정되었지만, 그림을 보면 온갖 미묘한 색의 스펙트럼이 다 담겨있다. 하나의 색 위에 다른 색을 한 겹 한 겹 덧칠하는 방식은 풍부하면서도 다양한 색을 표현할 수 있다.

또한 염두에 두어야 할 지점은, 보통의 수채 물감과 달리 식물성 물감에는 색소가 없는 것이 아니라 무색의 교질성 결정 색소에 색이 담겨 있다는 점이다. 어떤 면에서는 광물성 프레스코 안료와 비교할 수 있다. 프레스코 안료는 불투명하지만, 마르면서 회반죽 위에서 결정화되어 반짝이는 광채를 발한다.[20]

식물성 물감은 치유 교육을 포함한 교육 현장에서 다양하게 시도되고 있으며 긍정적인 효과를 보이고 있다.[21] 식물성 물감을 한 번 써 본 어린 아이들은 다른 것은 쓰고 싶어 하지 않는 경우가 많다. 큰 아이들도 금방 익숙해진다. 용매에 들어있는 방향성 오일과 수지의 멋진 향기도 아이들의 마음을 사로잡는다. 사용하기 전에 가루로 된 물감을 막자와 사발을 이용해서 용매와 혼합해야 한다. 아이들은 이 과정을

정말 좋아한다. 쿵쿵 두드리는 리듬과 정신 집중, 수지의 향기가 아이들을 그림 그리기에 아주 좋은 조화로운 상태로 만들어 준다.

식물색소 추출 기법의 발달 덕분에 식물성 물감을 이용한 수채화를 교육 현장에 광범위하게 도입할 가능성이 열리고 있고, 예술과 치유 영역으로 그 역할이 확대되리라 기대한다.

서두에서 언급했던 발도르프학교 학생들의 수채화 그림을 떠올려보자. 그 그림이 절대 지나치게 교조나 이상에 치우친 결과물이 아님을 지금까지 충분히 입증했기를 바란다. 학교에 다니는 동안 색의 본질을 가장 순수하고 가장 생생하게 만나게 되면 (어른은) 머리로 생각해야 이해할 수 있는 것을, 감각으로 지각하는 능력이 말할 수 없이 풍요로워진다. 도시 아이들에게는 자연을 직접 경험하고 다양한 감각 인상을 받을 기회가 점점 줄어들고 있다. 빛나는 파랑과 노랑, 초록이 하얀 종이 위에서 자신을 향해 빛을 발하는 것을 볼 때, 그리고 그 색을 칠할 면적의 크기를 스스로 결정할 때, 아이들은 아주 특별한 영혼의 느낌을 받는다. 그때 감각적인 경험뿐 아니라 영혼, 정신적 인상도 함께 경험한다. 이런 경험은 자연이 주는 인상보다 훨씬 더 직접 작용한다. 따라서 이를 통해 아이들에게 이 시대의 문명으로 인해 턱없이 부족해진 자연에 대한 감각적인 경험을 보완해줄 수 있는 감각적, 초감각적 영역의 경험을 제공할 수 있다. 이러한 경험이 낳는 효과를 여러 해 동안 관찰해본다면 누구나 기꺼이 수채화라는 순수한 매체로 아이들과 함께 계속해서 그림을 그릴 것이다.

1부

회화의 기본 원리

1학년에서 8학년

마그리트 위네만

교사의 사전 연습

발도르프 교육에서 아이들에게 입학 첫해에 여러 예술의 기본기를 가르치는 것은 담임 교사의 몫이다.[22] 회화와 소묘, 음악과 언어의 기본 연습은 본격적인 읽기, 쓰기, 산수 수업에 앞서 아이들을 준비시키는 과정이기도 하다. 오이리트미, 음악, 수공예는 예외다. 오이리트미는 1학년 때부터 오이리트미 전문가에게 수업을 받고 음악과 수공예도 전문교사가 수업한다.

간단한 회화와 형태그리기 연습은 예술 과목의 기본 토대를 만들고 12년 동안 아이들의 연령에 따라 편성한 교과 과정에서 이를 계속 발전시켜 나간다.

1학년부터 8학년까지 담임 교사는 주기 집중 수업 시간[23]에 기본 과목들을 맡아 가르친다. 주기 집중 수업은 몇 주 동안 한 과목을 계속 이어서 가르치는 형태로 진행한다. 그러나 매주 하루는 그 시간에 수채화를 그린다. 지금 진행 중인 과목의 분위기나 수업 시간에 들려주었던 동화처럼 특정한 내용을 그리기도 한다.

수채화 수업을 통해 담임 교사는 아이들을 더 잘 이해할 기회를 얻는다. 아이들의 기질에 따라 색에 대한 반응도 천차만별이다. 또한 이 시간을 활용해 예술치료 작업을 할 수도 있다.

괴테의 색채론

미술 수업을 시작하기에 앞서 교사 스스로 충분한 예술 연습을 통해 준비되어 있어야 한다. 수채화 수업에 대한 루돌프 슈타이너의 제안은 괴테의 색채론에서 출발한다. 괴테 색채론의 근간이 되는 괴테의 광학은 나중에 물리학 수업에서 중요하게 다루어진다. 이 장에서는 프리즘의 색깔 띠에서 괴테의 색상환이 나오게 되는 과정을 간략하게 살펴볼 것이다.

괴테는 노랑과 파랑을 색의 원형적인 현상이라고 불렀다. 노랑은 빛에 가장 가까운 색이다. 노랑은 빛이 뿌연 매질을 통과하면서 미주

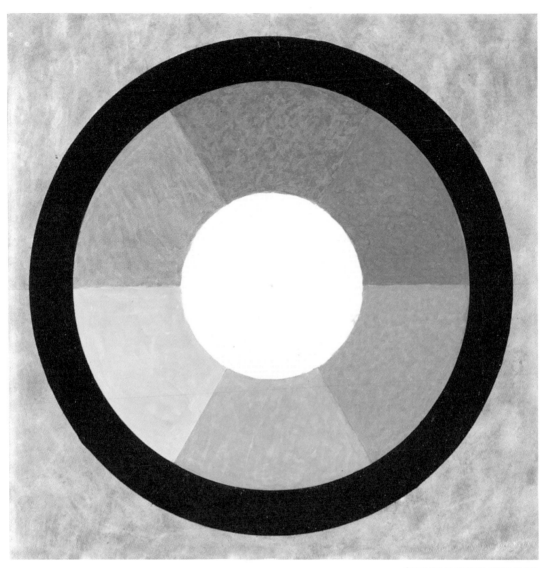

▲여섯 색으로 이루어진 괴테의 색상환

율리우스 헤빙의 4가지 색상환(pp.35~38)
출처_〈Lebenskreise-Farbkreise 생명환-색상환〉 슈투트가르트, 1969

▲괴테(와 룽게)의 분산색으로 이루어진 12색 색상환. 검정에서 하양으로 전환

▲왼쪽의 12색 색상환 그림의 역치

▲중간 톤의 회색 위에 그린 분산색의 12색 색상환

오는 어둠에 저항할 때 나타나는 색이다. 어둠이 더 깊어지면 주황과 빨강이 생긴다. 빛은 다양한 농도의 불투명과 싸우며 뚫고 들어온다. 이런 현상은 일출과 일몰에서 관찰할 수 있다. 파랑은 어둠에 가장 가까운 색이다. 빛이 뿌연 매질을 통과해 들어오면서 어둠을 밝히면 거기서 보라와 파랑이 생겨난다. 멀리 있는 언덕을 관찰한다고 해보자. 빛을 받아 밝게 빛나는 안개를 통해 나무가 우거진 어두운 산비탈을 보면, 언덕은 푸르스름하게 보인다. 괴테의 색상환은 노랑과 파랑을 기본으로 하여 양극성과 상승의 원칙에 따라 만들어졌다.

프리즘[24]을 통해 보면 어둠이 빛을 잠식하는 곳에서 노랑-빨강 띠가 나타난다. 빛이 어둠의 가장자리를 뚫고 들어오는 곳에선 보라-파랑 띠가 나타난다. 이것은 간단한 실험으로 증명할 수 있다.[25] 검은 바탕 위에 하얀 띠를 놓고 프리즘으로 보면, 검정과 하양이 경계를 이루는 한쪽에선 흰색에서부터 노랑이 빨강으로 변해가고, 반대쪽에선 파랑이 보라로 변해가는 것을 볼 수 있다. 프리즘을 좀 떨어뜨려 그 두 색이 겹치게 하면 가운데에서 초록이 나타난다. 하얀 바탕 위에 검은 띠를 놓으면, 하양과 검정의 한쪽 경계에선 아까와 반대로 빨강이 노랑으로 변해가고, 반대쪽에선 보라가 파랑으로 변해간다. 다시 프리즘을 아까처럼 멀리 떨어뜨려 보면 한가운데서 자홍이 나타난다. 프리즘을 더 떨어뜨려 색의 경계가 더 많이 겹치게 하면 자홍은 '복숭아꽃색'으로까지 밝아진다. 루돌프 슈타이너는 색의 이런 현상을 인간의 피부색과 연결해 설명했다. 이것은 12학년에서 초상화를 그릴 때 아주 중요한 요소가 된다.[26]

길고 뾰족한 삼각형 모양의 종이로 같은 실험을 하면 한자리에 서서 모든 현상을 동시에 볼 수 있다. 색들의 총체성과 상호관계성을 한눈에 볼 수 있도록 괴테는 색깔 띠를 원으로 배치했다.

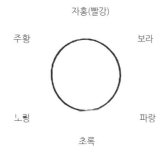

자홍(빨강)

주황 보라

노랑 파랑

초록

괴테는 이 6색 색상환을 가지고 '색채 조화론'을 발전시켰다. 괴테는 〈색채론〉 중 '색의 총체성과 조화'라는 장에서 인간의 눈은 색으로 둘러싸이면 활동이 활발해지며 본능적으로 반대되는 색, 즉 '보색'을 만들어낸다고 설명한다. 빨강은 초록을, 노랑은 보라를, 파랑은 주황을 만들어내며 그 역도 성립한다. 주어진 색과 잔상으로 만들어진 색을 짝지어 놓으면 언제나 색상환의 전체성이 완성된다.[27] 이것이 '조화의 법칙'이며 색상환에서 상응하는 한 쌍의 색, 즉 반대편에서 마주 보고 있는 한 쌍의 색을 '조화로운 배열 harmonious'이라고 부른다. 조화색의 관계는 다음과 같다.

두 번째 원칙은 '특징적인 배열 characteristic'[28]이다. 괴테는 빨강-노랑, 노랑-파랑, 파랑-빨강을 이렇게 불렀다. 색상환에서 색을 하나씩 건너뛰면 이 배열을 만나게 된다.

우리가 이런 배열을 특징적이라고 부르는 이유는 그들 모두가 특별한 인상을 남기는 나름의 의미를 갖기 때문이다. 하지만 그 인상이 우리를 만족시키지 않는다. 왜냐하면 특징적이라는 것은 하나의 부분이 전체 속으로 용해되는 것이 아니라, 전체에서 떨어져 나왔지만 여전히 그것과 관계를 가질 때 비로소 생기는 것이기 때문이다.(817)

특징적인 배열들은 각기 다른 인상을 준다. 노랑과 파랑 배열에는 빛과 그림자의 대조가 있고, 노랑과 빨강은 쾌활함과 화려함을 표현한다. 빨강과 파랑 배열에서는 능동과 수동의 양극성이 가장 순수하게 드러난다. 특징적인 배열은 모두 삼원색 중 한 가지 색이 부족하다. 이들을 섞어 균형을 맞추고 싶은 마음이 든다. 그러면 주황-초록, 초록-보라, 보라-주황이라는 또 다른 세 쌍의 색이 탄생한다.

필립 오토 룽게 Philipp Otto Runge[29]는 이들을 '조화로운 대조 harmonious contrasts'라고 불렀다. 괴테는 주황-보라를 '특징적인 배열'에 포함시켰다.

마지막 세 번째 배열은 색상환에서 바로 옆에 이웃한 색끼리 짝지은 것이다. 그러면 노랑-주황, 주황-빨강, 빨강-보라…의 짝이 생기게 된다.

자홍(빨강)

주황 보라

노랑 파랑

초록

이 배열은 '특징 없는 배열 non-characteris-tic'이라고 부를 수 있다. 눈에 띄는 인상을 주기에는 서로 너무 가까이 있기 때문이다.(827)

괴테는 인접한 한 쌍의 색인 노랑-주황, 주황-자홍, 자홍-보라도 어느 정도 의미를 가진 관계로 볼 수 있다고 말한다. 눈에 잘 띄지는 않지만 그래도 분명히 약간의 진척이 있기 때문

이다. 하지만 노랑-초록의 짝은 '천박하게 명랑'하며, 파랑-초록은 '천박하게 역겨운' 느낌을 준다고 했다. 룽게는 이들에게 '단조로운 배열 monotonous'이라는 이름을 붙였다. 그러나 괴테가 살던 시대에는 '천박한'이란 단어가 일반적이고 일상적, 사소한 것을 의미했다는 것과 '역겨운'이란 단어는 선뜻 마음이 내키지 않음을 의미했다는 것을 염두에 두어야 한다. 두 색 사이에서 눈을 계속 이쪽저쪽으로 움직여가며 관찰하면 이 배열이 가진 특성과 미세한 변화를 파악할 수 있다.

노랑-초록 화음[30] 그림을 그리다 보면 파랑이 많은 초록을 선택하는지 노랑이 많은 초록을 선택하는지, 빨강에 가까운 노랑을 선택하는지 초록에 가까운 노랑을 선택하는지에 따라 아주 다양하게 변주할 수 있다는 것을 알게 될 것이다. 자연에는 온갖 다양한 노랑-초록이 있다. 봄에는 초록 풀잎 사이로 앵초, 개나리, 수선화, 민들레, 눈동이 나물, 크로커스가 보일 듯 말 듯 연한 노랑부터 강렬한 황금색까지 수많은 노랑으로 꽃을 피운다. 햇빛 속에서 노랑의 빛나는 특성은 더욱 강화된다. 이에 비해 초록은 빛이 그 위를 비출 때조차 어두워 보인다. 그러나 보통은 자연에 존재하는 이런 색상 병치에 별 관심을 기울이지 않고 무심히 지나치곤 한다.

파란 하늘이나 집, 벽을 배경으로 이런 노랑-초록을 놓으면 색의 효과가 부드러워진다. 이 화음을 색으로 칠해보면, 괴테가 '천박하게 명랑하다'고 불렀던 두 색의 긴장감 없는 관계가 더욱 두드러지며, 색의 조화를 보충하고 싶은 욕구가 생긴다.

여름의 가장 대표적인 색은 파랑과 초록이다. 만약 하늘이 파랑이 아니라 아침과 초저녁에 잠깐씩 보이듯 노랑이나 빨강이었다면, 우리가 편안하다고 느끼는 감정이 지금 하고는 완전히 달라졌을 것이다. 노랑과 빨강은 자극적이지만, 초록-파랑은 긴장을 완화하고 회복시키며 재충전시킨다. 파랑 옆에 놓인 초록은 그다지 매력적인 인상을 주지 않는다. 하지만 자연에서는 이처럼 긴장감 없는 관계가 눈을 편안하게 해준다.

앞에서 설명했던 검은 바탕에 하얀 띠를 놓는 프리즘 실험에서 노랑과 파랑 양극성의 혼합은 가장 낮은 단계에서 초록으로 나타난다. 하얀 바탕에 검은 띠를 놓으면 노랑-파랑의 양극성이 강화되면서 주황-빨강과 보라-파랑 배열을 지나 자홍이 만들어지는 단계에까지 이른다. 괴테는 노랑-파랑 배열에서 초록은 눈에 실질적인 만족을 주는 반면, 주황-보라 배열에서 자홍은 눈에 이상적인 만족을 준다고 했다.(802)

물감으로는 이런 프리즘의 색을 재현할 수 없다. 아무리 애써도 그와 유사한 것을 만들 수 있을 뿐이다. 자홍은 본질적으로 이상적인 색이기 때문에 노랑-빨강과 파랑-빨강 물감을 혼합해서 만든 색과 전혀 다르다.

색채 체험

아이들이 그리는 그림은 모두 진정한 색채 체험에서 나와야 한다. 이 원칙은 교사가 아이들을 가르치기에 앞서 연습을 할 때도 동일하게 적용된다.[31] 교사는 끊임없이 연습하고 새로운 능력을 습득하면서 교육을 예술로 실천할 수 있는 힘을 얻어야 한다. 그래야 모든 수업을 예술의 요소로 채울 수 있기 때문이다. 교사는 또한 아이들에게 부여할 모든 과제를 직접 경험해봐야 한다. 아이들이 어떤 방향에서 어려움을 겪을지, 어느 부분에서 도움이 필요할지 미리 알고 있어야 한다.

교사가 이런 부분을 관찰했다면 나중에 아이들의 그림을 함께 보면서 토론할 때 어디로 이끌어야 할지 알게 될 것이다. 직접 그림을 그려봐야 판단 기준을 세울 수 있다. 교사 스스로 창조적이고자 노력할 때만이 아이들의 창조적인 활동을 일깨울 수 있다는 사실을 늘 의식하

고 있어야 한다. 풍성한 아이디어를 얻기 위해서도 직접 그림을 그려봐야 한다. 하지만 이런 연습은 객관적인 색채 연구를 위한 훈련이어야 하므로 개인의 미적 취향은 상당 부분 내려놓아야 한다. 예술에 소질이 없다고 여기는 사람보다 재능이 있다고 자부하는 경우에 더 포기하기 어려울 것이다. 하지만 이러한 색채 연습은 색의 '감각적-도덕적인' 영향이라는 전혀 새로운 영역의 문을 열어 전인적 인격 성장에 아주 큰 도움을 줄 것이다.

괴테의 색상환은 노랑과 파랑에서 출발한다. 중요한 것은 파랑과 노랑이 서로 조화를 이루어야 한다는 점이다. 아름다운 레몬노랑은 연한 남색과 잘 어울린다.[32] 어두운 진청과 너무 밝은 노랑의 조합은 불쾌한 느낌을 준다. 진청 안에 있는 초록의 색조가 '천박하게 명랑한' 분위기를 자아내기 때문이다. 너무 어두운 파랑이 너무 밝은 노랑과 결합할 때도 역시 만족스럽지 못한 결과가 나온다. 빛과 어둠의 강한 대조가 실재 색의 효과를 감소시키기 때문이다.(46쪽 그림) 수업을 준비하면서 반드시 이런 색깔 간의 관계를 실제로 칠해보면서 확인해야 한다. 공장에서 생산된 물감의 색이 만족스럽지 않다면 직접 색을 섞어서 만들 수도 있다. 남색에 약간의 진청을 섞어 넣으면 좀 더 균형 잡힌 파랑이 만들어진다. 남색에 주홍 몇 방울을 떨어뜨리면 날카로움이 사라지고, 진청에 진빨강 한 방울을 섞으면 초록 색감이 걷힌다.

또 다른 색 화음은 빨강-파랑이다.(45쪽 그림) 이 연습은 색 화음을 넘어 색 공간감[33]까지 이르게 한다. 파랑은 뒤로 물러나는 것처럼 보이고 빨강은 앞으로 나오는 것처럼 보인다. 색을 부드럽게 칠하느냐, 강하게 칠하느냐에 따라 결과가 달라진다. 이런 식의 변주는 색의 긴장감을 약화시키거나 강화시키면서 색의 역동에 영향을 준다. 또 색조에 따라서도 느낌이 달라진다. 아주 진한 남색을 주홍과 짝 지워 놓으면 남색이 보는 사람을 향해 다가오는 것처럼 보일 것이다. 이는 두 색을 같은 색조로 칠했을 경우이다. 이렇게 되면 색깔 간의 역학 관계가 잘못되었다는 느낌을 준다. 남색을 라주어 lasure 기법[34]으로 투명하게 칠하면, 이 관계를 바로잡을 수 있다. 파랑-빨강 화음을 진청과 주홍을 조금 섞은 진빨강으로 칠하면, 대조의 역동이 한층 더 강화한다는 것을 알 수 있다. 이런 색의 공간 현상이 일단 의식 속에 들어오게 되면 자연스러워진다. 이후부터는 색상환에 있는 모든 색인 노랑, 주황, 빨강, 보라, 파랑, 초록을 자유자재로 사용할 수 있게 된다. 이 상태에서 자연스럽게 파생된 것이 다음의 연습들이다.

우선 색상환에서 노랑을 제외한 다섯 가지 색을 가지고 수채화를 그린다. 노랑은 주황과

초록을 만들기 위해 색을 섞을 때만 사용한다. 계속해서 색을 하나씩 빼면서 한 장씩 그림을 그린다. 먼저 주황을 빼고, 다음엔 빨강, 초록, 보라를 빼고 그린다. 가장 밝은색으로 시작해서 가장 어두운색으로 그림을 끝내는 것이다.

이번에는 파랑을 쓰지 않고 밝은 노랑으로 끝나는 또 다른 연속 그림을 그려본다. 앞의 연습과는 전혀 다른 힘의 흐름이 만들어진다. 빨강으로 끝내고 싶다면, 밝은색에서 시작해서 어두운색을 거쳐 빨강 쪽으로 간다. 반대 방향으로 그릴 수도 있다. 비슷한 연습으로 보색인 초록, 주황, 보라 중 하나로 끝나게 할 수도 있다.

이처럼 여섯 색 전부로 시작해서 한 가지 색으로 끝내는 연속 그림을 그려보면, 괴테 색채 조화론에서 색 화음이 지닌 풍부함과 다양함을 느낄 수 있다. 색의 수가 줄고 단조로워질수록 개별 색의 강도와 힘이 강화되는 것도 알수 있다.

이 연습은 젖은 종이에 물감으로 하기를 권한다. 아이들과 똑같은 붓, 도구를 이용해서 그려보아야 한다. 일단 모든 색을 좁은 면적에 균등하게 칠해보라. 색 마다 차지하는 면적이 달라야 한다는 것이 한눈에 분명히 드러날 것이다. 이것은 균형의 문제다. 초록이 조그만 빨강에 맞서 자신을 잃지 않으려면 훨씬 더 넓은 공간을 차지해야 한다. 이런 균형 관계를 관찰하다 보면 결국엔 색채 구성에 이르게 된다. 색과 색이 만나는 경계에는 틈이 없어야 한다. 경계에 공간이 있으면 두 색은 진정한 관계를 맺지 못한다. 가장자리가 번지지 않게 하는 방법은 어렵지 않다. 물을 너무 흥건하게 사용하지 말고 여분의 물감은 붓으로 닦아낸다.

앞에서 설명한 연속 그림 연습에서는 마지막에 한 가지 색만 남는다. 개별 색을 알기 위한 최선의 방법은 물의 양에 따라 색의 강약을 조절하면서, 다양한 강도로 그 색만 칠해보는 것이다. 이 연습은 베일 페인팅 기법으로 그리는 것이 훨씬 더 효과적이다.

색채 훈련은 수채화 연습에만 국한하지 않는다. 주변에 있는 색을 관찰하고 능동적으로 그 색으로 들어가 괴테가 인상적으로 설명했던 색의 '감각적–도덕적' 본성을 경험하는 것이 중요하다.

▲ 빨강·파랑 연습_1학년

▲▲파랑-노랑 연습_1학년 ▲빨강-파랑 연습_2학년

▲색감 연습_ 3학년

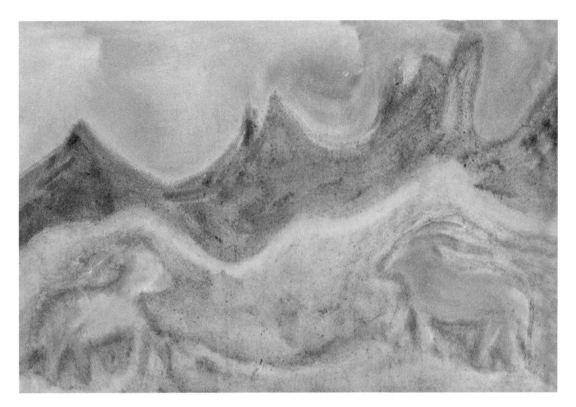

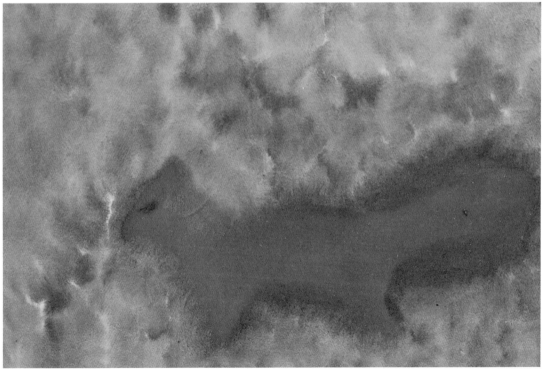

▲▲염소 ▲다람쥐_동물학_4학년

1학년에서 3학년

1학년 아이들의 수채화 수업 풍경을 보면 색을 대하는 아이들의 태도가 정말 제각각이다. 작고 다부진 체구의 남자아이는 파랑 옆에 칠한 작은 빨강을 더 진하게 만드느라 여념이 없다. 신중하게 물감을 살짝 칠했다가 또 살짝 덧칠하면서, 파랑 옆에 놓인 빨강을 탐스럽게 바라본다. 조금 떨어진 곳에 앉은 검은 머리 여자아이는 노랑, 빨강, 파랑 물감을 종이 위에 빠르게 점점이 찍는다. 여기저기 흩어진 노랑의 크기가 자꾸 커진다. 아이는 기쁨이 가득한 얼굴로 환하게 웃으면서 종이 위에 펼쳐진 꽃밭을 가리킨다.

수채화를 그려본 성인이라면 주변 세상의 인상이 더 강렬하게 느껴지는 경험을 해보았을 것이다. 하늘의 색이 새삼스레 눈에 들어오기 시작하고, 전에는 그저 시커멓다고만 생각했던 수풀과 나무에서 다양한 초록을 발견하게 된다. 아이들에게는 이 경험이 훨씬 더 강렬하다. 색을 가지고 작업을 하다 보면 자연이 주는 인상에 저절로 관심이 생긴다. 옷의 색깔이나 색깔 있는 물건을 가지고 노는 것도 비슷한 효과가 있다.

1학년부터 3학년까지 진행하는 수채화 기본 연습들은 감각 훈련[35]의 시작이다. 이를 통해 아이의 영혼이 풍요로워지고 무미건조했던 주변 자연환경이 생기를 띤다. 색에 대한 감각 인상과 함께 색의 초감각적 본성 역시 활발해지면서, 색은 자신의 한계를 넘어 정신적 본질이 드러나는 객관적인 세계 속으로 들어가게 해준다.

수채화 수업

일주일에 한 번 있는 수채화 수업은 항상 같은 요일에 해야 한다. 몇 년 동안 계속 이어질 수도 있는 이런 리듬은 아이들에게 깊은 영향을 미친다. 리듬의 성격을 지닌 모든 것은 의지를 키

운다.[36] 아이들은 수채화 수업이 있는 날을 특별한 날로 여기며, 불과 몇 주만 지나도 그 날을 손꼽아 기다리게 될 것이다.

처음 시작할 때부터 수채화 도구를 어떻게 준비하고 정리하는지 분명히 가르치는 것이 중요하다. 또 원칙을 정했으면 언제나 그것을 지켜야 한다. 이런 리듬 있는 규칙성은 아이들을 자연스럽게 움직이게 하며 따뜻하면서도 안정된 분위기를 만든다. 이를 통해 아이들은 자신이 사용하는 도구를 소중히 다루는 마음을 배운다.[37]

평소처럼 아침 시로 수업을 시작하고 노래나 시 낭송을 한다. 그런 다음 수채화 도구를 나눠준다. 1학년 때는 화판과 스펀지, 물병을 책상마다 하나씩 주는 것이 좋다. 수채화는 5학년 말까지 젖은 종이에 물감으로 그리는 습식 수채화 기법으로 진행한다. 따라서 미리 종이를 교실에 있는 큰 물통에 담가 두어야 한다. 그런 다음 아이들이 각자 화판을 들고 한 줄씩 앞으로 나오게 해서, 화판 위에 미리 적신 종이를 한 장씩 놓아 준다. 한 줄의 아이들이 자리에 돌아가 앉으면, 그다음 줄을 나오게 한다. 화판에 놓인 종이는 완전히 매끈하고 구김이 없어야 한다. 그대로 사용해도 되는 종류의 종이도 있지만, 그렇지 않은 경우에는 접착테이프로 사면을 고정한다. 물이 너무 흥건하면 그림

을 그리기 전에 여분의 물기를 스펀지로 톡톡 두드려 닦아내거나 구겨지지 않게 조심하면서 중앙에서 바깥쪽으로 살살 밀어낸다. 구김이나 공기 방울 때문에 그림을 망치지 않도록 주의해야 한다. 여기까지 준비하면 붓을 나눠준다. 2~2.5cm 넓이의 납작하면서 털이 짧은 붓을 사용하며, 자루가 아래로 가게 해서 병에 꽂아 둔다. 마지막으로 물을 섞어 희석한 물감이 든 병을 두 명에 하나씩 나눠준다. 물감이 책상 위에 놓이면 교실은 기대감으로 부풀어 오른다.

모든 준비가 끝나면, 다시 한 번 시나 도입을 위한 짧은 이야기로 아이들을 집중시킨다. 그런 다음 교사는 아이들에게 오늘 어떤 그림을 그릴지를 설명한다. 붓을 어떻게 움직여야 하는지는 여러 번 반복해서 보여주어야 한다.[38] 가장 좋은 방법은 마른 상태의 붓을 자기 손등에 쓰다듬어 보면서 붓질의 느낌을 직접 경험하게 하는 것이다. 시간이 지나면서 붓을 어떻게 움직여야 아름답고 고르게 칠할 수 있는지를 스스로 터득하게 될 것이다. 붓으로 세게 문질러가며 그리거나 그림이 물속에 잠겨버리게 해서는 안 된다. 너무 물기 없이 그리는 아이에게는 붓을 물감 통에 더 자주 담그라고 일러준다. 반대로 물기가 너무 많게 그리는 아이에게는 물감 통 가장자리에서 붓을 살짝 짜는 법을 알려주고, 붓을 다시 물감 통에 담그기 전에 붓

에 묻은 물감을 모두 다 사용하라고 가르친다.

1, 2학년 때는 준비 과정에 걸리는 시간은 길지만, 정작 그림은 순식간에 끝난다. 다 그린 그림은 수채화 장에 하나씩 넣어 말린다. 오후에 물감이 다 마르면 교사는 그림을 살펴본 다음 벽에 붙이고, 다음날 아이들과 그림에 관해 이야기를 나눈다.

함께 그림을 보며 이야기를 나누는 시간이 매번 똑같아서는 안 된다. 모든 그림을 나란히 다 걸기도 하고, 때로는 아이들이 비교할 수 있도록 잘 된 그림들이나 잘 안 된 그림들만 모아서 걸기도 한다. 그림을 너무 오래 걸어두지 말아야 한다. 특별히 아름다운 그림은 가끔 두꺼운 종이로 액자 틀을 만들어 걸어둔다. 한두 작품을 이용해 어떤 기법이나 다음 수채화 연습으로 이어지는 과정을 보여줄 수도 있다. 아이들은 친구들의 그림을 보면서 자신의 그림을 새롭게 바라보게 된다. 서로의 그림을 감상하면서 사회적 관계를 나누는 시간은 대단히 중요하다. 많은 장점이 있지만, 그중에서도 자신의 느낌을 말로 표현하면서 자연스럽고 살아있는 말하기 연습을 할 수 있으며 그 효과는 다른 모든 영역에까지 미친다.

수채화 시간이 끝나면 책상에 수채화 도구들을 그대로 놓고 당번을 맡은 아이들이 뒷정리한다. 물감 통과 물통을 씻을 때 작은 놀람과 경탄이 터져 나오기도 한다. 물통의 물을 한데 모으다 보면 때로는 그림 그릴 때보다 훨씬 아름다운 색이 만들어지기 때문이다. 하지만 이 물통 저 물통을 섞다 보면 결국엔 죄다 우중충해지고 만다. 이런 살아있는 색채 체험은 아이들의 예술 교육에 크게 도움이 된다. 학년이 올라갈수록 수채화 준비와 뒷정리를 점점 아이들 스스로 알아서 하게 한다. 독립적이고 자신감 있는 존재로 성장해갈 기회를 조금씩 확대해주는 것이다.

색 화음, 색깔 자리 바꾸기, 색깔 이야기

본격적으로 수채화 수업을 시작하기에 앞서, 먼저 1학년 아이들에게 노랑과 파랑이라는 두 색을 만나게 해준다.[39]

큰 종이 한 장을 칠판에 붙이고 먼저 교사가 종이 위쪽에 작은 노란 점 하나를 찍는다. 그러면 아이들이 앞으로 나와 노란 점 하나씩을 줄지어 찍는다. 그런 다음 교사는 노란 점 옆에 파란 점을 찍는다. 학급을 반으로 나누어 절반의 아이들은 종이 위쪽에 있는 노란 점 옆에 파란 점을 하나씩 찍는다. 잠깐 쉰 다음에 교사는 미리 만들어놓은 초록 물감을 붓에 찍어 종이 아래쪽 노란 점 옆에 초록 점을 찍는다. 이제 나

머지 절반의 아이들이 나와서 교사가 했던 대로 노란 점 옆에 초록 점을 찍는다. 이제 줄지어 늘어선 노랑-파랑 점과 노랑-초록 점들이 종이를 가득 채운다.

이 모든 과정은 고요하면서도 천천히 진행되어야 아이들에게 분명한 인상을 심어줄 수 있다. 그런 다음 아이들과 함께 그림을 보면서 노랑-파랑이 나란히 있는 것과 노랑-초록이 나란히 있는 것을 비교 관찰한다. 교사는 노랑-파랑이 더 빛나 보인다는 것을, 그래서 노랑-초록보다 더 아름답다는 것을 아이들이 인식하게 한다. 초록 안에 이미 노랑이 담겨 있기 때문에 노랑-초록 화음은 긴장감을 떨어지게 한다. 자주 이 현상을 되풀이해서 경험하게 하는 것이 중요하다. 아이들은 이런 현상을 깊이 체험하면서 '아름다운 것'과 '덜 아름다운 것'을 구별하는 감각을 조금씩 터득해간다.[40]

다음 수채화 시간에 이 연습을 반복해도 좋다. 아이들에게 흰 종이 위에 노랑과 파랑만 칠하게 한다. 지난 시간에 칠판에서 했던 연습을 상기시키면서 노랑과 파랑의 형태는 자유롭게 하되, 두 색이 겹치지 않고 나란히 놓이게 칠하라고 한다. 원하는 대로 그릴 수 있으려면 반복해서 연습을 해야 할 것이다. 다음날 완성된 그림을 붙여놓고 함께 이야기를 나누는 시간에 아이들은 그림이 전부 다르다는 사실에 놀라곤 한다. 노랑이 아주 많은 그림도 있고 작은 점 하나뿐인 그림도 있다. 어떤 그림에서 노랑은 아주 연하고 어떤 그림에선 진하다. 파랑 색조 역시 천차만별이다. 교사는 대화를 잘 이끌면서 노랑과 파랑이 서로를 망치지 않고 아름답게 어우러진 그림을 아이들이 찾아낼 수 있게 한다. 다음 수채화 시간에 이어지는 두 번째 연습은 초록 옆에 노랑을 칠하는 것이다.

색 화음을 경험하는 것이 목적일 때는 아이들에게 초록을 미리 만들어 나누어주는 것이 좋다. 두 번째 그림을 보며 토론한 다음에는 노랑-파랑, 노랑-초록 화음에서 몇 작품을 뽑아 나란히 걸어 놓고 초록 옆의 노랑보다 파랑 옆의 노랑이 더 아름답다는 것을 눈으로 확인하게 한다. 이로써 첫 수업의 색깔 연습으로 다시 돌아온다.

1학년 동안 여러 기회를 통해 다양한 방식으로 이 사실을 경험한다. 봄에는 부드러운 색, 가을에는 강렬한 색을 이용하는 식으로 계절에 맞게 변형시킬 수도 있다.

한동안은 삼원색인 노랑, 빨강, 파랑을 섞지 않고 각각 사용한다. 노랑과 함께 사용하기에 적합한 색은 진빨강과 남색이다. 색을 자유롭게 만나고 경험할 수 있도록 주제 없이 아이들 마음대로 그리게 놔둔다. 노랑, 빨강, 파랑 원이나, 크고 작은 점, 심지어 기다란 막대나 띠 모

양까지 온갖 다양한 형태의 요소들이 등장할 것이다. 한 가지 색이나 두 가지 색으로만 그리는 아이들도 있을 수 있다. 두 가지 색으로 그린 그림은 좋은 토론거리가 된다. 두 색의 관계를 짚어보고, 그 토론을 바탕으로 모든 아이가 그림을 그려볼 수 있다. 노랑이 가운데 있고 그 주위를 빨강과 파랑이 둘러싸고 있는 그림이 있다면, 다음 수업 시간에 함께 그 세 가지 색깔 그림을 그려본다. 고정된 형태가 나오지 않게 하려면 면 분할을 줄이고 더 크게 칠하게 한다. 여기까지가 수채화 수업에서 처음에 배워야 하는 내용이다.

몇 주가 지나면 아이들에게 진청까지 나누어주고, 노랑-파랑 연습의 연장선에서 초록을 만들어본다. 처음엔 두 색이 서로를 향해 다가오다가 조심스럽게 섞이게 한다. 노랑이 파랑 안으로 들어갔는지, 파랑이 노랑 속으로 갔는지에 따라 다른 색감의 초록이 만들어진다. 같은 방식으로 남색과 진빨강을 이용해 보라를 만들 수 있다. 세 번째 혼합색인 주황은 진빨강과 노랑으로 만든다. 주홍과 노랑을 써서 주황을 만들면 불의 요소가 더 많아진다. 주홍은 지나치게 현란해지기 쉽기 때문에 너무 일찍부터 주어서는 안 된다.

수채 물감은 순수하고 투명해서 혼합색이 매우 깔끔하게 만들어지며 색조를 미세하게 변화시킬 수 있다. 교사는 물감이 아직 마르지 않았는데 여러 색을 계속 겹쳐 칠하면 색의 힘이 약화된다는 점을 항상 주의해야 한다. 자칫하면 칙칙한 회색이나 갈색이 나오기 때문이다. 밝고 섬세한 색감을 얻으려면 물감에 여러 번 물을 섞어 색을 연하게 만들어야 한다. 그림을 그리면서 물감 통에 없던 색이 종이 위에서 마술처럼 생겨나는 것은 언제나 아이들에게 놀라운 경험이다. 아이들 자신이 색을 창조하는 과정에 한 몫을 담당했다는 경이로움을 느끼며, 초록 그림처럼 빛(노랑)과 어둠(파랑)이 만날 때는 힘의 균형이 어떤 것인지를 경험한다.

색깔 있는 종이에 그리기[41]

색깔 있는 종이 위에 색을 칠할 때는 색을 창조한다는 느낌이 더욱 강해진다. 이때는 색지에 붓이 닿자마자 색이 변한다. 빨간 바탕 위에 노랑을 칠하면 노랑은 잔란함을 잃고 주황-빨강이 된다. 빨간 종이 위에 파랑을 칠하면 파랑은 따뜻해지면서 보라가 된다. 아이들 사이에서 형태를 그리려는 조짐이 일어나기 쉽지만, 여기서는 처음부터 아이들이 색이 변해가는 과정에만 온전히 주의를 집중해야 하기 때문에 형태 요소가 줄어든다.

이런 연습을 할 때는 적당한 색지를 구하기가 어렵다는 기술적인 문제가 있다. 시중에서 다양한 색으로 판매하는 색지는 포스터 물감을 이용한 그림에는 괜찮지만 수채화 물감에는 적당하지 않다. 이럴 때는 아이들이 직접 흰 종이에 한 가지 색을 칠해 색지를 만들게 하는 방법이 있다. 종이가 물감을 흡수하는 데 몇 분밖에 걸리지 않으므로 적당히 마른 다음 그 위에 그림을 그리면 된다.

노랑-파랑 화음에 이어 노랑-빨강과 빨강-파랑 화음을 칠한다. 둘 다 '특징적인 배열'에 속한다. 노랑-빨강은 경쾌하면서 찬란하고, 빨강-파랑은 조용하면서도 축제의 분위기가 있다. 여기서 한 걸음 더 나아가면 '특징 없는 배열'인 노랑-주황이나 파랑-보라가 나온다.

색깔 자리 바꾸기

세 가지 기본색 연습으로 돌아가는 새로운 연습을 시작할 수도 있다. 교사는 항상 상상력이 부족한 아이들에게 모방의 힘을 통한 도움을 줄 수 있도록 넓은 종이를 준비해둔다. 칠판에 큰 종이를 붙이고 그 일부를 빨강으로 칠한다. 그런 다음 아이들에게 노랑과 파랑을 칠하면 어떻게 될지 질문한다. 한 아이가 나와 노랑이나 파랑, 또는 둘 다를 칠한다. 처음과 비슷한 빨강을 두세 개 더 칠하고 아이들에게 나와서 노랑과 파랑을 칠하게 해 완성하면, 똑같은 세 가지 색으로 서로 다른 세 장의 그림이 나온다. 세 그림 모두 출발점은 같았다. 아이들의 흥미가 무르익었다 싶으면 각자의 종이 위에 동일한 세 가지 색을 이용한 그림을 그리게 한다. 모든 아이에게 똑같이 빨강을 중앙에 배치하게 해도 노랑과 파랑의 배치가 다를 수도, 둘 중 한 가지 색만 쓸 수도 있을 것이다. 특정 색에 대해서 강한 호불호를 보이는 경우도 있고, 한 가지 색에만 정신이 팔려 다른 하나를 잊어버리는 경우도 있을 것이다. 그림에 관해 이야기 나누는 시간에 아이들은 이런 점들을 깨닫게 되며 교사도 이런 관찰을 통해 아이에 대해서 많은 것을 알게 된다.

다음번엔 노랑을 중앙에 배치한 세 가지 색 그림을 그리고, 그다음엔 파랑을 그 자리에 놓는다.[42] 그때마다 그림의 느낌은 달라지고, 색의 본성이 더욱더 분명해질 것이다.

삼원색 연습에 이어서 파랑 대신 보라를 이용해 노랑, 빨강, 보라의 세 가지 색 연습을 한다. 빨강을 중앙에 칠하고 그 주위로 노랑과 보라를 그린다. 노랑과 빨강은 '특징적인 배열'에 속하는 화음인 반면, 보라 옆에 있는 빨강은 서로 너무 비슷하다. 하지만 세 가지 색이 함께 있

기 때문에 노랑-보라의 관계가 생기고 조화를 이룰 것이다. 다음엔 노랑을 중앙에 놓고 그린다. 노랑 옆에 놓인 보라는 '조화로운 배열', 반대쪽에 놓인 빨강, 즉 노랑-빨강은 '특징적인 배열'이 된다. 두 그림을 나란히 놓고 비교해보면, 노랑이 중앙에 있을 때 더 조화롭다는 느낌이 든다. 보라를 중앙에 그리면 조화로운 노랑-보라 화음이 한쪽에만 있고 반대쪽은 다시 단조로운 빨강-보라 화음이 된다. 이렇게 다양하게 변형시키면서 그에 대해 토론하다 보면 아이들은 옆에 어떤 색을 놓느냐에 따라 그림 전체가 달라진다는 것을 배우게 될 것이다.

2차색 세 가지까지 포함해 색의 범위를 확장한 다음, 색 화음 연습을 계속 이어간다.

세 가지 2차색

교사는 다시 칠판에 빨강을 칠하고 아이들에게 초록이 빨강과 얼마나 잘 어울리는지 느끼게 한다. 다음엔 초록을 가운데 칠하고 아이들에게 빨강을 그려 넣어보라고 한다. 이런 식으로 색 화음을 이용한 그림을 그릴 때 교사는 사용하는 색이 둘이냐 셋이냐에 상관없이, 풍부하고 아름다운 색조를 준비하는 데 신경을 써야 한다. 초록보다 빨강이 너무 밝거나 빨강보

다 초록이 너무 어두워서는 안 된다. 빨강-초록 화음은 한여름 초록 나뭇잎 사이 빨간 장미나 마당에 흐드러진 작약처럼 찬란한 느낌을 준다. 빨강-초록처럼 특별히 조화로운 또 다른 색 화음은 노랑-보라와 주황-파랑이다.

색 화음을 경험하면서 아이들 안에 아름다움에 대한 감각이 깨어나는 바로 그때, 색채 조화를 소개하는 것이 좋다.

아이들에게 아름다움에 대한 감각을 일깨우고 조화를 경험하게 하는 것은 분명 치유 효과가 있다. 그래서 슈타이너는 9세가 되어가는 아이들에게 이 연습이 특히 중요하다고 했다.[43]

색 조화의 아름다움은 초록-파랑처럼 서로 이웃한 색 화음에서 시작해 차례로 연습해 나가다 보면 훨씬 더 강하게 느낄 수 있다. 다음엔 초록-보라, 마지막에는 초록-빨강 화음을 연습한다. 반대편에 있는 초록-노랑에서 시작하면 초록-주황, 초록-빨강 화음 순서로 나가게 된다.

이런 연습을 하나 보면 색깔마다 지닌 고유한 움직임을 느낄 수 있다. 이를 후속 연습 주제로 삼을 수 있다. 예를 들어 노랑을 중심에서 밖으로 뻗어 나가는 형태로 칠하고 그 주변을 파랑이나 보라로 감싸면, 노랑은 별 모양의 꽃이 될 것이다. 하지만 파랑이나 보라를 가운데 놓고 주위를 노랑으로 칠하면, 꽃은 팬지처럼 둥

그스름한 형태가 된다.

지금까지 설명했던 연습에는 다음과 같은 세 가지 방법론적 단계가 있다.

- **처음에** 아이들은 색에 대한 자신의 본능적인 느낌에 따라 그림을 그린다.

- **두 번째는** 색 화음을 통해 색이 서로 어떻게 관계 맺는지를 본다.

- **마지막으로** 중앙의 색을 교대로 바꾸고 주변 색들도 바꿔가며 그린다.

담임 교사는 괴테의 색채론을 토대로 아이들에게 색을 소개하고 아이들은 색을 가지고 놀면 된다. 이런 방법론이 아이들 고유의 창의성을 가로막는다고 문제를 제기하는 사람이 있다. 이는 붓으로 종이 위에 색을 칠하는 단순한 행위에 얼마나 많은 활동과 얼마나 많은 개별적인 결정을 수반하는지를 간과하기 때문에 나오는 질문이다. 반 아이들 전체가 노랑, 파랑만으로 그림을 그려도 모든 그림이 다 다르다. 넓게 칠해도 마찬가지다. 그림들이 너무 엇비슷하게 나온다면, 교사는 아이들에게 색채를 더 강하게 체험하도록 자극해야 한다. 그러면 아이들은 훨씬 더 자유분방하게 그림을 그릴 것이다.

7세 이전 아이들은 본능적이고 꿈꾸듯이 색의 세상 속에 산다. 이 나이 이후에는 색이 가진 질적인 차이를 인식하게 해주어야 한다.

색깔 이야기

9세가 되면서 아이들은 형태 요소 속으로 더 깊이 들어간다. 하지만 사물이나 소묘의 성격을 지닌 모티브는 아직 피해야 한다. 색을 저마다 개별적인 영혼의 특성을 지닌 것으로 묘사하고 색이 서로 어울려 놀게 할 수 있다면, 색깔 그 자체에서 그림의 모티브를 충분히 찾아낼 수 있을 것이다.[44] 아이들과 색깔 이야기를 수채화로 그릴 때, 교사는 색을 콧대 높은 연보라, 건방진 빨강, 겸손한 파랑 등으로 지칭한다. 물론 교사가 먼저 각각의 색에 대한 분명한 개념을 가져야 한다. 연보라 lila가 어떤 색인지 떠올리기란 쉬운 일이 아니다. 괴테는 자신의 색상환에서 파랑에서 자홍으로 넘어가는 첫 단계를 붉은 파랑 rotblau이라고 불렀다. 파랑의 비중이 높은 상태인 이 붉은 파랑을 연하게 하면 연보라가 만들어진다. 자연에서 이 색은 봄에 라일락, 연보라 색 튤립, 연한 크로커스에서 볼 수 있다. '건방진 빨강'이라는 표현에서 바로 연상되는 색은 주홍이다. 주홍은 모든 색 중에

가장 강렬한 색이다. 여기서 말하는 파랑, 즉 '겸손한 파랑'은 너무 어둡거나 밝거나, 너무 차갑거나 초록빛이어서는 안 된다. 겸손한 분위기를 만들고 싶다면, 적당한 온기를 품고 있으면서 빨강을 향해 가는 파랑이어야 한다. 이 색을 얻으려면 남색에 주홍 몇 방울을 떨어뜨려 부드럽게 만든다. 이 세 가지 색이 종이 위에서 차지하는 상대적인 크기는 벌써 이름에서 암시된다. 콧대 높은 연보라는 자신을 과시하고 싶어 하므로 확장하고 쉽게 동요하며 둥실둥실 떠다니려 한다. 실제 그림을 그리기에 앞서 교사는 이 색이 지닌 공기 같은 성격을 아이들이 느끼게 해주어야 한다. '건방진 빨강'은 힘이 넘치며 불같고 생기발랄하지만 크기는 작다. 순수한 주홍은 작은 점 하나만으로도 환하게 빛난다. 이에 반해 자아도취에 빠진 소녀 같은 연보라는 파랑을 한 번 획 칠하고 그 위에 빨강을 살짝 덧칠해서 만든다. 이때 반드시 진빨강을 써야 한다. 파랑은 셋 중 가장 차분한 색으로 다른 두 색을 감싸 안으며 아래쪽에 모여 전체를 지탱한다.

이런 연습은 아이들의 영혼을 움직이게 할 때 꼭 필요하다. 색 자체를 그림의 주제로 삼으면, 아이들은 색깔 속으로 곧장 들어가 자신의 감정 영역 속에서 색을 느끼고 형태를 만든다. 색을 바꾸어가며 연습을 계속하다 보면 색

채 체험이 점점 세분화되고 정밀해진다. 색이 주는 느낌을 시각화하면서 아이들은 외적으로 활기를 띠는 동시에, 내적으로도 생기 있고 유연해진다.

이런 예술 활동은 어린 시절부터 사람들의 감정을 메마르게 하는 현대 문명의 해독을 중화할 수 있다. 이런 경험은 처한 상황을 다각도로 바라보고 통찰하는 기회로 삼아도 좋을 것이다. 결국 천리길도 작은 한걸음에서 시작하기 때문이다.

단순한 색 화음 연습에서 상상력을 담은 주제로 넘어갈 때, 교사는 아이들이 그 그림을 그리는 데 필요한 기술을 충분히 갖추었는지 알고 있어야 한다. 앞서 제시한 세 가지 색깔 이야기를 그리기에 앞서 빨강과 파랑 두 색을 이용한 연습을 해보아야 하고, 색깔 이야기를 그릴 때는 모든 아이가 특정한 색조의 보라를 만들고 그것을 희석해서 연보라를 만들 줄 알아야 한다.

대부분의 아이들이 건방신 빨강에 대해 보는 즉시 호감을 느낀다. 교사는 이런 흥미와 호기심을 이용해 색깔 이야기를 발전시킨다. 아이들이 앞서 그렸던 그림에 약간 변화를 주어 반복하면 좋다. 먼젓번 빨강 못지않게 건방진 두 번째 빨강이 어디선가 불쑥 나타나 막 날아가려는 콧대 높은 연보라를 덥석 잡아채는 이

야기도 가능하다.

다음 수채화 수업에 색깔 이야기는 이렇게 계속된다. "여러분도 쉽게 짐작했겠지만 건방진 두 빨강은 얼마 안 가 사이가 나빠졌어요. 둘은 시시한 일로 말다툼을 시작했고, 마침내 사방으로 불을 내뿜는 커다란 한 덩어리의 빨강밖에 보이지 않게 되었어요. 연약한 연보라는 그것을 견딜 수가 없었고 자신의 예쁜 색이 망가질까봐 꽁지가 빠지게 도망을 쳤지요. 겸손한 파랑은 겁에 질려 종이 귀퉁이로 숨어버렸답니다."

다른 색을 추가하지 않고 이야기를 조금씩 변형시키며 몇 번의 수업을 계속 이어가다 보면, 아이들은 이 색들로 아주 능숙하게 그림을 그릴 수 있게 된다. 좀 더 변화를 주고 싶다면 노랑을 도입한다. 노랑은 파랑과 만나면 초록이 되고, 빨강과 만나면 주황이 된다.

마지막으로 색깔 이야기 예를 하나만 더 들어보자. 첫 번째 이야기를 이용해서 콧대 높은 연보라를 하얀 도화지 위에 세워놓고 그 어깨 위에 건방진 빨강을 얹는다. 겸손한 파랑은 아래쪽에 머물러 있다. 빨강이 같이 놀 친구를 찾아 주위를 두리번거리는데, 멀리서 뭔가 눈부신 것을 발견한다. 빛나는 노랑이 다가와서 온 사방에 빛을 퍼뜨린다. 여기서 다음 수업을 위한 속편이 생겨난다. 교사는 아이들에게 노랑이 다가왔을 때 연보라가 어떤 기분이겠느냐고 질문한다. 연보라는 노랑의 밝음을 견디지 못하고 위로 떠오른다. 하지만 건방진 빨강은 노랑의 품으로 날아가서 노랑과 친구가 된다. 그러자 빨강의 건방짐은 사라지고 다정한 주황이 된다.

교사는 색깔 이야기가 아무렇게나 기분 내키는 대로 흘러가지 않도록 주의해야 한다. 괴테는 '색의 감각적-도덕적 작용'이라는 제목의 장에서 모든 색에 멋진 형용사를 풍성하게 붙여 수식한다. 이런 표현들을 계속 참고하면 좋다. 하나의 색을 계속 한 단어로만 묘사해서는 안 된다. 명랑한 노랑도 있고, 행복한 노랑, 빛나는 노랑도 있지만 당당한 노랑도 있다. 파랑도 수줍은 파랑, 동경하는 파랑, 쌀쌀한 파랑, 내성적인 파랑이 있다. 평화로운 초록, 차분한 초록, 즐거운 초록, 신선한 초록이 있고, 다정한 주황, 용감한 주황, 원기 왕성한 주황이 있으며 귀족적인 자홍, 찬란한 자홍, 위풍당당한 자홍이 있다.

괴테는 색이 불쾌하게 변할 수도 있다고 말한다. 노랑은 특히 예민해서 더러워 보이기 쉽다.[45] 이 점도 간과해서는 안 된다.

동화, 신화, 주기 집중 수업과 수채화

색깔 이야기와 함께 색깔 그림의 영감을 얻을 수 있는 또 다른 영역이 있다. 아이들이 다른 수업 시간에 들은 이야기와 수채화 수업을 연계하는 것이다. 발도르프학교에서는 1학년에서는 동화, 2학년에서는 우화와 전설, 3학년에서는 구약성서 이야기 등 학년마다 다른 이야기를 듣는다.

진정한 동화에는 시간이나 공간의 관점이 없다.[46] 모든 것이 하나의 평면 위에서 진행한다. 하지만 동화에는 아이들의 상상을 자극하고 강렬한 느낌을 불러일으킬 수 있는 극적인 장면들이 있다. 〈라푼첼〉에도 좋은 예가 있다.

왕자가 숲에 사냥을 갔다가 라푼첼이 부르는 노랫소리를 듣는다. 왕자는 탑에 올라갈 방법을 찾다가 라푼첼이 창문에서 땋은 금발 머리를 늘어뜨리고 마녀가 그것을 타고 올라가는 것을 본다. 주기 집중 수업 시간에 〈라푼첼〉을 들은 아이들의 상상 속에 이 장면이 남아있을 것이다. 수채화 시간이 되면 교사는 다시 한 번 그 장면을 상기시키고 그것을 이용해서 그림을 그린다. 숲 속에 있는 어두운 탑은 파랑으로 칠하고 주변 역시 파랑으로 칠한다. 탑 주변에 노랑을 입히면 초록의 숲이 된다. 그런 다음 아이들은 어둠 속에 늘어뜨린 라푼첼의 금발 머리처럼 환하게 빛나는 노랑을 칠한다. 머리카락 그릴 공간을 염두에 두고 미리 탑의 한쪽을 약간 비워두었어야 한다. 다음엔 왕자의 망토처럼 빛나는 빨강이 노랑을 향해 온다. 빨강이 조금씩 탑의 파랑으로 번지면서 탑은 보라가 된다.

이런 연습에서는 이야기 속 등장인물은 거론하지 말고 '색깔들의 이야기'로 설명해야 한다. 그렇지 않으면 아이들은 색깔이 중심이 된 그림이 아니라 인물과 사물을 소묘하기 시작할 것이다. 빨강을 말할 때는 왕자의 망토처럼 빛나는 빨강이라고 이야기하는 것이 중요하다. 즉 색을 말할 때 항상 그 특성을 함께 이야기해야 한다는 의미다.

이야기에 등장하는 모든 사건에는 위기와 해결 같은 나름의 구조가 있다. 가장 큰 특징은 마법과 구출이다. 마법에 걸리면 분위기가 급변한다. 이것을 잘 보여주는 동화로 〈요린데와 요린겔〉[47]이 있다. 사랑에 빠진 두 사람은 둘만 조용히 함께 있고 싶어 숲으로 간다. 때는 5월, 어두운 숲 속으로 해가 밝게 빛나고 초록-황금빛 광채가 그들을 감싸고 있다. 그러다 분위기가 미묘하게 달라지기 시작한다. 오래된 너도밤나무 위에 앉은 산비둘기가 슬픈 소리로 구구 울기 시작하자, 요린데는 슬픔에 잠기고 요린겔 역시 비통한 심정이 된다. 둘 다 까닭 모를 불안에 사로잡힌다. 해가 지평선 너머로 넘

어갈 무렵, 요린겔이 수풀 사이로 마녀가 사는 성의 오래된 성벽을 발견한다. 마녀는 처녀가 그 성에서부터 백 발짝 안에 들어오면 그 처녀를 새로 둔갑시켜 새장에 가두어 버린다. 요린겔이 어리둥절해 하는 사이에 요린데가 노래를 시작한다. 나이팅게일로 변해버린 것이다. 부엉이 한 마리가 부엉부엉 울며 그들 주위를 세 번 돈다. 요린겔은 단단한 돌로 변해 그 자리에 굳어 버린다. 해가 완전히 넘어가자, 부엉이는 덤불 속으로 날아가고 그곳에서 누런 피부의 비쩍 마른 노파 한 명이 나온다. 크고 검은 눈에 코는 빨갛고 턱은 뾰족하다. 마녀는 나이팅게일을 잡아 성으로 데리고 들어간다.

아이들은 이 상상의 세계 속으로 완전히 빠져든다. 처음에는 주변이 온통 따뜻한 황금빛 분위기였지만 위험이 다가오면서 모든 것이 어두워진다. 아이들은 긴장하고 슬픔과 함께 두려움을 느낀다. 빛의 세계가 사라지고 있기 때문이다. 이 장면을 그릴 때는 맨 먼저 황금빛 주황을 칠한다. 어두운 파랑이 뒤따라오면서 노랑에게 마법을 걸어 노랑의 광채를 빼앗고 초록으로 만들어 버린다. 〈개구리 왕자〉에서도 분위기가 비슷하게 반전된다. 공주가 황금 공을 우물에 빠뜨리는 순간 광채가 사라진다.

구원이라는 주제와 연결하려면, 이 순서를 거꾸로 해서 색이 점차 밝아지게 한다. 노랑 위에 파랑을 칠해 노랑을 어둡게 만들어야 초록이 나온다. 하지만 초록 옆에 순수한 노랑을 칠하면 마법이 풀려 노랑은 해방되고 꽃봉오리에서 꽃이 피듯 초록에서 노랑이 나오게 된다.

동화 〈잠자는 숲 속의 공주〉에서는 먼저 진청으로 칠해놓은 어두운 덤불 울타리를 왕자의 칼처럼 찬란하게 빛나는 노랑이 가른다. 그러면 울타리엔 초록이 생겨나고 그 끝에서 빨간 장미가 화사하게 피어난다.

아이들의 영혼 속에 기쁨과 슬픔, 희망, 실망 같은 감정들이 생겨나고 아이들은 이런 장면을 자유롭게 그림으로 표현한다.[48] 무엇을 강요하거나 극적으로 과장하지 말아야 한다. 이야기를 어떻게 들려주었느냐가 색깔 속에 그대로 반영될 것이기 때문이다.

3학년에게 구약성서에 나오는 이야기를 들려주면 아이들은 개인의 범위를 넘어서는 새로운 유형의 이야기를 만난다. 구약 성서의 근본 주제는 악에 굴복하기 쉬운 인간으로, 이로 인해 인류는 하느님의 노여움을 사고 벌을 받는다. 모세는 하느님의 뜻을 전달하는 사자로 등장한다. 모세 역시 십계명이 적힌 석판을 들고 산에서 내려왔을 때 이스라엘 사람들이 황금 송아지 상을 가운데 두고 춤추는 것을 보고 분노에 사로잡힌다. 신의 노여움과 모세의 분노는 이스라엘 사람들 마음에 두려움을 일깨운

다. 이 분노와 두려움의 감정에서 빨강과 파랑 그림을 이끌어낼 수 있다.

다윗과 사울의 이야기에도 두 분위기가 강렬하게 대조된다. 사울 왕은 하느님의 명령을 어겼다는 죄책감에 갈수록 우울해진다. 다윗은 왕을 위로하기 위해 수금을 타며 노래를 부른다. 어두운 파랑, 보라, 초록과 노랑-주황, 빨강이 대조를 이루고 밝은 쪽이 어두운 쪽을 향해 확장하며 어둠을 밝힌다.

4학년으로 넘어가면 수업 시간에 들은 이야기와 연계해서 수채화 수업을 진행하기가 어려워진다. 4학년 수업의 중심은 북유럽 신화다.

구약성서의 절대 신성의 세계가 지나고, 이제 인간의 상상을 뛰어넘는 방대한 규모의 초인적인 신들의 세계가 펼쳐진다. 아이들은 이 세계를 거대한 공간인 신들의 성, 발할라로 만난다. 그곳은 오딘, 토르, 발두르, 프레야, 프리가 같은 강력한 신들의 거처다. 그 밖에 무지개 다리의 수호자인 헤임달이 있고 거인들의 나라 투르젠헤임이 있다. 인간들이 사는 미드가르드는 그 중간에 위치한다. 4학년 수채화 수업에서도 '신의 세계를 그리는 것이 맞을까? 아니면 에다[49]를 낭송하면서 신들의 세계로 들어가 4학년부터 새롭게 도입하는 요소인 두운頭韻을 경험하게 하는 것이 더 바람직할까? 항상 학급마다 누가 시키지 않아도 자발적으로, 이야기를 듣고 떠오른 상을 공책에 그릴 정도로 이야기 속에 깊이 몰입하는 아이들이 있다. 공책의 크기가 그들이 원하는 바를 표현하기에 부족한 경우가 종종 있다. 그렇다고 너무 커지면 색깔 구성에 나쁜 영향을 줄 수도 있다.

9세에서 10세로 넘어갈 때, 어린 시절의 넘치는 상상의 힘은 희미해지는 대신 주변 세상을 의식적으로 지각하기 시작한다. 그래도 교사가 북유럽 신화와 관련해서 색깔 연습을 해보고 싶다면, 자연의 힘이 가진 색채의 성질을 그리는 것이 좋다. 불의 힘의 세계인 무스펠헤임이 있고 차갑고 축축한 안개의 나라 니플헤임이 있다. 처음에는 빨강-파랑의 대조로 시작한다. 구약성서의 분노와 두려움 같은 영혼 활동이 이제 자연 요소의 표현으로 변형된다. 이를 통해 10세 아이들은 처음으로 그림에서 빛과 어둠의 대립을 경험한다. 이는 땅속 깊은 곳에 자리한 헬 왕국의 어둠이 빛의 신 발두르의 빛으로 가득 찼던 신들의 세계를 잠식할 때 더욱 극명해진다.

간혹 이야기를 들려주는 방식을 이용해서 이 나이 아이들에게서 표현력이 매우 뛰어난 작품을 이끌어내는 교사도 있다. 하지만 혹시라도 아이들의 상상의 힘을 지나치게 자극한 것은 아닌지 진지하게 생각해볼 필요가 있다. 특히 그 교사가 말의 힘을 과도하게 휘두른 경

우라면 더욱 그렇다. 오늘날에는 이런 어린 시절의 빛나는 재능을 각종 대회나 상업 광고, 어른들의 일에 끌어 쓰는 것을 아주 당연하게 여긴다. 하지만 이는 아이들을 위해서는 전혀 도움이 되지 않는 일이다. 나중에 창조적인 일을 위해 쓸 수 있도록 기량을 다듬고 토대를 단단히 해주고 싶다면, 예술의 요소들을 단계별로 차근차근, 천천히 접하게 해주어야 한다.

아이들에게 모든 감정을 마음껏 표현하라고 요구하는 것이 아이들의 창조성을 북돋는 방법처럼 보일 수도 있다. 하지만 사실은 사춘기가 지난 다음에야 꽃으로 피어날 수 있는 어린 시절의 창조적 힘을 미리 끌어 쓰고 있는 것이다.[50] 오늘날 예술 교육을 논할 때면 아이들의 창조성을 촉진하고 이끌어내는 것을 가장 중요한 문제로 여기곤 한다. 우리는 지금까지 수채화 수업 사례를 통해, 같은 줄기의 연습을 조금씩 변형시켜 반복하고, 작품을 감상하고 토론하면서, 아이들의 감각 지각을 어떻게 활발하게 하는지와 그것이 나중에 어떻게 아이들의 영혼 활동을 풍부하게 하는지를 보여주고자 했다. 이런 수업은 자신만의 창의성을 발산하고 싶은 아이들의 욕구를 잘라버리지 않는다. 그것은 다른 방식으로 충분히 표현할 수 있다.

발도르프학교 학생들의 공책을 보면 밀랍 크레용, 오일 크레용, 색연필로 그린 그림이 놀랄 만큼 많고 다양하다. 공책 그림은 나이와 과목에 따라 다르다. 교사는 주기 집중 수업 공책에 적은 내용을 보충하기 위해 자주 그림을 이용한다. 보통은 교사가 먼저 칠판에 그려둔 그림을 보고 아이들이 각자 그림을 그린다. 수업에서 받은 느낌을 색으로 표현하기는 하지만 그 표현방식은 전적으로 아이의 몫이다.

1학년 아이들에게 동화 〈홀레 할머니〉를 들려주었다고 하자. 아이들은 그 그림을 그려 보고 싶어한다. 적당한 시간에 각자의 공책과 크레용을 꺼낸다. 이야기에서 자신에게 가장 인상적이었던 장면을 그린다. 황금 문과 검은 문을 그리기도 하고, 홀레 할머니의 집, 소용돌이치는 눈보라나 사과나무, 오븐을 그리기도 한다. 이런 그림을 그릴 때 아이들의 의지의 힘이 활동하며, 그 힘을 통해 아이들은 이야기를 소화한다. 이야기를 연극으로 공연하는 경우도 마찬가지다.

아이들은 일단 그림이 완성되면 금방 결과물에 대한 흥미를 잃어버린다. 얼마 동안은 이대로 그냥 두어도 괜찮다. 발도르프학교에서는 읽기와 쓰기를 천천히 그리고 단계적으로 배우므로 교사는 조금씩 아이들의 그림을 문자 학습과 연결해 나간다.[51] 〈홀레 할머니〉를 들은 다음 날, 아이들은 어제 들었던 이야기를 다시

떠올린다. 먼저 모든 아이가 차례로 어제 그렸던 자신의 그림을 반 아이들에게 보여준다. 빵집 아들인 키 작고 얼굴이 동그란, 점액 기질의 아이는 정성껏 그린 탐스러운 빵 덩어리를 말없이 손으로 가리킨다. 교사는 자연스럽게 아이들과 빵을 주제로 이야기를 나눈다. 그러면서 아이들의 주의를 빵의 첫 글자인 B로 이끌고 번Bun, 브레첼Brezel, 바스켓Basket, 베이비Baby, 버드Bud 등 B로 시작하는 다른 단어들도 소개한다.

B로 시작하는 단어들로 만든 짧은 시로 간단한 말하기 연습을 하면서 아이들은 B 소리를 경험하고 브레첼(B 모양으로 생긴 빵) 모양을 따라 그리면서 알파벳 B의 형태를 찾아낸다. 교사가 칠판에 그려둔 그림을 보면서 어떻게 그리는지를 배운다. 아이들은 공책에 브레첼을 그리고 그 옆에 크게 글자 B를 쓴다. 이제 B를 배웠으니 쓰는 연습을 할 차례다. 공책에다 여러 번 B를 쓴다. 공책을 단정하게 정리하는 방법은 계속 조금씩 배워나간다.

3학년 공책을 보면 농사에 관한 이야기가 많이 등장한다. 아이들이 공책에 쓰는 문장은 아직 아주 짧고 단순하다. 크레용 그림으로 내용을 설명하고 보충한다. 아이들은 씨 뿌리는 동작과 함께 다음의 시를 낭송하며 다 함께 둥글게 서서 걷는다.

콩 한 톨은 까마귀 것
또 한 톨은 수탉 것
또 한 톨은 썩을 것
또 한 톨은 자랄 것

공책에는 시 옆에 성큼성큼 앞으로 나가며 씨를 뿌리는 사람이 그려져 있다. 해가 떠 있고 새들도 날아다닌다. 씨 뿌리는 동작은 사실적이라기보다는 특징적이며, 아이들 내면의 느낌에서 나온 것처럼 보인다. 농부가 씨 뿌리는 모습을 한 번도 본 적 없는 경우라 할지라도 아이들은 교사의 설명을 통해 그 움직임을 자신의 내면에서 직접 경험한다.

아이들이 나중에 살면서 실제로 접하게 될 일들만 배워야 한다는 의견을 제기하는 사람들도 많다.[52] 하지만 현대 과학기술에 이르기까지의 과정을 단계별로 소개하는 것이 자라나는 아이들에게 훨씬 더 적합한 방법이다. 당연히 오늘날 사람들이 하는 일에도 진심으로 관심을 두게 하고 그 관찰을 말이나 글로 서술하게 해야 한다. 그와 더불어 주기 집중 수업에서 농사를 배울 때도 밭 갈기, 씨 뿌리기부터 빵 만들기까지 전 과정을 수행해본다. 학교 마당에서 텃밭을 가꾸기도 하고 여건이 허락하면 밭을 빌려 농사를 짓기도 한다. 농부들이 옛날에는 어떻게 했는지를 미리 수업 시간에 배우

고 밀, 호밀, 보리, 귀리 등 여러 곡식의 씨앗을 뿌린다. 아이들은 보통 씨 뿌리는 동작에 수반되는 리드미컬한 걸음을 모방해보고 싶어 한다. 이런 동작이 들어있는 놀이로 그런 욕구를 충족시켜주면 움직임을 깊이 체험하게 된다. 그런 다음 그 동작을 공책에 그리는 것이다.

이를 한층 더 심화시키고 싶다면 교사가 직접 칠판에 그림을 그린다. 교사의 칠판 그림은 아이들의 그림을 더욱 생생하게 한다. 루돌프 슈타이너는 강의할 때 항상 직접 그림을 그리면서 설명을 했다. 한 번은 어떤 사람이 슈타이너에게 왜 사진을 사용하지 않느냐고 질문했다. 슈타이너는 청중이 보는 앞에서 그림을 그리면 청중들이 스스로 사고 속에서 자신이 말하려는 의도를 더 잘 이해한다고 대답했다.

아이들을 가르칠 때도 이미 완성된 그림은 될 수 있는 한 이용하지 말고 가능한 한 그 자리에서 직접 그림을 그리십시오. 그러면 아이들은 내적으로 활발해지고, 아이들의 내면이 깨어나게 되며, 이를 통해 사물의 정신적인 측면에 좀 더 익숙해지게 되고, 다시금 정신을 이해하게 됩니다...[53]

아이들에게 눈에 보이지 않는 씨앗의 발아 과정을 보여줄 수 있는 간단한 색깔 연습이 있

다. 보라와 파랑 색조를 포함한 짙은 갈색 속에 연한 갈색의 씨앗 형상이 묻혀있다. 이 씨앗에서 노란 형태가 조금씩 모습을 드러내고 점차 초록이 된다. 사실적인 묘사가 아니라 오직 색으로만 진행한다. 이 연습을 통해 아이들은 크레용 사용법을 배우고 연습하며, 한 색에서 다른 색으로 자연스럽고 아름답게 전환하는 방법을 배운다.

이야기가 있는 그림의 소재를 종교 수업에서 얻기도 한다. 경외심이나 자비심 같은 감정을 크레용 그림으로 표현해볼 수도 있다. 선생님이 구약성서 이야기를 들려주었다면, 아이들 내면의 눈앞에는 무지개, 노아, 동물을 실은 방주, 모세, 불붙은 떨기나무, 다윗과 골리앗과 같은 상들이 떠오를 것이다.

수채화 수업을 통한 치유 작업

미술 수업을 통해 담임 교사는 아이의 기질로 인한 불균형에 교육적, 치유적으로 접근할 수 있다.

우울이 강한 기질의 아이 중에는 수업 중에 어떤 생각이나 느낌이 한 번 떠오르면 거기서 헤어나지 못하는 경우가 있다. 이들은 강박적 사고에 빠지기 쉽다. 경직되기 쉬운 이런 성

향은 그림에서도 드러나, 색이 고립되고 단단해지곤 한다. '조화로운 배열'을 이용한 연습이 이런 성향을 풀어주는 데 도움을 줄 수 있다. 이런 유형의 아이에게는 종이의 한쪽 면에 노랑을 타원 형태로 칠한 뒤, 파랑이 그 아랫부분을 감싸면서 반대쪽을 향해 확장하라고 한다. 빨강이 위에서 아래로 노랑을 향해 다가오고, 노랑과 겹치는 지점에선 주황이 된다. 빨강의 물결은 계속 아래로 내려가면서 파랑의 일부를 덮고, 파랑은 연보라가 된다. 노랑과 파랑이 만나는 지점에서 둘은 서로 섞이면서 초록이 된다. 색이 전환되는 부분에서 아주 조심스럽게 칠해야 색의 조화로운 배열을 강화할 수 있다. 이 연습을 변형할 때는 빨강에서 시작해서 그 주위를 노랑으로 감싼다. 노랑은 반대편에서 파랑과 만나 초록을 만들고, 초록은 빨강과 경계를 마주하게 된다. 다른 색들이 겹치는 곳에선 연보라와 주황이 생겨날 것이다. 마지막 연습은 파랑으로 시작한다. 노랑이 파랑을 감싸고, 그 속으로 빨강이 들어가면서 노랑은 주황이 된다. 이 경우엔 주황이 파랑과 맞닿으면서 조화로운 화음을 만들고, 다른 색들이 만나는 곳에선 연보라와 초록이 만들어질 것이다.

이와 정반대의 성향을 지닌 아이들도 있다. 신진대사 과정의 영향을 많이 받는 점액질 아이들이 특히 그렇다. 이들은 새로운 생각을 받아들이는 데 시간이 오래 걸리고, 기억을 오래 간직하지 못한다. 그중 손재주가 뛰어난 아이들은 아주 정성껏 그림을 그리지만, 색은 별로 표현력이 강하지 않다. 점액질 아이들이 그린 그림을 보면 물이 너무 많고 형태가 불분명한 경우가 많다. 이들에게는 소묘에 가까운 연습을 많이 주어야 한다. 고리 형태를 그리는 것도 도움이 된다. 시작은 노랑으로 하는 것이 좋다. 넓은 붓으로 커다란 8자를 그리되, 꼭대기를 열어둔다. 공간을 조금 띄우고, 파랑으로 똑같은 형태를 그린다. 노랑과 파랑이 겹치는 가운데 부분에서 초록이 만들어진다. 초록은 고리 안으로 아주 섬세하게 번지고, 노랑과 파랑이 만나는 경계에선 위쪽으로 퍼진다. 다음엔 빨강이 온다. 빨강 역시 위에서 시작해서 교차점을 지나가게 그려야 한다. 빨강이 파랑과 겹치는 지점에선 연보라가 생겨나고, 또 다른 고리 하나가 만들어진다. 이 고리는 주변의 공간으로 확장된다.

첫 번째 연습은 순수한 색 연습이었던 반면, 두 번째 연습은 색 형태 연습이다. 교사는 종이에 물기가 너무 많거나, 아이들이 붓에 물감을 너무 많이 찍지 않도록 잘 살펴야 한다. 그러지 않으면 겹치는 부분에서 모든 색이 뒤죽박죽 섞여버릴 것이다.

이 연습은 교차점을 통과하는 색이 늘어날

수록 점점 어려워진다. 고리의 폭은 좁아도 색을 칠하는 면적이 계속 넓어지기 때문이다. 아이들은 대개 처음엔 제대로 하다가 어느새 교차점을 통과하지 않고 옆으로 지나가 버리곤 한다. 이 연습을 하는 목적이 바로 이것이다. 잘 잊어버리거나 쉽게 멍해지는 아이는 정신을 바짝 차려야 이 그림을 잘 그릴 수 있다.

이 연습은 여러 번 반복해야 한다. 변형시키고 싶을 때는 두 가지 방법이 있다. 색이 움직이는 방향을 바꾸어서 고리의 둥근 부분이 아래쪽에 오지 않고 위나 오른쪽, 또는 왼쪽으로 가게 하는 방법이 있다. 다른 방법은 색의 수를 줄이고 나란히 칠하는 방법이 있다. 빨강과 파랑만 사용해 빨간 고리와 파란 고리가 같은 개수로 교대로 등장하는 것이다.

교사가 이런 그림들을 직접 충분히 그려보고 연습의 의도를 제대로 파악한다면 아주 쓸모 있는 도구가 될 것이다. 7학년들이 지리학을 배우고 풍경을 그린다고 해보자. 우울질 아이들에게는 색채를 조화롭게 구성하는 데 집중하라고 요구한다. 아침이나 저녁 하늘처럼 섬세하게 색이 변하는 하늘을 그릴 수도 있다. 잘 잊어버리는 아이들은 색이 선명하게 구분되게 하며, 풍경의 특징이 그림의 형태에서도 표현되게 하라고 하는 것이 좋다.

수채화 수업을 교육적, 치유적으로 운용하는 방법은 아주 다양하다. 하지만 적재적소에 필요한 영감을 얻기 위해서는 교사가 끊임없는 연습과 노력을 통해 색과 형태의 세계에 객관적으로 접근하고, 아이들과 내적으로 계속 잘 연결되어 있어야 한다.

반 전체가 균형을 잃은 징조(눈에 띄게 말을 안 듣거나 너무나 무기력하거나 게으른 등)를 보일 때, 반 분위기를 바로 잡기 위해 색깔 연습을 이용하기도 한다. 전체가 한 가지 색만 가지고 그림을 그릴 수도 있다. '파란 빛' 이야기를 들려주고 그것과 연계해서 수채화 시간에 모든 아이가 파랑으로만 그림을 그리는 것이다. 그림을 그리는 동안 교실이 점점 조용해지고, 결국엔 아이들 자신도 교실이 조용해졌음을 깨닫게 될 것이다.

교실 분위기를 좀 더 활기 있게 하려면 주홍을 많이 쓰는 그림을 그린다. 그런 그림을 그린 다음이면 아이들은 쉬는 시간 종이 울림과 동시에 주홍의 힘이 다리 속으로 들어가기라도 한 것처럼 교실 밖으로 튀어 나간다. 한 번은 색조를 부드럽게, 다음엔 강하게 섞어주면, 아주 뚜렷한 차이를 확인할 수 있을 것이다. 쉽게 흥분하고 들뜨는 학급이라면, 부드러운 색으로 차분하게 가라앉혀야 한다. 강렬한 색은 아이들을 생기발랄하고 활기차게 하며, 내면을 강화한다.

이런 연습들은 당연히 한두 번으로는 효과가 없고 아주 많이 반복해야 한다. 특히 1, 2학년 교사는 이런 연습을 많이 해서, 효과의 차이를 구별할 수 있도록 자신을 훈련해야 한다. 그러나 이런 교육적-치유적 연습을 맹목적으로 이용해서는 안 될 것이다.

유치원 과정의 수채화와 선그리기

다음 장면은 한 살부터 취학 전까지 영유아기를 특징적으로 보여준다. 한 어머니가 거실 탁자 앞에 앉아 있다. 어린 아들은 마루에 쪼그리고 앉아 엄마를 바라보다가, 일어나 가까이 다가온다. 자기도 엄마처럼 글씨를 써보고 싶은 마음에 손을 뻗어 종이를 집으려 한다. 엄마가 종이를 건네주자 아이는 할 수 있는 한 정성을 다해 연필을 가지고 앞뒤로 끼적거린다. 여러 번 새로 시작하며 그림을 그리던 아이가 갑자기 종이를 옆으로 치운다. 며칠 뒤 똑같은 일을 처음부터 반복힌다. 난화기(낙서나 긁적거리는 것처럼 보이는 그림을 그리는 시기)가 시작된 것이다.

생후 첫 7년의 특징을 이해하기 위해서는 그 시기 아이들이 평생 그 어느 때보다 강한 모방의 힘을 가지고 있다는 점을 알고 있어야 한다. 바로 그 모방의 힘을 이용해서 아이들은 지구의 삶에 적응해간다. 따라서 이들에게는 수업이라는 개념이 해당되지 않는다. 발도르프 유치원에서는 모든 창조적인 활동을 수업의 형태가 아니라, 오직 아이들의 모방 능력에 기대어, 스스로 그 활동에 참여하고 싶은 마음을 불러일으키는 방식으로 진행한다. 따라서 수채화 역시 처음에는 빵 굽기나 설거지, 청소처럼 요일의 리듬에 따라 규칙적으로 진행되는 다른 일상 활동과 동일한 영역에 속한다. 수채화는 준비단계에서 상당한 시간이 소요된다. 먼저 앞치마를 두르고, 수채화 판과 종이, 붓, 물감 통 같은 재료를 하나씩 나누어준다. 될 수 있는 한 아이들 스스로 하게 하는 것이 좋다. 유치원 교사는 아이들이 색을 만나는 경험을 가장 중심에 놓기 때문에, 최대한 여유롭게 도구를 준비하고 물감을 물감 통에 부어주고 색이 섞이는 것을 보게 한다. 그런 다음 아이들이 붓과 종이, 물감을 가지고 뭘 하든가는 아이들 마음대로 하게 놔둔다. 하지만 교사도 사기 수채화 판을 가지고 아이들과 함께 앉아서 정성껏, 그리고 즐겁게 아름다운 빨강, 노랑을 도화지 위에 펼쳐보라. 아이들은 선생님이 붓을 쥐는 자세며, 붓을 물감 통에 담갔다가 통 가장자리에서 살짝 짜내는 것, 다른 색을 찍기 전에 붓을 물에 깨끗이 빠는 것을 관찰할 것이다. 젖은 종

이 위에서 색이 퍼져나가면서 다른 색과 만나기도 하고 다른 색에 끼어들기도 한다. 그 과정에서 우연한 문양과 형태가 생겨난다.

아이들은 대단한 열의를 갖고 색을 칠하고, 아무런 제약 없이 색을 경험한다. 가능하면 이 나이 아이들이 만든 작품은 뭐가 됐든 전혀 수정해주지 않는다. 지금 하고 있는 행위에 의식적인 주의를 기울이지 않을 때 가장 잘 배울 수 있기 때문이다. 사소한 지적처럼 들릴 수 있지만, 유아 교육에서 이런 태도가 보여주는 의미는 아무리 강조해도 모자랄 정도로 중요하다. 어린아이들일수록 어른들의 내적인 태도에 더 많은 영향을 받는다.

생후 7세까지 여러분은 아이를 야단치거나 규칙을 만들어 지키게 해서가 아니라 오직 여러분 자신의 행위를 통해서만 가르칠 수 있습니다.[54]

루돌프 슈타이너는 유치원 아이들을 위해서는 특별한 수채화나 그리기 연습을 제안하지 않았다. 아이들이 모방에 근거해서 예술 작업을 하길 원했기 때문이다.

유치원이 아니라도 아이들은 두 살이 넘어가면 집이나 놀이터, 길바닥, 벽, 돌, 모래 등 기회가 있을 때마다 기분 내키는 대로 낙서하고,

그리고, 색칠한다. 유치원은 그저 이렇게 아이들에게 당연히 존재하는 것을, 여건이 허락하는 한까지 살아있는 생활 속에 녹여낼 뿐이다. 미하엘라 스트라우스 Michaela Strauss의 책[55]에는 영유아들의 그림에서 볼 수 있는 일관된 특징에 대한 폭넓은 통찰이 담겨있다.

선그리기

아이들은 학교에 입학하기 전까지는 비교적 큰 제약 없이 자유롭게 움직였다. 하지만 이제는 학교생활을 위해 행동을 조절하는 법을 배워야 한다. 1학년 담임 교사는 다양한 리듬 활동과 특정한 형태를 따라 움직이는 놀이를 통해, 아이들이 이 과도기를 쉽게 넘어갈 수 있게 돕는다. 밖에서 안으로 들어가는 나선 형태를 따라 걸을 때는, 길을 따라가야 달팽이 '집'에 들어갈 수 있다는 그림으로 설명한다. 발로 걸어본 다음에는 손으로도 허공에 나선을 그려본다. 그런 다음에는 자리에 앉아 종이에 그린다.

교실 바닥과 허공에 그렸던 형태의 움직임을 네모 크레용으로 종이 위에 선으로 그려본다. 이때 눈으로 그 움직임을 계속 따라가면서 흐름을 느낄 것을 계속 상기시킨다.

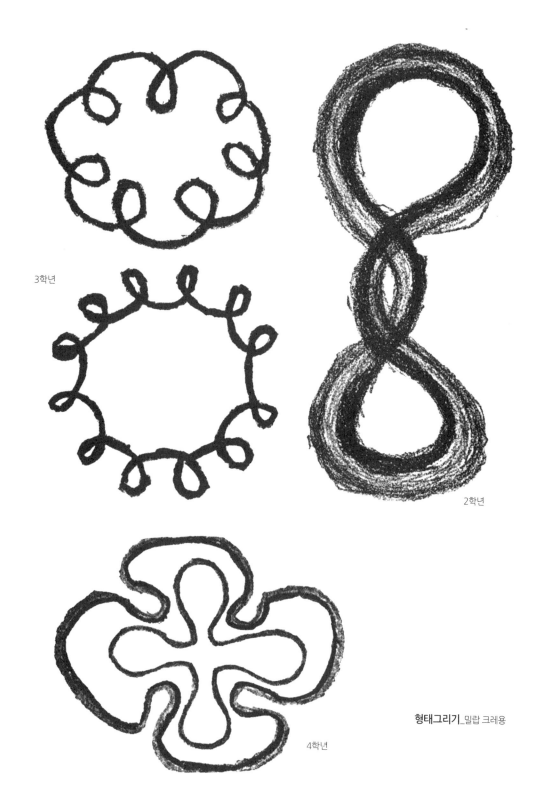

3학년

2학년

형태그리기_밀랍 크레용

4학년

이런 연습은 아이들의 의지, 감정, 표상이 조화를 이루게 해준다. 본능에 따라 움직이려는 충동이 진정되고, 의지와 느낌으로 경험한 내용을 생각 속에서 상으로 떠올리게 된다.

형태그리기

형태그리기 수업은 위에 설명한 것과 비슷한 연습을 통해 저학년에서 시작된다. 루돌프 슈타이너는 새로운 형태의 선 예술로 형태그리기를 발도르프학교의 교과 과정에 도입했다. 이것은 수채화 수업과 병행해서 진행하며, 본격적으로 쓰기를 배우기에 앞서 입학 초기에 아이들을 준비시키는 수업이기도 하다. 첫 수업에서 아이들은 직선과 곡선을 배운다. 이는 뒤에 알파벳을 배울 때 만나게 될 형태의 기본 요소다. 직선, 곡선 다음에는 예각, 둔각, 반원, 삼각형, 정사각형, 별모양, 원, 타원 등 다양한 형태그리기 연습을 계속 이어 간다. 이를 통해 아이들은 형태에 대한 감각을 키워나간다. 수채화처럼 형태그리기에도 정해진 주제는 없다. 수채화 수업은 색에 대한 느낌을, 형태그리기는 형태에 대한 느낌을 훈련시킨다.

8~9세 사이에 기본형태 연습은 대칭 연습으로 바뀐다. 교사는 반원 밑에 직선이 붙은 형태를 그린다. 이것은 어떤 형태를 절반만 그린 것으로, 아이들에게 나머지 반을 그려 완성하라고 한다. 어떻게 대칭을 그려야 그림을 완성할 수 있는지를 아이들 스스로 찾아내야 한다. 이런 연습을 하는 이유는 불완전한 것을 완전하게 만들고자 하는 내적 지향을 아이들 안에 일깨우기 위해서다. 미완성 상태의 형태는 기억 속에서 그와 유사하면서도 완전한 것을 떠올리게 한다. 아이들은 주어진 형태를 직접 그림으로 보충해 완성한다. 이때 아이들이 그린 그림은 상상이 아니라 실재이다. 이로써 아이들은 주변 세상을 파악하고 제어하기 위한 중요한 한 걸음을 내딛는다.

이 연습은 얼마든지 창의적으로 진행할 수 있지만, 처음엔 좌우대칭을 기본으로 한다. 학년이 올라가면 수직축 대칭에서 수평축 대칭, 즉 물에 비친 상으로 넘어간다. 이때는 수평축 위쪽 형태의 거울상을 아래쪽에 그린다. 아이들은 수평축 대칭을 무척 어려워한다. 루돌프 슈타이너가 얘기했듯 '생각하며 살펴보고 살펴보며 생각하는' 힘을 키워야 한다.[56]

3, 4학년 수업에서 이 연습은 한층 심화되어 좌−우, 상−하의 이중대칭에 비대칭 균형까지 추가된다. 4, 5학년의 식물학 수업에서 다시 이 주제를 택할 수 있다. 이때는 식물의 잎과 꽃의 형태 같은 대칭 형태를 그린다.

4, 5학년 때 배우는 북유럽 신화 및 그리스 신화에서 새로운 종류의 형태가 나온다. 여러 가지 만卍 자 모양, 땋은 모양, 무기와 허리띠, 살림도구에 그려진 장식 등 북유럽과 그리스의 독특한 문양 장식은 그림 상징에서 발전한 것이다.

5학년에서는 형태그리기의 도움을 받아서 아이들에게 살아있는 방식으로 기하학을 도입한다.[57]

처음엔 자나 컴퍼스 같은 도구 없이 맨손으로 원, 삼각형, 사각형 등 기본도형을 그린다. 그런 다음 중심에서 대칭을 이루는 원을 그리고, 다음에는 아주 다양한 방식으로 원을 분할한다. 이를 통해 아이들은 아름다움을 풍부하게 체험하게 해줄 수많은 형태를 만난다.

6학년이 되면 사고력을 더 많이 요구하는 새로운 연습을 시작하기에 앞서, 컴퍼스와 자를 이용해 다시 한 번 원 분할을 연습한다.

예술 활동을 통해 과학에 다가가면[58] 아름다움에 대한 감각 경험과 수학적 사고의 명확함이 하나로 연결된다.

예와 형태그리기는 같은 범주에 속한다. 학년이 올라가면서 배우게 되는 코바늘 뜨개와 자수에서 이 사실은 더욱 분명해진다. 상급 과정에서는 자수나 바느질로 옷을 장식할 때, 염색 문양이나 장식에서 형태 요소를 자유롭게 표현하게 된다.

수공예[59]

1학년 아이들이 형태그리기 시간에 바닥에 그려진 형태를 따라 걷는 한편, 수공예 시간에는 대바늘 뜨개질을 시작한다. 처음엔 교사가 코 만드는 방법을 보여주고, 아이들은 그것을 모방한다. 하지만 결국 아이들은 털실을 어떻게 엮어야 뜨개가 되는지를 스스로 터득한다. 하나의 실을 엮어 문양을 만든다는 점에서 수공

3학년에서 5학년 _수채화 수업

9세부터 12세 사이에 아이들은 주변 세상과 새로운 관계를 맺는다.[60] 이제 주위를 의식적으로 관찰하며, 자신을 주변과 점차 분리하고, 지금까지 당연하게 생각했던 것들을 새삼스럽게 놀라운 눈으로 바라본다. 교사는 아이들의 이런 변화에 면밀한 주의를 기울이며, 이 새로운 힘이 시들지 않고 잘 자라게 도와주어야 한다. 감탄한다는 것은 지금껏 자신만의 영혼 세계에서 살던 아이가 이제 주변 세상에서 일어나는 다양한 현상들을 좀 더 의식적으로 파악하기 시작했음을 보여주는 하나의 징후다. 이제 교육은 경이로움을 느끼는 힘을 이용해서 아이들을 자연과 인간의 삶 속으로 한발 한발 이끌고 들어와야 한다. 아이들에게 죽은 형상만 주어서는 안 되며, 그것을 창조한 형성력을 인식하게 해주어야 한다. 저학년에서 둥글고 각진 다양한 형태를 자기 손으로 그려보았던 아이들은 이제 주변 세상에서 그와 비슷한 형상들을 발견한다. 이를 통해 형상의 세계에서 자연의 창조력을 만난다는 사실을 거듭 재확인한다. 그러기 위해선 교사가 괴테의 방식으로 자연의 현상을 바라볼 수 있어야 한다.[61]

공기의 존재인 새의 부리는 뿔 같은 단단한 재질에 끝이 뾰족하지만, 물의 존재인 물고기의 입은 둥글고 부드러운 아가미가 있다. 새의 깃털에는 수분기가 전혀 없으며, 가볍고 속이 비어 있다. 새는 수시로 자세를 바꾸면서 허공에서 이쪽저쪽으로 자유롭게 움직인다. 반면 물고기는 물속 생활을 위한 하나의 자세밖에 없으며, 그것도 완전히 수평에 국한된다. 물고기는 파도가 출렁이듯 위아래로 밖에 움직이지 못한다. 물 밖으로 뛰어오르는 물고기가 있긴 하지만, 이들 역시 큰 파도의 움직임을 따를 뿐이다. 동물마다 가진 특별한 아름다움은 바로 주변 환경에 존재하는 형성력에서 나온다. 아이들이 이것을 느낄 수 있도록 가르쳐야 한다. 교사가 자연계에 깃든 내적 창조력을 지각하게 될 때, 죽은 물질주의를 점차 극복하고 동

물학 같은 과목을 예술적으로 가르치는 데 필요한 영감을 얻는다. 그럼으로써 아이들을 위해 자연 현상의 상과 정신 활동의 영역을 연결하는 다리를 놓는다.

동물학

4학년까지 아이들은 수채화 시간에 색깔 간의 조화와 색깔 이야기를 자유롭게 표현해왔다. 동물학 수업을 시작하면서 이제 색이 형태를 취하고, 색으로 동물의 본성과 특징을 표현하는 연습으로 넘어가야 한다.

아이들은 동물을 그릴 때 보통 윤곽선을 먼저 그리려 한다. 이러다 보면 마음에 들지 않는 부분을 계속 수정하다가 정작 색을 잊어버리기 쉽다.[62] 이를 미연에 방지하기 위해서 전에 했던 색깔 연습에서 시작하는 것이 중요하다. 그래야 소묘로 빠지지 않으면서도 동물의 형태를 표현할 수 있다. 우선 도화지에 한 가지 바탕색을 칠한다. 교사는 이 바탕색 위에 다른 색을 칠하면서 형상이 들어갈 공간을 남겨 동물을 표현하는 방법을 보여준다. 이는 저학년 때 배웠던 두 가지 색깔 연습과 직결된다. 동물을 표현할 색을 하나 고르고 주변 환경을 표현할 색을 하나 고른다. 첫 번째 동물학 수업에서 오징어를 배웠다고 하자. 오징어는 아주 독특한 동물이다. 물고기가 다가오면 오징어의 몸에선 온갖 색의 향연이 펼쳐진다. 오징어의 눈은 은색을 띤 분홍-파랑-초록으로 은은히 빛나기 시작한다. 배 앞쪽에선 선명한 색 구름이 뭉게뭉게 피어오르고, 등 쪽에서는 금속성의 붉은 구릿빛 점들이, 촉수 끝에선 초록 불이 반짝인다. 오징어가 이처럼 다양한 색을 펼쳐 보인다는 설명을 들은 아이들은 당장 그것을 그려보고 싶어 한다.

공간 남기기 기법을 사용하고 싶다면, 먼저 연한 진빨강으로 전체를 칠한다. 색이 종이에 스며들면 도화지 위쪽부터 진청으로 물결 모양이 나오도록 수평으로 칠한다. 이제 그 물결 속에서 오징어가 나타날 것이다. 오징어가 있었으면 하는 곳에는 물결을 칠하지 않고 공간을 남겨둔다. 그 위에 노랑, 주홍, 진빨강 등 여러 색을 연하게 혹은 진하게 각자 원하는 대로 칠한다. 마지막으로 너무 진하지 않은 파랑을 살짝 오징어 위에 덧칠하면 어색하게 오려낸 것처럼 보이지 않고, 자연스럽게 물속에서 헤엄치는 오징어가 된다. 이 주제를 변형시켜 오징어가 위험을 피하려고 먹물을 뿜어 진한 보라-파랑의 구름으로 몸을 감싸는 순간을 그려볼 수도 있다.

다른 수중 생물들도 같은 방법으로 그린다.

해파리의 몸은 투명하므로 바탕은 진빨강이나 파랑으로 아주 연하게 칠한다. 그 위에 해파리가 들어갈 공간을 남기고 노랑을 가볍게 덧칠한다. 그런 다음 파랑으로 물속 이곳저곳을 어둡게 하면 초록빛 색조가 만들어진다. 한 송이 꽃 같기도 한 가벼운 해파리의 몸 위에 빨간 점을 여기저기 찍어 침을 쏘는 해파리를 표현해 볼 수도 있다.

금붕어도 좋은 주제다. 바탕색으로는 너무 강하지 않은 노랑을 칠한다. 물결 모양으로 붓질하며 도화지 전체를 진청으로 고르게 칠하다 보면 물결이 서로 겹치게 된다. 물결과 물결 사이에서 나타난 물고기 형태에 주홍을 칠하면 주황이 된다. 여기에 지느러미 한 쌍을 그린 다음, 물감이 어느 정도 마르면 마지막으로 파랑을 살짝 덧입혀서 물고기를 다시 물로 돌려보낸다. 은빛 물고기를 표현하고 싶을 때도 바탕색을 칠하지 않을 뿐 과정은 같다.(81쪽 그림)

백조나 오리처럼 물 위를 헤엄치는 동물을 그릴 때도 '공간 남기기' 기법이 적당하다. 이때는 바탕에 아무것도 칠하지 않고 하얗게 둔다. 물은 파랑으로 칠하고, 대기는 원하는 분위기에 따라 파랑이나 빨강 혹은 노랑을 아주 연하게 칠한다. 몸체가 하얀 동물은 공간을 비워놓는 것으로 표현하지만, 그래도 주위의 색을 살짝 입혀줘야 빈 공간이 아니라 살아있다는 느

낌을 줄 수 있다.

두 가지 색 화음에서 시작할 때는 공간을 비우는 방식이 아니라 색에서 동물의 형태가 자연스럽게 생겨나게 하는 방식으로 그린다. 동물학 시간에 소가 소화하고 되새김질을 하면서 풀밭에 누워있는 모습이 얼마나 평화롭고 따뜻하고 졸린 분위기를 자아내는지에 관해 들었다면, 지금 무슨 동물을 그리는 것인지 따로 얘기하지 않아도 아이들은 금방 눈치챌 것이다. 교사는 칠판이나 커다란 종이에 노랑, 빨강, 초록, 파랑을 조금씩 칠해놓는다. 그런 다음 아이들과 함께 활동적인 동물에게 잘 어울리는 색이 뭔지, 움직임이 적은 동물을 표현하기에는 어떤 색이 좋은지 생각해본다. 토론을 하다 보면 과거에 했던 색깔 이야기의 기억이 되살아나면서 모두가 쉽게 합의에 도달한다. 활기 넘치는 동물은 노랑, 주황, 빨강이, 조용한 동물은 보라나 파랑이 어울린다. 이제 교사는 오늘 그릴 그림으로 도화지 한가운데 길게 누운 나른한 파랑을 설명한다. 아이들은 종이를 가로로 놓고 파랑을 너무 넓지 않게 칠한다. 이 파랑은 움직임이 거의 없으며, 한쪽에서 약간 올라가다가 이내 내려간다. 이때쯤 아이 중 한 명이 "우리 지금 소 그리는 거야!"라고 외친다. 다른 아이들도 고개를 끄덕인다. 큰 특징만 간단하게 잡아서 그린 이 동물은 이제 도화

지마다 색이 서로 다른 형태로 자리 잡기 시작한다. 그런 다음 초록으로 주변을 감싼다. 이렇게 그린 '소' 위에 진빨강을 살짝 입히면 따뜻한 느낌이 더해진다.

사자를 그려보자. 사자는 드넓은 평야 지대에 살면서 먹이를 추격해 잡는 동물이므로, 노랑으로 시작해서 갈기가 있는 앞부분으로 갈수록 주황과 주홍으로 강렬함을 더해주는 것이 좋다. 여기에 주위를 파랑으로 칠하면, 사자가 정말 펄쩍 뛰어오르는 것처럼 보일 것이다. 사자는 색의 운동성을 보여주는 좋은 예다.

때로 교사의 도움이 필요한 경우가 있을 것이다. 이럴 때는 구할 수 있는 가장 넓은 붓에 물만 묻혀서 칠판에 사자 형태를 그린다. 그러면 물이 마르기까지 잠깐만 형태가 보이다가 사라지게 된다. 형태를 그리기 힘들어하는 아이들은 종이에 그리기 전에 칠판에 나와 연습해 볼 수 있게 한다. 미리 그려온 그림을 칠판에 붙여두는 방식을 선호하는 교사들도 있다. 하지만 뭔가가 실제로 되어가는 과정을 보는 것이 아이들에게 훨씬 큰 자극과 도움을 준다. 그것을 지켜보면서 아이들은 내면에서 능동적으로 참여하기 때문이다. 루돌프 슈타이너의 교육 목표 중 하나는 사람들의 내면을 능동적으로 자극해서 창조적인 정신 과정 속으로 직접 들어오도록 일깨우는 것이다.

지금까지 설명한 동물 그림에서 교사가 그림마다 색깔 선택과 배치에 지나치게 관여한다는 느낌을 받을 수도 있을 것이다. 그렇지만 아이들이 그린 그림을 보면 전부 다 다르다. 아이마다 나름의 방식으로 색을 선택하고, 동물 형태를 그리고, 전체 분위기를 만든다. 특정한 색깔 조합을 선택하는 이유는 앞서 주기 집중 수업에서 배운 내용에 기인한다. 수채화 시간을 통해 아이들은 수업 시간에 경험했던 내용을 그림이라는 형태 속에 통합시킨다. 따라서 이미 아이들은 그 날 주제로 선정된 색깔 조합에 대해 내적으로 준비된 상태다. 지금까지의 연습을 통해 동물 그리기에 필요한 기법이 충분히 숙지되었다면 당연히 더 자유롭게 그리게 놔두어도 좋다. 하지만 다양한 연습을 꾸준히 해왔을 때만 그런 수준에 이를 수 있다.

식물학

자연에서 색은 끊임없이 변화한다. 그 변화 과정을 보면 태양과 대지의 힘, 빛과 어둠이 식물에 어떻게 작용하는지가 드러난다. 식물학을 주제로 하는 수채화 연습은 이런 양극적인 힘의 작용에서 시작한다.

빛을 상징하는 색인 노랑이 도화지 꼭대기

에서 어둠을 상징하는 파랑을 향해 내려온다. 파랑은 도화지 아래쪽에서 빛을 만나기 위해 올라간다. 노랑과 파랑이 만나는 곳에서 초록의 식물이 생겨나지만, 아직 형태가 뚜렷하지는 않다. 다음 그림도 시작은 같다. 이번에는 위쪽의 노랑에 주홍을 너무 강하지 않게 덧칠한다. 초록 가까운 곳에는 순수한 노랑을 약간 남겨둔다. 이 부분에서 꽃이 피어나기 시작하지만, 아직 구체적인 형태는 보이지 않는다. 노랑은 더 이상 위쪽 황금노랑에서 빛을 내려보내지 않는다. 이제는 자연스럽게 살아있는 변화가 일어나야 하기 때문이다. 약간의 주홍을 아래쪽 파랑 위에 칠하면 갈색의 색조가 나타난다.

이런 사전 연습을 마친 뒤에 민들레 같은 식물을 그려본다. 식물학 시간에 민들레를 배웠기 때문에 잎과 황금노란색 꽃의 형태를 어떻게 그려야 하는지는 알고 있다. 아이들은 보통 민들레의 길고 곧은 뿌리를 그리는 데 지대한 관심을 보인다. 다음 시간에는 종이 위쪽의 노르스름한 빨강 속에 아주 연한 파랑으로 민들레 솜털 씨앗의 둥근 머리를 그린다.(82쪽 그림)

이런 식으로 색깔 연습을 통해 꽃이 피어나는 과정을 한 단계씩 따라가다 보면, 자연 요소의 상호 작용을 단순히 말로만 설명하는 것보다 더 생생하게 느낄 수 있다. 먼저 어두운 흙의 영역이 있다. 대지 깊은 곳에서 식물은 뿌리를 내리고 싹을 틔운다. 물의 요소인 파랑에서 초록이 자라나고, 그것이 확장되면서 노랗게 밝아지고, 불그스름하게 따뜻해진 공기 요소 속으로 펼쳐진다. 한여름 관목 숲이나 옥수수밭, 목초지를 보면 초록이 불그스름한 색조를 띠는 경우가 있다. 봄에 우리는 처음에 붉은 싹으로 나와서 초록 잎이 되는 식물을 많이 본다.

교사는 수채화 시간에 이런 현상에 관해 이야기해준다. 설명에 이어 먼저 종이 전체를 연한 진빨강으로 칠한 다음 초록을 칠하는 색깔 연습을 한다. 몇 분 뒤 빨강이 충분히 흡수되면, 그 위에 노랑과 파랑으로 초록을 그린다. 완전히 새로운 초록이 생기는 것을 보면서 아이들은 경이로워 할 것이다. 이 연습을 시작으로 수채화 수업을 몇 번 할애해 여러 분위기의 장미를 그려본다. 연한 진빨강으로 바탕을 칠하되, 꽃이 올 부분은 아주 연하게 남겨두고 그 위에 연한 노랑을 부분부분 살짝 칠하면 나비처럼 하늘하늘한 들장미가 생겨난다. 또 다른 수업에서는 빨강으로 바탕을 칠할 때 어느 특정 부분만 진하게 강조한다. 거기선 아름답고 풍성한 원예 장미가 나타날 것이다. 장미 그림에서는 주홍을 쓰지 않는 것이 좋다. 뿌리를 그릴 때도 진빨강을 사용해서 땅의 어둠 속으로 보라 색조가 나타나게 한다. 또한 줄기와 가시, 잎이 시작되는 부분의 초록 위에도 진빨강을

살짝 덧칠한다. 이렇게 하면 장미의 목질성과 가시처럼 뾰족한 성질을 잘 살릴 수 있다.

장미 그림은 맨 처음 노랑-파랑으로 초록을 만들었던 연습의 확장이다. 여기서는 빛과 어둠의 대비가 한층 더 강조된다. 그림의 윗부분에 노랑을 한층 강하게 한다. 그러면 꽃 주변에서 빛이 환하게 빛난다. 아랫부분에는 보라-파랑을 칠해 대조를 강화시킨다. 장미는 저 높은 곳의 힘과 깊은 곳의 힘을 하나로 연결하여, 초록 속에 자홍이 생겨나게 한다.

백합을 그리는 것은 완전히 다른 작업이다. 우선 적절한 분위기를 이끌어낼 수 있는 색깔 화음을 찾아야 한다. 백합은 하얗다. 빛으로 가득한 7월 여름 하늘의 파랑을 배경으로 핀 별과 성배 모양의 꽃을 마음에 그리면, 백합이 가진 지상을 초월하는 우주적 본질을 떠올릴 수 있다. 남색을 연하게 종이에 칠하면서, 꽃 부분은 비워두고 줄기와 잎 부분에 파랑을 조금 더 진하게 칠한다. 남색 위에 노랑을 덧칠하면 가라앉은 초록이 나올 것이다. 꽃 부분에 노랑을 살짝 칠해주면 하양이 환하게 빛을 발한다.

이 주제에 변화를 주고 싶다면 달빛을 받는 백합을 그려본다. 과정은 똑같지만 모든 색을 좀 더 진하게 하고, 꽃 부분에는 연한 연보라를 조금 입힌다. 전체적으로 어둑하고 신비로운 느낌이 들 것이다.(83쪽 그림)

이와 관계된 그림으로 수련이 있다. 종이는 가로로 놓는다. 푸른 수면 위에 중심이 황금노랑인 하얀 꽃이 피어있고, 그 주위로 짙은 초록의 둥글납작한 연잎들이 있다. 파랑-보랏빛 어두운 밤하늘 아래에서 수련은 꽃망울을 터뜨리기 직전이다. 백합과 수련 그림에서 초록의 역할은 부차적이다. 여기서 지배적인 색은 하양과 파랑이다.

노랑, 파랑에서 출발해서 여러 가지 방법으로 제각기 다른 초록의 나무들을 그려보자. 연한 노랑의 작은 점을 사방에서 비쳐 들어오듯 흰 도화지 위에 찍는다. 이 빛을 조금씩 중앙이나 한쪽으로 치우치게 집중시킨다. 조금씩 공간을 띄우고 이곳저곳 색을 진하게 하면 자작나무가 생겨날 것이다. 중간 아래쪽에는 나무 둥치가 들어갈 공간을 남겨둔다. 연한 진청을 노랑으로 칠한 나무 형체 위에 작은 점으로 골고루 칠한다. 이제 빛에서 자라난 것 같은 자작나무의 초록이 모습을 드러낸다. 하얀 나무 둥치에 푸르스름한 보라를 진하고 연하게 여기저기 칠한다. 연한 빨강과 연한 남색을 나무 꼭대기 주위에 둥글게 덧칠해주면 색이 훨씬 아래쪽으로 응축될 것이다.

전나무는 파랑을 먼저 칠해야 한다. 이번에는 밑에서 위로 나무가 생겨난다. 연한 파랑으로 시작해서 조금씩 색을 농축시키다가 적당

한 지점에서 전나무의 모습이 점점 뚜렷해지게 하는 것이 좋다. 그 위에 노랑을 한 겹 입히면 어두운 초록이 된다. 전나무의 엄숙하면서도 우울한 분위기를 강조하려면 나무 주위를 푸르스름한 보라나 회색빛 파랑으로 칠한다. 회색은 빨강, 파랑, 노랑을 겹쳐 칠하면 된다.

이제 참나무를 그려보자. 참나무를 그릴 때는 붉은 바탕색이 필요하다. 우선 엷은 주홍으로 전체를 칠하고, 나무의 머리 부분은 진청으로 칠한다. 울퉁불퉁 옹이진 뿌리로 고집스럽게 대지에 박혀있는 둥치도 같은 색으로 칠한다. 여기에 주홍을 입히면 작은 가지 하나까지도 아주 선명하게 살아난다.

나무 머리 부분에 칠했던 파랑 위에 진한 노랑을 입히면 초록이 만들어진다. 하지만 빛과 어둠의 상호관계는 여전히 살아있게 해야 한다. 나무 주위의 빨강을 더 진하게 해보자. 그 위에 노랑을 덧칠해도 좋다. 빨강은 초록을 생기 있게 하고, 나무 전체에 역동적인 분위기를 줄 것이다.

네 번째 나무 그림 역시 빨강으로 시작한다. 연한 진빨강으로 전체를 칠한다. 그런 다음 참나무를 그릴 때처럼 힘차게 뻗은 나무 머리 부분의 초록부터 칠해나간다. 초록을 아래까지 넓게 이어지게 그리고, 맨 꼭대기에 살짝 뾰족한 느낌을 준다. 이것은 보리수다. 상대적으로 짧은 둥치에는 참나무와 비슷한 갈색을 칠한다. 나무 주변은 따뜻한 황금색으로 감싼다.

이렇게 다양한 나무를 그리다 보면 교사는 나무에 따라 아이들의 기질을 떠올릴 수 있다. 사실 나무 그림은 6학년 수업에 해당한다. 처음엔 목탄을 이용해 흑백 소묘 기법으로 명암을 연습하고, 이때 배운 것을 응용하여 나중에 상급에서 기법 중심으로 나무를 그릴 때 색을 이용한 수채화로 변형시킨다.[63]

▲금붕어_동물학_4학년

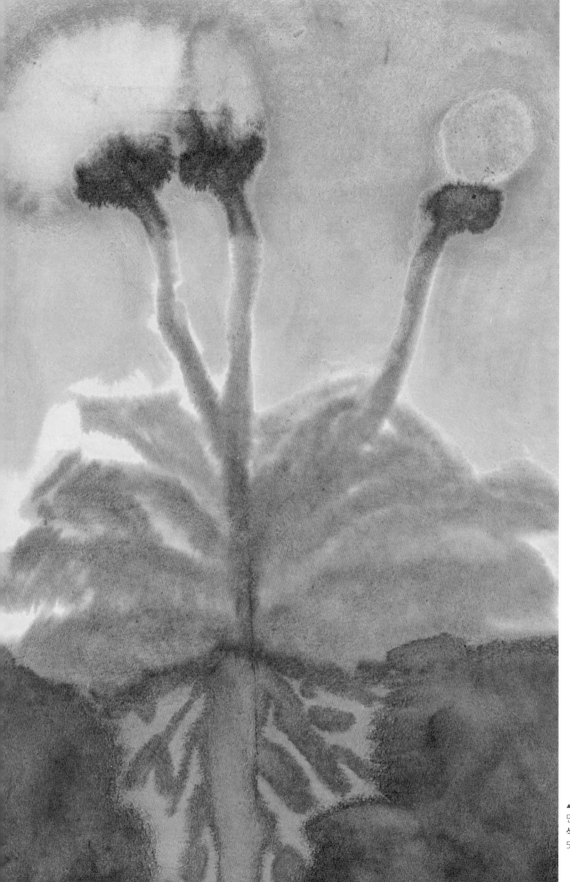

▲
민들레
식물학
5학년

▲베일 페인팅 연습_**광물학**_6학년

6학년에서 8학년 _흑백 소묘와 원근법

12세가 되면서 아이들은 새로운 발달 단계에 접어든다. 담임 교사는 무의식적으로 교사를 뜯어보며 꼼꼼히 살피는 아이들의 표정에서 이런 변화를 깨닫곤 한다. 쉬는 시간에 보면 여학생 남학생 할 것 없이 팔다리가 균형이 안 맞을 정도로 길어졌고, 남학생들 몇은 넘어질 듯 어기적거리고 걷는 것이 눈에 띈다. 어린 시절의 안정감 있고 우아한 움직임이 사라진 것이다. 우리 신체에서 기계 역학적 요소를 담당하는 골격 구조가 지금까지의 리듬적인 움직임의 힘을 압도하기 시작했기 때문이다. 이로 인해 아이들은 신체적, 심리적 저항에 부딪히며, 깊은 내면의 어둠을 마주하고 선 느낌을 받는다. 바야흐로 아이들 내면에서 빛과 어둠의 싸움이 시작된 것이다.

6학년들의 이러한 변화에 맞춰 교과 과정에는 물리학, 천문학, 광물학이라는 새로운 자연 과학 과목이 등장한다. 7학년에서는 여기에 화학과 영양학이 추가된다. 모든 과목이 인간과 직접 연결된다. 자연 관찰과 실험이 시작되며, 원인과 결과라는 인과 관계가 중심 역할을 차지한다. 이런 수업과 균형을 맞추기 위해 원예와 공예 수업도 도입된다. 나무를 깎고 흙을 다듬으면서 청소년들은 넘치는 의지의 힘을 통제하는 법을 배워나간다. 이런 활동에는 아이들의 감정도 함께 참여한다.

새로운 분야의 예술이 물러나 천문학 같은 자연 과학 수업과의 연계 속에서 간단한 투사와 그림자 연구라는 형태로 도입된다.[그림 1] 아이들은 그림자가 어디에 어떻게 떨어지는지를 분명히 이해해야 하며, 이를 위해 온갖 다양한 관찰을 해볼 수 있다. 구의 그림자가 평평한 표면에 떨어질 때와 원기둥의 표면에 떨어질 때 어떻게 달라질까? 같은 그림자가 양초나 원뿔에 떨어질 때는 어떻게 보일까? 교사는 그림자의 세계를 탐험하기 위해 길을 나서기도 한다. 가장 좋은 계절은 가을이다. 아침 햇살이 나무 사이로 비쳐드는 청명한 날에는 나뭇잎에 어리

▲그림 1

▲그림 2

는 빛과 어둠의 조화가 특히나 아름답고 다채롭다. 나무 둥치와 가지에 나타나는 빛과 어둠의 색조는 나무 종류에 따라 천차만별이다. 해를 받는 쪽의 자작나무 둥치는 하얗지만 해가 안 드는 쪽은 밝은 회색으로 보인다. 반면 양지 쪽 나도싸리나무둥치는 금빛 초록을 띠고, 그늘 쪽은 검게 보인다. 빛과 그림자로 인해 모든 나무의 형태는 선명하게 강조된다.^{그림2} 가을은 그림자가 길게 드리워지는 계절이다. 이른 오후에 그림자의 길이는 여름 저녁나절의 그림자만큼 길다. 양쪽으로 나무가 길게 늘어선 산책로에는 넓고 좁은 그림자가 어지럽게 엉켜 있지만, 그 무게 없는 가벼움으로 환상적인 분위기를 자아낸다.

목탄 소묘를 시작하기에 앞서 교사는 아이들을 데리고 산책을 나가 얼마나 다양한 그림자가 존재하는지 직접 눈으로 확인하게 한다. 오래된 집이 늘어선 강둑을 따라 걸어볼 수 있는 여건이라면, 뾰족지붕과 높은 굴뚝, 집과 집 사이에 심어진 관목과 나무가 만드는 긴 그림자를 아주 풍부하게 관찰할 수 있을 것이다. 평평한 보도 위로, 강둑 아래로, 지붕 위로 그림자들이 드리워진다. 그림자는 공간 속을 더듬으며 그 공간을 부각시키고 그것이 평평한지 가파른지 뾰족한지 둥근지를 드러나게 한다.

본격적인 소묘 작업에 앞서 먼저 아이들이 목탄이나 부드러운 미술용 연필[64]에 익숙해지는 과정이 필요하다. 흑백 소묘 기법의 도입으로 아주 간단한 그림을 먼저 그려보면 좋다. 중요한 점은 목탄이나 미술용 연필의 뾰족한 끝이 아니라 넓은 면을 이용해서 그리는 것이다. 아이들이 가장 먼저 깨닫는 사실은 밝은 물체는 커 보이고 어두운 물체는 작아 보인다는 것이다. 항상 첫날 수업에선 명도 차이를 만들지 못해 쩔쩔매는 아이들이 나오기 마련이다. 강하고 결단력 있는, 진한 선을 못 긋는 경우도 있고, 밝은 부분을 남기지 못하고 죄다 시커멓게 만들어버리기도 한다. 이를 통해 같은 반 안에서도 아이마다 발달 단계가 다름을 알 수 있다. 명암 차이를 잘 표현하지 못하는 아이들은 아직 수채화 단계에 있는 것이다. 한동안 기초 연습을 하다 보면 다음 단계로 넘어갈 수 있다. 구, 원통, 원뿔 그리기는 꼭 해야 하는 연습으로 아이들이 관찰할 수 있도록 커다란 입체 도형을 준다.

교사는 도형이 들어갈 공간을 남기는 방법을 칠판에 그리면서 보여준다. 가장자리부터 안쪽으로 빗금을 그려가며 조심스럽게 형태로 접근한다. 형태가 어느 정도 뚜렷해지면 모양을 다듬기 시작한다. 광원도 고려해야 한다. 빛이 비치는 쪽은 하얗게 놔두고, 거기서부터 반대쪽을 향해 아주 조금씩 단계별로 진해져야

한다. 모든 아이가 이 단계까지 이르면 마지막으로 그림자를 그려 넣는다. 이 연습에서 중요한 점은 절대 너무 빨리 진행해서는 안 되며, 아이들이 자신감을 잃지 않도록 주제를 아주 조금씩만 변형시켜야 한다는 것이다. 작품에 대한 만족은 자신감을 통해서만 얻을 수 있다. 아이들 기량이 어느 정도 향상된 다음에 어려운 과제에 도전하게 한다. 예를 들어 그림자가 서로 겹치지 않게 원뿔 두 개를 약간 떨어뜨려 놓는다.[65] 모든 물체가 그림자를 만든다는 사실은 이 나이 아이들에게 생각할 거리를 준다. 소묘 시간에 한 남학생이 느닷없이 뼈대도 그림자가 생기냐는 질문을 한 적이 있다. 아직 인간학 시간에 인간의 골격을 배우지 않은 학급이었다. 이런 질문이 나오는 것을 보면 이 나이 아이들에게 물질 세상과 물질 법칙에 대한 생각이 아직 얼마나 막연한지 알 수 있다. 인간의 뼈대는 감추어져 보이지 않는다. 하지만 12세 부터 14세 아이들은 자신의 신체 안에 살아 움직이지 않는 기계적인 힘이 존재함을 느끼기 시작하며, 골격 구조에 대한 상이 그들의 사고 속에 자리 잡는다.

이런 상태는 그림에도 드러난다. 빛을 받지 않는 쪽에만 그림자가 생긴다는 사실을 모든 아이들이 다 금방 깨닫는 것은 아니다. 상상력이 아주 풍부한 아이들은 그림자 위치를 자기 맘대로 정하곤 한다.

7학년에서 빛과 그림자 연습은 원근법 그림의 형태로 계속된다.[66] 먼저 아이들이 여러 시점의 차이, 멀리 있는 것은 작아 보이고 가까이 있는 것은 크게 보인다는 것, 교차점 등의 개념을 분명히 파악해야 한다. 가장 중요한 것은 물체를 향해 다가갈 때와 멀어질 때, 높은 건물을 밑에서 올려다볼 때와 위에서 내려다볼 때 사물이 어떻게 달라 보이는지를 직접 움직이면서 관찰하는 것이다. 적절하게 자극을 주면 아이들은 몇 주 동안이고 싫증 내지 않고 계속 새로운 사실들을 관찰하고 발견할 것이고, 이 나이에 이러한 현상의 법칙을 배우는 이유와 의미가 모두에게 분명해질 것이다.

비슷한 시기에 진행되는 기하학 수업에서도 같은 내용을 다룬다. 기하학 시간에 원근법으로 작도하면서 배운 법칙을 흑백 소묘 시간에 맨손으로 그린다. 아이들에게 공간과 물체의 관계를 더 잘 이해하게 하고 싶으면, 둥근 막대나 사각 막대가 원통을 관통하는 형태를 소묘하게 한다. 난로의 연통이 벽을 비스듬하게 뚫고 지나갈 때나 천정을 수직으로 관통하는 경우에 이런 모습을 볼 수 있다. 이런 그림을 그릴 때는 다양한 단면을 전부 고려해야만 한다.

연습을 열심히 해서 그 원리를 파악했으면, 트랙터, 화학 실험용 플라스크, 오토바이 등 다

양한 기계 장치들을 소묘해본다. 아이들은 지금까지 배웠던 것을 실제 상황에 적용하기 위해 애쓰고, 그것이 '제대로' 된다 싶으면 자신을 자랑스럽게 여긴다. 깊이가 부족하다고 생각된다면 여기서 한걸음 나아가 슈타이너가 '과학 기술과 미의 결합'에 대해 했던 제안을 토대로 관찰을 해보는 것도 좋다. 이런 안목은 반드시 실제 관찰을 통해 일깨워져야 한다. 비율이 아름다운 창문도 있고, 아무 개성 없이 규격화된 창문도 있다. 문이 너무 좁거나 너무 높을 수도 있고, 지붕이 매력적인 각도로 뻗어 나갔을 수도 있고, 발코니가 아주 불안하게 매달려 있는 집도 있다. 아이들은 가느다란 기둥 위에 거대한 건물이 올라선 모양새가 얼마나 기괴한지 처음으로 깨닫고는 그런 건물을 좀 더 낮게 만들기 위한 이런저런 건축학적 제안을 그림으로 그려본다.

이렇게 담임과정에서 배운 흑백 원근법 연습은 상급과정에서 계속된다. 그때는 더 심화되고 다듬어진 소묘 기법을 이용해 새롭고 의식적인 예술 작업으로 진행할 것이다.

6학년에서 8학년 _수채화 수업

베일 페인팅 도입

6학년 초반 미술 수업의 중심은 목탄으로 하는 흑백 소묘다. 이 수업을 통해 아이들은 빛과 어둠이 지닌 특질을 지각하는 법을 배운다. 그러고 나면 다시 수채화 수업을 시작한다. 그전에 했던 습식 수채화 대신 색을 겹겹이 입히는 라주어 기법(베일 페인팅 기법)을 새롭게 도입한다. 베일 페인팅을 시작하기에 가장 좋은 때는 교실이 따뜻하거나 바깥 기온이 따뜻한 계절이다. 비가 많이 오는 습한 계절에는 종이가 잘 마르지 않기 때문에 어려울 수 있다. 우선 종이는 스펀지를 이용해 앞면만 가볍게 적신 다음, 테이프로 화판에 고정한다. 수업 전날 미리 이 작업을 해놓아도 좋다. 종이가 완전히 마르고 팽팽해져야 베일 페인팅을 시작할 수 있기 때문이다. 이 새로운 기법에서는 원칙을 익히고 그것을 꾸준히 지켜내는 끈기가 필요하다. 따라서 아이들이 완전히 숙달될 수 있도록 일주일

정도 매일 베일 페인팅을 연습하는 것이 좋다. 색은 가벼운 붓질로 좁은 면적 혹은 넓은 면적에 아주 연하고 섬세하게 칠한다. 그러려면 습식 수채화를 할 때보다 물감에 물을 많이 섞어야 하고, 물감의 농도가 원하는 만큼 연한지 먼저 작은 종이에 찍어 확인한다. 붓에 물감을 적게 찍을수록, 또 찍은 물감을 완전히 다 쓴 다음에 새로 물감을 찍는 것이 좋으며, 한 작품을 천천히 오래 작업할수록 좋다. 한 부분을 칠하고 또 다른 부분으로 옮겨가면서 도화지 전체에 작업한다. 이쪽에서 시작해서 저쪽 끝에 닿을 즈음이면 처음 칠했던 부분이 마르게 된다. 물감을 칠했던 부분이 아직 축축할 때는 절대로 그 위에 새로 색을 칠해서는 안 된다.

습식 수채화 기법으로 그릴 때는 순식간에 색의 강렬한 인상이 만들어지지만, 겹쳐 칠하는 베일 페인팅에서는 연하고 섬세한 색이 차곡차곡 쌓이면서 아주 서서히 진행된다. 그러나 그림이 마른 뒤에도 색은 투명함과 광채를

잃지 않는다. 베일 페인팅은 하나의 색을 무수히 다양한 색조로 표현할 수 있다. 그림의 주제는 지금 진행하고 있는 주기 집중 수업에 따라 선택하다 경험에 따르면 특히 지리학에서 그림 수업에 적합한 좋은 소재를 많이 얻을 수 있다.

아시아를 배울 때는 몇 번의 붓질로 지극히 평온하고 신비로운 풍경을 만드는 중국과 일본의 전통 회화를 소개한다. 두 나라는 아주 연한 회색부터 짙은 검정까지 6단계의 농담을 이용해서 그림을 그린다. 아이들도 이런 방식으로 그림을 그려보게 하라. 먹물을 한 병씩 나누어주고 붓질만으로 다양한 농담을 표현해보게 한다. 한 단계마다 적정량의 물을 더해 먹물의 농도를 옅게 한다. 이때도 도화지 한 장을 팔레트 삼아 그 위에 먹물을 찍으며 농도를 확인한다. 이 연습이 끝나면 새 종이에다 여러 가지 농담을 단순한 형태로 칠하면서 조금씩 풍경을 만들어 본다. 앞서 소묘 수업에서 연습한 빛과 그림자 관계도 적절한 시점에 풍경화에 응용한다. 예를 들어 새로 배운 기법을 이용해서

'달빛' 같은 주제를 그려보는 것이다. 주기 집중 수업 시간에 배웠던 내용을 토대로 인종-지리 주제의 그림을 그려보면 좋다. 아이들은 별다른 어려움 없이 동양의 분위기 속으로 들어갈 것이다.[그림 1] 동양의 수묵화에서 볼 수 있는, 산과 물이 허공에 떠 있는 것 같은 분위기를 담은 아주 시적인 풍경화가 나오기도 한다.

한동안 먹을 이용한 수묵화를 연습한 다음에는 단색 물감을 가지고 비슷한 그림을 그려본다. 처음엔 파랑으로 시작하는 것이 좋다. 고르게 한 겹씩 칠해가며 파랑이 점점 진해지게 하되 맨 처음 칠한 파랑부터 그 결이 모두 보여야 한다. 이제 달밤의 풍경을 파랑으로 다시 한 번 그려본다. 달과 달무리에는 노랑을 칠한다. 아이들은 한동안 색으로 그림을 그리지 않던 터라 색이 주는 효과에 깊이 매료되며, 이제는 훨씬 섬세하고 미묘한 표현을 할 수 있다는 사실을 깨닫는다. 색의 풍요로움 역시 새롭게 재발견하면서, 빛과 그림자 연습을 통해 완전히 새로운 토대가 만들어졌다는 것을 거듭 확인한다.(84쪽 그림)

어떤 교사들은 담임과정에서는 베일 페인팅 기법을 전혀 다루지 않거나, 8학년이 되어야 시작하기도 한다. 어떤 경우든 교사가 충분한 기술과 자신감을 가졌을 때, 그리고 아이들이 베일 페인팅을 감당할 수 있을 만큼 성숙했을 때에 시작할 수 있다. 일단 시작했더라도 몇 번 하고 난 다음에는 잠시 쉬면서 다시 습식 수채화로 돌아간다. 주제에 따라 어떤 것은 습식이, 어떤 것은 베일 페인팅이 더 잘 어울린다. 나중에 무슨 기법을 선택할지는 아이들이 스스로 결정하게 한다.

수채화와 소묘로 지도 그리기

발도르프학교의 교과 과정에서 지리학은 특별한 위치를 차지한다.[67] 지리학 시간에 아이들은 식물학, 동물학, 역사, 기하학 수업에서 배웠던 모든 것을 종합하여 한 나라의 경제, 문화의 특성을 배우고, 인간의 삶을 지구 전체와의 관계 속에서 분명한 상으로 이해하게 된다. 미술 수업도 당연히 그 과정에 포함된다. 10~14세 아이들의 수채화, 소묘 수업에서 지도 그리기는 중요한 주제로 다루어진다.[68]

4학년 수업에서 아이들은 자기 나라 강산의 모습에 대한 생생한 묘사를 듣고, 초보적인 수준에서 지도 그리기를 시작한다. 5학년 식물학 수업에서 땅의 고도에 따라 자라는 식물이 달라진다는 것을 배운 아이들은, 처음으로 지구 전체의 모습을 식생 분포의 관점에서 바라보게 된다. 6, 7, 8학년 지리학 수업은 주로 세계 여러

민족을 역사적, 문화적 측면에서 살펴보는 데 집중한다. 온대기후에 사는 사람들과 북극 근처에 사는 사람들의 차이, 유럽 사람들과 아메리카, 아시아 사람들의 차이를 비교한다.

처음에는 물감을 사용하지 않고, 지리 공책에 색연필로 그림을 그린다. 물감을 이용한 본격적인 지도 그리기를 시작할 때는, 종이를 가로로 놓을지 세로로 놓을지부터 도와주어야 한다.

그리스 반도는 종이를 세로로 놓고 그리는 것이 좋다. 왼쪽 아래부터 파랑을 칠하고, 육지가 들어갈 공간을 남겨놓으면서 반도를 향해 올라간다.[69] 가장 주의해야 할 지점은 육지를 대각선으로 비스듬히 배치하는 것과 전체적인 비율이다. 비워놓은 공간은 노랑으로 채우되, 가운데 부분은 진하게, 가장자리로 갈수록 엷게 그린다. 기본적인 스케치가 끝나면 바다와 육지가 만나는 해안선의 들고남과 주변의 복잡한 형태를 표현한다. 그림을 시작하기에 앞서 그리스 반도의 특징을 다시 한 번 떠올려보는 것이 좋다. 칠판에 물 적신 붓으로 교사가 그려주어도 좋고, 아이들이 나와서 그려보게 해도 좋다. 파랑과 만나는 부분의 노랑을 충분히 강조하고, 다시 노랑과 만나는 부분의 파랑을 섬세하게 표현하고 나면, 그리스 반도의 전체적인 형태가 세부적인 부분까지 점차 또렷해진

다. 바다와 육지를 가르는 선을 표현할 때 그 특징에 대한 섬세한 느낌을 담아 그리면, 수채화 본연의 (선이 아닌) 평면의 요소를 유지할 수 있다. 이 방식으로 그림을 그리면 관찰은 예리하게 살아있게 하면서도, 세부사항에 파묻히지 않을 수 있다. 면이 아니라 윤곽선으로 지도를 그리다 보면 십중팔구 전체를 놓치기 쉽다. 여기에 빨강을 더하면 진한 주황이 만들어지면서 산맥이 생긴다. 그리스의 얼마 안 되는 저지대는 노랑 위에 파랑을 칠해 초록을 만들어 표현한다. 빛과 온기로 가득한 그리스 남쪽 바다에는 빨강과 노랑을 살짝 입힌다. 이는 그림 전체에 통일감을 준다.

스페인은 그리스와 정반대다. 섬세한 조각 같은 느낌의 그리스와 비교해볼 때 스페인은 거대한 하나의 땅덩어리다. 세 번째로 살펴볼 반도인 이탈리아는 누가 봐도 분명한 장화 모양을 하고 그리스와 스페인 사이에 버티고 서 있다. 이 세 나라는 같은 위도상에 있으며, 빛과 온도 조건도 비슷하다. 하지만 세 나라를 표현하는 색은 저마다 다르다. 빨강과 초록도 있긴 하지만 그리스에서 가장 두드러지는 색은 노랑이고, 스페인은 빨강, 이탈리아는 주황-주홍이다. 이 색깔들은 그리스의 밖으로 뻗어 나가는 형태, 스페인의 통일성 있는 차분함, 이탈리아의 활기찬 역동의 특징을 잘 살려준다. 이 작

업에 앞서 지리 시간에 그 나라의 기후, 식물, 동물, 사람들의 관습, 기호에 대해 나누었던 이야기를 지침으로, 아이들은 자신의 느낌을 담아 중심 색에 조금씩 변형을 준다. 처음 시작은 그리스로 하는 것이 좋다. 그동안 수업 시간에 그리스 신화와 역사 이야기를 들으면서 그리스 풍경에 대해 친근감이 형성되었기 때문이다.

남쪽의 세 나라를 그려보았다면 이번에는 북쪽의 세 나라를 그려 대조한다. 노르웨이와 스웨덴 두 나라는 함께 남쪽에서 머리가 두 개로 갈라지는 모양의 커다란 반도를 형성한다. 이 '스칸디나비아 반도의 사자'는 뾰족하게 솟은 덴마크 본토와 발트 해에 있는 덴마크의 큰 섬을 향해 달려드는 모양새를 하고 있다. 스칸디나비아 반도에서 가장 굴곡 많고 복잡한 부분은 노르웨이의 피오르가 있는 서쪽 해안이다. 반면 지중해에서 가장 굴곡이 많은 부분은 그리스가 있는 동쪽 해안이다. 아이들을 이런 차이점에 주목하게 해준다면, 이후에 지도를 볼 때 더 꼼꼼한 눈으로 스스로 많은 사실을 찾아낼 것이다.

남쪽 나라의 따뜻한 색깔과 달리 북쪽 나라를 표현할 때는 차가운 색을 사용한다. 앞서와 마찬가지로 바다에 파랑을 칠하면서 육지 부분을 비워놓는 것으로 시작한다. 스칸디나비아의 서쪽과 남쪽은 노랑-초록, 초록을 띤 파랑으로, 발트 해에 면한 핀란드 해안은 파랑-보라로 칠한다. 북해의 회색-초록 톤과 발트 해의 파랑-보라 사이에 위치한 덴마크 본토와 섬에는 균형 잡힌 초록이 와야 한다.

서쪽 섬인 잉글랜드, 스코틀랜드, 아일랜드를 그리기 위해선 더 넓은 공간이 필요하다. 잉글랜드 남부와 아일랜드 남부는 빨강-노랑으로 칠하고, 가운데는 노랑-초록을 북쪽의 스코틀랜드는 초록-파랑으로 칠한다.

지도 그리기 수업의 마지막 과제는 큰 종이에 유럽 전체를 그리는 것이다. 전도를 그리려면 먼저 비율에 맞게 나라들의 기본 위치를 잡아야 한다. 종이를 가로로 놓고 눈에 보이지 않는 대각선에 맞춰 오른쪽 위에서 왼쪽 아래로 나라들을 배치한다. 종이의 오른쪽 절반은 주로 육지, 즉 러시아와 폴란드가 차지할 것이다. 왼쪽에는 서쪽과 남서쪽 나라들의 삐죽삐죽한 해안선 주위로 바다가 있다.

지도 그림은 언제나 푸른 바다에서 시작해야 한다. 도화지 중간쯤에서 노랑이 육지가 있는 쪽, 주로 남쪽과 서쪽을 향해 뻗어 나간다. 여러 가지 색으로 세부적인 특징을 표현하다 보면 유럽은 다채로운 색의 교향곡이 된다. 빨강-주황-노랑은 남쪽에서 올라오고, 연보라, 파랑, 초록은 북쪽에서 내려온다. 서쪽에서는 노랑을 배경으로 빨강과 파랑이 만나면서 주

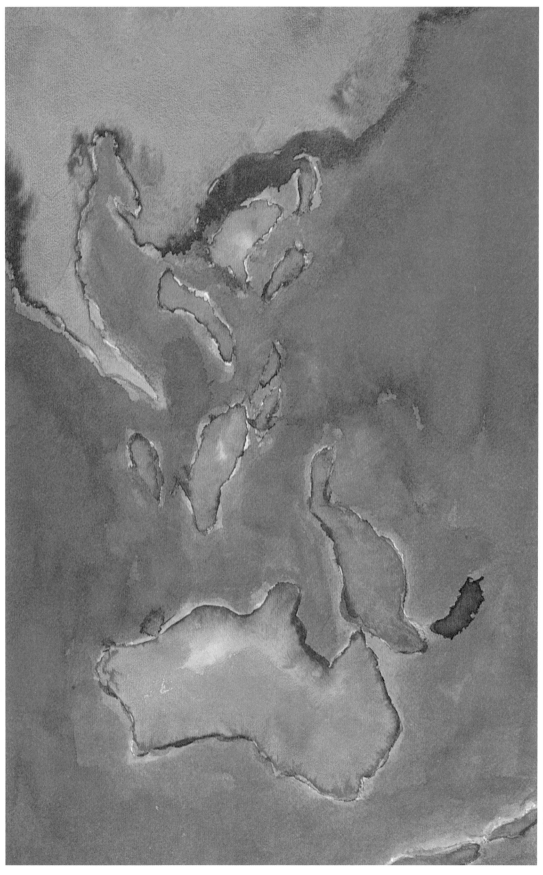

황과 초록을 만든다. 동쪽에서는 남쪽에서 올라온 빨강이 파랑과 어우러지면서 연보라색 지역이 만들어진다. 유럽 전도 그림은 아이들 마음에 큰 경탄과 열정을 일깨우곤 한다. 하지만 먼저 개별 국가를 충분히 공부하고 그려본 이후에야 이런 결과를 얻을 수 있다. 유럽 전도를 한번 그려보면 앞으로 배우게 될 서쪽, 동쪽, 남쪽 대륙도 그릴 수 있는 실력을 갖추게 된다.

지도 그리기 수업은 사춘기에 접어드는 아이들에게 무심한 방관자의 입장에서가 아니라, 세계 여러 나라와 대륙을 따뜻한 관심을 두고 바라볼 수 있는 안목을 갖게 해준다. 뿐만 아니라 지구 전체의 역동과 형태가 만들어지는 과정은 직접 그려보기 전에는 파악하기 힘들다. 수채화를 이용한 지도 그리기는 아이들이 지금까지 했던 색깔 연습의 연장이지만, 색연필을 이용한 지도 그리기는 형태그리기 수업에서 배웠던 것을 이용한다. 소묘로 하는 지도 그리기의 관건은 추상적인 외곽선이 아니라, 실재에 부합하는 움직임을 보여주는 것에 달려있다. 예를 들어 강을 그릴 때는 항상 흐르는 방향으로 선을 그려야 한다. 상류의 발원지부터 흘러내려 가게 그려야지 절대 하류에서 시작해서는 안 된다. 또 물은 파랑으로, 산은 갈색으로 그린다.

8학년 물리 수업에서 유체 역학과 물의 형성 법칙을 배우면서 아이들은 강이 어떻게 강바닥을 만드는지를 알게 된다. 또한 발원지에서는 여러 갈래의 작은 물줄기로 흐르다가 정해진 법칙 없이 합쳐지기도 했다 흩어지기도 한다는 것을 배우며, 물줄기가 흐르면서 큰 곡선(오목)의 안쪽 흙을 깎아 반대쪽(볼록)에 쌓기 때문에 강의 곡선은 점점 더 밖으로 커지고 구불구불해진다는 것도 배운다. 이런 지식을 배경으로, 먼저 물의 '영원히 움직이는' 흐름을 느낌에 담아 표현하는 연습을 한다. 첫 번째 연습은 선이 자유롭게 흐르다가 배수구를 빠져나갈 때처럼 소용돌이치는 움직임으로 바뀌는 것을 그려본다. 이 연습 뒤에 어떤 강 하나를 선택하여 잘 관찰하고 그 특징을 찾아내라는 과제를 준다. 이런 연습에 적합한 것으로 프랑스에서 가장 큰 루아르 강이 있다. 루아르 강은 세벤트 산맥 고원에서 발원하여, 잠깐 남쪽으로 흐르다가 북서쪽으로 방향을 튼다. 그런 다음 협곡과 분지를 따라 중앙 고원을 흘러간다. 보레에 이르러서는 배를 띄울 수 있을 만큼 넓어지고, 로안에서는 산을 지난다. 파리 분지를 가로질러 가다가 오를레앙을 지나면서는 크게 휘고, 낭트를 지나서는 일종의 만으로까지 넓어지고, 생 나자르에서 대서양으로 흘러들어간다. 루아르 강의 흐름에서 가장 눈에 띄는 점은 물줄기가 짧고 급하게 꼬불꼬불 흐르지 않

고 거대하고 완만한 곡선을 이룬다는 점이다. 여기에는 밝고 온화한 음악적 요소가 담겨있다. 하지만 폭포가 많은 북쪽에서는 눈 깜짝할 새에 상황이 급변하기도 한다. 오를레앙을 지나서는 며칠 사이에 수위가 8m까지 올라갈 수 있기 때문에 저지대 보호를 위해 높은 제방이 꼭 필요하다. 아이들은 오를레앙과 투르 사이에 위치한 웅장하고 멋진 성들에 대해서도 배운다. 이 모든 것이 한데 모여 아주 인상적인 그림이 탄생한다.

루아르 강의 흐름을 그려본 다음에는, 센 강 같은 다른 강은 어떻게 흐르는지도 설명한다. 센 강의 가장 큰 특징은 아주 꼬불꼬불 흐르며, 영국 해협으로 흘러들어 가는 하류에서는 수많은 지류로 갈라진다는 것이다.

소묘로 지도 그리기의 효과는 늘 놀랍기 그지없다. 아이들은 지구를 살아 있는 전체로 경험하게 된다. 직접 그린 색과 선 이면에서 실재에 대한 상을 얻는다. 지도를 눈으로 보기만 해서는 이런 상을 얻을 수 없다. 많은 아이가 지도 그리기 연습으로 인해 세계 지도가 계속 꺼내 공부하고 싶은 그림책으로 바뀌었음을 깨닫게 될 것이다.[70]

자연의 분위기

지도 그리기를 할 때는 외부 형태 관찰에서 시작한다. 이와 함께 6, 7, 8학년에서 아이들은 대기 중에서 펼쳐지는 색의 향연도 그린다. 천문학 수업에서 일출과 일몰, 별과 달을 배웠다면, 수채화 시간에 낮과 밤으로 넘어가는 과정을 그린다.

밤이 짧은 여름에는 빛과 어둠의 싸움이 이른 새벽부터 시작된다. 새벽 세 시와 네 시 사이에 벌어지는 이 싸움은 구름 낀 날에도 관찰할 수 있다. 빛과 어둠의 싸움을 묘사하는 그림으로 제일 먼저 회색빛 분위기를 그려본다. 도화지 한가운데 지평선 위, 일렁이는 어둠 위로 은빛 여명이 떠오른다. 이 빛이 퍼져나가면서 조금씩 어둠을 누르고, 마침내 밤이 물러난다. 회색은 아주 섬세하게 노랑, 빨강, 파랑을 겹겹이 칠해서 만든다. 다른 날 수업에서는 비 오는 아침의 회색을 햇살이 뚫고 나오는 그림을 그려본다. 무겁게 내려앉은 두꺼운 구름 사이로 노랑-주황 색조의 햇살이 비친다.

6학년에서 아이들은 다른 나라와 민족의 특징을 담은 이야기를 듣는다. 그런 이야기에 나오는 일출을 그려보는 것도 좋다. 다음은 자바의 라우산에 올랐던 한 여행객이 남긴 멋진 글 한 토막이다.

동쪽 저 멀리에 넓게 펼쳐진 두툼한 구름의 가장자리는 황금빛으로 눈부시게 반짝거린다. 나는 그 빛에서 눈을 뗄 수가 없었다. 바로 그곳에서 새로운 하루의 탄생이라는 기적이 조만간 펼쳐질 것이기 때문이다. 대단히 탁월한 화가나, 어쩌면 음악가만이 산에서 펼쳐지는 열대의 일출을 작품으로 재현할 수 있으리라. 시인이 이 풍성한 색채의 향연을 표현하기엔 단어가 턱없이 부족할 것이다. 동쪽부터 하늘 저 높은 곳까지 하늘은 너무나도 멋진 색조로 찬란하게 빛나고 있다. 나는 이보다 강렬한 빨강을, 이보다 섬세한 초록을, 이보다 눈부신 노랑을 본 적이 없다. 동쪽 저 멀리, 검붉은 공 같은 힘찬 태양 바로 앞에, 라우 산의 비틀어진 검은 윤곽이 서 있다. 자바 섬 중앙 넓은 평원에 솟은 가장 높은 화산인 라우 산은 인간의 얼굴을 닮았다.[71]

일몰을 그리기 진에 교사는 먼저 아이들과 함께 일출과 일몰에서 보이는 색의 특성이 어떻게 다른지 이야기 나누는 시간을 가져야 한다. 많은 아이가 해지는 풍경에 대한 각자의 기억을 가지고 있을 것이다. 자기가 본 것을 설명하다 보면, 화창했던 하루가 저물어 갈 때 주위 풍광에는 아직도 온기가 가득하다는 결론에 이르게 될 것이다. 들판은 황금빛 갈색으로 빛나고, 보랏빛, 때로는 회색-보랏빛 안개가 기울어가는 둥근 태양을 감싼다. 아이들은 일몰의 풍경이 얼마나 다양할 수 있는지도 깨닫게 된다. 서리가 얼고 매서운 동풍이 부는 겨울 하루가 저물 때는, 빛나는 파랑-빨강의 저녁 하늘과 타오르는 주황빛 태양이 대지를 뒤덮은 눈의 차가운 푸르스름함과 선명한 대조를 이룬다. 남쪽 바다의 일몰은 전혀 다른 모습이다. 더없이 부드러운 분홍부터 눈부시게 이글거리는 자홍까지 강렬하게 빛나는 남쪽의 하늘 아래서 바닷물은 짙은 포도주 빛을 띤다.

어둑어둑 땅거미 지는 하늘은 가장 나중에 그린다. 지평선 위엔 마지막 한 줄기 빛이 희미하게 남아있지만, 하늘 높은 곳에선 밤이 짙은 사파이어 빛으로 모습을 드러낸다.

달밤의 분위기는 전에 농담을 섬세하게 달리해가며 연습했던 수묵화의 연장선에서 그리면 된다. 그때 파랑과 노랑으로 단순하게 그렸던 풍경을 아주 다른 색감을 가진 새로운 주제로 변형시켜본다. 생각해볼 수 있는 주제로는 남청색aquamarine의 초저녁 하늘에 떠오른 은빛 초승달이라든가, 회색 구름 사이로 비치는 반달의 차가운 빛, 초록빛 감도는 시커먼 숲 위로 떠오르는 여름밤의 주황색 달, 1월의 밤하

늘 높은 곳에서 반짝이는 겨울의 달, 2월의 축축하고 부연 어둠 속에서 오색 빛 달무리에 둘러싸인 달 등이 있다. 아이들에게 달밤의 분위기를 느끼게 하려고 집에 달을 볼 수 있는 특별한 창문을 만드는 일본의 풍습을 이야기해주는 것도 좋다. 이런 창을 만들었다는 것은 일본 사람들이 지구의 조용한 동반자인 달의 움직임을 바라보며 시간을 보내곤 했음을 의미한다. 대기의 분위기는 7, 8학년에서 기상학을 배울 때 또 한 번 집중적으로 그려볼 것이다.

열두 살이 지나면 아이들은 살아있는 것들을 더 의식적으로, 더 섬세한 눈으로 바라보기 시작한다. 또한 순수한 색의 영역을 넘어, 빛과 어둠을 한층 더 다양하고 강하게 표현할 수 있도록 색의 혼합과 굴절을 다루어보고 싶은 욕구가 생긴다. 그로 인해 이제 자연 풍경이나 한 그루의 나무에서 펼쳐지는 빛과 어둠의 어우러짐이 수채화의 주제로 등장하게 된다.

8학년 말에는 대기 중에서 색이 변화하며 만들어내는 자연의 분위기를 수채화로 그리는 연습을 한다. 이 무렵 아이들 영혼의 분위기는 급변하는 날씨처럼 오르락내리락 요동친다. 그런 시기에 폭풍우나 가을 태풍, 서리, 해빙, 폭염 같은 날씨 현상을 수채화로 그려보라는 과제를 통해 아이들은 자신을 객관화할 수 있다. 강풍과 천둥·번개를 그리기 위해서는 색을 아주 어둡게 만들어 자기 안으로 수축하게 하여야 한다. 그 깊은 어둠을 가르며 수직으로 땅에 내리꽂히는 번개에서 빛의 요소를 만날 때, 사춘기 초입의 아이들은 빛과 어둠 사이에서 벌어지는 극적인 힘겨루기를 경험하며, 동시에 자신의 내면에서도 똑같은 싸움이 벌어지고 있음을 느낀다. 반면 눈이 녹고 얼음이 풀리는 그림을 그릴 때 아이들은 정반대 상황을 마주한다. 차가움에서 따스함으로 전환을 표현하기에 적합한 색을 찾아내야 하고, 파란 색조에서 노란 색조로 가는 변화를 스스로 느껴야 한다. 수축할 때와 달리 얼어붙은 것이 풀어지면서 수직의 힘이 수평이 되고 용해된다.[72]

폭풍우 치는 장면을 그리려면 우선 도화지 전체를 노랑으로 칠한다. 이렇게 해야 번개가 생뚱맞은 노란 선처럼 보이지 않는다. 번쩍이는 빛이 톱니 모양으로 날카롭게 꺾이면서 내려와 폭풍우의 회색빛 벽을 가르고 쪼갠다.

모든 수업은 예측할 수 없는 다양성을 가지고 진행해야 한다. 폭풍우를 그리고 난 뒤에는 빛나는 푸른 초원 위에 무지개가 떠 있는 풍경을 그리는 것이 좋다. 나중에 그림을 보며 이야기를 나눌 때 아이들은 교사가 끼어들 틈도 주지 않고 자기들끼리 열띤 대화를 주고받기도 한다.

이런 그림을 그릴 때는 다시 습식 수채화 기

법으로 돌아가는 것이 좋다. 습식 수채화는 물이 공기로 흩어졌다가 다시 공기에서 물로 응축되면서 끊임없이 변화하는 대기의 속성과 바로 연결할 수 있다. 이런 대기의 과정을 색으로 전환할 때는 한 번 칠한 다음 기다려야 하는 베일 페인팅보다 습식 수채화를 이용하면 날씨 변화 과정의 인상을 그대로 그림에 담을 수 있다.

베일 페인팅 기법은 지질학 관련 주제에 적합하다. 색깔 있는 보석과 수정 고유의 특징은 구조와 투명도로 표현된다. 내부에서 빛을 발하는 보석 결정의 특성은 색을 무수히 많은 겹으로 칠할 때 가장 효과적으로 시각화할 수 있다. 붓질은 평평하고 고르게, 겹쳐지는 부분은 매끈하게 칠해야 한다. 모든 부분을 똑같은 횟수만큼 겹쳐야 할 필요는 없다. 어떤 부분은 두세 번만 칠하거나 아예 한 번으로 끝낼 수도 있다. 이런 부분은 그림이 진행되면서 빛의 효과를 낼 것이며, 면을 칠하는 방식에 따라 더 밝아지거나 어두워질 것이다. 암석 종류에 따른 서로 다른 느낌을 표현하기 위해서는 암석마다 주요색을 다르게 사용해야 한다. 루비는 진빨강으로 그려야 하고, 사파이어는 남색, 에메랄드는 진청과 노랑을 섞은 초록에 진빨강을 한두 번 덧입혀 표현한다. 옅은 자주 빛의 자수정은 진빨강과 남색을 섞어서, 그리고 황금빛 토파즈(황옥)는 노랑에 주홍을 살짝 입혀 표현

한다.

주기 집중 수업 시간에 화산을 배우는 중이라면 베수비오 화산 폭발을 주제로 수채화를 그려볼 수 있다. 지금껏 접하지 못한 색다른 색조를 만날 기회가 될 것이다. 하얗게 반짝이는 노랑으로 시작해서, 주홍을 이용해 이글거리는 불길의 느낌을 표현한다. 활활 타오르는 용암이 산등성이를 타고 쏟아져 내려오는 곳에는 노랑-빨강 위에 진청을 덧칠하고, 전체적인 산의 형상은 갈색과 검은 색으로 윤곽을 그린다.

빙하가 있는 풍경을 그릴 때는 연한 파랑으로 푸르스름한 풍경을 그린 뒤, 약간의 노랑으로 특정 부분만 초록으로 만든다. 종유석과 석순이 있는 동굴로 학급 여행을 다녀왔다면, 아이들은 굳이 말하지 않아도 동굴 입구와 채광 구멍이 있는 어두운 갱도를 파랑과 다른 색으로 칠할 것이다.

풍경을 수채화로 그려보면서 석회암과 화강암의 형성력이 얼마나 대조적인지, 그리고 그 색이 얼마나 다른지를 볼 수 있다. 예를 들어 영국 서남부 코츠월드 지역의 석회암 노출부는 여름이면 너도밤나무 숲의 연초록빛을 받아 광택을 띤 노랑으로 반짝인다. 하지만 사암 지역은 소나무의 진초록을 배경으로 붉게 빛난다. 발트 해의 파랑-보라 위로는 뿌연 흰색의 가파른 석회암 절벽이 높이 솟아 있지만, 회색-초록

의 북해에는 그와 선명한 대조를 이루는 붉은 사암이 병풍처럼 펼쳐져 있다. 베일 페인팅 기법은 지역에 따른 광물의 특성과 차이를 보여주기에 아주 효과적이다.(84쪽 그림)

자신이 사는 곳에서 멀리 떨어진 대륙을 그리기 위해선 상상력이 더 많이 필요하다. 아프리카에서는 건조한 모래 빛깔의 사막이 서늘하고 날카로운 푸른 그림자와 대조를 이룬다. 열대에서는 습하고 뜨거운 하늘의 불그스름한 회색을 배경으로 열대 우림의 무겁고 번들거리는 짙은 초록이 선명하다. 대초원의 분위기는 매우 평화로우며, 비가 그친 초원의 대기는 빛을 듬뿍 머금은 상쾌한 초록으로 반짝인다.

그림을 그리기에 앞서 특정 지역의 구체적인 색의 특성을 알아야 한다. 이 연습은 사춘기에 접어든 아이들이 겪기 마련인 격렬하게 요동치는 감정 변화에서 빠져나올 수 있도록 도와준다. 8학년 수업에서는 이 주제를 좀 더 발전시킨다. 날씨가 화창할 때는 연필과 목탄을 가지고 야외 수업을 할 수도 있다. 나무 한 그루가 서 있는 풀밭이라든가, 키 작은 덤불, 나무가 모여선 풍경, 숲 속 공터, 나무가 우거진 언덕 같은 단순한 모티브를 스케치한다. 다음 미술 시간에는 각자가 그렸던 스케치를 수채화로 전환한다. 이 연습은 같은 장면을 다양하게 변형시킨 연속 작품으로 이어갈 수 있다. 나무가 있

는 풍경을 그렸다고 하면, 맨 처음 그림은 초록과 파랑이 조화를 이룬 여름 색이지만, 다음 그림에선 황금과 파랑 색조의 가을 그림이 되고, 마지막엔 검정-보라-하양의 겨울 색으로 바뀐다. 봄은 연초록이나 밝은 파랑 사이로 꽃의 색조가 있는 그림이 될 것이다. 같은 주제로 이렇게 색만 달리해 그리는 그림은 아이들을 능동적이고 창조적으로 만든다. 이런 연습은 색채 상상력을 자극하고, 아이들은 자연에서 벌어지는 다양한 색채 현상에 관심을 두게 된다.

7, 8학년에서 교사는 아이들이 그림을 그릴 때 대충 그리고 만족하게 놔두지 말고, 한 작품을 가능한 한 오래 정성 들여 그리게 해야 한다. 적당한 자극과 격려가 필요하며, 개선해야 할 부분은 방법을 조심스럽게 안내해주어야 한다. 교사에게 필요한 것은 인내와 단호함과 결단력이다. 교사의 끈기는 진정한 성장으로 보답될 것이다.

8학년에서는 색이 너무 무겁고 경직되면서 형태 요소가 지나치게 강조되는 상황이 생길 수도 있다. 갈색이나 회색, 검정 같은 어두운 색이 나올 때까지 몇 번이고 겹쳐 칠하고 싶어 하는 이 나이의 아이들에게서 자주 볼 수 있는 현상이다. 이는 아이들의 의지의 힘이 해방되고, 형태를 갖고 싶어 한다는 욕구의 표현이다.

색이 나를 사로잡았다… 이것이 바로 행복이다.
나는 색채와 하나가 되었다. 나는 화가다.

1914, 클레 Klee _p24

실용성과 예술성을 갖춘
공예 수업과 미술 수업
9학년에서 12학년

프리츠 바이트만

예술 기법과 미술 수업

이 책의 '수채화의 특성과 장점'에서 언급했듯이 발도르프학교 학생들의 작품 전시회에 온 사람들은 무엇보다 수채화 작품에서 강한 인상을 받는다. 여기서는 수채화 외에 미술 수업에서 어떤 기법을 사용하는지를 하나씩 살펴보자. 색을 이용한 수채화와 병행하여 선을 이용한 형태그리기 수업을 진행한다. 선그리기는 이후에 문자, 쓰기 수업으로, 또 독자적인 형태 연습으로 발전한다. 두 과목(수채화와 형태그리기)은 모두 저학년 때 기본 과목으로 다룬다. 중간 학년에서 선그리기는 평면적인 흑백 소묘 연습으로 전환된다. 그림을 보면 빛을 받는 면과 그림자가 뚜렷한 대비를 이룬다. 이제 세상은 객관화된다. 객관적 사물들만이 그림자를 만들 수 있기 때문이다. 상급과정 작품 전시회에 가보면 상급과정 초기에 다시 빛과 그림자 효과를 다룬 소묘가 등장하는데, 이전보다 작품에 쏟는 정성과 예술적 표현 능력 모두가 눈에 띄게 성장한 것을 알 수 있다. 학년이 올라가면서 상급 아이들의 그림에서 명암이 주는 인상이 확연히 달라진다. 점토와 비슷한 질감의 회화라 할 수 있는 목탄 소묘 대신 다양한 질감의 소묘 재료(먹, 콩테 등)가 등장하면서 명암의 대비는 더욱 선명해지고, 작품의 중심이 질과 표현 요소로 이동한다. 흑과 백의 대조는 선화나 목판에서도 나타난다.

아이들의 작품 전시회를 보면 그림이 가득 걸린 벽과 벽 사이 선반이나 탁자 위에 조소 작품과 수공예 작품들도 전시된다. 실용적인 소품과 장난감도 있고 나무를 깎아 만든 조각품, 상급 고학년들이 만든 찰흙 소조, 석조 작품들도 있다. 의자나 책꽂이 같은 간단한 가구를 비롯해서, 흙을 불에 구워 만든 그릇과 색을 입힌 도자기, 금속 작품, 직접 철을 정련해서 만든 물건, 손으로 짠 바구니, 종이로 만든 상자, 손으로 제본한 책 등 수많은 작품이 전시된다. 수공예 작품도 1학년 아이들이 만든 아주 간단한 손뜨개부터 상급 아이들이 재봉틀로 만

든 옷, 직조한 물건까지 다양하다. 이렇게 다양한 작품이 가능한 이유는 수업이 신중하게 선정된 재료로 조직적으로 구성되어 있기 때문이다. 교과의 범위와 폭이 훨씬 넓어지는 상급과정에서도 재료에 관한 교육적 고려와 제한사항은 그대로 유지한다. 아이들은 자기들이 다루는 재료에 대해 깊이 알고 있어야 한다. 나무가 어떻게 자라는지, 어떤 준비 과정을 거쳐 어떻게 작업장으로 옮겨지는지를 분명히 떠올릴 수 있어야 한다. 인공적으로 만들어진 재료에 대해서는 그런 상을 가질 수가 없다. 그런 물건을 만드는 공장을 견학한다 하더라도 그 공정을 다 알았다고 할 수는 없다. 이런 이유로 발도르프학교 교사들은 학생들에게 어떤 경험이나 인상을 전해줄 때 아이들의 발달 단계를 신중하게 고려한다.

현대 미술 전시회에 가보면 전통적인 범주 어디에도 집어넣기 어려운 작품들을 쉽게 만날 수 있다. 키네틱 아트[73], 다종다양한 사물과 도구가 등장하는 '환경'과 '해프닝'[74], 온갖 종류의 거리 예술, 대지 미술[75], '행동예술'[76]을 생각해보라. 거기에 어떤 매체가 사용되었다고 꼭 집어 말하기 힘들다. 현대 예술의 특징 중 하나는 더 이상 예술 작품이 다른 사물과 근본적으로 구별되는 무엇이 아닌, 그저 돈 주고 살 수 있는 상품의 특성을 갖게 되었다는 점이다. 예

술이라는 개념 자체가 전통적인 미학적 이상과 함께 부너졌다. 미술교육이 현대 미술과 화해하기 힘든 이유가 바로 여기에 있다. 이론가들은 현대 미술을 대표하는 유명 작가들에게 매달려 그들이 어디로든 이끌고 가주기만을 바라고 있다. 그들은 당대의 예술을 만나고 그것을 분석하는 것이 미술교육의 핵심이며, 현대 '예술'의 새롭고 풍성한 아이디어를 받아 안는 것이 교육이 할 일이라고 주장한다.[77] 이런 이유에서 그들은 아이들의 나이에 상관없이, 심지어 초등학생들의 미술교육에서조차 온갖 실험을 일삼는다. 획일적인 형태의 조립식 블록 놀이가 크게 유행하고 있다. 물론 놀이의 힘은 주어진 놀잇감 범위 안에서도 능동적으로 발휘될 수 있다. 하지만 사람들은 형태가 정해진 장난감이 얼마나 놀이의 폭을 제한하고 규격화하고 기계적으로 만드는지를 깨닫지 못한다. 어린아이들이 자동차에 물감을 뿌리고 노는 것을 허용한다면 처음엔 재미있어 보일 수 있다. 하지만 어른들이 누군가 정성껏 만든 물건을 함부로 다루는 것을 오히려 부추긴다면, 아이들이 어떻게 주변 사물을 목적과 의미에 맞게 확신 있게 대하는 태도를 배울 수 있겠는가? 파괴적인 충동이 아주 어릴 때부터 아이들 마음에 일깨워질 수 있다. 어른들의 의도는 긍정적이었을지 몰라도 그런 행동이 초래할 수 있는 부작

용은 간과한 것이다. 중요한 것은 의도가 아니라 그 효과다.

오늘날 미술 교사들이 처한 상황은 결코 만만하지 않다. 전통적인 교육과 전통적인 미술은 이미 많은 부분 과학적 이론에 자리를 내준 상태지만, 정작 그 이론은 인간과 예술의 본질을 이해함에서 부족한 정도를 넘어 사실상 거부하고 있는 실정이다. 예술을 부인하는 과학 이론이 예술을 교육한다, 이보다 더 모순된 상황이 있을까.[78]

이런 현실 속에서 발도르프학교는 꿋꿋이 제 길을 가고 있다. 현대 예술의 영역이 넓어지면서 예술 매체의 범위 역시 모든 금기와 제약을 넘어서고 있다. 이런 변화의 영향은 필연적으로 미술교육에까지 미칠 수밖에 없다. 예술과 예술 교육의 상호관계로 인해 교사들은 정당한 판단이나 기준 없이 시대의 흐름을 따르고 있다. 미술 재료나 매체를 선택할 때는 아이의 전인적 발달에 필요한 것이 무엇인가를 가장 중요하게 고려해야 하며, 따라서 예술 매체는 그 특질을 기준으로 선택해야 한다. 이런 견해는 언뜻 원시적인 구식 매체로 퇴보하자는 제안처럼 보일 수도 있다. 하지만 오늘날 의식에 적합한 형태를 새롭게 포착한다면, 이는 미래를 향한 의미 있는 힘 걸음일 수 있다.

우선 매체를 선, 명암, 조소, 색이라는 네 가지 순수한 요소로 제한해보자. 이중 어느 것으로 작업해도 깊이 있는 교육적 효과를 낼 수 있으며, 창작 과정과 완성 작품에서 모두 세상 만물에 깃든 보편성을 표현할 수 있다. 성장하는 어린이는 이를 통해 외부 세상에 존재하는 힘과 관계를 형성한다. 그렇기 때문에 예술 작업에 사용하는 매체는 매체인 동시에 객관적인 힘이라는 세계의 중재자이다.

선

선은 움직임에서 탄생한다. 여기엔 직선과 곡선이라는 두 가지 가능성이 존재한다. 아이는 직선과 곡선을 그리면서 둘의 특징적 차이를 느낀다. 분명한 방향성을 지닌 직선은 집중력을 요구한다. 사고가 의지를 지배해야 한다는 의미이다. 반면 상대적으로 목표가 덜 뚜렷한 곡선은 개별성을 발휘할 여지를 허락하며, 의지의 표현이다.[79]

역동적인 선그리기는 주로 의지 활동이지만, 기하는 사고 형상의 표현이다. 우리가 쓰는 언어를 보면 선의 기원이 사고에 있음을 알 수 있다. 동화에서 사고의 요소는 실을 잣는 행위로 상징되며, 실생활에서 '생각의 실마리'라든가 '생각의 가닥'이라는 표현을 사용한다. 선을 이

용해 어떤 형상을 창조할 때는 확고한 형태의 상을 고수하게 된다. 그래서 발도르프학교의 예술 수업에서는 색에서 형태를 만드는 작업과 선그리기(형태그리기)를 분리해서 진행한다.

명암

소묘에서 무수히 많은 선이 하나의 면에 집중되면 명암의 대비가 생겨난다. 1차원의 선이 2차원의 면으로 전환되고 그 위에서 빛과 어둠이 서로 힘을 겨루는 긴장이 펼쳐진다. 이 양극성의 세계는 선으로 형상을 만들 때와는 다른 방식으로 우리를 끌어들인다. 오직 흑과 백으로만 이루어진 면은 추상이다. 빛과 어둠의 대립이 너무나 절대적이기 때문에 살아있는 것이 들어설 자리가 없다. 하지만 이 양극적 힘의 상호 관계 속에서 생명이 탄생한다. 흑과 백 사이에서 수많은 침투와 변형이 일어나고 다양한 명도의 빛과 어둠이 하나의 균형 상태로 존재하게 된다. 2차원인 면의 명암을 이용해서 빛과 어둠의 외적, 내적 경험을 표현할 수 있다. 어떤 재료와 기법을 선택하느냐에 따라 셀 수 없이 다양한 효과를 연출할 수 있다. 작은 목탄 조각의 넓은 면으로 그리면 부드러우면서도 점토와 같은 색의 느낌까지 줄 수 있는 농담의 표현이

가능하다. 먹이나 짙은 검은 색 콩테로 힘 있게 내려그은 선은 의식을 일깨운다. 흑과 백의 강렬한 대비는 때로 화폭 전체가 번쩍이는 번개로 가득 찬 것처럼 보이게 한다. 창조 과정에서 양극의 요소가 명확히 표현된다. 흑과 백의 2차원적 성질을 뛰어넘어 공간 같은 3차원의 인상이 창조된다.

조소

조각가들이 쓰는 밀도 높은 3차원적 재료를 가지고 또 다른 변형의 과정을 경험할 수 있다. 이런 형태의 예술은 눈에 보이는 공간 뒤에서 벌어지는, 눈에 보이지 않는 힘의 세계를 표현하는 것이다. 현대 조각은 이 과제를 해결하기 위해 다양한 시도를 해왔다. 조각가는 죽은 재료에 생명을 불어넣는 사람이다. 이 과정은 자연에서 식물 세계를 통해 만날 수 있다. 식물은 성장하는 과정에서 3차원에서 평면으로 옮겨간다. 괴테는 유기체 영역을 연구하던 중 식물의 이런 형태의 변화를 관찰했고, 그것을 '변형'이라는 개념으로 설명했다. '자연과 같은 방식으로 창조'해야 한다는 괴테의 말을 이해하는 조각가라면 이런 성장 변화 과정을 깊이 체험해야 한다. 공간 속에서 형태를 창조하는 힘을 느

끼고, 그 힘을 형성 원리로 삼아 자신의 조각 작품에서 그 힘을 표현해야 한다.

힘은 안에서 밖으로 주는 것과 밖에서 안으로 주는 것이 있으며, 중력과 그 반대 방향의 힘이 있다. 안에서 밖으로 뻗어 나오는 힘은 활 모양으로 굽은 면을 형성하지만, 안으로 빨아들이는 힘은 우묵한 면을 만든다. 조각가는 이런 힘을 이용해서 볼록과 오목을 만든다. 조소로 만든 곡선 면을 비틀면 식물에서 볼 수 있는 나선의 움직임을 닮은 것이 나온다. 루돌프 슈타이너는 '이중 곡선 면'이 가진 이런 원리에 특별히 주목하라고 하였다.[80]

수업 시간에 만드는 아주 단순한 형태를 통해서도 아이들은 세상을 만든 창조 과정과 원리를 직접 만나고 체험한다. 이 관계를 바탕으로 아이들은 자연에서 작용하는 형성력을 이해하고 느낀다. 부드러운 점토로 하는 작업을 마쳤다면 고유한 유기체 구조를 가진 나무나 자연석처럼 단단한 재료로 넘어간다.

색

앞에서 설명했듯 색을 가지고 하는 작업은 우리를 영혼 활동의 영역으로 들어가게 한다. 칸딘스키는 어린 시절을 회고한 글에서 색을 통해 경험한 풍부하고 다양한 감정을 멋진 언어로 표현하고 있다. 어린 칸딘스키는 '아주 오랫동안 조금씩 돈을 모아 구입한 물감통'에서 튜브로 된 물감을 꺼내 팔레트 위에 색을 펼친다.

튜브를 짠다. 그러면 우리가 색깔이라 부르는 놀라운 존재가 차례로 모습을 드러낸다. 위풍당당하게, 때로는 엄숙하게, 구슬프게, 꿈꾸듯이, 자기도취에 빠진 듯, 아주 심각하게, 까불거리며, 안도의 한숨을 내쉬면서, 깊은 슬픔으로 신음하면서, 도전적인 태도로 힘 있게, 순종적인 상냥함과 헌신적 태도로, 고집스럽게 자신을 절제하면서, 지극히 안정감 있고 균형 있는 태도로…[81]

색이 펼치는 드라마는 영혼의 드라마가 된다. 생각할 수 있는 모든 양극성이 등장한다. 대조인 동시에 상호 보완하는 관계들이다. 따스함-차가움, 능동성-수동성, 밝음-어두움. 색깔들은 저마다 자기 고유의 표현을 가지고 있으며 어떤 색과 짝을 지어도 두 색의 관계는 모두 다르다. 색이 서로 관계 맺는 방식은 인간이 관계 맺는 방식만큼이나 다양하다. 행위와 고뇌, 즐거움과 슬픔, 공감과 반감 모두가 존재한다. 수채화 시간에 아이들은 색이 펼쳐 보이는 이런 세계를 아주 순수하게 그린다. 이를 통

해 아이들의 색에 대한 느낌의 폭이 넓어질 뿐 아니라, 영혼의 특성 역시 풍부해지고 섬세하게 다듬어진다.

현대적인 재료로 만든 그림이나, 원색적으로 번들거리는 화학 물감을 칠한 조각은 색에 대한 감각이나 영혼 특성 그 어느 쪽에도 적절하지 않다. 그런 재료는 오히려 감각과 영혼 모두를 거칠고 조악하게 만들기 쉽다. 요즘 일부 미술 교사들이 시도하는 기계 부품을 이리저리 모아 붙이는 콜라주 실험은 미술 시간에 할 일이 아니다. 기계에 대한 아이들의 흥미는 기계과학 수업이나 공예 시간에 무대 장치를 만들거나 연극 배경 등 장식적 구조물을 만들면서 얼마든지 충족시킬 수 있다. 색다른 재료로 새로운 시도를 하느라 순수한 매체를 만날 기회를 놓쳐서는 안 된다. 순수한 매체는 자라나는 아이들에게 사물의 본질을 만나게 해주는 힘을 가지고 있기 때문이다. 기계적 재료가 지성에는 매력적일지 몰라도 영혼이 진정으로 필요로 하는 것을 채워주지는 못한다.

아이들이 미술 매체를 마음대로 선택하게 내버려두어서는 안 된다. 작업의 객관적 특성에 대한 통찰에서 올바른 재료의 선택이 이루어져야 한다. 이런 원칙의 중심에는 상상의 힘이 놓여있으며, 실행 그 자체가 창조적 힘을 일깨울 것이다.

9학년 _예술·공예 수업

9학년에서는 새로운 형태의 예술 수업이 시작된다. 이 수업은 전문 공방에서 그 분야의 전문가가 직접 수업을 이끌고 작업의 연속성을 보장하기 위해 매일 오후 시간에 이어서 진행한다. 이런 수업 방식의 변화는 아이들이 완전히 사춘기에 접어들었다는 새로운 상황에서 기인한다. 이제 아이들은 스스로 사고하고 판단을 내릴 수 있어야 하며 담임 교사는 더 이상 권위를 강요해서는 안 된다. 아이들은 자신의 통찰에서 나온 요구에 따라 움직이고 싶어 한다. 교사들은 지금 이 시간의 수업 주제가 무엇인지 아이들에게 투명하고 명료하게 알려주어야 한다. 그래야 아이들이 스스로 판단하는 법을 배울 수 있기 때문이다. 아이들을 '앎에서 통찰'로 이끌어야 한다.

이 시기 청소년들은 불확실성으로 가득 차 있다. 세상에 올 때 가지고 왔고, 사춘기 직전까지 자유롭게 누렸던 상상의 힘은 이제 사라졌다. 새로운 감성의 힘과 이해 능력이 생겨난다.

막 깨어나기 시작하는 지성에 감정의 힘을 깃들게 함으로써 상상의 힘을 새롭게 키워주어야 한다. 예술이 바로 여기서 '부드러운 법칙'으로 진정한 조력자가 된다.

이 시기를 거치는 동안 아이들의 상상력에 찾아온 위기를 미술 교사는 피부로 느낀다. 상을 떠올리는 상상의 힘은 지성에 자리를 내주며 사라진다. 어린 시절의 풍성했던 상상의 힘이 시들어가는 것이 못내 아쉬워 어떻게든 막고 싶은 유혹이 고개를 들기도 한다. 하지만 이런 변화는 새로운 힘이 펼쳐지기 위해선 반드시 거쳐야 하는 과정이다.[82]

어린 시절 조화롭고 날렵했던 아이들의 몸은 사춘기가 되면서 어딘지 불균형하게 변형된다. 신체가 보다 지상화되면서 골격의 기계적, 역동적인 힘이 활동을 시작한다. 이 힘의 법칙은 외부 세상에 속한 것이다. 기계적인 죽음의 힘이 리듬적인 생명의 힘 옆에 자리 잡으면서, 중력이 다른 것을 압도하기 시작한다. 루돌프

슈타이너는 이것을 지구적 성숙의 단계라고 말했다. 영혼의 차원에서 일어나는 이런 발달을 파악하기란 당사자인 청소년들에게 결코 쉬운 일이 아니다. 어린 시절에는 주로 느낌을 통해 경험했다. 이제는 사고 속에서 세상을 파악해야 한다. 하지만 세상에 대한 경험이 부족하므로 세상은 낯설고 영혼이 없는 것처럼 보인다. 아이들은 자신들의 감정 뒤에 이런 이유가 있음을 의식하지 못하지만, 이것이 바로 내적인 혼란과 반항적 행동의 원인이다. 아이들은 이런 세상과 새로운 관계를 형성해야 할 필요를 느낀다. 세 번째 7년 주기의 초입에 있는 이러한 아이들에게 학교는 많은 도움을 줄 수 있다.

사춘기 교육의 주된 주제는 아이들에게 실제 삶을 만나게 하는 것이다. 미래에 어떤 직업을 가질 것인가와 상관없이 청소년들은 인간의 손으로 만든 세상을 직접 경험해보아야 한다. 그래서 상급과정에서는 오늘날 문명과 직결되면서 어른들의 직업 세계를 엿보게 해주는 다양한 실용적 활동을 소개한다. 복잡한 주변 상황을 꿰뚫어보는 실용적 통찰력을 갖게 되면서 아이들에게는 자신감이 생긴다.

발도르프학교에서 청소년들은 많은 직업의 기본적인 기술을 배운다. 이때도 예술적 측면을 결코 소홀히 해서는 안 된다. 이 위기의 시기를 잘 헤쳐나가려는 청소년들에게 줄 수 있는 가장 큰 도움은 종교적-도덕적 소양과 함께 예술적 감각을 키워주는 것이다. 아이들은 이제 사고를 통해 세상을 이해할 수 있어야 하며, 이를 위한 최상의 준비는 어린 시절 학교 교육을 통해 세상을 아름다운 것으로 경험하는 것이었다. 아이들이 다양한 예술 활동과 함께 세상을 아름답게 바라볼 수 있으면, 개성을 자유롭게 펼치는 시기에 자기 신체를 무거운 짐으로 여기지 않고 편안히 받아들일 수 있을 것이다. 그래야 신체에 짓눌리지 않을 수 있다.

9학년에서 전문과목 교사는 8학년까지의 담임과정이 상급 담임으로 전환되는 과정에서 일어나는 현상을 인식하고 있어야 한다. 이는 학급의 정신이 독립하기 시작한다는 것을 의미한다. 아이들은 집단 뒤에 숨어 자신을 드러내지 않으려 한다. 아직 온전히 성장하지 못한 개성은 '우리' 속에서 힘을 찾는다. 교사는 아이가 집단 속에 어떤 위치에 있는지를 보면서, 개별성이 자라는 것을 느끼고 이해해야 한다. 이런 이해가 있어야 이 팽팽한 긴장의 시기를 버티게 해주는 강력한 유대가 교사와 학생 사이에 형성될 수 있다. 이 어려운 시기의 아이들과 좋은 관계를 맺으려면 무엇보다 유머를 이해하는 힘이 필요하다. 교사는 가장 유용하고 쓸모 있는 자산으로 유머 감각을 키워야 한다.[83]

실용 공예

힘과 기술, 계획성을 요구하는 공예 수업은 사춘기 아이들에게 더할 나위 없이 적합한 과목이다. 담임과정의 공예, 수공예 수업보다 학습과 작업의 수준이 강화된다.

9학년 공예 수업의 중심은 목공이다. 나무는 살아있는 재료이기 때문에 나무의 종류와 원산지에 따라 결이며 색깔, 냄새, 단단한 정도가 모두 다르다. 이런 다양성으로 인해 이 수업은 목공 수업인 동시에 자연과 생명에 대한 수업이 된다. 5, 6학년부터 아이들은 톱과 끌, 줄 같은 도구를 이용해서 간단한 생활용품과 연장, 동물 인형과 움직이는 장난감을 만들어왔다. 이를 통해 상상력 가득한 착상이 생활의 실재가 되는 것을 확인한다.

9학년에서 아이들은 대패 사용법을 배운다. 대패질을 하다 보면 엄청난 톱밥과 함께 땀이 비 오듯 흐른다. 첫 과제가 도마나 공구함처럼 아주 간단한 물건인 경우에도, 아이들은 그런 것 하나 만드는 일이 이처럼 고될 수 있다는 사실에 깜짝 놀라곤 한다. 아이들은 일상에서 유용하게 사용하는 도구 만드는 법을 배우고 그 경험을 토대로 나무 공예 전반, 특히 가구 산업을 이해할 수 있게 된다. 대팻밥에서 나는 송진 냄새나 사각사각하는 대패질 소리처럼

목공 시간에 경험했던 깊은 감각 인상은 평생 잊을 수 없는 추억으로 남을 것이다. 이런 작업을 해본 아이들은 목공방이나 가구 공장에서 자기가 손으로 했던 공정을 기계가 하고 있음을 알아볼 것이다.

발도르프학교에는 대장간과 금속공예 작업실을 가지고 있는 경우가 많다. 이것은 문명 사회 구석까지 퍼져있는 기계 세상의 축소판이다. 이런 기계 장치가 없었다면 오늘날 그 어떤 산업도 존재할 수 없었을 것이다. 청소년들은 묵직한 연장을 휘두르며 불과 철을 다루는 작업을 정말 즐거워한다. 대장간 일은 힘을 쓰는 일이며, 힘을 쓴다는 것은 의지를 경험 깊은 곳으로 들여와 단련한다는 것을 의미한다. 아이들은 전문가의 지도를 받아가며 직접 불에 달구고 두드려 끌이나 고리, 부지깽이 같은 물건들을 만든다. 이것들은 모두 실생활에 사용할 목적으로 만들어진다. 이 모든 작업에 동일하게 적용하는 기본적인 교육원칙이 있다. 수업 시간에 만드는 것은 모두 의미 있는 목적에 쓰여야 한다는 것이다. 이런 기초 연습을 통해 아이들의 의지가 주변 세상과 연결된다. 나무를 다루든 쇠를 다루든, 이때 경험하는 냄새와 소리, 노동의 느낌은 오래도록 잊을 수 없는 강한 인상을 남긴다.

8학년 때 아이들은 재봉틀을 사용해 자신

이나 동생들을 위한 간단한 옷 만들기를 배운다. 9학년 때는 직물의 종류와 더 광범위한 과학 기술도 배운다. 이것은 10학년에서 배우는 실 잣기, 직조 연습과도 연결된다.

9학년에서 접하는 또 하나의 분야는 도예다. 흙을 빚어 그릇을 만드는 과정은 인간을 많이 닮았다. 주둥이며, 목, 배, 엉덩이, 발 같은 도자기의 부위별 명칭을 봐도 그렇다. 그릇의 형태는 쓰임에 따라 결정한다. 흙덩어리가 자꾸 무너지지 않고 그릇 모양을 유지하게 하는 것만으로도 성공이라 할 수 있는 경우도 있다. 흙이라는 새로운 재료의 느낌을 파악하는데 시간이 좀 걸릴 수도 있다. 흙으로 만든 형상을 똑바로 세우면서 아이들은 자기 안에 있는 직립의 힘을 강화한다. 불에 굽고 유약을 바른 컵과 접시, 꽃병, 주전자, 사발은 일상생활에서 사용할 수 있다.

바구니 짜기를 하려면 버들가지와 등나무 가지의 느낌을 파악해야 한다. 또한 손을 능숙하고 요령 있게 움직이고 작업 과정을 미리 계획할 줄도 알아야 한다. 아이들은 빵 바구니, 장바구니, 종이 쓰레기 바구니 등을 만든다. 자연 재료로 만든 물건은 합성 섬유와 비닐의 세상에서 인공이 아닌 진짜의 맛을 느끼게 한다.

측량 실습을 할 때 10학년은 실측에 필요한 장비를 가지고 멀리 지방으로 간다. 측량한 자료를 하나하나 그 지역의 정확한 지도에 기록한다. 여러 사람과 공동 작업 하는 것도 이 수업의 중요한 과제다.

책 제본하기는 11학년과 12학년 수업에 들어간다. 간단한 양장 제본부터 예술적 표지를 댄 책까지 다양한 것을 만들어본다. 루돌프 슈타이너는 학교를 졸업하고 나갈 때는 모든 아이가 자기 책을 스스로 제본할 줄 알아야 한다고 생각했다. 그는 공예 기술을 배울 때 반드시 예술적 접근이 함께 이루어져야 함을 강조했다. 전문 기술을 익히는 것보다 훨씬 중요한 원칙은, 의미 있는 활동을 통해 아이들이 세상에 대한 이해와 자신감의 토대를 만들 기회를 가질 수 있어야 한다는 것이다.[84]

예술사(미학과 예술의 역사)[85]

상급과정의 첫 학년인 9학년의 미술 수업은 예술사라는 새로운 주제로 시작한다.

> 아이들이 자연은 이성으로 파악할 수 있는 추상적인 법칙에 의해 지배된다는 것을 깨달아야 하는 나이가 되면… 우리는 반대쪽 균형을 맞추어주는 힘으로 창조적 예술에 대한 이해를 촉진해 주어야 합니

다. 아이들은 인간 역사에서 시대별로 얼마나 다양한 예술이 존재했는지, 특정 시대마다 어떤 동기가 예술을 이끌었는지를 깨달아야 합니다. 그것을 인식해야만 자아의 균형 잡힌 성장을 위해 인간에게 필요한 그런 요소들을 진정으로 일깨울 수 있습니다.[86]

아이들은 1학년 때부터 미술과 공예 수업에서 실질적인 경험을 많이 쌓아왔다. 이제는 위대한 예술 작품을 만나고, 그 작품들을 통해 아름다움의 개념을 배우고, 그 개념이 시대를 거치면서 어떻게 변해왔는지를 배워야 할 때가 되었다. 9학년에서는 고대 이집트에서 렘브란트 시대에 이르기까지 회화의 역사를 배운다. 10학년 예술사 수업의 중심은 시와 언어이다. 시를 구성하는 요소를 배우고 낭송 및 연설과 관련된 문학 장르의 차이를 배운다.

11학년에서는 동서남북 지역에 따른 표현의 차이를 보여주는 사례를 통해 음악의 미학을 살펴본다. 마지막으로 12학년에서는 현대에 이르기까지의 건축의 발달과정을 배운다. 예술에 내재된 정신사의 법칙과 그 상호관계를 의식함으로써 청소년들의 내면에서 지구의 운명에 대해 자신도 일정한 책임을 지고 있다는 느낌을 일깨워야 한다.

9학년 _조소

8학년을 지내면서 아이들의 그림에서는 형태나 명암을 지나치게 강조하는 경향이 점점 뚜렷해진다. 이제 다른 매체로 전환해야 할 시기가 된 것이다. 이때 등장하는 것이 조소와 흑백 소묘다.

지금까지 조소에 대해서는 아무런 언급을 하지 않았다. 아이들에게는 수채화나 소묘 못지않게 조소도 필요하다. 발도르프학교는 9세 이전에 조소를 도입한다. 이때는 아이들에게 공간에 대한 감각이 아직 생기지 않은 상태다. 이 단계에서는 아이들에게 형태그리기 수업의 연장선에서 기본적인 입체 형태와 도형을 만들어보게 한다.[87] 1학년부터 8학년까지 아이들과 함께하는 담임 교사는 아이들을 조소적 힘인 형성력 속에서 살고 있다는 생각으로 바라보아야 한다. 적절한 시기에 적절한 방법으로 조소 형태를 만들면 '아이들의 신체적 시각에 크나큰 활력'[88]을 줄 수 있다. 원형적 형성력은 인간학 수업을 통해 더욱 촉진될 수 있으며 인간학

은 4학년에서 기본 내용을 다루기 시작한다. 5학년과 6학년에서 배우는 동물학, 식물학, 광물학 수업 역시 인간학의 연장선에 있으며, 인간학은 10학년까지 자연 과학 수업의 중심 주제다. 조소 작업에 특히 적합한 시기는 7학년에서 인간 내부 장기의 기능을 배울 때와 8학년에서 골격 체계를 배울 때이다.

앞서 색의 세계를 만날 때 교사는 자신의 미적 취향을 내려놓고 객관적인 색채 체험에 충실하려고 노력했다. 그때와 마찬가지로 교사는 수업에 앞서 조소의 세계를 만나고 그에 필요한 기술을 연습한다. 조소 형태는 인간 유기체 그 자체다. 인간이 신체를 형성한 힘이 바로 그 형성력이기 때문이다. 교사의 과제는 허파, 신장, 간, 심장 같은 장기를 제 위치에 놓고 그 비대칭적 형태를 빚어보면서, 장기 사이의 리드미컬한 상호 작용에서 그 형태가 나왔음을 이해하는 것이다. 허파 모형을 만들다 보면 수평으로 놓인 동물의 허파와 달리 인간의 허파는 똑바

로 세워놓아야 한다는 놀라운 사실을 깨닫게 된다. 루돌프 슈타이너의 말을 인용하자면 "여러분 자신이 인간 유기체를 예술적인 눈으로 바라볼 수 있어야 합니다… 지금까지 허파나 간에 대해 아무리 많이 배웠다 해도…밀랍이나 찰흙으로 그 모형을 만들어볼 때만큼 많이 알 수 없다는 것을 깨닫게 될 것입니다. 갑자기 전혀 다른 눈으로 그 장기들을 보게 될 것입니다…." 슈타이너는 이 '조소적 해부학'을 교사 양성과정에서 반드시 다루어야 할 요소라고 여겼다.[89] 여기서 중요한 것은 외형을 똑같이 모방하는 것이 아니라, 그 형태를 만든 힘의 작용을 느끼고 그 힘을 조소로 시각화하는 것이다. 이제 장기를 창조하는 힘과 조소를 할 때 그 힘을 창조적으로 사용하는 것이 서로 이어져 있음을 깨닫게 된다. "유기체의 형태를 이해하게 될 때, 그 사람은 조각가가 됩니다".[90]

담임과정 아이들에게 조소를 가르치기에 앞서 교사는 반드시 직접 조소를 경험해보아야 한다. 아이들이 처음 만드는 형태는 4학년 인간학 수업과 연결된 조소 작업으로 이어진다. 아래 그림은 인간 신체 속에 담긴 형성력을 보여준다. 서로 다른 형성력이 특정 형태를 만드는 경향으로 표현된다. 이 그림을 보면 둥근 형상의 머리와 부분적으로만 둥근 몸통, 뻗어나가는 형태인 사지의 차이를 볼 수 있다.[91] 이런 조소 형태를 교사가 시범으로 만들어 보여주고 그 손에서 힘을 받아 아이들은 스스로 흙을 빚어 각자의 형태를 만든다. 인간학의 맥락을 따라 이후 학년에서 계속되는 자연 과학 수업에서, 교사는 형태를 빚고자 하는 아이들의 욕구를 다양한 방법으로 충족시켜줄 수 있다. 슈타이너는 '생명의 창조적 원칙으로서의 변형'이라는 주제에 특히 주목하면서 인간학 수업과

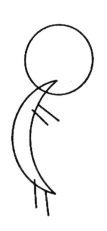

연계해서 척추 뼈가 두개골이 되는 변형을 만들어보게 하라고 제안했다.[92]

　본격적인 조소 수업은 이전 학년에서 형태를 만들어보았던 경험을 토대로 9학년에서 시작한다. 사춘기를 거치는 동안 청소년들은 자기 신체의 무게를 의식하고 몸이 변하는 과정을 예민하게 자각한다. 미술 시간에 이런 변화의 원리를 다루어볼 수 있다. 우선 3, 4학년에서 형태그리기와 관련해서 만들어보았던 구와 삼각뿔 형태를 대조해보는 것으로 시작한다.[93] 아이들의 의식이 깨어난 지금은 그때와 전혀 다른 통찰과 작품이 나올 수 있다. 손끝 감각이 섬세해지면서 손은 공간 속 형태를 경험할 수 있게 하는 훌륭한 도구로 성장해왔다.[94]

　구를 만드는 사람의 손은 말하자면 구를 형성하는 힘의 도구다. 그 힘이 사방에서 흘러들어와 둥근 형태를 창조하는 것이다. 아직 아무 형체도 없는 흙덩어리를 오목한 손바닥 안에서 동그란 구가 될 때까지 이리저리 굴린다. 형성하는 힘과 내부에서 밀어내는 저항의 상호작용의 결과로 하나의 형태가 생겨난다. 형상을 창조하는 것은 그 형성력을 얼마나 경험하느냐에 따라 달라진다. 조소 작업에는 느끼고, 만지고, 균형을 이루는 모든 감각이 동원된다. 외부에서 힘을 가해 구를 만들어본 다음에는, 조금씩 속을 비우면서 내부에서부터 구를 만

들어본다. 엄지손가락을 이용해 압력을 주고받는 과정을 거치면서 마침내 형태가 만들어진다. 조소 수업 처음에 하는 이런 연습들을 통해 오목과 볼록 형태에 대한 기본적인 개념을 형성한다. 둥근 형태가 있으면 반대로 평평한 표면에 각이 있는 형태도 있다. 처음 시작하기에 좋은 연습은 4개의 면을 가진 삼각뿔이다. 이 형태는 손으로 만들 수 있기 때문이다. 먼저 두 손으로 완전히 감쌀 수 있는 크기의 구를 만든다. 손바닥으로 눌러 각을 만들면, 삼각형의 밑변을 가진 삼각뿔이 모습을 갖추기 시작한다.

　이것은 구의 변형이다. 유기적 구조물인 손으로 만든 삼각뿔은 약간 둥그스름하게 어딘지 구를 닮았다. 나중에 표면을 잘 다듬으면 반듯한 삼각뿔을 만들 수 있다. 이 단계에서는 구와 삼각뿔이라는 두 도형이 어떻게 연결되는지를 볼 수 있다. 둘 사이의 양극적 차이는 형태가 만들어지는 과정을 볼 때만 뚜렷하게 알 수 있다. 조소 작업이 끝난 뒤 기억 속에서 이 과정을 되짚어보는 것도 좋다. 구의 형태는 오목하게 만든 손의 움직임으로 지탱되는 내·외부 힘의 균형 상태 속에 떠 있는 것처럼 보인다. 손을 각진 모양으로 만들어 그 형태를 누르면 의지의 힘이 작용하게 된다. 누르는 힘은 형태에 변화를 주고 구는 평평한 표면과 각을 가진 형태로 바뀐다. 외부에서 주는 힘이 내부에서 오

는 힘을 압도하는 것이다.

모든 형태는 힘의 작용의 결과로 생겨난다. 이를 실제로 경험해본 사람은 세상에 존재하는 모든 형태의 기원을 이해할 수 있게 된다. 광물의 결정에는 과일을 여물게 하는 힘과 다른 형성력이 있음을 알 수 있다. 고산지대의 뾰족하고 날카로운 풍경과 저지대의 부드러운 능선에서 형성력은 다르게 작용한다. 식물을 보면 뿌리에서 꽃 쪽으로 올라가면서 잎의 모양이 달라진다. 이는 하나의 식물 안에 완전히 반대되는 두 힘이 살아있는 상호 작용올 하고 있음을 보여준다.

그림을 통해 이 원리를 명확하게 살펴보자. 원의 가장자리에서 여러 가지 패턴이 나타날 수 있다. 구불구불할 수도, 뾰족할 수도 있다. 물결 모양이 어떤 방향성을 갖고 기울면 운동성을 띠게 된다. 매끈한 원은 완전한 조화를, 다른 원은 주변과의 대립을 보여준다. 가장자리가 구불구불한 원에서 물결 모양은 외부의

힘이 밀고 들어가 내부의 힘을 제압하면서 불룩 튀어나온 것처럼 보인다. 네 번째 형태는 두 번째 형태의 변형이다. 물결이 한쪽 방향으로 기울어져 있어서 원이 빙빙 도는 것처럼 보인다. 내부에서 오는 새로운 의지의 힘이 움직임을 만들어낸 것이다. 뾰족한 원이나 불룩한, 또는 구불구불한 원을 볼 때 우리 안에서는 다른 느낌이 생긴다. '정복'이나 '극복'의 느낌일 수도 있고, 단순히 '무슨 일이 일어나고 있다'는 느낌일 수도 있다.

구와 삼각뿔로 기본 연습을 마친 다음에는 본격적인 조소로 넘어가서 유기적 형태들을 만들어 본다. 아주 단순하면서 자연스러운 방식으로 만들 수 있다. 삼각뿔을 만들 때 아이들은 이미 자신의 손이 형태를 만드는 힘을 가지고 있음을 경험해보았다. 이제 둥근 흙덩어리(구)에 오로지 자기 손의 압력으로 좀 더 복잡한 형태를 만들어보게 한다. 하지만 깊이 생각하지는 말라고 한다. 먼저 손에 쏙 들어올 만큼 작

1　　　　2　　　　3　　　　4

은 구를 만든다. 손의 위치와 압력을 달리하면서 아이들은 지금껏 생각해보지 못했던 새로운 형태들을 창조할 것이다. 이로써 완전히 새로운 영역의 탐색이 시작된다. 아이들은 금방 반짝이는 상상력으로 온갖 기발한 형태를 만들어낸다. 물론 진정으로 독창적인 창작물이라 할 순 없지만, 이것은 형태를 관찰하고 배우는 데 아주 중요한 과정이다. 내적인 균형감과 생동감 있는 외부 구조를 가진 놀라운 작품들도 많이 나온다.

이렇게 단순한 형태에서도 이중 곡선 면이라는 신비로운 현상을 관찰할 수 있다. 곡선이 하나밖에 없는 면은 공간과 진정한 관계가 아닌 죽은 관계만 가진다. 그 곡선이 한 번 더 구부러져야 비로소 독자적인 생명력을 가진다. 그때 형태는 제 목소리를 내기 시작한다. 슈타이너는 이 맥락에서 '내적 생명의 원초적 현상'에 대해 말했다.[95]

타고난 성향이나 재능에 상관없이 모든 아이가 이런 작업을 해보아야 한다. 처음엔 그저 이런 식으로 두 손을 이용해 민들어보라고만 한다. 이 단계에서는 순수한 경험을 방해할 수 있는 지적인 설명이나 개념을 주지 않는다.

결과물을 함께 보는 시간에 아이들은 많은 작품이 자연에서 만나는 형태를 닮았다는 것을 깨닫는다. 씨앗, 봉오리, 열매, 둥지를 닮은 것도 있고 신체 장기나 뼈의 형태를 닮은 것도 있다. 하지만 어딘지 맥락 없이 동떨어진, 분리된 느낌을 준다. 이런 인상은 그 형태들 모두가 그것이 만들어진 손바닥 내부 공간과 연결되어 있을 뿐, 외부 공간과는 아무런 관계가 없다는 사실에서 기인한다. 호두 알맹이와 껍질이 한 몸인 것처럼 그 작품들은 손과 분리되어 존재할 수 없는 것이다.

손과 손안에서 창조된 구조의 상응 관계를 배운 9학년들이 미술실에 놓인 해골모형을 보고 놀라운 발견을 한 적이 있다. 방금 수업 시간에 했던 연습으로 자극을 받은 아이들은 인체 골격 구조의 여러 형태를 꼼꼼히 살피기 시작했고, 곧 뼈의 볼록한 모양이 손의 오목한 면에 꼭 들어맞는 부분이 엄청나게 많다는 사실을 발견했다. 이 발견은 아이들에게 깊은 인상을 남겼고 아이들은 보이지 않는 손이 인간을 창조한 것처럼 보인다는 결론을 내렸다.

형태를 만들고 그것에 관해 토론한 다음, 이번에는 아까 만들었던 형태를 바깥 공간과 관계 맺게끔 변형해보라고 한다. '손으로 만든' 형태는 혼자 서 있지 못한다. 바닥에서 떨어진 상태에서 만들었기 때문이다. 다음 과제는 작품이 혼자 서 있게 하는 것이다. 그러려면 '발'이 있어야 한다. 하지만 아랫부분만 바꾸어서 될 문제가 아니라 형태 전체를 변형해야 한다. 그

과정에서 형태의 내적인 생동감을 잃지 않게 하는 것이 관건이다. 전체 형태를 살아있는 움직임으로 연결해야 하며, 원래 형태가 가지고 있던 요소에서 자연스럽게 새로운 것을 생성해야 한다.

바로 이 지점에서 진정한 조소 작업이 시작된다. 교사는 아이들에게 잘된 작품과 그렇지 못한 작품을 보여주면서 조소 예술에 대한 감각을 조금씩 일깨운다. 조소의 목표는 양극적 힘의 조화로운 균형 상태를 만들어내는 것이다

이제 자연스럽게 다음 과제로 넘어간다. 한쪽에서는 중력이 밑으로 끌어당기고 다른 쪽에서는 반중력이 위로 날아오르려 한다. 이 양극성을 표현해보는 것이다. 중력과 반중력의 대비가 형태 속에서 시각화되어야 한다. 주둥이가 넓은 사발은 반중력의 느낌을 준다. 그 사발을 거꾸로 뒤집어 보면 두툼한 바닥에서 묵직함이 느껴진다. 바로 이것이 중력과 반중력의

느낌이지만, 이 힘을 예술적 형태로 표현하면 훨씬 강렬한 느낌을 불러일으킬 수 있다.

중력과 반중력은 하늘과 땅 사이에서 펼쳐지는 식물의 성장 방향에서 명확히 드러난다. 다양한 식물의 형태와 변형에서 영감을 얻을 수는 있지만 어떤 조각가도 살아있는 식물을 그대로 재현할 수는 없다. 기껏해야 조각가가 식물 안에서 움직이는 창조적 힘을 경험할 때 식물을 닮은 형태를 만들 수 있을 뿐이다.[96]

손으로 세상 만물에 깃든 몸짓을 느끼면서 형태를 빚는다면 조소 작품의 각 부분에 전체적인 통일성이 깃들게 된다. 아이들은 자연을 그대로 모방하려는 태도를 상쇄하는 조소적 양식에 대한 감각을 조금씩 발달시켜 나간다.

수직 형태를 살펴본 다음에는 동물의 움직임에서 볼 수 있는 수평적 방향성으로 넘어간다. 여기서 분명하게 볼 수 있는 것은 앞쪽과 뒤쪽이다. 근본적인 동물의 본성은 앞으로 나가

는 움직임에서 드러난다. 이런 방향성에서 만들어진 형태에는 많든 적든 동물의 몸짓이 담겨있다. 오른쪽이나 왼쪽, 위나 아래에 약간씩만 변형을 주면 동물의 몸짓이 가진 본능적 느낌을 강화할 수 있다. 움직임의 원천이 형태 속에 내재된 것처럼 보인다. 이것이 바로 동물과 식물의 근본적인 차이다.

동물의 일반적 특성이 아니라 구체적인 동물 형태를 만들려 할 때는, 그 종이 가진 전형적인 특성을 파악해야 한다.[97] 반추 동물인 소는 자신의 무게에 구속된 존재이다. 소의 전형적인 모습은 가만히 앉아서 쉬는 것이지만, 말의 본성은 움직일 때 가장 잘 드러난다. 새는 하늘에 속한 존재지만 거위는 초식 동물의 무거움에 굴복했다. 동물은 공간의 수평적 방향성과 통합되어 있기 때문에 직립하는 힘을 가진 인간은 그에 해당하지 않는다.

동물의 몸짓을 닮은 형태 다음으로는 공간 속에서 자유롭게 움직일 수 있는 인간의 형태를 만들어본다.[98] 아주 초보적인 형태에 불과 힐지라도 반드시 이 단계를 거쳐야 한다. 자유가 무엇인지를 내적으로 경험할 수 있기 때문이다. 직립한 인간의 형상을 땅에 수평으로 놓인 동물의 형상과 비교해본다. 직립은 중력을 극복하는 과정이다. 이 때문에 인간의 팔과 손은 자유로워졌지만 동물의 팔은 주로 신체를 이동하는 수단으로 쓰인다.

이렇게 더 높은 단계로 형태를 발달시키는 연습은 청소년들에게 깊은 영향을 준다. 그들 스스로 신체의 무거움을 자각하며 그것을 극복하기를 갈망하는 단계를 거치고 있기 때문이다. 이런 수업은 자유로운 개별성을 향한 그들의 가장 내밀한 열망을 자극한다. 이후로도 조소 수업은 다양한 방식과 다양한 재료를 이용해서 계속 이어진다.

뒤러의 소묘를 토대로 한 9학년 _흑백 소묘

9학년의 미술 수업에도 흑백 소묘가 포함된다.[99] 6학년 때 이미 빛과 그림자 수업의 연장선에서 흑백 소묘를 만났다. 빛과 그림자라는 단순한 현상에서 시작했던 이 주제는 이후 학년에서 원근법적 소묘와 입체 소묘로 이어졌다.[100] 13, 14세 아이들의 회화에도 흑백 그림이 당연히 들어간다. 이런 식으로 아이들은 흑과 백을 색과 분리된 독자적인 매체로 받아들일 준비를 한다.

빛과 그림자라는 요소는 청소년들의 내면에 내재된 양극적인 힘을 반영한다. 이 두 요소를 이용해 작품을 만들면서 빛과 그림자는 창조적인 법칙으로 자리매김한다. 아이들은 빛과 그림자가 주변 사물 위에서 만들어내는 형상의 아름다움에 주목하기 시작한다. 이러한 인식에서 새로운 창조성이 일깨워지고 아이들은 빛과 어둠의 힘과 새로운 관계를 맺는다.

뒤러의 소묘 작품은 흑과 백 속에 내재한 법칙을 이해하고 작업하기 위한 출발점으로 안성맞춤이다. 그중에서도 특히 중요한 작품은 흑과 백의 매혹적인 표현력을 가장 강렬하게 느낄 수 있는 동판화 〈멜랑콜리아 I melencolia I〉과 〈서재의 성 히에로니무스 St. Jerome in His Study〉[101]다. 이 작품의 교육적 가치는 초감각적 측면을 전체에서 빼놓을 수 없는 중요한 요소로 여긴 뒤러의 건강한 사실주의에 있다. 그가 〈서재의 성 히에로니무스〉에서 성인의 머리 주변에 그려 넣은 사고의 빛은, 뒤러에게 있어 창문으로 들어와 외부에서 그를 밝혀주는 햇빛만큼이나 실재하는 것이다. 그가 보여주는 것은 실재의 양면이다. 〈멜랑콜리아 I〉에는 빛이 어둠과 서로 교차하며 흐르는 가운데 중세의 특징적인 많은 사물이 자세히 묘사되어 있다. 빛과 그림자는 그림의 구도를 결정짓는 여러 사물 주변에서 사실주의적 방식으로 표현되어 있다. 〈서재의 성 히에로니무스〉에서도 내부와 외부, 두 개의 광원을 발견할 수 있었다. 하나의 광원은 밖에서 안으로 비쳐 들어오며 사물을 밝게 비

춘다. 초저녁 하늘에서 빛을 발하는 샛별 같은 또 다른 광원은 깊은 생각에 잠긴 여성 형상이 가진 빛의 내적 본성을 표현한다. 내면의 빛과 외부의 빛이 균형 관계를 이루고 있다. 어둠 역시 존재의 양면을 보여준다. 사물의 외부적 그림자에 상응하는 상은 어둠 속에 출몰하는, 박쥐 날개를 가진 밤의 동물이다. 그것은 어둠의 내적 본성을 상징한다. 그림의 구성으로 보면 인물의 사색적 명상이 내면적 빛의 원천임을 알 수 있다. 그 내면의 빛이 그림자의 존재인 '멜랑콜리아'를 몰아낸다. '멀리 날아가라, 멜랑콜리아'라는 글귀가 두루마리에 적혀 있다. 여성으로 보이는 인물은 날개를 가지고 있어 천사의 반열에 속하는 존재임을 암시하지만, 그 역시 다른 사물들과 동일한 지상적 무거움을 가지고 있다. 그 인물 주위에서도 빛과 그림자를 동일한 방식으로 표현하고 있기 때문이다. 그림 전체가 내용과 특성에서 모두 양극적 힘을 바탕으로 하고 있다. 그림에 등장하는 모든 모순과 대조가 흑과 백이라는 형성적 매체를 통해 예술적 통일성을 형성한다.

이 동판화는 사춘기 청소년들 내면의 불협화음과 갈등뿐만 아니라 그런 상태를 극복하려는 그들의 노력을 보여주는 것 같다. 청소년들은 기본적으로 우울(멜랑콜리아)의 정서를 가지고 있으며 스스로 세상 속으로 추락(날개가

상징하듯)했지만 그 세상에 아직 완전히 뿌리내리지 못한 존재라고 여긴다. 사고 능력을 새롭게 얻었지만 동시에 어린 시절 상상력이 허락했던 천국 같은 세상을 잃었다. 하지만 사고 속에는 그 천국 같은 세상을 다시금 열 수 있는 힘이 담겨있다. 자신과 세상의 수수께끼를 밝힐 수 있는 것이 바로 사고이다.

소묘 연습

뒤러의 흑백 소묘를 토대로 9학년 아이들과 많은 연습을 할 수 있다. 모든 청소년이 예술에 흥미를 갖는 것은 아니다. 아이들의 관심 분야는 사방으로 열려있다. 이런 관심을 예술에 돌리게 하는 방법 중 하나는 미술에 어떤 기술과 기법이 사용되었는지를 살펴보는 것이다. 조각용 목판이나 동판을 어떻게 만드는가, 어떤 도구를 사용하는가, 언제 그런 도구들이 발명되었는가를 설명하면 아이들은 귀를 쫑긋 세우고 관심을 보인다. 마찬가지로 소묘 기법에도 관심을 보인다. 〈멜랑콜리아 I〉을 확대해서 보여주면 아이들은 경탄과 찬사를 보낼 것이고, 그것을 잘 활용해서 깊이 있는 토론을 이끌 수 있다. 하지만 아이들의 관심을 계속 지속시키려면 소묘를 공예처럼 실용적, 기술적 측면으로

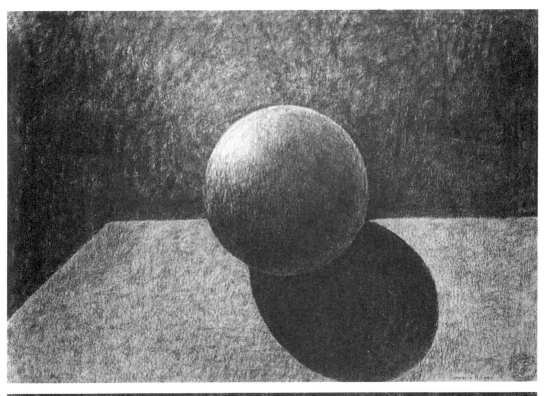

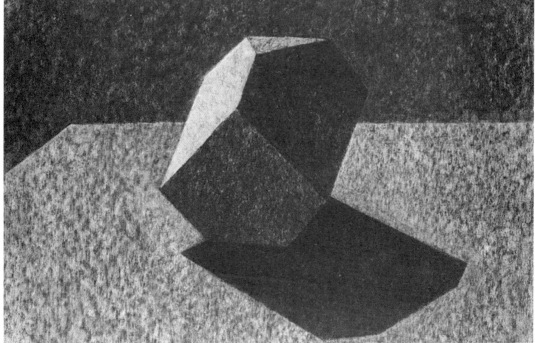

▲여러 도형을 이용한 빛과 그림자 연습_**목탄**_9학년

▲뒤러의 에칭 〈멜랑콜리아 I〉을 토대로 한 흑백 소묘 연습_**목탄화**_9학년

가르쳐야 한다. 어떻게 목탄을 잡고 선을 그어야 도화지 위에 생동감 있는 은회색 면이 생기는지 보여주고, 여러 면이 만나는 지점에서 정확하고 꼼꼼하게 모서리를 둥글리는 법을 보여준다. 이런 작업을 위한 섬세한 감각과 밝고 어두운 면의 아름다움, 분할과 명도 변화에 대한 기쁨을 일깨울 수 있다.

소묘 기법 훈련의 첫 단계는 구처럼 단순한 입체 위로 빛과 그림자가 어떻게 드리워지는지를 관찰하는 것이다. 아이들은 형태가 들어갈 공간을 남기면서 대상의 바깥쪽 배경부터 전체 윤곽이 뚜렷해질 때까지 계속 면을 만들면서 그려나간다. 그런 다음, 형태와 그 형태 위에 어리는 빛과 그림자를 정밀하게 표현한다. 특히 중요한 것은 주변부터 시작해 공간을 남긴다는 원칙이다. 이는 대상을 고립시키는 것이 아니라 전체적인 배경 속에 대상을 위치시키라는 뜻이다. 그래야 전체 속에서 그 형태가 생겨난 것처럼 보이기 때문이다.

이렇게 간단한 것부터 점차 어려운 연습으로 발전시킨다. 광원과 그림자의 관계를 인과 관계의 관점에서 살펴보고 그에 맞게 재현하는 것이다. 밝음에서 어둠으로 부드럽게 넘어가는 둥근 형태의 구를 그려본 다음에는, 모서리와 면이 중간 과정 없이 곧바로 만나는 정육면체를 그려본다. 도형의 면이 늘어날수록 그

속에 존재하는 빛과 어둠의 종류도 다양하고 그리기도 훨씬 재미있다. 20면체에서 한 번에 눈에 보이는 10개 면은 모두 빛과 그림자의 명도가 제각기 다르다. 모든 면에 떨어지는 빛의 관계가 나 다르기 때문이다. 이것은 정말 미묘한 차이를 감지할 수 있느냐의 문제다. 과제가 더 어려워지면 먼저 밑그림을 그리는 것이 좋지만, 그때도 기본 원칙에는 변함이 없다. 어떤 선도 흑백 공간을 형성하는 면의 특성을 방해해서는 안 된다.

아이들의 능력에 따라 다른 그림을 그리게 할 수도 있다. 그러면 아주 다양한 그림을 감상할 수 있게 된다. 도형을 어떻게 조합할지 자유롭게 선택하게 하면 아이들은 구성과 공간 배치에 대한 감각을 키울 수 있다. 소묘 수업의 마무리로 뒤러 작품 중에서 하나를 택해 흑과 백의 본질적 관계를 모사하려 한다면, 그 전에 연습 삼아 〈멜랑콜리아 I〉에 나오는 구나 다면체, 〈서재의 성 히에로니무스〉에 나오는 해골처럼 그림에 등장하는 사물을 그려보는 것도 좋다. 〈서재의 성 히에로니무스〉에 나오는 공간적 요소를 잘 표현하기 위한 좋은 사전 연습이 있다. 각자의 기억에 의지해서 어떤 단순한 내부 공간의 빛과 그림자를 그려보는 것이다.

여기서 뒤러 작품을 모사하는 연습은 흔히 생각하듯 똑같이 베끼는 것을 의미하지 않는

다. 작품을 하나의 예술 매체에서 다른 매체로, 즉 동판화를 목탄 소묘로 바꾼다는 것이 더 중요한 지점이며, 이는 그 자체로 하나의 창조 작업이다. 함께 그림의 방향성을 잡고 섬세한 목탄 선으로 소묘한다. 기하학적 구도가 드러나면서 그림의 구조를 이해하게 된다. 이를 토대로 각자의 흑백 그림을 그린다.

아이들이 이 그림을 그릴 때 얼마나 성의를 갖고 끈기 있게 작업하는지를 보면 언제나 큰 감동을 받는다. 특별히 뛰어난 작품은 말할 것도 없고 보통 수준의 작품에서도 저절로 감탄사가 나온다. 아이들은 이 뒤러 판화 모사 작품에 지금까지 보인 적 없던 강한 애착을 지닌다. 흑백 예술의 본질적 특성과 깊고 내적인 관계를 이처럼 쉽게 얻을 수 있는 방법은 흔치 않다.

빛과 그림자의 세계는 이성으로 온전히 파악할 수 있는 세계가 아니다. 가끔 흑과 백의 원형적 특성을 조금이나마 경험할 기회가 찾아온다. 겨울에는 오후 수업을 하는 중에 벌써 주위가 어두워질 때가 있다. 아이들에게 낮이 밤으로 넘어가는 시간에 공간을 가늑 채우며 모든 사물을 어딘지 평소와 다르게 보이게 하는 신비로운 대기에 주의를 기울여보라고 한다. 모든 사물이, 아주 사소한 것까지도 빛과 어둠의 어우러짐 속에서 새로 창조되기라도 한 듯 경직되지 않고 부드러워 보이며 새로운 의미를 띤

다. 온 세상이 신비롭게 변화된다. 바로 이런 대기 속에서 괴테의 파우스트는 이렇게 말한다. "무엇을 히죽거리며 비웃는가, 너 텅 빈 해골이여." 이것을 〈서재의 성 히에로니무스〉의 해골과 모든 사물이 살아나면서 말을 걸어오는 신비로운 사색의 분위기와 연결해본다. 이것이 뒤러의 흑백 작품에서 많이 볼 수 있는 황혼녘 분위기다. 아이들은 이미 기본적으로 이 현상을 익숙하게 알고 있으며 약간의 자극만 주면 그것을 의식적으로 체험할 수 있다.

주기수업에서 아이들은 다양한 차원으로 배움을 얻는다. 소묘 능력의 습득은 생생한 표상을 떠올리게 하는 정확한 관찰 훈련과도 연결된다. 아이들은 공간이라는 물질 세상을 파악하고 표현할 능력을 얻는다. 이 신체적, 물질적인 것은 정신적인 것과 연결되어 있으며 정신은 겉으로 드러난 아름다움 속에서, 빛과 그림자 속에서 분명히 드러난다. 위에서 내려오는 빛은 지상 세계를 천상과 연결하고, 거기서 아름다움이 생겨난다. 모든 감각을 이용해 현실 속에서 이 아름다움을 지각하고, 창조적 활동으로 그 아름다움을 구현해야 한다.

11학년 _흑백 소묘

9학년에서 시작한 소묘 수업은 10, 11학년에서 계속 이어진다. 10학년 수업에는 수채화가 다시 등장한다. 그 나이 아이들에게 특히 큰 도움을 줄 수 있기 때문이다. 한 학년에서 소묘와 수채화 등 모든 예술 주제를 다 다룰 수는 없다.

실제 수업은 15세기부터 시작된 흑백 소묘의 발달과정과 연계해서 진행하며, 이를 통해 아이들은 연속된 흐름을 의식하게 된다. 아이들은 뭔가가 진화 발달하는 과정에 큰 관심을 보이며, 자신 역시 그런 과정 중에 있다고 느낀다. 지금 새로운 미래를 위한 씨앗을 뿌려야 하는 시기를 보내고 있기 때문이다. 이런 수업에서 일깨워진 느낌이 자기 존재의 의미와 목적이 되기도 한다. 의지의 본성을 지닌 이상이 탄생하는 것이다.

9학년 수업의 중심은 뒤러지만, 11학년에서는 흑백 작품의 또 다른 거장인 렘브란트를 뒤러와 함께 중요하게 다룬다. 두 예술가의 접근 방식과 화풍은 완전히 다르다. 뒤러의 작품에서 사물은 뚜렷한 윤곽선을 갖고 있으며 아주 세밀한 부분까지 정확하고 섬세하다. 반면 렘브란트가 그린 인물들은 빛과 어둠이라는 대조적인 힘의 창조적 세계에서 곧바로 빠져나온 것처럼 보인다. 경계는 모호하고 인물들은 산만하게 흩어져 움직이고 있으며 개방적이다. 쓱쓱 그린 스케치 같다는 인상을 주는 경우도 많다. 이상적인 형태가 아니라 일상에서 흔히 접할 수 있는 현상이다. 그런데도 렘브란트의 그림이 위대하다고 하는 이유는 그림에 깃들어 있는 전체 배경 때문이다. 인물 부분뿐 아니라 인물과 인물 사이, 인물의 위쪽, 인물의 주변에서 빛과 어둠의 역동적인 힘이 꿈틀댄다. 그림에서 사물을 비추는 빛은 외부에서 온다. 하지만 그 빛은 각 인물에 배분된 빛과 어둠의 정도에 따라 그 존재의 참모습을 드러낸다. 렘브란트의 〈세 개의 십자가 The Three Crosses〉를 보면 두 명의 강도 주위의 빛과 그림자는 외부의 빛과 어둠의 작용에서 만들어진 것이 아니라, 두 사

람의 영혼-정신 상태를 표현한 것이다. 렘브란트는 이런 힘을 자기 내면에서 경험했고, 그 경험에서 그림을 구성했다.

뒤러가 작품을 만든 방식은 아주 다르다. 그는 외부 세계의 사물이 가진 빛과 그림자 법칙을 연구했고, 그 연구 결과로 작품을 구성했다. 뒤러는 상징도 자주 사용했다. 〈멜랑콜리아Ⅰ〉에서 박쥐처럼 생긴 생물을 이용해서 해 질 녘의 어스름을 상징한 것이 그런 예이다. 렘브란트와 뒤러 그림의 구성은 이처럼 다르지만, 뒤러의 작품이 없었다면 렘브란트의 흑백 작품은 나올 수 없었을 것이다.

두 화가의 차이는 소묘 선에서도 뚜렷이 드러난다. 뒤러의 관심사는 감각적인 실재를 포착하는 것이었기 때문에 빛과 어둠을 통한 공간뿐 아니라 원근법적 시점과 구도에 따라 달라지는 공간을 보여주려 노력했다. 소묘를 하면서 형태를 빚었고 각각에 적합한 필선으로 대상의 형태를 따라갔다. 그 결과 그의 그림은 동시대 조각가들의 작품과 매우 흡사하다. 이런 구조적 특징은 그기 넘긴 많은 목판화에서 가장 잘 볼 수 있다. 나무를 깎아 만든 형태의 전체적인 힘과 생명력을 느끼고 싶다면 직접 조각하고 그려보는 것이 좋다. 아이들에게 얼마 동안은 뒤러처럼 그리게 하다가, 그다음엔 렘브란트처럼 그리게 하는 것도 아주 재미있는 수

업이 될 것이다. 화풍을 모방하려 애쓰다 보면 그 화가의 소묘 방식이 아이들에게 분명히 각인될 것이다. 도입 연습으로 뒤러의 목판화에서 한 부분을 택해 그 소묘 구조를 크게 확대해서 그려보는 것도 좋다. 처음에는 상당히 어렵다고 느낄 수도 있다.

소묘의 필선은 단호하고 분명한 것이 특징이다. 우연적이거나 임의적인 요소가 들어가서는 안 되며 주관적인 요소 역시 배제해야 한다. 아무리 까다로운 경우라도 오로지 형태에만 집중해야 한다. 그렇게 할 수 있는 만큼 아이들은 소묘에 더욱 빠져들고 그림이 자신에게 미치는 효과에 놀라게 될 것이다. 아이들은 선을 그리면서 형태가 가진 힘과 역동을 느낀다. 모든 선마다 각자의 개별성을 가지고 있으면서도 다른 모든 선과 함께 움직인다. 이것은 물의 흐름에 비견할 힘의 흐름이다. 이런 소묘 연습을 하고 나면 지치기보다 기운이 나고 상쾌해진다는 것도 흥미로운 지점이다. 다른 경우와 마찬가지로 여기서도 교사의 사전 연습이 수업의 성패를 가르는 아주 중요한 요소다.

렘브란트의 화풍을 배울 때 아이들은 전혀 다른 경험을 한다. 에칭(부식 동판화)은 렘브란트의 작품에서 대단히 큰 비중을 차지한다. 뒤러의 목판화와 같은 방식으로는 렘브란트의 소묘 구조를 모방할 수 없다. 일반적인 원칙을 모

▲뒤러_〈요한 계시록〉 중 일부_**목탄 소묘**_11학년

방할 수 있을 뿐이다. 아이들은 렘브란트 에칭의 밝은 부분에 있는 섬세한 선의 층과 여러 층으로 두껍게 덮인 어두운 부분을 꼼꼼히 따라가며 모사한다. 어두운 부분이 지배적인 에칭이 표현도 풍부하고 특징도 강하지만 처음에는 그런 작품보다 밝은 부분이 많은 작품으로 연습하는 편이 낫다. 뒤러와 비교했을 때 조소적인 요소는 별로 눈에 띄지 않는다. 선의 층이 형태를 따라 동일한 정도로 이어지는 것이 아니라, 형태와 다소 분리되어 전체적으로 면의 구조를 이룬다. 이로 인해 공간의 특성이 달라지고 공간은 상상의 영역으로 고양된다. 서로 다른 방향으로 겹쳐진 명암에서 그림의 깊이가 만들어진다. 실제 작업을 해보면서 아이들은 렘브란트 그림에서는 무수히 다른 명암을 가진 면으로 이루어진 어두운 공간 사이를 표현하는 것보다, 인물을 모사하는 것이 쉽다는 것을 알게 될 것이다. 밝은 부분과 달리 어두운 공간에서는 그림의 대상 이면에 존재하는 영혼-정신의 드라마가 펼쳐진다.

여러 작품을 함께 사용할 수도 있다. 아이들의 요구도 반영한다. 그러면 주제에 따라 여러 그룹이 나올 것이고, 그중에는 원작의 크기를 확대해보겠다는 아이들도 있을 것이다. 심이 단단한 연필과 현대적 소묘 도구 말고, 펜과 희석한 먹을 사용한다.

사실 에칭을 목판과 동일 선상에 놓고 비교할 수는 없지만 두 방식 모두 구조에서 단호하고 명확한 선으로 느낌과 특성을 표현한다는 점은 같다. 흥미롭게도 수업을 하다 보면 항상 뒤러를 좋아하는 아이들과 렘브란트를 좋아하는 아이들로 나뉘곤 한다. 아이들은 자신이 선호하는 화가의 작품에 훨씬 공을 들이고 그림을 완성하기 위해 틈만 나면 미술실에 와서 그림을 그린다.

교사와 아이들이 함께 작품을 보며 뒤러와 렘브란트 수업을 비교하며 토론하는 시간에 아이들은 그림을 그리면서 느꼈던 점을 떠올리며 다음 수업에는 무엇을 할 것인지 묻는다. 뒤러에서 렘브란트로 넘어가는 단계는 명확했다. 렘브란트는 빛과 어둠에 대한 직설적인 언급을 선호하는 객관적 형태를 조금씩 탈피하려는 경향을 보여주었다.(135쪽 그림) 이 발달의 최종 단계에 이르면 대상이 아예 없어지게 될 것이다. 실제로 예술사에서 이 단계가 등장했다. 여기서 주제기 예술 기법에 어떤 영향을 미치느냐는 질문이 생겨난다. 그림의 객관적 내용은 어떤 식으로든 그림의 구조에 영향을 미치게 된다. 하지만 그런 내용 자체가 없다면 소묘 선의 종류를 바꿀 이유도 없어진다. 모든 선을 한 방향으로만 긋는다 해도 빛과 어둠의 다양한 깊이를 표현하는 것은 가능하다. 다른 방

▲렘브란트_에칭_〈돌아온 탕자〉_소묘 연습_펜화_11학년

▲렘브란트_에칭_《파우스트》_**펜화**_11학년

향으로 선의 층을 겹칠 필요가 없다. 따라서 객관적 형태가 사라지면 그림 구조는 단순해지게 된다. 그 단순함이 최고조에 이르면(선 대신 점을 찍는 경우를 제외하고) 모든 선을 한 방향으로만 그어가며 빛과 어둠의 전체 구성을 만드는 그림이 나오게 될 것이다.

선을 긋는 방향은 수평, 수직, 사선 어느 쪽이든 가능하지만 빗금(사선)이 가장 자연스럽다. 일반적으로 글씨를 쓰는 방향이기도 하다. 여기서 새로운 가능성이 시작된다. 이것은 처음에는 아무 본보기도, 명확한 경계선도, 심지어 객관적 형태도 없는, 오직 내용만 있는 세계를 조심스럽게 더듬어 들어가는 작업이다. 유일한 도구는 숙련된 손과 명암 효과에 대한 감각뿐이다. 루돌프 슈타이너도 상급 학생들에게 흑백 소묘를 할 때 이런 빗금을 이용할 것을 제안했다.[102]

지금까지 예술 분야에서 진행되었던 수많은 발달은 사실주의와 추상주의 사이에서 다양한 현상을 낳았다. 많은 사람이 이 양극단 사이에서 새로운 차원의 예술을 찾으려 애썼다. 평면에 새로운 생명을 불어넣음으로써 흑백 예술에 다시 정신성을 부여했던 슈타이너의 시도도 여기에 속한다.

슈타이너는 '예술적 형상에서 정신적 빛의 인상을 이끌어내'고자 노력했다. '강화', 즉 '내부에서 빛을 발하는' 인상을 만들어내고자 했다. 이는 외부의 빛이 대상을 밝히는 '확장'과 뚜렷이 구분되는 인상이다.[103] 소묘에서 형태보다 면을 강조할 때 이런 종류의 생동감을 얻을 수 있다. 형태를 따라 선을 그리면 형태에 힘이 생기면서 무거워진다.그림 1 하지만 형태를 거슬러 선을 그으면 형태는 가벼워지면서 허공으로 떠오른다. 형태는 고립되어 홀로 존재하지 않고 주변과 하나가 된다.그림 2

그림 1

그림 2

조금만 생각해보면 이런 현상을 쉽게 이해할 수 있다. 세상 사물을 눈으로 볼 수 있는 것은 오로지 빛과 그림자 덕택이다. 이 때문에 빛과 그림자는 사물과 한 몸을 이룬 것처럼 보이지만 사실은 그렇지 않다. 물체, 빛, 그림자는 완전히 다른 존재들이다. 그림자나 빛과 달리 물체는 일정한 공간을 차지하며 손으로 만질 수 있다. 그림자는 사물에 붙어있는 것이 아니라 연결된 것처럼 보일 뿐이다. 그림자는 물체와 분명히 구분된다. 이리저리 움직이고 장애물을 뛰어넘고, 바위와 집을 가볍게 올라가기도 하고, 허공에 떠 있기도 한다. 그림자를 만든 사물과 조금도 닮지 않은 기괴한 모습이 되기도 하고, 때로는 귀신같은 형상으로 변하기도 한다. 이처럼 살아있고 움직이고 허공에 떠 있는 것이 그림자의 본성이며 흑백 소묘의 본성이기도 하다. 이를 통해 인간은 자연 요소의 세계와 관계를 맺는다. 슈타이너는 한 학생의 에칭을 수정해주면서 이렇게 말했다. "사물 주위에 있는 것, 사물과 사물 사이에 있는 것, 에테르적 과정의 영역으로 들어가게 해주는 것을 찾아야 합니다."

흑백의 세계에도 나름의 법칙이 있다. 검은 바탕 위의 하얀 원은 하얀 바탕 위의 같은 크기의 검은 원보다 크기가 더 커 보인다. 흔히 착시라고 여기는 이 현상은 사실은 물질의 본질을 드러낸다. 빛은 방사상으로 퍼지며 확장한다. 그래서 밝은 것이 커 보인다. 어둠은 안으로 끌어들이고 응축하기 때문에 형태가 작아 보인다. 그뿐만 아니라 빛은 위로 오르려 하고 사물을 가볍게 만드는 반면, 어둠은 사물을 아래로 끌어내리고 무겁게 만든다.

이런 빛과 어둠의 양극성은 인간 안에도 존재하며 자각하려는 노력만 있으면 자기 안에서 그 힘의 작용을 느낄 수 있다. 사람들은 이것을 신체 각 부분이 공간과 관계 맺는 방식에 따라 다르게 경험한다. 그래서 사람은 사고는 머리에 빛을 가져다준다고 느끼며 의식이 깨어있지 않은 사지는 어둠 속에 있다고 느낀다. 팔은 위쪽 힘과 아래쪽 힘, 즉 빛과 어둠 사이에서 움직인다. 왼쪽과 오른쪽의 차이도 있다. 오른쪽에서는 의지가 더 강조되고 왼쪽은 느낌이 지배적이다. 왼쪽에는 심장이 위치한다. 양쪽을 비교해보면 오른쪽이 더 어둡고 왼쪽이 더 밝다.

교사는 수업 중에 이런 느낌에 대한 감각을 일깨우는 연습을 해볼 수 있다. 오른쪽, 왼쪽 어디를 어두운 쪽, 밝은 쪽으로 할지를 아이들 스스로 찾아보라고 한다. 한 학생에게 나와서 지금 토론했던 내용을 팔 동작으로 표현해보라고 하면, 왼팔은 자연스럽게 빛을 향해 위쪽 앞으로 뻗고 오른팔은 아래를 향해 뒤쪽 어둠 속으로 뻗을 것이다. 아이들은 이 동작이 오이리

트미에서 인간이 자신을 지칭할 때 사용하는 단어 '나(자아, I, ICH)'라는 것을 안다. 빛과 어둠에 대한 인간의 경험은 바로 자기 내면의 빛과 어둠 사이에서 살아있는 균형을 잡으려 애쓰는 인간 자아의 경험이다.

도르나흐의 괴테아눔에 있는 거대한 조각 작품을 보면 중앙에 있는 인물이 이와 비슷한 몸짓을 하고 있다.[104] 이것은 원래 첫 번째 괴테아눔에 전시하려 했던 작품이었다. 양극적 힘을 지배하는 악마 사이에서 균형을 유지하며 한 발을 내딛고 있는 그 인물도 관객의 시선에서 볼 때 오른쪽 팔은 위로 향하고, 왼쪽 팔은 아래를 가리키고 있다. 이것이 바로 흑백 소묘를 그릴 때 자연스럽게 택하게 되는 선의 방향이다.

흑백 소묘에서 형상을 가진 그림으로 변형시키기

흑백 소묘 기법에 완전히 숙달하려면 시간이 필요하다. 기본 연습 중 하나는 가장 밝음에서 가장 짙은 어둠으로 자연스럽게 전환하는 면을 그려보는 것이다. 처음에는 강한 선, 부드러운 선, 짧은 선, 긴 선 등 필선을 다양하게 변형시키면서 어떤 선이 어떤 느낌을 주는지를 알아본다. 아이들은 형태가 있어서 경계선이 알아서 만들어지는 그림보다 경계선이 전혀 없는 넓고 고른 면을 그리는 것이 훨씬 어렵다는 것을 금방 깨닫는다. 어떤 방향으로 선을 그어도 처음에는 경계선, 즉 형태가 만들어지곤 한다. 이를 방지하려면 선을 서로 좀 떨어지게 긋고 의도적으로 새로운 선을 그 사이 공간에 넣는다. 이것은 그리면서 계속 조금씩 조정해가는 방식이다. 이렇게 해서 빗금선이 어느 정도 **빽빽한** 구조를 이루면 하나의 면이 되도록 자연스럽게 연결한다. 면에 살아있는 느낌을 주기 위해서는 모든 선을 의식적으로, 단호하고 자신감 있게 그어야 한다. 선 하나하나의 특징이 분명할수록 면의 표현력이 풍부해진다. 끈기가 절대적으로 중요하다. 무엇보다 빗금의 방향을 엄격하게 고수해야 한다. 낙서하듯 되는 대로 선을 그어서는 절대 명암을 표현할 수 없다. 기계적인 단순 반복 역시 피해야 한다.

처음에 사용하기 가장 좋은 매체는 콩테이다. 이 연필은 잡는 방법에 따라 선의 굵기를 쉽게 조절할 수 있다. 가늘게 그은 선도 종이 위에서는 회색이 아니라 아주 진한 검정으로 나온다는 점을 명심해야 한다. 하얀 바탕 위의 죽은 검정은 강렬하면서 흥미롭다. 어떤 면에서 그것은 '죽음'을 통해 '정신'으로 다가가는 노력을 닮았다.[105] 짙은 검정은 하얀 바탕 위에 눈부신 잔상을 계속해서 남기고 이 잔상은 번개의 섬광처럼 밝게 빛난다. 하얀 종이 위에 그려진 검정 연필의 강한 선은 눈부신 불꽃만큼이나 강렬하다.

다음 연습으로 아이들은 두 개의 원을 그린다. 하나는 어두운 배경 위에 밝은 원이고, 다른 하나는 밝은 배경 위에 어두운 원이다. 여기서 아이들은 앞서 설명했던 흑과 백의 차이를 경험한다. 명암 기법의 하나로 형태의 가장자리를 단정하게 정리하는 연습도 하게 된다. 비슷하게 생긴 원 두 개를 그리는 것을 대단한 예술 작품이라고 할 수는 없겠지만, 흑과 백의 현상을 관찰하기 위해선 꼭 필요한 연습이며 이 바탕에서 무수히 많은 다른 것들이 파생할 수 있다. 두 원을 충분히 관찰하고 난 다음에는 관찰했던 흑과 백의 경향성이 잘 표현되도록 원을 변형시키는 연습을 한다. 위와 바깥을 향하는 느낌을 주는 밝은 원은 손잡이 없는 술잔이나 활짝 핀 꽃의 형태가 적합하다. 아래로 가라앉는 어두운 원은 물방울로 응축되려는 것처럼 보인다. 이 모든 과정은 힘과 형태의 살아 있는 작용에서 만들어져야 한다. 무엇보다 중요한 것은 자연스러운 흐름을 형성하는 것이다. 이 연습은 아이들에게 형태에 대한 살아있는 상을 갖게 해준다. 외부 관찰자의 시선이 아니라 내부에서 바라보는 것으로 시선을 변형시켜야 한다. 이런 연습을 통해 정확한 상상력이 길러진다. 결과는 아주 다양한 형태로 나타날 것이다. 이는 아이들의 개별성과 현재의 가능성의 발현이기 때문이다. 선은 단호하고 안정되게 잘 그었지만 다소 경직된 느낌을 주는 작품도 있을 것이고, 정성이나 꼼꼼함은 좀 아쉽지만 작품의 본질에 대한 살아있는 이해를 가진 작품도 있을 것이다. 계속 연습하고 적절한 조언을 받다 보면 작품에서 이 두 측면이 모두 살아나게 될 것이다. 아이들의 작품은 모두 저마다 다르지만 자주 반복되는 하나의 모티브가 있다. 고대 문명, 특히 그리스에서 많이 사용되었던 일종의 '야자나무 잎 형태'이다.[106] 그 모티브를 이루는 넓은 부채꼴과 봉오리(빛과 어둠의 형태) 형태는 원래는 '태양'과 '지구'를 상징하는 모티브였다.

형상을 창조하는 이 첫 번째 시도를 기점으로 많은 연습을 파생할 수 있다. 빛과 어둠을

▲빗금선 연습_ 기본 원에서 발전한 빛과 어둠의 움직임_**콩테**_11학년

▲흑백 자유 구성_**콩테**_11학년

마주 보게 놓을 수도 있고 밝은 쪽이나 어두운 쪽만 따로 작품화할 수도 있다. 과정이 진행될수록, 형태는 고정되고 감각 세계의 특정한 현상을 닮은 모티브들이 등장하게 된다. 이는 아주 자연스러우면서 당연한 과정이다. 밝은 쪽 그림에서는 아침 분위기나 꽃밭 같은 형태가, 때로는 겨울 풍경이 생겨날 것이다. 반면 어두운 쪽 그림에서는 비나 폭풍우, 달빛, 밤 풍경 같은 것이 등장할 것이다. 하지만 처음부터 그런 주제를 설정해놓고 시작해서는 안 된다. 그런 주제는 빛과 어둠의 상호 작용 속에서 자연스럽게 만들어져야 한다. 미리 구상해서 그린 그림에서는 항상 어떤 경직성이 느껴지지만, 아무런 본보기나 사전 계획 없이 나온 그림은 빛과 어둠의 관점에서 볼 때 구도가 여유롭고, 구성 역시 훨씬 뛰어나다.

이와 비슷한 경향을 입체파에서 찾을 수 있다. 입체파는 대상의 형태를 추상화시키는 것으로 시작했고 순수 추상에서 새로운 객관적 그림으로 나아갔지만, 그것은 실재의 모방이 아니라 구조석으로 새롭게 창조된 것이었다.

발도르프 교사들은 입체파의 경향과 대조적으로 추상적 기하 형태를 가능한 한 피하려 애쓴다. 감각 현실의 배후에 존재하는 창조적 힘을 느끼고 그것을 표현하고자 하기 때문이다.

보통 6주간 계속되는 소묘 수업은 아이들에게 많은 감정 이입과 내적 유연함과 끈기를 요구한다. 아이들은 걸작의 구조적 형태를 자기 손으로 그려보는 작업을 아주 좋아하며, 많은 아이가 그 연습을 더 하고 싶어 한다. 거장의 작품을 모사하면서 빗금으로 명암을 만들며 자기 작품을 창조하는 단계로 넘어가는 과정을 힘들어하는 아이도 있다. 이 새로운 방식의 소묘에 적응하려면 시간이 필요하다. 새로운 이해와 새로운 의지의 발현이 모두 필요하다. 처음으로 만족할 만한 결과가 나오면 자신감이 부쩍 자라고 스스로 창조성을 발견하는 데 더욱 박차를 가할 것이다. 곧 아이들끼리 서로 격려하고 경쟁하는 귀중한 과정이 시작된다. 팽팽한 긴장감이 조성될 때도 있지만 위기는 새로운 성취를 위한 전환점이 된다.

진보는 쉽게 손에 넣은 것보다 애쓰며 노력해서 얻은 것을 통해 찾아온다는 사실을 거듭 재확인한다. 소묘 수업을 거치면서 아이들은 몇 단계의 변형을 겪고 그 과정에서 얻은 능력은 평생 그들의 것이 된다.

▲ 달빛이 비치는 풍경으로 변형한 흑백 기운 연습_공태||11학년

▲나무가 있는 풍경_룡태_11학년

10학년 _회화

사춘기에 본격적으로 접어든 10학년 아이들은 삶을 이전과 확실히 다른 태도로 대한다. 이제 인간에 대한 애착을 형성하기 시작한 아이들에게 우정은 삶에서 중요한 역할을 차지한다. 아이들은 반감과 공감을 보다 명확하게 표현한다. 이때 교사의 과제는, 새롭게 깨어나기 시작하는 인간과 주변 세상에 대한 관심을 행위에 대한 열정과 갈망으로 변형시키는 것이다. 이제 배움은 관찰의 차원에 머물러서는 안 된다. 관찰을 넘어 행동과 이상의 실현으로 나아가야 한다.

> *15, 16세 아이들에게 주변 세계에 대한 적절한 흥미가 일깨워지지 않는다면, 다른 사람들에 대해 평생 지속할 수 있는 종류의 관심을 갖는 것이 불가능합니다.*[107]

색채의 세계에는 생명력과 다양성이 존재하며 이 때문에 회화는 16, 17세 아이들의 복잡한 영혼 상태를 표현하기에 아주 적합한 재료가 된다. 10, 11학년(흑백 소묘의 심화 과정이 언제 도입되느냐에 따라)에 아이들은 다시 회화로 돌아간다.

회화 기법 연습

회화 수업을 재개하는 좋은 방법의 하나는 선배들이 그 학년일 때 그렸던 회화를 함께 감상하는 것이다. 이를 통해 색으로 그린 그림에 대한 느낌이 되살아나면서 많은 아이가 어서 빨리 그림을 그리고 싶어 손이 근질거리기 시작한다. 이 시점에 아이들의 주의를 미술 전반에 토대가 되는 기본 미술 기법으로 돌려야 한다. 손으로 하는 작업은 연습하면 누구나 할 수 있다는 말을 들으면 미술에 재능이 없다고 생각했던 아이들도 의욕을 느낀다. 너무 앞서 달려가고 싶어 하는 아이들은 기초를 튼튼하게 닦

지 않으면 어떤 것도 성취할 수 없다는 사실을 깨달아야 한다.

1년, 경우에 따라선 2년 동안 색채화를 전혀 그리지 않았기 때문에, 처음에는 한 가지 색만 사용한다. 스펙트럼에서 가장 어두운 색인 파랑을 이용하면 짙은 암청indigo부터 연한 하늘색까지 빛과 어둠을 가장 다양하게 표현할 수 있다. 파랑에는 형태를 창조하는 힘이 있어 그림의 구조를 만들기가 다른 어떤 색보다 용이하다.

화판에 도화지를 팽팽하게 놓는 것부터 어떻게 붓을 움직이고 칠하는지 같은 전문적인 미술 기법을 아주 실용적이고 구체적으로 훈련해야 한다. 색을 겹겹이 칠하는 베일 페인팅 기법은 수채화 고유의 광채와 투명함을 잘 표현할 수 있다. 이런 효과를 아주 순수하게 표현하기 위해서는 원칙을 아주 엄격하게 지켜야 한다. 종이가 완전히 마른 부분에만 색을 입혀야 하며, 먼저 칠한 색깔 층이 뭉개지지 않도록 아주 조심스럽게 칠해야 한다. 이 나이 아이들과 함께하는 회화 수업은 더 높은 차원의 의식에서 진행한다. 즉 모든 과정이 깨어있는 관찰과 숙고, 계획, 숙련된 기술로 이루어져야 한다는 것이며, 이런 점에서 공예라 할 수 있다. 하지만 그림마다 파랑을 칠한 결은 모두 다르다. 채색된 면의 형태는 완전히 개별적이기 때문이다.

엄격한 규칙과 상상력이 둘 다 있어야 한다. 결국에는 모든 아이가 멋진 효과를 내기 위해선 어떻게 색을 겹쳐 칠해야 하는지 그 요령을 터득할 것이다.

한 가지 색으로 베일 페인팅의 원리를 익혔으면 한 가지 색을 더 추가한다. 진청에 노랑을 더한다고 하자. 이 대립적인 두 색을 결합해 만들 수 있는 초록의 종류는 끝을 알 수 없을 정도로 다양하다. 색이 겹치는 층의 수를 줄여 밝게 하거나 몇 겹을 더해 진하게 응축함으로써 미묘하게 다른 느낌의 노랑-초록과 파랑-초록을 만들 수 있다. 파랑 위에 노랑을 입히는지, 노랑 위에 파랑을 입히는지에 따라 또 다른 질적인 차이를 만들 수도 있다. 여기에 남색이나 코발트블루cobalt blue 같은 다른 파랑을 추가하면 색은 한층 더 풍성해진다. 파랑-빨강이나 빨강-노랑 화음에서는 다양한 색조의 보라와 주황이 만들어지면서 전혀 다른 분위기의 그림이 될 것이다. 여기서 빨강으로는 진빨강과 주홍을 사용할 수 있다. 아름다운 보라는 남색과 진빨강, 주황은 주홍과 노랑을 섞어 만든다, 마지막으로 파랑, 노랑, 빨강이라는 기본 3색을 모두 사용하면 그야말로 무궁무진한 색깔 화음을 만들 수 있다. 세 가지 색을 모두 써서 만든 회색과 갈색은 놀라울 정도로 맑고 아름답다. 물감끼리 직접 섞으면 결코 이렇게 맑고 아

름다운 색을 얻을 수 없다. 이 모든 연습은 많은 인내심을 요구한다. 색을 수없이 많이 겹쳐 칠해야 진정한 깊이를 표현할 수 있기 때문이다. 색을 농축하는 과정에서 서서히 밝음에서 어둠으로 넘어간다.

여러 색을 가지고 회화를 그릴 때 결국 중요한 것은 색깔 간의 상호 관계다. 여기에는 법칙이 존재한다. 이제 아이들에게 괴테의 〈색채 조화론〉을 소개하고 경험하게 할 때가 되었다. 이 이론은 앞서 담임과정의 수채화 수업에도 적용하였다. 괴테의 색채 조화론에 내한 설명은 이 책의 1부에 실려 있다. 괴테는 색상환의 여섯

가지 색을 둘씩 짝을 지어 세 묶음으로 나누고, 각각을 '조화로운 배열', '특징적인 배열', '특징 없는 배열(단조로운 배열)'이라고 불렀다. 조화로운 배열은 색상환에서 마주 보는 위치에 있는 두 색을 묶은 것으로, 보색 관계라고도 한다.(예: 자홍-초록) 특징적인 배열은 색상환에서 하나 건너에 있는 색깔끼리 묶은 것이다. 베일 페인팅 연습을 처음 시작할 때 접했던 파랑-노랑처럼 기본 색끼리 묶기도 하고, 주황-보라처럼 혼합색끼리 한 쌍을 이루기도 한다. 특징 없는 배열은 노랑-초록, 초록-파랑처럼 색상환에서 서로 이웃한 두 색을 묶은 것이다.

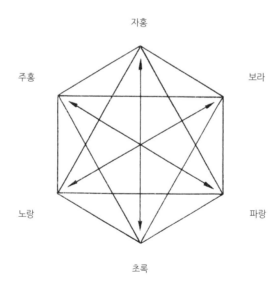

▲노랑, 파랑, 빨강 삼원색을 이용한 **베일 페인팅**_10학년

▲뒤러_<멜랑콜리아Ⅰ>을 토대로 흑백 그림을 색채화로 변형시킨 그림_10학년

▲자연의 분위기_밝은 페일 페인팅 기법으로 그린 〈일출〉_10학년 / 권나연

▲자연의 분위기 〈달밤의 풍경〉_ 0학년

다른 회화와 마찬가지로 베일 페인팅으로 그린 그림에도 모든 색깔 대조가 나타난다. 색의 조합에 대한 감각을 잃지 않으려면 색깔 사이에 존재하는 이 세 가지 유형을 계속 반복해서 연습하는 것이 중요하다. 이는 그림의 구성을 위한 튼튼한 토대가 되어줄 것이다.

아이들은 색의 빛과 광채에 끌리듯 빠져든다. 색의 고유한 특성과 신비로운 광채에 매혹된 아이들은 새로운 색깔 구성과 미묘한 색감의 차이를 지칠 줄 모르고 실험한다. 하나의 연습 안에서 수없이 많은 변주가 가능하다는 사실에 흥분한 아이들은 몇 번이고 다시 그림을 그린다. 이렇게 깊이 몰입하는 것을 보면 오랫동안 회화와 떨어져 있으면서 그동안 얼마나 색을 갈망했는지를 알 수 있다. 이제 색의 본질과 함께 새롭게 색을 만난다. 아이들이 정말 색을 만났다고 느끼는 것은 다음 시간에 함께 그림을 감상할 때이다. 그림을 정리해서 벽에 거는 과정을 보지 못했다면 이렇게 멋진 그림을 자신이 그렸다는 사실을 많은 아이가 믿지 않으려 할 것이다. 지난 해 흑백 소묘를 하면서 쌓은 경험을 바탕으로 빛과 어둠의 상호 작용에서 색을 탄생시킨 것이다. 이번 수업의 초반부에는 아이들의 의지를 일깨우고자 구체적인 회화 기법과 공예 기법의 차원에서 접근했지만 아이들의 그림에는 그것을 상쇄하는 살아있는 색이 담겨 있다.

많은 아이의 자유 구성 작품에서 색은 광물의 결정을 연상하게 하는 빛을 발한다. 10학년 교과 과정에는 광물학과 결정학이 있다. 이렇게 미술 수업과 자연 과학 수업이 내적으로 연결된다. 상급과정의 수채화가 광물의 광채에서 시작하는 이유는 시간이 지날수록 분명해질 것이다.[108] 이는 앞으로 자연에 깃든 정신과 영혼, 생명의 힘을 표현해나갈 토대가 된다.

흑백 그림을 색채 상상으로 변형시키기

위의 연습으로 아이들은 자유로운 색채구성의 영역까지 나아갈 가능성을 갖추게 되었다. 색채 상상력이 활발해졌고 회화 기법에도 능숙해졌다. 하지만 어렸을 때 자신만의 그림을 그릴 수 있게 해주었던 천진한 상상력은 사라졌다. 이제 그들에게는 작품을 구성할 새로운 출발점이 필요하다. 이를 위해 슈타이너는 뒤러의 동판화를 색채화로 변환하는 연습을 제안했고 실제 수업을 통해 이 연습의 효과가 대단히 뛰어나다는 것을 확인할 수 있었다.[109] 처음에는 많은 아이가 엄두를 못 내고 망설인다. 그래도 이 연습을 추천하는 데는 두 가지 이유가 있다. 미술에서 거장의 그림을 모사하는 연습

은 시대를 막론하고 늘 행해져 왔다. 전혀 새로운 일이 아니다. 뒤러를 비롯해 많은 훌륭한 예술가가 다른 예술가들의 작품을 빌려왔다. 실제로 과거에는 거장의 작품을 모사하는 것이 수공예와 예술 분야에서 전문성을 얻을 수 있는 유일한 방법이기도 했다.[110]

하지만 학교 수업으로 이런 연습을 하는 데는 또 다른 중요한 이유가 있다. 〈서재의 성 히에로니무스〉 같은 뒤러의 판화 작품에 일정 시간 집중하다 보면, 저도 모르게 흑백에 미묘하게 색을 입혀서 보게 된다. 특히 동그란 무늬 유리창이나 나뭇결, 사자 가죽처럼 사물을 묘사한 부분에서 색에 대한 기억이 가장 잘 살아난다. 이런 현상에 대한 설명은 괴테의 색채론에서 찾을 수 있다. 괴테는 무색의 그림자가 색채를 띠는 경향이 있다고 말한다.

색 자체가 하나의 그림자다… 그리고 색은 본래 그림자에 가까운 것이기 때문에 그림자와 잘 결합하며 기회만 있으면 그림자 안에서, 또 그림자를 통해 우리에게 나타난다.[111]

따라서 흑백 그림을 유색 그림으로 바꾸는 연습은 인간의 본성이 무의식에서 계속 하고 있는 행위를 현실로 보여주는 것이다. 흑백 그림은 절반의 진실이다. 현실에 온전한 색이 있기 때문이다.[112] 흑백은 색을 추구한다. 인쇄술이 발달하면서 목판화를 나중에 유색으로 인쇄하는 경우가 많아지기도 했다.

처음 시작할 때는 익숙한 흑백 구성에 색을 입히는 것이 좋다. 모티브가 이미 주어졌기 때문에 연습을 안정감 있고 내실 있게 진행할 수 있다. 이는 예술적 상상에 이르게 하는 훌륭한 중간 다리가 된다. 아이들은 원작의 구성이 하는 말에 귀를 기울이면서 그것을 색으로 표현할 방법을 찾아야 한다.

과거의 색깔 연습에서 그 해답의 실마리를 찾을 수 있다. 아이들은 베일 페인팅 기법으로 원하는 색조를 만드는 연습을 했다. 이 경험을 이제 실전에 응용한다. 그림의 분위기는 흑백의 마법에 사로잡혀 있지만 본질적으로는 이미 색을 가지고 있다. 따라서 아이들의 과제는 그 내재된 색채를 눈에 보이게 하는 것이다. 빛과 그림자, 명암의 차이를 모두 색으로 바꿔야 하고 거기에 맞는 법칙에 따라 재배치해야 한다. 처음부터 끝까지 모든 것을 변형해야 한다. 하지만 원작의 분위기는 그대로 유지해야 한다. 이 때문에 기분 내키는 대로 색을 선택하거나 추상적인 원칙으로 색을 조합해서는 그런 변형을 이룰 수 없다. 흑백의 법칙 위에 회화의 법칙이 더해져야 한다. 빛이 환할수록 그림자가 진

해지듯, 따스한 빛에는 차가운 그림자가, 차가운 빛에는 따스한 그림자가 온다. 유색의 빛과 그림자의 상호 작용에서 색채 구성이 만들어지지만 그 뿌리는 원래의 흑백 구조에 있어야 한다. 그렇게 해서 탄생한 색채 구성은 무채색의 원화와 사뭇 다를 것이다. 색은 자기 나름의 형태를 지니려 하기 때문이다. 경직된 이론에 따라 원작의 모티브를 복제하려는 태도로는 그 과정에서 창조되는 색채 상상력을 담아낼 수 없다. 철저하게 모티브를 재현하는 것은 성장하는 색채 상상력에 적절하지도 않고 이 수업의 목표도 아니다.[113]

진정한 변형을 이루기 위해선 색이 훨씬 더 다양해야 하고 자유롭게 움직일 수 있어야 한다. 베일 페인팅보다는 즉흥적인 느낌을 담기에 유리한 매체인 습식 수채화로 그린다. 저학년 때부터 익숙하게 사용하던 기법이지만, 이제는 새로운 눈으로 바라본다. 베일 페인팅으로 그린 그림에는 색의 경계가 뚜렷하지만, 젖은 종이 위에 그리는 수채화는 하나의 색에서 다른 색으로 부드럽게 연결된다. 또한 습식 수채화로 그릴 때는 색을 칠한 다음 마를 때까지 기다리는 시간이 필요 없을 뿐 아니라, 오히려 종이가 젖은 상태를 되도록 오래 유지하는 것이 좋다. 습식 수채화는 종이가 젖은 동안에만 그림을 그릴 수 있기 때문이다. 사실 베일 페인

팅과 습식 수채화의 중간 단계도 존재한다. 색이 종이에 스며들기는 했지만 아직 완전히 마르지 않은 상태가 그것이다. 이 상태에서 색을 한 번 더 칠하거나 심지어 젖은 물감 위에 베일 페인팅을 시도해볼 수도 있다. 여기엔 약간의 요령이 필요하다. 젖은 종이 위에 칠하면 물감이 옅어지므로 베일 페인팅 때보다 물감을 진하게 사용한다. 팔레트나 물감 통에서 색을 미리 섞어 사용하지 말고 반드시 종이 위에서 색을 섞어야 한다. 색의 혼합 역시 형성 과정의 일부이기 때문이다.

습식 수채화를 하다 보면 물감이 물속에서 허우적대는 사태가 종종 발생한다. 이런 오류를 방지하려면 습식 수채화를 설명할 때 '젖은 종이 wet-on-wet'보다 '축축한 종이 damp-on-damp'라고 표현하는 편이 나을 것 같다. 물감이 어떤 상태인지 늘 의식하고 있어야 한다. 베일 페인팅에서는 색이 너무 빨리 형태로 고정될 위험이 있지만, 습식 수채화에서는 색이 종이 위에서 제멋대로 흘러다닐 위험이 있다. 두 기법을 번갈아 사용하면 한쪽으로 기우는 것을 방지할 수 있다.

그림의 내용과 형태를 미리 알고 있기 때문에 아이들은 그쪽으로는 신경 쓰지 않고 색을 선택하는 것에만 집중할 수 있다. 방법적인 면에서 도움을 주고 싶다면, 빛과 어둠의 분포를

따뜻한 색과 차가운 색으로 먼저 가볍게 칠해 놓으라고 조언한다. 그다음부터는 밑그림을 기반으로 스스로 알맞은 색을 하나씩 찾아 나갈 것이다. 자기 그림에 만족하지 못한다면 같은 그림을 두세 번 다시 그리게 하는 것이 좋다. 결국 연습의 문제이기 때문이다. 같은 그림을 다음 시간에 계속 이어 그릴 수도 있다. 그때는 그림이 완전히 말랐기 때문에 습식 수채화 특유의 자연스러운 느낌을 포기하고 베일 페인팅 기법으로 바꾸어 그려야 한다.

오랜만에 자유롭게 그림을 그리고 자신을 있는 그대로 표현할 기회를 만나 신 나게 그림을 그렸지만, 다음 시간에 작품을 보면 전에 그렸던 베일 페인팅과 비교하면서 큰 실망감을 맛보기도 한다. 젖은 물감의 찬란함이 사라지면서 그림이 평범하고 밋밋해지기 때문이다. 반면 그 옆에 걸린 베일 페인팅의 광채는 조금도 줄어들지 않았다.

여기서 질문이 생긴다. 베일 페인팅의 광채와 투명함, 그리고 습식 수채화의 자유로운 움직임과 아름다우면서 자연스러운 색의 연결이라는 둘의 장점을 합친 회화 기법은 없을까? 이 문제는 베일 페인팅 기법에서 빽빽한 색의 층을 느슨하게 하고 그 속에 움직임이 들어가게 하는 방법으로 해결할 수 있다. 매끈하고 고른 면으로 색을 칠하는 대신, 짧고 가벼운 붓질을 이용해 변화를 주는 동시에 칠하는 물감의 농도도 다양하게 하는 것이다. 이렇게 하면 면과 면을 명확히 분리하지 않고 부드럽게 연결할 수 있다. 하지만 부주의하게 붓질을 하면 먼저 칠한 부분이 뭉개질 수 있으므로 아주 조심스럽게 칠해야 한다. 한 번 칠한 곳 바로 옆에 붓질해야 산만해 보이지 않는다. '점묘법'이 되지 않게 주의해야 한다.

이 기법은 화가들이 원하는 바를 많은 부분 충족시킬 수 있다. 형태가 자유로워서 예술적 표현력의 범위도 넓어진다. 물론 매우 어려운 기법이지만, 지금까지 차근자근 연습해왔던 아이들은 충분히 감당할 수 있다. 처음부터 성공하는 경우는 그리 많지 않지만 시간이 지나면서 모든 아이가 이 기법을 잘 다룰 수 있게 될 것이다. 먼저 해낸 아이들의 작품을 보면서 다들 자극을 받아 계속 시도하기도 한다. 서로 격려하고 경쟁하면서 실력이 쌓이게 된다. 기술적 어려움과 서투름을 극복하면서 새로운 재능이 깨어나기도 한다. 몇 주 동안 미술 주기수업을 진행하다 보면 전혀 새로운 학생이 두각을 드러내는 대단히 흥미로운 현상을 만나게 된다. 처음에는 타고난 재능을 가진 아이들이 주목을 받지만, 수업을 진행하다 보면 뒤늦게 재능이 깨어난 아이가 더 앞서가는 경우가 드물지 않다. 학년이 올라갈수록 새로운 예술 능력의

발현 현상이 더욱 뚜렷해진다.

미술 주기수업의 후반부에 이르면 더 큰 종이에다 창조력을 펼쳐 보고 싶다는 소망을 피력하는 아이들이 있다. 큰 종이에 그린 그림이 멋지긴 하지만 모든 아이에게 다 적합한 것은 아니므로, 교사는 아이들 각자가 감당할 수 있는 종이 크기가 얼마나 되는지 파악하고 그에 따라 과제를 다르게 줄 수 있어야 한다.

흑백 그림을 색채 구성으로 변형시키는 연습에서는 전적으로 아이들이 알아서 하게 내버려둔다. 가끔은 그 자유로 과제에서 벗어난 작품이 나오기도 한다. 예를 들어 그리는 사람의 성격이 쾌활하면 〈멜랑콜리아(우울)Ⅰ〉이 '생귀니아(다혈질)'로 변하기도 하는 것이다. 물론 이런 그림도 좋고 그 나름의 의미가 있지만 이를 계기로 아이들은 그림의 주제를 좀 더 자세히 들여다보게 된다. 멜랑콜리한 슬픔은 삶의 밝고 명랑한 측면과 대극을 이룬다. 빛으로 어둠을 극복한다는 뒤러의 주제는 바로 이 대립 사이에 위치한다.(148쪽 그림)

미술 수업 기간과 대림절 기간(성탄절까지 4주의 기간)이 겹치는 경우에는 성모 마리아 모티브를 가진 뒤러의 동판화를 색채 구성으로 변형시켜도 좋다. 회화 주기수업 기간 내내 하나의 주제를 고수한다는 원칙은 여러 해 동안 충분히 그 가치를 인정받았다. 주제를 무수히 다양한 형태로 변형시킬 수는 있지만, 주제 자체가 바뀌어서는 안 된다. 회화 기법을 달리해도 그때마다 새로운 흥미를 불러일으킬 수 있다. 이렇게 하면 다른 어떤 방법보다 수업과 작품의 집중도를 높일 수 있다. 오랫동안 하나의 주제에 몰입하면서 갖게 된 깊이와 열정은 아이들의 작품에서 분명히 드러난다. 같은 주제를 오랜 기간, 때로는 평생 붙들고 갔던 예술가의 이야기를 들려주는 것도 아이들에게 좋은 자극이 될 수 있다. 여러 해 동안 오로지 얼굴이라는 신비로운 언어를 통해서 자신을 표현했던 화가 야블렌스키Jawlensky[114]의 이야기는 언제나 아이들의 마음을 사로잡는다.

학급의 예술적 성취의 비결에는 무수히 많은 요소가 영향을 미친다. 무엇보다 아이들의 창조성을 자극할 수 있는 수업 분위기가 있어야 한다. 창조적 환상의 영감을 불어넣는 수업 분위기가 만들어졌을 때만 좋은 작품이 나올 수 있다. 이를 보면 작업 조건에 있어 학생과 성인이 다르다는 깃을 알 수 있다. 성인들은 스스로 자아에서 그 원동력을 얻지만 아직 개별성이 완전히 성숙하지 않은 청소년들은 외부의 자극이 필요하다. 지금은 교사의 따스함과 열정에서 힘을 얻어야 하는 때이며 이 경험이 나중에 어른이 된 다음 자신을 이끌고 나갈 원동력이 될 것이다. 흔히 간과하기 쉬운 지점이지

만 이 사실을 이해해야 아이들이 집에서 만드는 작품이 수업 시간 수준 만큼 나오기 힘든 이유를 알 수 있다.

10학년 미술 수업에서만 흑백 그림을 모사해 채색화로 변환시키는 연습을 하는 것은 아니다. 자연을 주제로 한 흑백 그림(11학년 수업에서 설명) 역시 색을 요구한다. 하지만 그 색은 하루나 일 년의 시간대나, 혹은 환한 햇살을 받고 서 있는 나무(자연)를 떠올리느냐에 따라 달라질 것이다. 이런 연습 역시 미술 주기수업의 주제가 될 수 있다.[115]

교사가 어떤 교수법으로 수업하든 간에 절대 놓치지 말아야 할 사실은 수업의 모든 요소를 '살아있는 예술'과 연결해야 한다는 것이다. 예술 영역에서 교사는 진정한 예술가가 되어야만 실재를 전달할 수 있고 나중에 아이들이 스스로 발달시켜 나갈 능력의 토대를 만들어 줄 수 있다.

11학년 _회화

학교 교육을 받으면서 아이들은 자연법칙에 대한 지식을 습득한다. 하지만 예술 작업이 함께 이루어지지 않는다면 실재를 온전하게 파악할 수 없다. 괴테식의 현상 관찰에 바탕을 둔 발도르프학교의 수업은 예술 작업의 토대 위에서 진행한다. 괴테는 이렇게 말했다.

> 누군가에게 자연의 현현하는 비밀이 그 모습을 드러내기 시작하면 그 사람은 자연의 가장 고귀한 대변인인 예술에 대한 갈망을 품게 된다.[116]

자연은 비밀로 가득 차 있으며 오직 예술로 접근할 때만 그 신비를 드러낸다. 하지만 자연의 모습을 그저 똑같이 베끼기만 해서는 그 비밀을 알 수 없다. 자연은 결코 절대적이지도, 고정된 것도 아니다. 자연의 형상은 셀 수 없이 다양하다.[117]

아이들이 자연 과학에 대한 폭넓은 지식을 습득하게 되는 상급과정에서 자연에 대한 예술적 감각을 키우는 것은 특히 중요하다. 10학년 자연 과학 수업의 중심은 지구의 광물적 형태다. 그 토대 위에서 식물, 동물, 인간과 같은 다른 자연계가 살아간다. 11학년에서는 식물을 배우면서 환경과 지리적 특징, 그것이 하루와 계절이라는 우주적 리듬 속에서 차지하는 역할에 관심을 기울이게 된다. 12학년에서는 동물계를 포괄적으로 살펴보고, 지금까지 자연계에 대해 배웠던 모든 내용의 정점으로 인간에 대한 상을 이끌어낸다.[118]

상급 회화 수업은 외부의 감각 인상에서 출발한다. 저학년에서는 아이들의 영혼 경험을 반영하는 간단한 색채 조화에서 시작했다면 상급과정 회화는 자연이 주는 인상으로 시작한다. 8학년까지는 순수한 색에서 출발해서 형태를 가진 그림으로 나아갔지만, 상급과정에서는 자연에서 택한 주제로 시작해서 순수한 예술적 구성으로 넘어간다.

아이들은 서양미술에서 이 두 흐름이 때로는 교대로, 때로는 동시에 등장한다는 것을 배우게 될 것이다. 외부의 것에 좀 더 영향을 받는 쪽의 흐름은 자연의 인상을 출발점으로 삼고, 다른 흐름은 영혼의 내적 표현에서 출발한다.[119]

전형적인 주제 중 하나가 나무를 살아있는 자연의 원형적 이미지로 바라보는 것이다.[120] 나무의 뿌리는 땅속에 있지만, 잎은 대기 속으로 활짝 펼치고 주변의 힘을 받아들인다. 나무를 그릴 때는 우선 빛과 어둠을 그린 다음, 빛에서 나온 색과 그 색이 가진 빛과 어둠의 특성에서 나무가 생겨나게 한다. 색은 빛에 의해 생긴다. 나무의 살아있는 상은 물질적 대상이나 나뭇잎 하나하나의 초록이 아니라, 나무에 비치는 햇살이 만드는 유색의 빛과 그림자의 상호 작용 속에서 만들어진다. 이것을 그리기 위해서는 햇빛이 어떤 방향에서 나무에 비칠 때 어떤 일이 일어나는지를, 즉 환한 햇살 속에서 초록이 얼마나 하얗게 되는지, 빛이 닿지 않는 부분에선 얼마나 푸르스름해지는지, 초록이 보이는 부분은 어딘지, 짙은 그림자가 드리워지는 부분은 어딘지 등을 분명히 알아야 한다.[121]

이런 설명을 듣다 보면 인상주의 회화와 비슷하다는 생각을 할 수도 있다. 인상주의 화가들은 자연 풍경을 앞에 두고 색의 순간적인 작용을 연구하고 포착하려 했다. 그러나 발도르프학교 학생들은 대상에 얽매이지 않으면서 자연 현상과 조화를 이루는 상상적 지각에서 출발한다. 이 내면의 거리 두기에서 예술이 머물 수 있는 자유의 공간이 창조된다. 슈타이너는 이렇게 말했다.

화가의 과제는 대상이 자신에게 전해주는 찰나적 인상을 붓으로 포착해 그것을 정신적 차원과 연결하는 것입니다.[122]

정신의 차원으로 이어준다는 점에서 이는 인상주의를 넘어선다. 슈타이너는 도르나흐에 세워진 예술 학교의 17, 18세 학생들에게 몇 가지 회화 시범을 보이면서, 정신적 차원으로 이어지는 회화의 구체적 사례를 제시했다. 이렇게 해서 탄생한 일곱 장의 파스텔 연작은 그 나이 아이들과 함께하는 회화 작업에 특히 유용하다.[123]

나무를 주제로 한 그림을 그리면서 아이들은 사춘기가 막 시작되는 12세부터 계속 연습해왔던 요소로 돌아간다. 그때는 내면을 향하던 아이들의 시선이 외부로 돌아서는 급격한 변화가 일어나는 시기로, 처음으로 인과 관계를 도입했다. 6학년부터는 자연의 분위기를 그렸고, 그것이 상급과정에서 다시 등장한다. 원칙적으로 말해 이 나이 아이들에게 완전히 새

로운 회화 과제는 없다. 어렸을 때와 접근 방법이 달라질 뿐이다. 두 연령대의 그림을 같이 놓고 비교해보는 것도 훌륭한 수업이 된다. 어린 학생들의 솔직 담백한 그림에는 어린 시절 기억 속에 남아있는 자연의 분위기가 담겨있다. 상급 아이들의 작품을 보면 처음에는 자연 현상을 모방하다가 점차 그것을 내적인 상으로 떠올리면서 그 본질적 아름다움을 표현하려 노력하고 있음을 알 수 있다.

세잔의 경우처럼 이렇게 내면으로 시선을 돌리는 변화는 자연을 직면할 때 일어날 수 있다. 여기서 중요한 점은 우연한 효과에서 사물의 본질로 넘어가는 것이다.

도입 연습

10학년에서 회화 수업을 재개할 때도 아이들은 과거 마지막 회화 수업에서 무엇을 했었는지 정확하게 기억하지 못한다. 일종의 어색함과 불안함을 극복해야 한다. 준비 연습으로 나무가 살아가는 데 필수적인, 사실 그것 없이는 살 수 없는 자연 요소의 힘을 수채화로 그려본다. 어둠에서 솟아나는 흙의 힘과 우주에서 내려오는 빛의 힘이 협력하고, 습기와 따스한 공기가 어우러진 대기 속에서 식물이 생겨난다.

눈에 보이는 나무의 형태 역시 이런 힘들의 응축으로 볼 수 있다. 아이들은 빛의 요소를 표현하는 색으로 노랑을, 축축한 흙의 요소를 표현하는 색으로 진한 파랑과 보라를 선뜻 택한다. 빨강은 당연히 온기의 색이다.(164쪽 그림)

이런 연습은 아이들을 자연 속으로 올바르게 안내해 주는 동시에, 피상적인 모방에 불과한 경직된 형태의 나무가 너무 빨리 그림에 등장하는 것을 막아준다. 이런 생동감과 움직임은 젖은 종이 위에서 색이 자연스럽게 흐르고 서로 섞이는 습식 수채화와 아주 잘 어울린다. 습식 수채화 기법은 아이들을 자유롭게 하고 긴장을 풀어주며, 무거움을 극복하도록 도와준다. 변화무쌍한 색의 힘은 교실 안에 생기와 활력을 가져다준다. 그림을 시작한 지 얼마 되지 않아 아름다운 색의 조화가 만들어지고, 이는 아이들의 상상력과 구성의 힘을 한층 자극한다. 습식 수채화는 색과 직접적인 관계를 맺게 해준다. 아이들은 예술 작업을 통해 자신감을 얻는다.

나무[124]

베일 페인팅은 빛과 그림자의 변화무쌍한 관계를 비롯해 색의 광채를 표현하기에 더할 나

위 없이 좋은 기법이다. 10학년 때처럼 아이들은 서로 자극하고 격려하면서 도와주고 성장하는 과정을 다시 시작한다. 학급 전체를 대상으로 기본 방향을 안내하고 나중에 함께 그림을 감상하는 것 외에도, 아이들이 도움이 필요할 때 그 요구에 따른 개별적인 지도도 당연히 병행해야 한다.

반 아이들이 전체적으로 만족할 만한 수준에 이르면 본격적인 주제로 들어간다. 여러 그루의 나무가 모여 있는 그림을 그리다 보면 구성을 배우게 된다. 나무를 어떻게 배치하느냐에 따라 지루한 그림이 될 수도, 개성 있는 그림이 될 수도 있다. 그 차이를 경험해보아야 한다. 그림의 초점을 분산시키고 그에 따라 빛과 어둠, 색의 채도를 적절하게 배치하고 방향의 전환을 활용하면, 만족스러운 대조를 만들 수 있다. 교사는 그림에 내재한 법칙을 느낄 수 있도록 아이들의 감각을 일깨우고 훈련해야 한다.

또 다른 변형으로는 나무의 한해살이가 있다. 계절에 따라 달라지는 나무의 분위기를 표현하기에는 '특징적인 배열'이 적당하다. 봄에는 새순의 부드러운 색과 들판의 연초록이 나무 둥치의 어두움과 강한 대조를 이룬다.(165쪽 그림) 여름에는 짙은 푸른 하늘을 배경으로 무겁고 물질적인 느낌을 주는 나무의 초록이 따뜻한 햇살 속에서 반짝이는 그림, 또는 거센

비바람 속에서 나무가 이리저리 흔들릴 때 어둠 속에서 번개가 번쩍 빛나는 장면을 그려볼 수 있다. 가을은 나무의 황금기다. 잎과 열매는 다양한 색조의 황금빛으로 물든다. 금빛 초록, 금빛 노랑, 금빛 빨강이 포근한 햇살 아래서 이 세상 것이라고 믿어지지 않는 빛으로 반짝인다.(166쪽 그림) 절정에 다다른 것이다. 하지만 가을에는 이와 상반되는 상도 있다. 피어오르는 옅은 안개 속에서 나무는 유령 같은 그림자가 되어 모든 색을 집어삼키며 주변 풍경 위로 차가운 회색 그림자를 드리운다. 겨울이 되면 자연은 생명력을 모두 거둬들인다. 뿌리와 씨앗에 새로운 생명을 갈무리해둔 나무의 죽은 형상을 수정 같은 투명함이 감싸고 있다. 반짝이는 흰색 또는 파스텔 색조를 배경으로 나무의 선명한 실루엣은 새로운 아름다움의 비밀을 밝히는 룬 rune 문자처럼 보인다.

나무 주제가 발전하다 보면 결국에는 숲 주제에 이른다. 하나하나의 나무는 숲이라는 새로운 통일성 속에서 하나로 결집한다. 나무의 본질적 특성이 고결함과 웅장함 속에서 활짝 피어난다. 숲은 저마다 전혀 다른 느낌을 준다. 갓 피어난 연초록의 잎 사이로 햇빛이 비쳐 들어오고 전체가 빛으로 가득 찬 봄날의 너도밤나무 숲과 짙은 어둠이 내려앉은 소나무 숲은 큰 대조를 이룬다. 갑자기 비가 쏟아지면 숲의

분위기는 한순간에 바뀐다. 분위기마다 나름의 아름다움이 있다. 똑똑 떨어지는 빗방울과 졸졸 흐르며 물보라를 뿌리는 실개천에는 음악의 요소가 있고, 주변의 색은 내리는 비로 인해 은색이나 흐르는 회색이 섞여 들어간 듯 차분하게 가라앉는다. 숲에 비가 내리는 풍경은 정말 아름다운 그림이 된다. 순수한 색들이 서로 섞이면서 여러 색조의 회색이 되기 때문이다.

나무 주제를 시작하기에 앞서 연습했던 자연 요소의 힘을 보여주는 예로 슈타이너는 미술 학교 학생들에게 〈햇빛을 받고 서 있는 폭포 옆 나무〉 스케치를 시연했다.[125] 이 그림을 좀 더 발전시키면, 빛과 온기, 공기, 물의 차가움, 광물의 무거움이라는 모든 요소를 색의 살아있는 상호 작용으로 통합시킬 수 있다. 실제로 나무와 바위 위에 빛과 그림자가 어리는 곳에는 이 모든 요소가 함께 어우러진다. 이러한 그림은 생명에 대한 색채 이미지가 된다.

일출-일몰

슈타이너는 나무 그림에 이어 〈일출〉과 〈일몰〉이라는 두 장의 파스텔화를 그렸다. 이것도 11학년 수업에 적합한 연습이다.[126] 두 주제는 전혀 다른 방식으로 접근해야 하지만 한 쌍을 이루고 있다고도 볼 수 있다.

자연이 연출하는 장대한 현상을 어떻게 물질적인 색채로 표현할 수 있을까?

종이의 맨 아래 중앙부터 시작해서 차례로 색을 칠한다. 주홍, 주황, 노랑의 순서로 위쪽으로 반원을 그리면서 올라가게 한다. 마지막 노랑은 위로 갈수록 점점 옅어지다가 연한 파랑으로 끝난다. 다른 종이에는 다른 연속된 색을 위에서 아래로 반원을 그리며 칠한다. 짙은 보라-파랑에서 시작해서 파랑으로, 파랑은 점점 옅어지다가 청옥색 cerulean blue이 된다. 마지막은 연한 주황으로 마무리한다. 두 그림 모두 맨 아래는 단조롭고 길게 이어지는 회색으로 끝낸다. 하나는 따뜻한 색의 흐름이고 다른 하나는 차가운 색의 흐름이다.

이 연습은 액체형 물감으로 그려야 한다. 두 그림을 나란히 놓고 볼 때 처음 떠오르는 인상은 양극성이 병치하면서 색채감이 극대화된다는 것이다. 함께 관찰하다 보면 더 많은 사실이 눈에 들어온다. 어떤 아이들은 그림에서 일출을 비롯한 다양한 자연 현상을 떠올린다. 색이 강렬한 움직임을 보여준다는 사실을 발견하는 것이 중요하다. 빨강과 노랑 그림은 위를 향해 뻗어 올라가는 움직임을, 보라와 파랑 그림은 아래로 뻗어 내려가는 움직임을 보여준다. 양쪽 그림을 번갈아 보다 보면 들숨과 날

숨이라는 호흡의 리듬을 발견하게 된다. 일출과 일몰 사이에서 진행되는 시간의 흐름이 자연의 거대한 숨쉬기로 느껴지게 된다. 색의 변화는 자연의 변화와 유사한 내적 역동을 보여준다. 이런 식으로 아이들은 아침 하늘과 저녁 하늘이라는 현상 뒤에 숨겨진, 색의 언어로 바꿀 수 있는 객관적이고 절대적이며 근본적인 원리를 경험한다. 이를 토대로 아주 다양한 연습이 이어질 수 있다. 목표는 자연을 그대로 베끼는 것이 아니라, 자연과 같은 방식으로 창조하는 것이다. 아이들은 가장 단순한 연습이 가장 명확하며 가장 많은 것을 가르쳐준다는 사실을 깨닫는다.

여기서 본격적인 주제가 시작된다. 아이들은 각자의 첫 번째 일출과 일몰을 그린다. 하지만 이 연습은 새로운 질문과 문제를 낳는다. 두 현상의 색깔을 어떻게 다르게 해야 할까? 해는 무슨 색인가? 자연에서 볼 때 떠오르는 해는 밖으로 빛을 발하는 것처럼 보인다. 그리고 지는 해는 지구를 둘러싼 대기가 그 빛을 흐리게 만들기 때문에 이글거리는 빨강으로 보이는 경우가 많다. 자연이 만드는 인상을 그대로 모방하는 것으로는 부족하다. 앞선 연습에서 관찰했던 색의 역동을 이용해서 이 인상을 해석해야 한다. 밖을 향해 뻗어 가는 움직임의 중심은 주홍이지만 내부를 향해 뻗어 가는 그림의 가

운데에는 흐릿한 주황이 있다. 여기서 아이들은 떠오르는 해의 힘을 표현하기 위해서는 가장 힘센 색인 주홍을 사용해야 하고, 지는 해의 한풀 꺾인 힘을 표현하기 위해선 그보다 연한 주황을 선택해야 한다는 것을 알게 된다.[127]

다음 질문은 색의 언어를 어떻게 구사해야 두 대기의 차이를 표현할 수 있는가이다. 이 경우에는 직접 실험을 해보는 것이 좋다. 아이들에게 큰 종이를 주고, 파스텔로 첫 번째 연습인 일출과 비슷한 그림을 똑같이 두 장 그리게 한다. 해는 주홍, 주황, 노랑에서 가장자리의 섬세한 파랑에 이르기까지 모든 색 변화의 강력한 중심으로 지평선 위에 모습을 드러낸다. 실험의 내용은 두 그림 중 하나만 색깔을 살짝 바꿔보는 것이다. 옅은 파랑으로 가장자리에서부터 밝은 노랑을 지나 중앙을 향해 내려오게 가볍게 칠한다. 그러면 저녁 하늘에서 가끔 볼 수 있는 연한 초록이 만들어진다. 이 파랑 하나로 그림 전체의 분위기가 달라진다. 초록은 일몰에 해당하는 특질을 갖고 있으며, 빨강과 노랑의 빛은 초록에 막혀 대기 속으로 더 깊이 들어가지 못한다. 초록은 뻗어 나가는 빛을 멈춰 세우고 안에 가둔다. 그 때문에 밖으로 뻗어 나가던 힘이 자신을 향해 방향을 틀면서 빛을 발하기를 멈추었다는 인상이 만들어진다. 아이들은 이 그림을 즉시 일몰이라고 신인한다. 그러

▲구름 긴 풍경_빛과 어둠의 대조_11학년

▲힘_나무 주제를 그리기 전 준비 연습_11학년

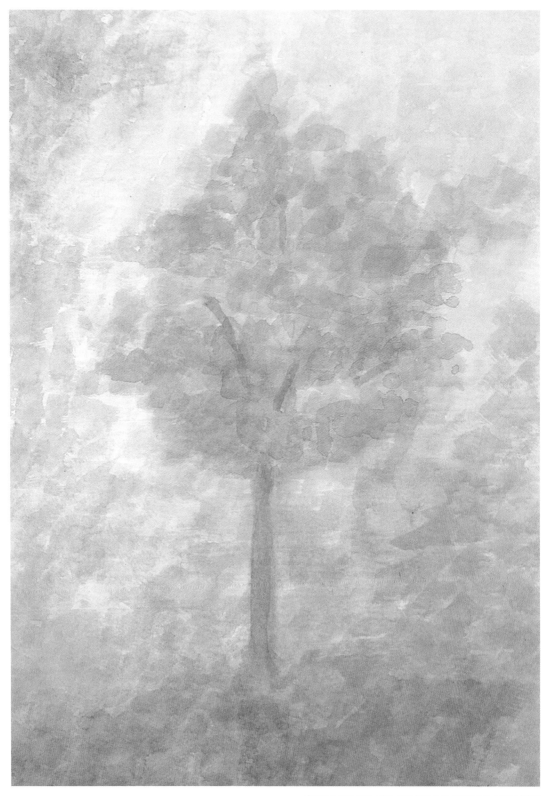

▲나무의 일년 살이_**초록·분홍 화음**으로 그린 꽃 피는 나무_11학년

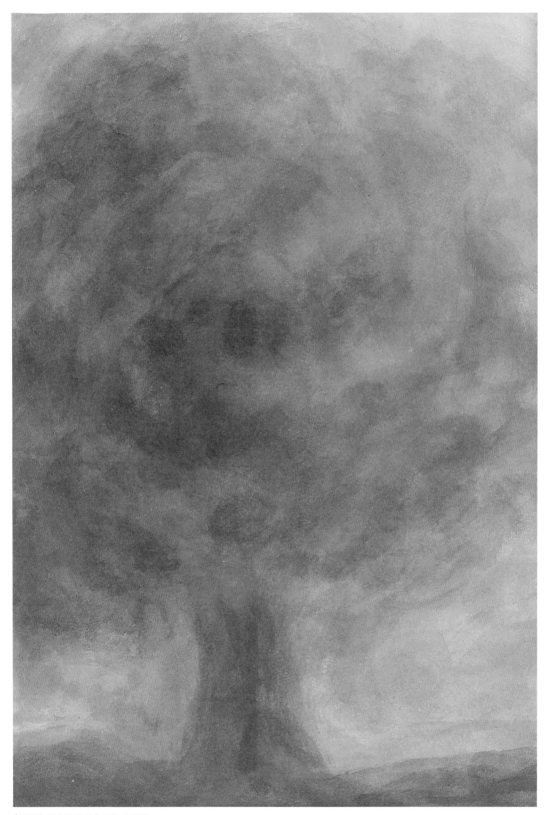

▲**나무의 일년 살이**_가을 나무_11학년

나 이 인상은 색에 변화를 주지 않은 그림과 나란히 놓고 비교했을 때 나온 것이다. 이 그림은 원래 일출이다. 색에 약간의 변화를 주었을 뿐인데 그림은 완전히 달라졌다.

아이들이 실제로 일출과 일몰을 그릴 때는 아침과 저녁의 바탕을 다른 색채 분위기로 선택할 것이다. 아침 하늘에는 찬란하고 힘센 빨강에 차가운 바탕색을 추가한다. 아직 밤의 서늘함이 남아있기 때문이다. 따뜻한 색조는 저녁 하늘에 잘 맞는다. 해가 남기고 간 온기를 대지가 다시 내보내기 때문이다. 여기에 구름과 대기의 흐름을 암시해주면 해의 상승과 하강의 느낌이 더욱 강화된다. 지평선에도 위나 아래로 곡선을 주어 함께 움직이게 한다. 오로지 색의 차이로 모든 것을 표현하려 할 필요는 없다는 뜻이다.

처음엔 습식 수채화로 시작했다가 다소 느슨한 베일 페인팅으로 바꾸는 기법은 계속 반복해서 연습해야 능숙해진다. 표현할 수 있는 범위가 가장 넓어서 만족도를 높일 수 있는 기법이다. 기법과 방식이 매우 다양해서 아이마다 각자에게 맞는 회화 기법을 찾아낼 것이다. 준비 단계에서 했던 색깔 경험을 통해 아이들은 회화에 더욱 대담하게 접근할 것이고, 이는 앞으로 작업에 튼튼한 발판이 되어줄 것이다.

주제 역시 다양하게 변주할 수 있다. 해가 뜨기 전인 새벽을 그려보고 싶어 하는 아이들도 있고 해가 진 다음의 하늘을 그리고 싶어 하는 아이들도 있을 것이다. 아이들의 관심이 밤하늘에 집중되면, 이 주제를 회화에 도입한다.

달밤의 분위기[128]

빛이 있으면 그림자가 있듯이, 낮이 있으면 밤이 있다. 해 그림을 그린 다음에 아이들이 달 그림을 그려보고 싶어 하는 것은 전체성을 향한 건강한 감각이 살아있다는 신호다. 화창한 낮은 세상의 아름다움을 보여주지만, 달빛이 비치는 밤은 세상의 깊은 신비를 드러낸다. 해의 빛은 뜨고 질 때도 찬란하게 타오르지만, 한낮에는 바로 쳐다볼 수 없을 정도로 눈부시게 빛난다. 하지만 밤에 그 햇빛을 반사하는 부드러운 달빛은 전혀 어렵지 않게 바라볼 수 있다. 달은 해처럼 압도적이지 않으며, 인간과 개인적인 친교를 맺기도 한다. 지구와 더 가깝고 따라서 더 익숙하기 때문이다. 달의 얼굴은 함께 밤길을 걷던 옛 친구의 얼굴을 닮았다. 달의 신비로움은 많은 시인에게 영감을 주기도 했다.

해가 뜨고 질 때의 분위기가 다르듯이 달이 뜨고 질 때의 분위기도 사뭇 다르다. 해가 진 다음, 동쪽 지평선 위로 주황빛 둥근 달이

떠오르는 풍경은 늘 사람들에게 깊은 감동을 준다. 깊은 밤, 아침 첫 햇살이 비추기 전 대지의 안개를 헤치며 서쪽 지평선을 향해 위풍당당하게 걸음을 옮기는 크고 멋진 달의 모습도 그에 못지않게 인상적이다. 이런 식으로 월출과 월몰을 떠올리다 보면, 그 분위기의 차이를 어렵지 않게 파악해 수채화로 옮길 수 있을 것이다.(150쪽 그림) 떠오르는 달은 아직 해의 힘이 남아있는 따뜻한 지평선 위로 모습을 드러낸다. 반면 달이 질 때는 쌀쌀한 냉기가 뒤따른다. 이런 따뜻하고 차가운 기본 분위기와 역동적인 색깔 움직임을 중심으로 달 모양에 조금씩 변화를 주면 느낌과 분위기의 차이를 강화할 수 있다. 밤하늘 높은 곳에서 빛나는 달, 지나가는 구름과 숨바꼭질하며 그 구름을 은빛으로 물들이는 달, 은은한 유색 달무리가 감싸고 있는 달 등은 모두 우열을 가릴 수 없이 풍부한 표정을 가지고 있다. 많은 달밤의 분위기가 예술가의 상상력을 자극한다.

낭만적인 성향의 아이들에게 달이라는 주제는 예술적 상상력을 마음껏 펼쳐볼 좋은 기회다. 가장 인기 있는 주제는 '숲 위로 떠오르는 달', '산 위에 떠 있는 달', '호수에 비친 달'이다. 아이들의 상상력이 그림의 요소 속으로 완전히 들어올 때 미술 수업의 목표는 실현된다.

꽃

꽃은 앞서 5, 6학년 수채화 수업에서도 다루었던 주제이다. 그때는 식물학 수업의 연장선이었지만, 지금은 순수하게 예술 주제로 도입한다. 이 주제는 일 년 중 꽃의 세계가 색의 절정에 이르는 계절에 하는 것이 바람직하다. 동서고금을 막론하고 화가들은 꽃의 살아있는 아름다운 형태를 화폭에 담아왔다. 11학년들이 한참 나무 그림을 그리던 중이라도, 꽃이 만발한 계절에는 때때로 나무 대신 꽃을 그리는 것이 좋다.

초록은 이 모든 아름다움의 바탕이다. 꽃은 초록에서 피어나, 초록과 여러 형태로 조화를 이룬다. 모든 꽃의 색은 초록과 제각기 특별한 관계를 맺고, 그에 따라 다양한 색조의 초록이 존재하기 때문에, 어떤 하나를 '자연의 초록'이라고 꼭 집어 말하기란 불가능하다. 초록은 연구하면 할수록 신비로운 색이며, 화가들에게는 참으로 골치 아픈 과제이다.

괴테의 색상환에서 초록은 단순히 노랑과 파랑의 혼합이다. 색상환의 맨 꼭대기에는 자홍이 있고, 그 반대편 맨 아래에 있는 색이 초록이다. 이는 전체 색깔 배열의 정점으로, 노랑과 파랑의 상승의 결과이며, 그 둘의 궁극적인 통합이다. 즉 초록과 빨강(자홍)은 노랑과 파랑

이라는 같은 뿌리에서 나온 것이다. 여기서 빨강과 초록이 그 양극적 차이에도 서로 특별한 관계를 갖는 이유를 알 수 있다. 둘이 서로의 보색이라는 사실을 이미 내포하고 있듯이, 빨강은 초록이 되고 초록은 빨강이 된다. 이 현상은 자연 어디서나 볼 수 있다. 식물의 붉은 싹은 초록이 되고, 초록 열매는 익으면서 빨강이 된다. 어떤 나무는 잎의 색깔도 그렇게 변한다.

루돌프 슈타이너는 초록을 '생명의 죽은 상', 빨강은 '생명의 광채'라고 불렀다. 여기서도 두 색의 공통분모를 볼 수 있다. 바로 식물 세계가 상징하는 생명이라는 요소다. 빨강과 초록은 동일한 것의 서로 다른 표현이다. 초록은 죽은 물질에서 드러나는 생명의 상이며, 쉬지 않고 싹을 틔우고 꽃을 피우는 생명은 빨강으로 빛난다. 식물의 초록은 식물의 살아있는 본질인 형성력을 속에 감춘 겉모습이자 모상이다. 살아서 성장하고 형태를 만드는 형성력이 없는 식물은 광물과 다를 것이 없다. 이 사실을 깨달을 때 화가는 자연이 초록을 열린 눈으로 바라볼 수 있게 된다. 식물이 초록인 이유는 그 안에 살아 움직이는 생명이 깃들어 있기 때문이며, 그 초록 안에는 상당량의 빨강이 존재한다. 식물 세계의 모든 초록 색조에는 얼마간의 빨강이 들어 있으며, 바로 이것이 식물의 초록에 특유의 따뜻하고 불그스름한 그림자가 깃들

어 있는 이유이자 광물의 초록과 식물의 초록이 다른 지점이다. 이 때문에 민감한 사람은 식물의 세계를 거칠고 번들거리는 초록으로 그린 그림을 견디기 힘들어한다.

초록과 빨강의 관계만 신비로운 것이 아니라, 초록과 다른 모든 색의 관계 역시 신비롭기 그지없다. 괴테는 자홍에 대해 이렇게 말했다.

자홍이 프리즘에서 어떻게 만들어지는지를 안다면 이 색이 때로는 실제로, 때로는 잠재적으로 다른 모든 색을 포함하고 있다는 말을 모순이라고 생각하지 않을 것이다.(793)

초록 역시 자기 안에 다른 모든 색을 잠재적으로 품고 있다.

초록은 노랑과 파랑에서 나왔지만 혼합의 첫 단계에 머무른다. 노랑과 파랑이 섞여 초록이 될 때는 두 색의 힘이 더욱 상승해서 자홍이 될 가능성은 현실화되지 못한다. 노랑부터 주홍까지, 또 파랑부터 보라, 마침내 자홍에 이르기까지 모든 색이 잠재적으로 초록 안에 담겨 있다. 만약 식물의 초록을, 다른 모든 색을 가두고 풀려나지 못하게 잡고 있는 색이라고 본다면, 꽃봉오리에서 온갖 색의 꽃이 활짝 피어나는 것은 마법의 주문이 풀리는 순간이라 할

수 있을 것이다. 햇빛은 끊임없이 자연 속에 이 기적을 펼친다. 자연이 초록이라는 마법의 주문 속에 모든 색을 가두어둔 것처럼, 화가는 다른 모든 색의 총체에서 초록을 만들어냄으로써 모든 색을 다시 초록으로 돌려보낼 수 있다. 식물의 초록과 꽃의 색깔 사이에는 이처럼 살아있는 관계가 존재한다.

회화 주기수업에서 진행되는 단계별 수업은 이런 관찰과 상응한다. 첫 번째 단계는 젖은 종이 위에 초록을 만드는 것이다. 먼저 종이 전체를 연한 자홍(빨강)으로 칠한다. 생명에서 시작하는 것이다. 그런 다음 양방향에서 노랑과 파랑이 빛과 어둠의 힘을 이끌고 와서, 빨강 바탕 위에서 다양한 방식으로 만나고 섞인다. 가장 아름다운 그림은 가라앉은 초록이 생성되기까지의 모든 과정이 다 담겨있는 그림일 것이다.

두 번째 단계도 색의 어우러짐의 반복이지만, 이번에는 도화지 일부에만 빨강을 칠한다. 이렇게 되면 초록-분홍의 색깔 배열이 생겨나면서, 들장미가 피어있는 풍경이 만들어진다. 이 주제를 베일 페인팅으로 발전시켜볼 수도 있다. 다음 시간에는 연한 분홍을 계속 점점이 찍다가 자홍이 될 때까지 진해지게 하고, 그에 맞춰 초록의 색조를 조절한다. 이렇게 하면 들장미 그림은 빨간 장미 덤불이 된다.

이런 식으로 색상환 전체를 '꽃의 길을 따라', 즉 색상환의 모든 색을 초록과의 관계 속에서 살펴볼 수 있다. 먼저 빨강(자홍)과 초록의 색깔 배열을 그려본 다음, 자홍부터 색상환의 모든 색을 이용해서 꽃을 그린다. 한 방향은 주홍을 지나 노랑으로 가고, 다른 방향은 보라를 지나 파랑으로 간다. 자연과 직접적인 연관성 안에서 각각의 색깔은 그 시기에 피는 꽃을 상징한다. 장미 외에 강렬한 색의 양귀비, 빛나는 해바라기, 섬세한 초롱꽃, 붓꽃, 푸른 제비고깔도 좋다. 계절이 가기 전에 백합을 그리겠다고 용감하게 색상환을 박차고 나가 색상환 중앙의 흰색으로 뛰어드는 아이들도 있다.

꽃을 그리면서 살아있는 색을 만나고 색마다 초록과 관계 맺는 다양한 방법을 볼 수 있다. 그 범위는 두 색이 서로를 가장 강렬하게 상승시키는 조합부터 서로를 가장 미약하게 만드는 조합까지 다양하다. 양귀비의 빨강은 초록을 배경으로 이글이글 타오른다. 주변의 초록마저 빛을 내게 할 정도다. 반면 푸른 제비고깔은 금방이라도 초록 속으로 사라질 것처럼 위태롭다. 사실 자기 안에 초록을 지니고 있는 것처럼 보이기도 한다. 들장미의 색은 균형 잡힌 상태를 보여준다.

아이들이 그린 가장 아름다우면서 설득력 있는 꽃 그림은 슈타이너가 그의 색채론에서 제안했던 예술적 변형을 식물 그림에 적용했을

▲숲의 분위기_베일 페인팅 기법_11학년

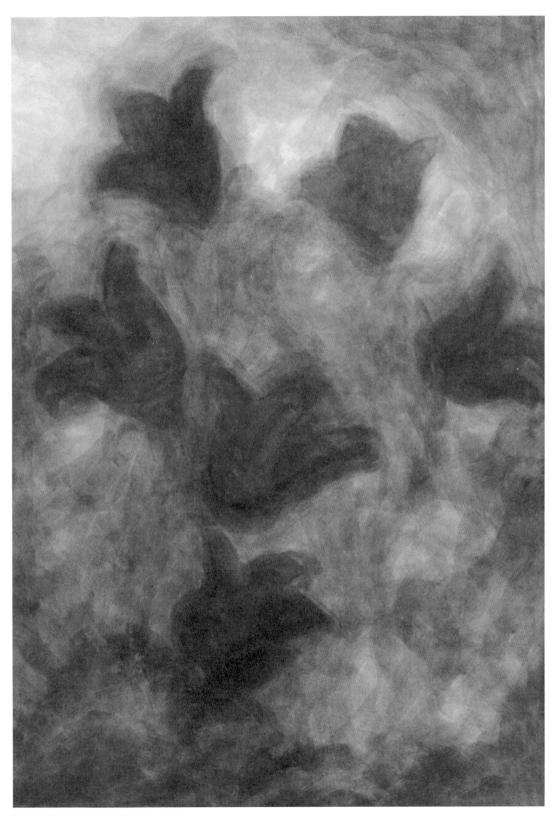

▲살아있는 색깔 연습의 꽃 그림_초롱꽃_11학년

▲꽃_해바라기_11학년

▲꽃_튤립_광채를 내는 이미지_11학년

▶ 자유 색감 연습으로 그린 두상 〈노랑-파랑 분위기의 두상〉, 12학년

▲두상 연구_흑록_흑록_주황 힘을에서 마성_12학년

때 나온다. 식물의 초록과 꽃의 색을 실제 자연에서 보이는 것보다 약간 진하고 어둡게 그린다. 그런 다음 그 위에 빛나는 햇빛의 노르스름한 흰색을 살짝 덧입힌다. 햇빛 역시 식물이 살아가는데 빼놓을 수 없는 요소이기 때문이다. 그러면 색의 깊이는 한결 깊어지고, 광채는 한풀 꺾이게 된다. '살아있는 식물'의 인상을 주는 새로운 생동감이 만들어진다. 슈타이너는 색의 이러한 특질을 '광채의 상'이라고 불렀다. 나무와 풍경을 그릴 때도 이 방법을 이용하면 큰 효과를 낼 수 있다.

몇 주간 이어진 회화 수업이 끝날 무렵 지금까지 그렸던 그림을 순서대로 놓고 함께 감상할 때 아이들은 큰 감동을 받곤 한다. 도입 연습부터 시작해서 지금 과제까지 이어지는 흐름이 한 눈에 들어온다. 개별 학생뿐 아니라 학급 전체의 성장도 볼 수 있다. 대부분의 작품이 크기가 비슷하지만, 대형 작품도 있다. 그것은 그림을 그린 사람이 그 수업기간에 배웠던 모든 것을 표현하기 위해 엄청난 노력을 기울인 작품들이다. 다른 아이들은 작은 종이에 같은 작업을 했다. 얼마나 많은 어려움을 극복해야 했는지가 그대로 드러나는 작품을 보며 아이들은 엄청난 자신감을 얻는다. 모든 판단의 기준은 원칙적으로 작품의 우수성이 아니라 성장하는 인간에 대한 고려에 있어야 한다. 수업에서 진행해왔던 가장 중요한 지점은 대부분 눈에 보이지 않는 것들이다. 자신들이 정말로 뭔가를 배웠다는 결론을 내릴 수 있을 때 아이들은 깊은 만족을 얻는다. 예술 활동이 자신들의 존재 전체를 성장하게 도와주었다고 느낄 때 아이들은 예술을 실재하는 것으로 경험한다. 어떤 아이들은 쉬는 시간이나 심지어 집에서, 미술 주기수업이 끝난 뒤에도 계속 그림을 그리고 싶어 한다. 이는 수업 시간에 받은 자극이 개인적인 흥미로까지 발달했음을 보여준다.

12학년 _회화

인간의 피부색

12학년의 교과 과정을 보면 모든 과목이 인간과 연결된다. 인간학은 특히 자연 과학 수업의 핵심이다. 미술 시간에 아이들은 직접 작품을 창조하면서 그동안 배웠던 인간에 대한 상을 보다 풍부하게 만든다.

물론 인간의 상은 지금까지 모든 수업의 배후에 항상 존재했으며 9, 10학년에서 했던 뒤러 판화의 주제이기도 했다. 하지만 인간을 본격적인 주제로 삼아 회화를 그릴 수 있으려면 먼저 아이들이 충분히 성숙해야 한다.

색의 영역 역시 신비로운 방식으로 인간과 연결된다. 특히 괴테의 색상환이나 프리즘 실험에서 나타나는 자홍의 현상에서 뚜렷이 드러난다. 프리즘을 눈에 대고 하얀 바탕 위에 놓인 검은 종이를 볼 때, 검은 종이 양쪽 끝에서 만들어지는 색의 띠가 서로 많이 겹치게 하면 자홍은 점점 옅어지다가 '복숭아꽃색'으로까

지 밝아진다. 루돌프 슈타이너는 복숭아꽃색을 피부색, 즉 '영혼의 살아있는 상'이라고 불렀다. 이 색은 아주 어린 아이들에게서만 비교적 순수한 형태로 나타난다. 자연의 다른 어디에서도 나타나지 않는다. 갓 피어난 어린 복숭아꽃이 그나마 가장 비슷할 뿐이다.

물리학은 자홍이나 복숭아꽃색에 대해선 거의 아는 바가 없다. 물리학은 오직 빛에 의해 만들어지는 스펙트럼의 영역에만 관심을 가질 뿐, 어둠에 의해 만들어지는 부분은 고려하지 않는다. 괴테는 어둠을 빛의 구성 요소로 인식했으며, 색은 빛과 어둠의 상호 작용에서 만들어진다는 것을 알아냈다. 물리학에서 말하는 빛의 스펙트럼은 오른쪽으로도, 왼쪽으로도 무한히 계속된다. 괴테는 이 스펙트럼이 전체성에 대한 자신의 자연스러운 느낌과 상반된다고 느꼈다. 직선으로 길게 뻗은 색깔 띠를 원으로 구부려 초록이 가운데에 오게 하자, 노랑과 파랑의 확장된 양극이 서로 겹지면서 지홍-복

숭아꽃색이 생겨난다.

자홍-복숭아꽃색이 만들어지는 방식을 살아있는 과정으로 경험한다면, 색상환은 인간의 영혼에서 피부색이 생겨나는 과정에 대한 상이 될 것이다. 이를 통해 슈타이너가 했던 말의 의미를 이해하게 된다.

우리는 자연을 볼 때 무지개의 모든 색을 하느님의 상징으로 봅니다. 하지만 사람을 볼 때 피부색을 모든 색이 만나는 인간의 내적 본성의 발현으로 봅니다...[129]

색은 저마다 특정한 영혼의 특성을 표현한다. 하지만 색과 색이 만날 때 색은 서로를 중화하면서 영혼 그 자체에 대한 상이 된다.

인간의 얼굴을 회화 주제로 선택하라는 과제를 받은 아이들은, 이것이 반짝이는 이슬방울이나 무지개, 활짝 핀 꽃 못지않은 색의 기적이라는 사실을 알게 된다.

12학년 아이들에게 이 주제는 내면의 경험과 직결된다. 인간이란 무엇인가? 나는 누구인가? 누가 내 이웃인가? 이것이 아이들이 자신에게 던지는 질문이며, 청소년들이 그린 수많은 자화상이 이 질문을 향한다. 우리는 늘 인간에 둘러싸여 있다. 하지만 인간에 대한 우리의 지각은 놀라우리만큼 흐릿하고 불분명하다.

두상을 그리려고 붓을 든 순간 이 사실이 분명해진다. 이마의 모양이며 눈, 코, 입이 어떻게 생겼는지가 전혀 생각나지 않는다. 첫 번째 그림을 그리면서 아이들은 아주 많은 사실을 발견한다. 아이들은 관찰을 통해 배우는 것을 좋아한다. 하지만 이는 내적 원리가 아니라 오직 겉모습만을 건드릴 뿐이다. 이 주제는 회화 수업으로 전환해야 한다. 외형적 특징을 단순히 모방하는 것은 예술이 아니기 때문이다. 여기서 예술의 목표에 대한 질문이 생겨난다.

회화의 관점

하나는 내적 존재의 표면적 발현이라 할 수 있는 피부색을 칠하는 것에 관한 원리이며, 다른 하나는 외부 조명 때문에 생겨나는 변화무쌍한 색을 포착하는 방법에 관한 원리다. 첫 번째 경우에서 색이 내적 측면의 표현이지만, 두 번째 경우는 외부 조명이 사물의 표면에 만드는 색의 현상이다.

이 두 기본 원리의 대비는 레오나르도 다빈치의 〈최후의 만찬〉[130]에서 특히 인상적으로 표현된다. 그림 안에 있는 빛과 그림자를 주의 깊게 살펴보면, 11명의 제자가 있는 부분에선 빛과 그림자가 정상적으로 형성되지만 유다와 그

리스도가 있는 부분에선 그렇지 않음을 알 수 있다. 유다의 얼굴과 몸에 드리워진 짙은 그림자는 그림에 존재하는 빛의 상태에서는 나올 수 없다. 그리스도의 밝음 역시 외부 조건으로는 설명할 수 없다. 참된 인상을 무엇보다 중요시했던 다빈치는 이 두 경우에서만큼은 자신의 엄격한 예술적 원칙을 스스로 어긴다. 그리스도와 유다의 대비에서 빛과 어둠은 외부 조건에서만이 아니라 내적인 동력에 의해서도 만들어진다는 사실을 시각적으로 표현하고자 노력했다. 예수 안에 거하는 영혼이 내면에서 스스로 빛을 발하기 때문에, 외부 빛의 조건과 상관없이 그리스도의 얼굴이 환하게 빛난다. 마찬가지로 유다의 형상은 타당한 외부적 이유가 없는 상황에서 자신에게 그림자를 드리운다. 이런 양극적인 표현 양식을 통해 다빈치는 화가가 인간의 내면과 외면을 모두 표현할 수 있다는 사실에 대한 멋진 예를 선사한다.

괴테는 회화의 이런 측면을 아주 분명한 어조로 설명한다.

> 화가의 주된 기술은 언제나 주어진 재료의 현존하는 외양을 모방하고, 색이 가진 보편적, 자연 요소적 특성을 파괴하는 데 있다. 신체 표면을 그릴 때 화가는 가장 큰 어려움에 봉착한다.(877) 대체로 피부색

은 스펙트럼에서 능동적인 쪽에 있다. 하지만 수동적인 쪽에서 오는 푸른 색조 역시 작용한다. 이 색은 자연 요소적 조건에서 완전히 벗어나 있으며, 유기체에 의해 중성 상태가 된다.(878)

하지만 괴테가 번역하고 주석을 단 디드로Diderot의 수채화 실험에는 더욱 흥미로운 언급이 나온다. 디드로는 피부색에 이르는 길을 더욱 상세히 설명한다.

> 이 창백하지도 둔하지도 않은 살아있는 흰색, 눈치채지 못하게 살짝 노랑을 통과하고, 피와 생명을 통과하는 이 빨강과 파랑의 결합은 화가를 절망에 빠뜨린다.[131]

괴테는 여기에 이렇게 덧붙인다.

> 건강한 피부색의 느낌, 그것을 살아있는 지각으로 느끼기 위해서, 예술가는 어떻게 해서든 최대한 비슷하게 표현하려 애를 쓰는데, 그것은 대단히 유연하고 섬세한 눈과 정신과 손, 그리고 신선하고 새로운 자연에 대한 느낌과 함께 성숙한 사고 능력을 요구한다. 그 이외의 모든 것은 하찮거나, 아니면 이런 탁월한 자질 안에 포함되

는 것으로 보인다.

이 (피부) 표면이 사고하고, 숙고하며, 감각하는 존재에 속해있다는 사실, 그 안에서 내적이든 감추어진 것이든 매우 사소한 변화도 그 위를 번개처럼 지나간다는 사실에서 어려움은 한층 더 가중된다.

그리는 과정

이제 교사와 아이들은 본격적으로 주제를 만난다. 도입은 가능한 한 단순하게 한다. 선배들이 12학년 때 그렸던 작품을 보여주는 것도 도움이 된다. 작품을 진지하게 감상하면서 그림 그리기에 적당한 분위기가 만들어진다. 아이들은 선배들의 작품을 보며 용기와 자신감을 얻는다. '선배들도 해낸 것이라면 우리도 가능하지 않겠는가.' 이 수업의 성공 여부는 누구도 과도한 부담을 느끼지 않을, 학급의 모든 아이들이 감당할 수 있는 수준의 과제를 첫 연습으로 선택하는데 달려있다.

얼굴 그림으로 가장 간단한 것은 옆모습이다. 첫 번째 과제에서는 형태적 측면을 연습한다. 처음에 사용하기 가장 좋은 색은 파랑이다. 색조가 다양하고, 형태를 만드는 특성과 공간을 창조하는 힘이 있기 때문에 이 연습에 특히 안성맞춤이다. 가장자리부터 시작해서 중간에 얼굴을 그릴 공간을 남긴다. 이제 파란 바탕에 밝은 빈 공간으로 옆모습이 만들어진다. 관찰하고 수정하고, 필요한 부분에선 약간의 도움을 받아가며 아이들은 조금씩 이목구비의 비율을 잡아나간다.

젖은 종이에 물감으로 그리면 부담 없이 이런저런 시도를 해볼 수 있다. 칠했다가 다시 닦아낼 수 있기 때문이다. 빈 공간에도 색을 칠해 어두운 배경과 조화를 이루게 한다. 그러면 그림 속 빛과 어둠의 색조는 외부에서 머리에 조명을 비출 때 생기는 빛과 그림자의 면과 동일한 효과를 낼 것이다. 빨강을 전혀 사용하지 않았는데도 밝은 부분 여기저기에 불그스름한 빛이 나타나는 경우가 많다. 파랑을 칠하면 빈 공간 주위에 주황의 흔적이 분명히 보인다. 괴테는 이런 현상을 '생리 색'이라고 설명했다. 이 경우는 파랑이 눈 속에서 필요한 색(주황)을 만들어내고, 그것이 색이 없는 부분에서 시각화된 것이다. 이도하지 않은 색채 화음이 생기면서 전체성이 만들어진다.

파랑으로 그림을 그릴 때 생기는 독특한 분위기가 있다. 그 분위기는 종이 위에만 머물지 않고 교실 전체를 가득 채운다. 그것은 영혼의 광채로 느껴질 수 있다.

아이들이 형태를 다듬는 단계에 이르면, 미

술 수업은 머리가 왜 인간 전체 형상의 축소판인지를 보여주는 인간학 수업이 된다. 이마와 두개골 위쪽 둥근 부분에서는 머리의 고유한 형태를 볼 수 있지만, 눈과 코가 있는 중간 부분은 리듬 체계, 즉 인간의 가슴 영역과 연결되고, 위턱과 아래턱에서는 사지와의 연관성이 보인다. 일단 이 개념을 이해하고 나면 아이들은 자신의 힘으로 훨씬 더 많은 사실을 발견할 것이다.

첫 시간에 파란색 습식 수채화로 그렸던 그림을 다음 수업에서 베일 페인팅을 이용해서 보강한다. 형태라는 첫 번째 난관을 넘어갔기 때문에, 이제는 색의 특질에 집중할 수 있다. 진청과 남색 중에서 원하는 색을 선택한다. 각각은 좀 더 차가운 혹은 따뜻한 느낌과 연결되면서 매우 아름다운 효과를 낸다. 음식에 양념을 넣듯 노랑과 빨강 색조를 살짝 입혀 파랑을 한층 풍부하게 만든다. 이렇게 하면 파랑의 배타성이 다소 줄어들고, 필요한 부분에선 엄격함도 제거할 수 있다. 피카소의 초기 '청색 시기' 작품을 보면 이 연습에 필요한 힌트를 얻을 수 있다.

파랑은 부드럽고 내향적일 뿐만 아니라 뭉치고 단단해지는 경향도 있다. 파랑이 능동적 보라로까지 진해지면 형태를 만드는 힘도 증가한다. 아이들의 그림에서 색과 형태의 힘이 강해지는 경향이 점점 뚜렷해진다. 처음에는 아주 섬세하게 시작하겠지만, 색은 갈수록 진해지고 그에 따라 윤곽도 선명해진다. 아이들은 두상 그리기를 좋아한다. 의도한 것이든 아니든, 자신들이 그린 그림에서 영혼의 몸짓 즉 그 사람의 독특한 표정이나 특정한 기질을 발견할 때 놀라움과 경탄을 금치 못한다. 아이들은 더욱 집중해서 서로를 관찰하고, 그 내용을 그림에 담는다. 하지만 열정이 지나쳐 형태에 지나치게 몰두하다 보면 예술에서 멀어지기 쉬우므로, 이어지는 다음 연습은 다른 차원에서 진행해야 한다.

이번 연습에는 주제가 없다. 맨 처음 선택해야 하는 것은 앞서 살펴보았던 파랑-노랑-주황의 색깔 배열이다. 아이들은 이미 이것이 생리적 현상임을 보았다. 이 연습에서 따뜻한 색은 주로 안쪽에, 차가운 색은 가장자리에 배치한다. 목표는 색의 조화를 맞추고, 차가움-따뜻함, 밝음-어둠, 안-밖처럼 대조되는 요소의 균형을 맞추는 것이다. 색은 가장 강렬할 때도 빛을 받은 대상의 표면에서 출렁이듯 허공에 떠 있는 느낌을 주어야 한다. 이렇게 대상에 고착되지 않고 떠 있는 느낌은 자유로운 베일 페인팅 기법으로 가장 잘 표현할 수 있다. 섬세한 색 구별과 광채를 가장 잘 표현할 수 있는 기법이기 때문이다.

별것 아닌 것처럼 보이는 이 연습의 성공 여부에 앞으로 더 나아갈 가능성이 달려있기 때문에, 만족스러운 결과가 나올 때까지 여러 번 연습해야 한다. 새로운 연습마다 손에 익히는 시간이 필요하며 두 번, 때로는 세 번까지 해봐야 잘 그릴 수 있게 된다. 본격적인 주제에 들어가기 위한 준비 과정이지만, 그 자체로도 완결적이며, 회화 교육에 있어 나름의 중요한 의미가 있는 연습이다. 따라서 아이들의 작품이 가능한 최고 수준에 이르도록 노력해야 한다. 이런 주제 없는 색깔 그림이 나중에 믿을 수 없을 정도로 멋진 광채를 발하는 경우가 많다.

파랑의 형태 경향성에는 강박적인 느낌이 있지만, 기본적으로 두 가지 대조 색으로 그리는 이 연습에서 허공에 떠 있는 색깔들은 해방과 조화의 느낌을 준다. 이 연습은 아이들에게 자신만의 독립된 예술적 결정을 내릴 것을 요구하며, 그 속에는 미래를 향해 나아가는 힘이 담겨있다. 수많은 사례를 비교, 토론하면서 올바른 방향을 유지하며, 성장을 도모한다. 어떤 학생이 눈에 띄게 성장했다면 교사가 그에 합당한 칭찬을 해주는 것은 교육적으로 큰 의미가 있다. 칭찬과 격려는 기적을 만들기 때문이다. 스스로 어려움을 헤쳐나갈 수 있는 재능 있고 자신감 넘치는 아이들보다, 겉보기엔 소질도 별로 없고 자신감 없는 아이에게 주의를 많

이 기울여야 한다. 미술 주기수업 중에 재능이 있는 아이와 그렇지 않은 아이의 위치가 바뀌기도 한다. 고집이 유독 강한 아이들은 하고 싶은 대로 하게 내버려두고 어떻게 되는지 지켜보는 것이 좋다. 스스로 얻은 통찰과 경험에서 생겨난 것만이 아이들을 진정으로 변화, 성장시키기 때문이다.

세 번째 작품에 이르러서야 본격적인 주제에 돌입한다. 색화음을 이용해서 옆모습의 형태를 잡는다. 또다시 형태적 요소가 부각될 여지가 생기지만, 어디까지나 소묘가 아닌 회화여야 한다. 선으로 형태를 그리기 시작하면 진정한 회화에서 멀어지기 때문이다. 회화로 접근할 때 형태는 색이 서로 어우러지는 과정의 끝에서 나와야지 처음부터 뚜렷이 존재해서는 안 된다. 그것은 최종 결과물이기 때문이다. 형태는 색에서 탄생하며, 그래서 색과 형태는 하나다.

본격적인 과제는 앞서 했던 색깔 연습을 한 단계 더 발전시키는 것이다. 따라서 전 시간에 했던 색깔 구성 작품을 계속 이어 작업해도 상관없다. 지금까지는 색이 서로에게 미치는 영향을 강조했지만, 이제 교사는 아이들에게 형태를 창조할 것을 요구한다. 자신이 그린 색깔 그림을 약간의 상상력을 갖고 본다면, 의도하지 않은 얼굴들이 여기저기에서 나타날 것이

다. 각도와 방향을 달리해 보면 형태로 발전시킬 가능성이 계속 눈에 들어온다. 흥미진진한 찾기 놀이 시간이 되기도 한다.

처음에는 형태를 보는 눈이 없어 어려워했던 아이도 몇 번만 연습하면 쉽게 터득한다. 어떤 아이들에게는 그림 속에 얼마나 멋진 두상의 시초가 숨어있는지 보여주어야 한다. 조금만 도와주면 금방 선명히 드러난다. 어디서부터 시작할지는 각자 자유롭게 선택한다. 일반적으로 주제가 지닌 형태를 처음부터 분명히 드러내지 않고, 전체적인 색깔 구성에서 저절로 형태가 생겨나게 할 때 그림이 더 잘 진행된다. 어떤 학생들은 색을 자유롭게 사용하는 데 있어 상상력의 제약이 올까 봐 색에서 형태로 선뜻 넘어가지 못하기도 한다. 이 경우에는 주제가 있는지 없는지에 따라 그림의 질이 좌우되는 것이 아니므로, 굳이 형태를 그리지 않아도 상관이 없다.

주제는 여러 방식으로 변주할 수 있다. 원래의 색화음 대신 아이들이 직접 선택한 색화음으로 바꿔도 된다. 이를 통해 또 다른 경험을 할 수 있다. 노랑-파랑을 빨강-파랑이나 주황-초록으로 바꾸면 분위기가 완전히 달라진다. 주변부에 있던 초록과 중앙의 빨강 또는 주황을 바꾸어도 큰 차이가 생긴다. 과제는 아이들이 선택한 색의 특성에 맞게 그림을 그리는

것이다. 이런 그림은 조화로운 배열, 특징적인 배열, 특징 없는 배열(단조로운 배열)이라는 괴테의 색채 조화 이론을 실제로 적용한 결과에서 나온다.

괴테의 색 배열의 몇 가지 사례는 이미 앞서 설명했다. 상급과정 수업에서 중요하게 다루는 것은 괴테의 색채론에 룽게가 추가한 부분이다. 룽게는 괴테의 '특징적인 배열'을 한 단계 더 세분화했다. 주황-보라, 보라-초록, 초록-주황이라는 혼합색에 특별한 위치를 부여하고, 이들을 '조화로운 대조'라고 불렀다. 이 대조적인 색들을 한 번 더 혼합하면 회색이 나오는데, 베일 페인팅 기법으로 그릴 때 특히 멋지게 만들어진다. 모든 쌍마다 하나의 원색이 두 번씩 등장하며, 그로 인해 불그스름한 회색, 푸르스름한 회색, 노르스름한 회색이 된다.

옆모습 작품이 끝나면 아이들은 정면에서 바라본 얼굴을 비롯한 다른 각도의 두상을 그린다. 일단 아이들이 회화의 세계에 빠져들면 이런 식의 변형은 그리 어려운 문제가 아니다. 자세와 각도에 따라 달라지는 인상을 따뜻한 색-차가운 색, 밝은색-어두운색의 어우러짐과 면의 배치로 표현한다. 교사는 칠판이나 이젤에 놓인 그림판에 먼저 시범을 보여, 두상을 바라보는 각도에 따라 비율이 어떻게 달라져야 하는지 아이들이 감을 잡을 수 있게 해주

어야 한다. 정면 그림을 그린 다음에는 여자, 남자, 다양한 연령대의 얼굴이 가진 특징을 잡아내는 그림을 그린다. 남녀 합반 학급이라면 남학생과 여학생이 서로의 얼굴에서 특징을 찾아볼 수도 있다. 어린이와 노인의 얼굴을 대조하는 연습은 대단히 인기 있는 주제다. 피부색과 이목구비의 비율이 완전히 다르다. 어린아이의 얼굴은 부드럽고 둥글며 이마가 놀랄 만큼 넓지만, 나이 든 사람의 얼굴은 세로로 길고 이마가 있는 윗부분과 눈, 코가 있는 가운데 부분, 입과 턱이 있는 아랫부분의 비율이 삼등분으로 거의 같다. 생기 있고 향긋한 어린아이의 피부와 창백한 회색에 가까운 노인의 피부는 뚜렷이 대조된다. 이 주제를 통해 교사는 인간의 피부색과 신체라는 악기를 통해 영혼이 어떤 식으로 연주되는가에 대해 더 많은 이야기를 할 수 있다. 악기가 부실해지면 영혼의 빛이 흐려지고 피부는 창백해진다. '어머니와 아이'(233쪽 그림)를 모티브로 한 그림은 이 주제의 정점이다.

시간의 제약 때문에 아이들이 여기 제시한 모든 주제를 다 그려볼 수는 없다. 따라서 제일 마지막 연습은 아이들이 직접 선택하게 한다. 외부의 제약이 줄면 아이들의 창조 공간은 넓어지고 개별적 창조성이 더욱 자극된다. 이 마지막 단계에서는 아이들에게 큰 도화지와 넓고

납작한 붓을 선택할 수 있는 여지를 준다. 움직임의 폭이 넓어지는 것도 개별적인 창조성을 한층 북돋는 역할을 한다.

수업에서 일어날 수 있는 특별한 경우

특별한 경우는 언제든 있다. 이를 예외적인 현상이라 치부하고, 그래서 별로 중요하지 않다고 여기는 태도는 교육적으로 옳지 않다. 이러한 상황이 아주 중요한 영향을 미치는 경우도 많기 때문이다. 모든 인간에게는 각자의 고유성이 있다. 미술 수업에서 한 개인의 성장이 학급 전체의 성장으로 이어지는 경우를 흔하게 볼 수 있다. 이는 아이들이 항상 일상적이지 않은 사건에 공감 어린 관심을 두기 때문이기도 하며, 아무도 예상하지 못했던 일은 늘 특별한 인상을 남기기 때문이기도 하다. 이런 경우에 미술 교사의 역할은 대단히 막중하다. 아이의 개별성과 잠재력을 얼마나 알아보고 인정해주느냐에 모든 성패가 달려있기 때문이다. 이때 원칙이나 규칙은 별로 도움이 되지 않는다. 유일한 길잡이는 그 학생의 개별성에 대한 진정한 관심과 교사의 예술적 감각뿐이다. 올바른 길이란 언제고 달라질 수 있다. 다음은 저자가 경험했던 몇 가지 사례다.

약간 예민한 성격의 한 남학생이 있었다. 그 학생은 9학년의 소묘 수업은 정말 좋아했지만, 10학년이 되면서 회화 수업으로 바뀌자 쉽게 적응하지 못하고 힘들어했다. 11학년까지 오로지 베일 페인팅 기법만 열심히 연마했고, 12학년에서는 그것을 한층 더 완벽하게 갈고닦았다. 습식 수채화는 아예 거부했다. 같은 반 아이들은 그의 실력에 감탄을 아끼지 않았고, 자신도 그렇게 느꼈다. 그 학생이 뛰어난 실력을 갖췄다는 것은 물론 인정하지만, 작품이 너무 편향되어 있으며 지나치게 완벽했다. 그 완벽함이 오히려 그의 예술적 성장을 가로막고 있는 것 같았다. 이럴 때 교사는 어떻게 해야 할까? 개입해야 할까, 자기 방식대로 하게 내버려둬야 할까? 정말 쉽지 않은 문제였다. 그 학생의 성향으로 볼 때 내가 아무리 조심스럽게 말을 꺼낸다 해도 당장 회화에 정나미가 떨어져 쳐다보지도 않게 될 수 있었기 때문이다.

어느 날 학교 수업이 끝난 뒤 함께 이야기를 나누면서, 나는 예술의 표현 기법은 정말 다양하다면서 즉석에서 간단한 스케치로 시범을 보여주었다. 학생은 자기가 지금까지 너무 한쪽으로만 쏠렸던 것 같고, 초심으로 돌아가 다시 처음부터 색을 만나야겠다고 말할 정도로 관심을 보였다. 그 방법이 먹혔던

것이다. 바로 다음 날 미술 시간부터 그 학생은 젖은 종이를 준비하고 앉아 그 위에 곱게 색을 칠하기 시작했다. 이제 습식 수채화를 단지 아름다움의 관점에서가 아니라, 하나의 표현 수단으로 경험하고 있다. 그는 회화에서 눈부신 성장을 계속해나갔다.

정반대의 경우도 있었다.

새 학기 첫 수업부터 그 여학생은 노골적으로 회화를 시시하다며 깔보았다.

우리는 물론 그 나이 청소년들의 감정이 얼마나 쉽게 변하는지도, 그들의 신체와 영혼의 관계가 아직 완전히 재정립되지 않았다는 것도 알기 때문에 보통 크게 대응하지 않고 넘어가곤 했다.

하지만 이 경우에는 그 방법이 전혀 효과가 없었다. 따끔하게 분위기를 잡을 필요가 있었다. 나는 그 학생에게 직접 대놓고 그런 태도는 아무 근거 없는 편견이라고 일침을 놓으며, 수업에 들어올 거면 제대로 하고 아니면 아예 그만두라고 했다. 효과는 놀라웠다. 그 학생은 순식간에 태도를 바꾸고 색의 세계에 빠져들었다. 회화 주기수업 중에 그 여학생은 누구보다 열의를 보이며 시간만 나면 미술실에 오고 수업 기간이 끝난 뒤에도

계속 그림을 그렸다. 작품 수준도 대단히 뛰어났다.

이런 변화는 미술 주기수업 기간에만 일어나는 일이 아니다. 때때로 다음 미술 주기수업을 시작할 때 그 공백 기간에 아이들이 얼마나 많이 성장했는지 깨닫곤 한다. 다음은 저자의 또 다른 경험이다.

11학년의 회화 수업이었다. 색에 대한 감각도 있고 색깔 구성도 잘하지만, 사물의 형태를 잘 못 그리는 여학생이 있었다.

색을 응축해 형태로 만들어야 하는 순간이 되자, 닫힌 문 앞에 서 있는 어린아이처럼 어찌할 바를 모르고 머뭇거렸다. 여학생은 내게 좀 도와달라고 사정을 했고, 나는 몇 번 거절하다가 결국 붓을 들었다. 하지만 이듬해에는 그 주제를 완벽하게 터득해서 훌륭하게 표현했다. 방학 동안 색에서 형태를 이끌어내는 힘이 무르익어 능력으로 변형된 것이다.

그 여학생은 이제 두상 그리기에 탁월한 기량을 선보이고 있다. 한 장 한 장 그릴 때마다 이전보다 더 훌륭한 작품이 나오고 있다. 내 역할은 그저 바라보면서 격려해주는 것으로 충분하다. 그 학생에게 내 도움이 필요한 때는 지나치게 큰 도화지의 텅 빈 화면에 주눅이 들었을 때뿐이었다.

사실 이때가 교사 입장에서 가장 신중해야 했던 경우다. 교사가 할 일은 아이들에게 최고의 수업 환경을 만들어주고, 외부의 방해물을 제거해주는 것뿐이다. 특히 이 경우에는 학생의 재능이 오직 학교에서만 드러나고 가정에서는 전혀 보이지 않았다는 것이 특징이었다. 이런 현상은 아주 일반적이다. 미술 시간에는 대단히 뛰어난 학생이 집에서 좀 더 연습하려 붓을 들었다가 좌절하는 경우가 많다. 집에서는 아무리 열심히 해도 만족할 만한 결과물이 나오지 않는 이유는 수업 시간의 집중된 분위기가 없고 함께 그림을 그리는 다른 아이들이 없기 때문이다. 이로써 청소년들의 창작이 아직 자아의 성취가 아니라 학교라는 교육적 분위기 속에서 피어난 예비 단계에 불과하다는 것을 알 수 있다.

미술 교사로 경험한 바로는 일반적으로 사소한 부분에 집착하는 성향이 강한 학생들은 습식 수채화를 되도록 많이 그리는 것이 좋다. 고정되지 않고 유동적으로 변화하는 색이 예술과 삶에 대해 더 여유로운 태도를 보이도록 도와주기 때문이다. 반면 자기 재능을 지나치게 믿는 학생들에게는 완벽함의 기준을 높이고,

특별히 그 학생에게 맞춘 연습, 특히 베일 페인팅 연습을 주는 것이 좋다. 재능이 한쪽으로 편향된 경우에는 너무 잘한다고 칭찬하지 말고, 균형과 조화를 이루게 신경을 써야 한다. 회화 수업의 목표는 모든 아이를 미술 전문가로 훈련하는 것이 아니라 모든 아이가 색과 형태의 세계를 경험해볼 기회를 얻게 하는 데 있다. 이는 그들의 전인적인 성장에 기여할 것이며 나중에 많은 일을 성취하기에 필요한 밑바탕이 되어줄 것이다.

상급 미술 교과 과정 요약 및 질문

상급과정 회화 수업에 대한 부분은 저자가 울름 발도르프학교에서 여러 해 동안 수업했던 경험을 토대로 쓴 것이다. 주제의 선택과 학년에 따른 수업의 순서는 루돌프 슈타이너의 제안을 기초로 했다. 모든 발도르프학교는 각자의 기준을 가지고 자율적으로 운영되기 때문에 상황과 학교에 따라 수업 내용은 얼마든지 달라질 수 있다.

슈타이너는 교사들에게 예술-교육적 고려와 인간 본성의 실재를 균형 있게 연결하는 교육 모델을 제시했다. 힝상 그 모델 속에 실제 상황을 반영했다. 또한 모든 주제에는 자연계에 대한 경험과 인간 본성에 대한 이해가 담겨 있다. 회화의 목표는 언제나 색의 내적, 외적 원천에 대한 경험과 그 둘의 상호관계를 중심에 둔다. 슈타이너가 그린 〈학생들을 위한 스케치(이하 학교 스케치)〉의 바탕은 창조적 세계. 청소년들은 이 세계를 뒤러의 흑백 그림에서 처음 만난다. 그 그림에서 '창조의 세계'는 돌, 식물, 동물, 인간이라는 자연계 네 영역의 형태로 드러난다. 아이들은 예술적인 상상력으로 상의 실재 위에 색을 더해야 했다. 회화에 대해 이런 접근은 자연학 및 인간학과 내적으로 연결된다. 교과 과정의 이런 연결 관계는 미술 수업의 주제를 선택하는 데 있어 결정적인 역할을 한다.

담임과정에서 자연학은 4학년에서 '인간과 동물'로 시작하고, 식물학과 지리학은 5학년부터 시작한다. 상급과정에서는 역순으로 진행된다. 10학년에서 지질학을 배우고, 이어 11학년과 12학년에서는 식물학과 동물학을 배우며, 마지막으로 그동안 모든 수업의 저변에 깔려있던 인간학을 정점으로 모든 과목을 하나로 연결한다. 지적으로 배웠던 내용은 실용적이고, 예술적인 활동으로 변형된다. 상급과정의 수채화 작품에는 동물이 등장하지 않는다. 슈타이너는 이 주제에 대해 특별히 언급했다. 〈색채의 본질〉 강의를 보면 자연계와 인간을 어떻게 그려야 색을 통해 여러 차원의 존재를 표현할

수 있는가에 대해 이야기하는 부분이 있다. 그는 '형상 색'과 '광채 색'을 구별하면서, 무생물인 광물, 생명을 가진 식물, 영혼을 가진 동물, 인간 세계에 따라 색을 각각 다르게 사용해야 각 존재의 보이지 않는 측면을 가시화할 수 있다고 했다.[132]

이를 통해 상급과정의 회화 수업을 동물을 주제로 한 차원에서 다시 한 번 살펴보자. 10학년 수업의 중심 주제는 뒤러의 흑백 소묘를 기초로 색채 상상력을 발달시키는 것이었다. 이 수업의 효과가 아무리 좋다고 해도 모든 교사가 이 주제에 다 공감하기를 기대할 수는 없을 것이다. 이르면 10학년부터 슈타이너의 〈학교 스케치〉 연작을 그리는 것도 좋은 방법이다. 10학년에서는 해를 주제로 한 그림을 그리고, 11학년에서는 나무를 주제로 한 그림을 그린다. 10학년의 준비 연습은 베일 페인팅 기법의 도입부터 시작한다. 그림의 주제를 기법이나 공예의 차원에서 선택해서는 안 된다는 반론이 제기될 수 있다. 타당한 주장이지만, 이 경우에는 회화 기법 연습이 예술적 성장의 토대를 탄탄히 닦는데 기여할 수 있다. 어떤 교사들은 주제 없이 색으로만 그리는 그림 다음에 광물의 결정을 그려야 한다고 생각하기도 한다. 베일 페인팅 기법은 광물의 결정을 잘 표현할 수 있는 특성이 있지만, 10학년에서 배우는 광물학,

결정학과의 연결은 조금 뒤의 일이다.

11학년은 주로 자연 주제를 그리며, 특히 식물학 수업에 맞춰 나무와 꽃을 그린다. 생명을 가진 식물은 광물에 이은 두 번째 차원의 자연 존재이다. 그림의 주제가 워낙 다양하므로 교사의 선택폭이 넓다. 대조, 강화, 구별, 변형 같은 주제를 구체화한다. 슈타이너의 스케치에서도 이들 주제를 만날 수 있다. 식물이 중심 주제일 때는 자연의 리듬과 빛이 결정적인 역할을 한다. 그림을 완성한 다음에 연하게 노랑을 입히면 식물은 생명 없는 정물의 느낌을 벗고 생기로 가득 찬다. 12학년에서는 자연 주제에서 인간의 초상화로 훌쩍 도약한다. 세 번째 차원의 자연 존재인 동물 그림이 없어서 이 격차가 유난히 크게 느껴진다. 슈타이너가 〈학교 스케치〉에서 동물에 관한 주제를 일부러 제외했는지는 불확실하다. 동물은 본능을 통해 본성을 드러내며, 인간 역시 본능을 가지고 있다. 인간의 과제는 그것을 길들이는 것이다. 〈멜랑콜리아 I〉과 〈서재의 성 히에로니무스〉에는 모두 인간이 길들인 동물이 나온다. 어쩌면 인간이 본능의 영역으로 들어가는 시기에는 식물의 에테르적 세계를 그리는 것이 더 적절한지도 모른다. 동물학은 과학에 더 가깝고, 수채화가 속한 감정 활동이 아닌 다른 영혼 활동이 필요하다. 쉴러는 이렇게 썼다.

가장 높고 가장 위대한 진실을 찾고 있
는가? 식물에서 그것을 배울 수 있다. 식
물이 전혀 자신의 의지 없이 하고 있는 것
을, 그대는 그대의 의지로 하여라. 바로 그
것이다![133]

슈타이너는 동물을 그릴 때 아주 연한 색조로 칠한 다음 파랑으로 전체를 덮어야 한다고 제안했다. '영혼의 광채'와 동일시되는 파랑이라는 색은 동물의 영혼 수준을 가리킨다. 이 점을 염두에 두면 특히 프란츠 마르크 Franz Marc 의 〈푸른 말〉을 비롯한 많은 동물 그림을 훨씬 쉽게 이해할 수 있다. 진정한 예술적 감각은 늘 존재의 객관적 영역을 관통하기 마련이다.

아이들은 항상 동물에 대해 큰 사랑과 관심을 보인다. 어쩌면 사람이 동물에 대해 책임을 지고 있다는 점을 무의식적으로 자각하고 있기 때문인지도 모른다. 9, 10학년 조소 수업의 주제에는 동물이 들어간다. 11학년이나 12학년 말에는 동물 세계가 가진 영혼 요소를 회화 수업에서 표현해볼 수 있다. 물론 우선순위는 자연과 풍경에 있어야 한다. 하지만 최고 학년 미술 수업의 중심은 분명히 사람의 초상화여야 한다.

우리는 색으로 그림을 그리는 법을 배워야 합니다. 그 방향에서 지금 시도하는 것들이 아무리 초보적이고 보잘것없다 해도, 색으로 그림을 그리는 것과 무게를 갖지 않은 색 그 자체를 경험하는 것이 우리의 과제입니다…

<div align="right">1923, 슈타이너 Steiner _p202</div>

새로운 예술 교육을 위한
루돌프 슈타이너의 제안

프리츠 바이트만

루돌프 슈타이너의 색채론을 토대로 한 예술

젊은 시절 빈 공과 대학에서 수학, 물리, 화학을 공부하던 루돌프 슈타이너는 여러 이론을 직접 실험하며 진리를 찾으려 했고, 그 과정에서 괴테의 견해에 점점 가까워졌다. 슈타이너는 당시를 이렇게 회상한다.

나는 이런 방향을 물리학의 광학에 적용했다. 그 결과 광학의 많은 내용을 거부할 수밖에 없었다. 그러다가 어떤 견해를 만났고, 그것이 나를 괴테의 색채 이론으로 안내했다. 이쪽 편에서 괴테의 자연 과학에 관한 저술로 들어가는 문을 스스로 연 것이다…그 당시 직접 준비한 광학 실험을 이용하여, 빛과 색의 본성에 대해서 내가 세운 개념을, 감각 경험을 통해 테스트하고 싶은 필요를 느꼈다…물리학자들은 괴테의 색채 이론에 온갖 반론을 퍼부었지만, 직접 실험을 거듭할수록 나는 통념적인 견해에서는 더욱 멀어져 괴테 쪽을 향하게 되었다.[134]

스물한 살짜리 학생이 괴테를 연구하던 K.J.슈뢰어 K.J.Schröer 교수의 추천으로 색채 이론을 포함한 괴테의 과학 저술 편찬 작업을 맡게 된 것은 순전히 우연만은 아니었다. 괴테의 〈형태론 morphology〉 초판을 계기로 슈타이너는 그 시대 전문가 집단과 친분을 쌓게 되었다. 책의 서문에서 슈타이너는 유기체 영역 탐구에 대한 괴테의 원칙을 발전시켰고, 괴테의 연구 방식을 다양한 각도에서 설명했다. 괴테는 현상 사이의 상관관계나 개념이 마치 저절로 떠오른 것처럼 직관적으로 파악될 때까지 각 영역의 다양한 현상을 비교하고 연구했다. 괴테 자신은 이런 종류의 과학 연구를 '직관적 판단의 힘'이라고 불렀다. 슈타이너는 유기체 영역을 탐구하는데 이 방법이 얼마나 중요한지를 인식했고, 괴테를 '유기체론의 코페르니쿠스 Copernicus 이자 케플러 Kepler'라고 불렀다.[135]

괴테가 색채 연구를 시작한 지 100년이 되는 해인 1890~91년에 괴테의 〈색채론〉 초판

이 꼼꼼한 서문과 방대한 주석과 함께 출판되었다. 이 책에서 슈타이너는 당대의 자연 과학의 수준에서 괴테와 같은 색채론을 쓰는 것을 평생 가장 훌륭한 과업으로 여기겠다고 했으나 그 목표는 이루지 못했다. 처음에는 필요한 장비가 없었고, 나중에는 그럴 시간이 없었다.

괴테의 〈형태론〉을 출간한 후, 루돌프 슈타이너는 1888년 방대한 양의 괴테의 바이마르 전집 출판에 참여해 달라는 요청을 받았다. 아직 출판되지 않은 유작 원고까지 포함한 괴테의 자연 과학 저작물 일부를 바이마르 '소피아 판'으로 출간하기 위해 준비하는 일을 맡은 것이다.[136]

1886년에 출간한 〈괴테의 세계 인식에 암시된 인식론Grundlinien einer Erkenntnistheorie der Goetheschen Weltanscharuung - mit besonderer Rucksicht auf Schiller〉[137]은 퀴르쉬너Kürschner의 '독일 민족 문학' 전집에 실린 괴테의 자연 과학 저술에 내용을 덧붙인 것으로 그가 쓴 첫 번째 책이었다. 1892년에는 〈자유의 철학−현대 세계관의 근본 특징−자연 과학적 방법에 따른 영적인 관찰 결과Die Philosophie der Freiheit〉[138]가 뒤를 이었다. 이 책에서 슈타이너는 괴테의 방법론을 사고의 영역에 적용한다. 이것이 슈타이너의 정신과학 연구의 시작이었다. 그 뒤로 계속된 괴테의 색채론 연구도 정신과학 연구의 일환이었다.

30세에 슈타이너는 한 편지에 이렇게 썼다.

괴테가 도달한 수준에서 멈추고 싶어 한다는 것은 어리석은 일입니다. 하지만 그에게 철저히 몰입하고 자신의 마음과 영혼을 모두 그의 영향에 쏟아 붓지 않는다면, 한 발짝도 앞으로 나갈 수 없을 것입니다. 우리 시대가 원하는 만큼 빨리 이 일이 일어나지는 않겠지만…우리는 결코 자신을 이처럼 무지한 채로 살도록 내버려 두어서는 안 됩니다…[139]

괴테는 자신의 연구가 진실이며, 시간을 초월하는 힘을 갖고 있음을 깊이 확신했다.

나는 문학적 업적에 대해서는 아무런 허영을 갖지 않습니다… 하지만 색채학이라는 어려운 학문에 있어 내가 이 세기에서 진실을 알아본 유일한 사람이라는 사실만큼은 자랑스럽게 생각합니다…[140]

괴테와 슈타이너가 색채를 연구하게 된 실질적 동기는 예술을 부흥시키고 회화에 새로운 힘을 불어넣기 위함이었다. 괴테가 색채를 연구하게 된 가장 큰 이유도 기존의 이론에서 아무런 도움도 얻을 수 없으며 오직 자신의 느

낌과 의심스럽기 짝이 없는 색채 전통에 기댈 수밖에 없는 화가들의 요청 때문이었다. 괴테는 자신의 색채론을 신속히 실천해보고, 좀 더 심화 발전시켰다면 이상적이었을 것이라고 하였다.[141] 그의 연구를 이어받아 발전시킨 사람이 루돌프 슈타이너였다. 슈타이너는 색이 가진 감각적–도덕적 영향에 대한 괴테의 관찰을 물질적 색이 가진 정신적 본성을 밝히려는 연구에서 충실히 이어받았다.

비록 '색채론' 연구를 완성하지 못했지만, 수많은 강연에서 색채의 본질에 대해 언급했다.[142] 현재 슈타이너의 강연 대부분이 독일어로 출판되었다. 따라서 이제는 그의 이론에 접근하기가 쉬워졌다.

루돌프 슈타이너는 색의 초감각적 본성에 대해 말한다.[143] 색에 대한 얕은 물리학을 넘어 세계를 바라보는 정신과학의 방식으로 이어지는 것이다.

색채 이론을 실제로 정립할 수 있다면, 비록 그것이 오늘날의 과학적 사고 관행과 아주 거리가 멀지라도, 예술 창작의 올바른 토대가 마련될 것입니다.[144]

중요한 기본 개념과 주제 중에는 개인적인 경험을 통해서만 입증할 수 있는 것도 있다.

괴테는 정확한 실험과 색의 원형적인 현상에 대한 예리한 관찰을 통해, 색이 물질 영역에서 비물질 영역으로 넘어가는 지점에 도달했다. 본질적으로 색은 그가 엘로힘(신)의 왕국이라 부르는 세계에서 왔음을 개인적으로 확신했다. 하지만 자신의 색채 이론의 틀 안에서는 그런 개인적인 확신을 입증할 수 없었기 때문에, 광신도라 지탄받을 것이 두려워 그 믿음을 더 이상 부연하지 않기로 결정했다.[145]

괴테는 개별 색채와 그것이 주는 특정한 느낌에 대해서도 서술했다. 하나의 색과 할 수 있는 한 가장 강렬하게 합일하고, 그 색의 특질, 그 영혼의 언어를 경험하고 싶으면 색유리를 통해 보라고 권했다.

슈타이너는 여기서 한발 더 나아가, 색의 경험이 어떻게 물질적 경험에서 '도덕적–정신적' 경험으로까지 확장될 수 있는지를 보여주었다.

인간은 미래에 이에 관해 중요한 발견을 하게 될 것입니다. 사실상 감각이 전해주는 인상과 자신의 도덕적–정신적 부분에서 진정한 일체를 이루게 될 것입니다. 이 분야에서 인간의 영혼이 말할 수 없이 깊어질 것이라고 예견할 수 있습니다.[146]

그런 뒤 그는 빨강을 깊이 경험하는 과정에 대해 설명한다. 처음엔 감각 인상에서 시작해서, 그것이 도덕적 느낌으로 바뀌고, 다음엔 예술적 창조의 영감을 불러일으키는 색채 상상력이 된다.

아주 진한 주홍이 같은 색조로 전체를 덮은 빛나는 면을 보고 있다고 상상해봅시다. 주변의 모든 것을 잊고 그 색이 주는 느낌에만 온전히 집중하는 데 성공해서 앞에 있는 색이 단지 외부에서 작용하는 요인이 아니라 자신과 혼연일체를 이루고 있는 것이며, 그 색 속에 자신이 거한다고 가정해봅시다. 그러면 당신은 마치… 가장 내밀한 영혼 전부가 색이 된 것처럼 느낄 것이고, 당신의 영혼이 세상 어디를 가더라도 빨강으로 가득 차 있으며, 빨강 속에서, 빨강과 함께, 빨강의 힘으로 살아가는 것을 느끼게 될 것입니다. 하지만 이러한 느낌이 도덕적 경험으로 변형되지 않는다면 빨강을 영혼 속에서 강렬하게 경험할 수 없을 것입니다….

스스로 빨강인 것처럼 세상을 부유한다면… 우리 안에 있는 모든 죄와 악의 가능성에 대한 반응으로, 빨간 세계 전체가 사방에서 우리를 향해 다가오는 신의 분노로 우리를 가득 채우고 있다고 느끼지 않을 수 없을 것입니다. 이 무한한 빨간 공간 안에서 우리는 신의 심판 앞에 놓인 듯한 느낌을 받게 될 것입니다…. 그리고 어떤 반응이 일어날 때, 우리 영혼 안에서 무언가가 생겨날 때… 그것은 오직 '기도하는 법을 배웠다'는 말로밖에 표현할 수 없습니다. 만일 당신이 빨강에서 사방으로 뻗어나가고 이글거리는 신의 분노와 인간 영혼 안에 있는 모든 악의 가능성을 함께 경험할 수 있다면, 그리고 빨강 안에서 어떻게 사람이 기도하는 법을 배우게 되는지를 경험할 수 있다면, 빨강의 경험은 말할 수 없이 깊어질 것입니다. 우리는 또한 빨강이 공간으로 들어오면서 어떻게 형태를 취하는지를 경험할 수 있습니다. 그러면 선함을 사방으로 방사하며 신의 자비와 은혜로 가득 찬 존재를, 우리가 공간의 영역 속에서 느끼기를 원하는 존재를 경험하게 됩니다. 그때 우리는 그것이 색 그 자체에서 생겨난 형태를 취하게 내버려두어야 한다고 느끼게 될 것입니다. 선함과 자비가 빛을 발할 수 있도록 공간을 밀어내야 한다고 느낄 것입니다.

물질 공간이 존재하기 전에 (이 존재는) 중심에 완전히 집중되어 있었고, 이제 선과 자비가 공간 속으로 들어오는데

구름이 갈라지듯 자비에 길을 내주기 위해 이 모든 것은 밀려나고 후퇴하며, 그 결과 흩어지고 있는 것을 반드시 빨강으로 그려야 한다는 느낌이 들게 됩니다. 여기 중앙에 (칠판에 분필로 그림을 그린다) 흩어지는 빨강 속으로 빛을 발하는 일종의 분홍-보라를 희미하게 그려 넣어야 할 것입니다. 그러면 색이 형태를 취하는 것을 온 영혼으로 함께 할 것입니다… 지구의 특히 지구의 진화과정에 속한 존재들이 엘로힘 단계로 올라가서 색에서 형상의 세상을 빚는 것을 배웠을 때의 느낌에 대한 반향을 느끼게 될 것입니다.

이는 색이 형태가 되며, 그것이 색의 창조적 요소 안에서 작용하는 힘이라는 것을 보여주는 과정에 대한 설명이다.

슈타이너는 계속해서 비슷한 방식으로 접근했을 때 다른 색에서 얻을 수 있는 경험을 보여준다. 색에 따라서 완전히 다른 경험이 생겨날 것이다.

이렇게 우리는 색의 내적 본성에 대해 알게 됩니다… 예술가로 준비된다는 것이 곧 이런 종류의 색에 대한 도덕적 경험을 의미하는 시대, 예술가가 예술 창조에 앞서 경험하는 내용이 과거 어느 시대보다 훨씬 내적이고 직관적이 될 시대가 올 것을 예견할 수 있습니다.

색의 내적 역동은 색의 살아있는 본성의 일부다. 이것은 색이 표현되는 종이의 2차원적 성격을 넘어선다. 색은 종이의 앞쪽으로 나오기도 하고 뒤로 물러나기도 하는 것처럼 보인다. 빨강은 공격하고 전진하는 것처럼 보이고 파랑은 후퇴하면서 방관자의 자리에 머물고 싶어하는 것 같다. 이러한 색의 공격성과 수동성은 색채의 내적 움직임을 암시하며, 그 내적 움직임은 색의 거리와 공간감을 3차원적인 것이 아닌 영혼과 공간 모두에서 경험하는 것이다. 슈타이너는 색에 대해 예민하게 느끼는 사람은 빨간 공과 파란 공이 가만히 멈춰 서 있는 상을 눈앞에 떠올릴 수 없다고 한다. 그들은 빨간 공은 자기 쪽으로, 파란 공은 자기에게서 멀리 구르는 것으로 본다. 형태는, 그 자체로는 정지된 것이다.

하지만 형태에 색을 입히는 순간, 색의 내적 운동성이 형태를 움직이게 하고, 세계의 진동, 정신적 진동이 그것을 관통해 지나갑니다. 여러분이 하나의 형태에 색을 입힌 순간, 여러분은 그것에 보편적인 영혼의 특성을 부여한 것입니다…색을 입힐 때 여러분은 죽은 형태 속에 영혼을 불어 넣습니다.[147]

색은 살아있고 빛나기 때문에 그 움직임에서 일종의 색채 드라마가 생겨난다.

빨강은, 그것이 여러분을 향해 움직이고 전진할 때, 바로 앞에 일종의 주황 아우라, 노랑 아우라, 초록 아우라를 갖습니다. 그리고 파랑이 움직일 때는 또 다른 색을 동반할 것입니다.

이런 색의 내적 역동 역시 색채 원근법이라 부를 수 있으며, 르네상스 초기까지도 화가들은 이를 염두에 두고 그림을 그렸다. 그러다가 이 질적이며 정신적인 색채 원근법의 많은 부분을 선 원근법이 대체하게 되었다. 공간 안에서 크기를 고려하는 공간 원근을 경험하면서

이제 멀리 있는 사물을 파랑으로 그리는 대신 작게, 가까이 있는 사물은 빨강 대신 크게 그리게 되었습니다…. 오늘날 우리는 회화의 진정한 본성으로 돌아갈 길을 다시 찾아내야 하는 시대를 살고 있습니다.[148]

1923년 한 강연에서[149] 슈타이너는, 과거에는 색을 오늘날과 어떻게 다르게 경험했는가를 지적하면서, 어딘가에 고착되지 않은 상태의 색에 대해 언급한다. 이런 특징은 고대 회화와 조각에서 뚜렷하게 드러난다. 슈타이너는 이를 설명하기 위해 인간이 잠들고 깨어나는 사이에 무의식적으로 경험하는 것에 대해 이야기했다.

그곳에 무게나 크기, 숫자로 잴 수 있는 사물은 아무것도 없습니다…. 그곳에 존재하는 것은, 굳이 말로 표현하자면, 자유롭게 움직이는, 고착되지 않은 감각 인상들입니다. 하지만 현재의 발달 단계의 인간은, 고착되지 않고 자유롭게 움직이는 빨강이나 고착되지 않은 음파를 지각할 수 없습니다… 이렇게도 말할 수 있습니다. 지구에는 고체의, 무게를 가진 사물이 있습니다. 그리고 감각이 그 사물에서

빨갛다거나 노랗다고 지각하는 것은, 말하자면 거기에 붙어있는 것입니다. 우리가 잠이 들면, 빨강과 노랑은 무게라는 조건에 구속되지 않고 자유롭게 떠다니며 움직입니다. 소리 역시 마찬가지입니다. 울리는 것은 종이 아니라, 자유롭게 움직이는 울림입니다.

물질세계에서 무언가가 무게를 가지고 있지 않다면 시각적 착각이라 여기곤 한다.

빨간색의 사물을 봅니다. 그것이 시각적 착각이 아니라는 것을 자신에게 확신시키고 싶으면, 그것을 집어 들어봅니다. 그것이 무게를 가지고 있다면, 실재한다는 증거가 됩니다.

잠자는 동안 자신의 자아와 아스트랄체 안에서 의식을 지니게 된 사람은 누구나

자유롭게 부유하는 색채와 소리 역시 비슷한 성질을 가지고 있지만 다르다는 사실을 마침내 깨닫습니다. 자유롭게 부유하는 색은 세상 저 멀리 사라져버리려는 충동이 있습니다. 다시 말해 그들은 반-중력을 가지고 있습니다. 지상의 사물들은

지구 중심을 향해 내리누르고, (색채와 소리는) 세계 공간 속으로 해방되고자 바깥쪽으로 밀고 나갑니다.

물질의 크기도 마찬가지다.

예를 들어, 커다란 노랑에 둘러싸인 작은 빨강이 있다고 해봅시다. 그러면 여러분은 측정도구를 이용하지 않고도 더 강해 보이는 빨강을 이용해서 약해 보이는 노랑을 질적으로 측정할 수 있을 것입니다. 어떤 물체를 자로 재서 길이가 5m임을 알 수 있듯이, 빨강이 여러분에게 말할 것입니다. '내가 몸을 죽 펼치면 노랑의 다섯 배가 될 것이다. 몸을 펼치고 크기를 부풀리면, 나는 노랑이 될 것이다.'

따라서 숫자 역시 질적인 것으로 변한다.

깨어있는 의식 상태에서 인간은 오직 광물, 식물, 동물의 겉모습만을 봅니다. 하지만 잠자고 있을 때는 자연계의 창조물 속에 깃든 정신적 요소와 함께합니다… 잠에서 깨어 다시 자기 안으로 들어갔을 때도, 그의 자아와 아스트랄체는 외부 사물에 대한 친근감을 계속 지니며, 이 때문에

인간은 외부 세상을 인식할 수 있게 되는 것입니다….

사람들이 아직 원시적 영안을 가지고 지상의 사물에 대해 크기나 숫자, 무게를 알지 못하던 아주 먼 과거로 돌아간다고 해봅시다. 그들이 인식할 수 있는 것은 세상을 뒤덮은 색채와 소리의 움직임과 파동입니다. 물질의 존재는 이런 경험을 수반한 것이 됩니다. 이 때문에 그들은 인류에 대해 지금과는 아주 다른 인식을 가질 수 있습니다. 즉 그들은 인류를 전 우주의 소생이라 여깁니다. 인간은 우주가 한 곳으로 흘러 모이는 지점이었습니다…. 그들은 인간을 세상의 모상이라 여깁니다. 사방에서 날아 들어오는 색깔이 인간에게 색을, 그리고 자신을 통해 울리는 천체의 화음이 인간에게 형태를 주었습니다.

이렇듯 질적인 요소 속에서 삶을 살았기 때문에 고대의 사람은 예술을 창조했던 것이다.

한때 예술 영역에 존재했으나 이제는 사라진 것, 즉 우주의 힘에서 나온 그림 (그런 그림을 그릴 수 있었던 건 질량이 아직 아무런 역할을 하지 않았기 때문입니다)의 마지막 자취는 예를 들어 치마부에Cimabue의 작품, 특히 러시아의 이콘(icon, 성화, 성상)에서 볼 수 있습니다. 이콘은 세상의 힘으로 대우주의 힘을 그린 것이며, 대우주의 작은 조각과도 같습니다. 그러다가 이런 그림이 더 이상 나오지 않게 됩니다. 더 이상 그렇게 그림을 그릴 수 없었기 때문이었으며, 그 이유는 인류가 사물을 더 이상 인간 정신에 대한 인식으로 보지 않기 때문이었습니다….

치마부에와 그의 제자인 지오토Giotto 사이에는 엄청난 간극이 존재합니다. 지오토는 뒤에 라파엘로에 이르러 절정에 이를 새로운 화풍을 열었습니다. 치마부에가 여전히 전통에 근거해 작품을 만들고 있는 반면 지오토는 사실주의 화풍에 절반쯤 들어섰습니다. 지오토는 전통이 더 이상 살아 숨 쉬지 않는다는 것을, 우주가 우리에게서 멀어진 지금 예술가는 물질적 인간과 관계해야 한다고 인식했습니다. 그러므로 더 이상 황금이 아니라 살과 피로 그림을 그려야 한다고 인식했습니다… 지오토는 사물을 질량을 가진 것으로 그린 최초의 화가입니다… 우주는 인류에게서 멀어졌고, 이제 인간의 눈에 보이는 것은 무게를 가진 존재로서의 인간뿐이었습니다.

그렇게 육체는 무게를 지니게 되었지만, 아직은 지나간 시대의 느낌이 남아있었기 때문에, 말하자면 최소한의 무게만 지녔습니다. 그리고 이콘과 대비되는 성모상이 등장하게 됩니다. 이콘의 존재들은 무게가 없었지만, 새로운 성모상은 아름답긴 해도 질량을 갖고 있었습니다… 아름다움은 여전히 남아있었습니다… 라파엘로의 화풍, 그것은 사실 치마부에에 대한 지오토의 이해에서 자라난 것으로, 옛 시대에서 오는 아름다움의 광채가 아직 비쳐 들어오는 한에서는 예술적일 수 있습니다…

하지만 이 시대는 막을 내립니다…그리고 예술에 있어 인류가 이콘과 성모상이라는 두 의자 사이에 앉아있는 지금, 물질의 크기와 수치적 무게의 대척점에 있는 다른 종류의 무게를 지닌, 자유롭게 흐르는 색채와 자유롭게 흐르는 소리의 본성을 발견할 수 있는가는 우리에게 달려있습니다. 우리는 색으로 그림을 그리는 법을 배워야 합니다. 그 방향에서 지금 시도하는 것들이 아무리 초보적이고 보잘것없다 해도, 색으로 그림을 그리는 것과 무게를 갖지 않은 색 그 자체를 경험하는 것이 우리의 과제입니다…

다음은 슈타이너가 괴테아눔의 공연 홍보를 위해 직접 그린 대형 수채화 작품에 대해 언급하면서 한 말이다.

프로그램 홍보를 위해 그린 우리의 초보적 작품에서 여러분은 이것이 비록 시작에 불과하지만, 적어도 색을 무게에서 해방시키고, 색을 그 자체로 온전한 요소로 경험하고, 색이 스스로 말하게 하는 흐름의 시작이라는 것을 보시게 될 것입니다…

또 하나 흥미로운 점은 문명의 변천에 따라 색채 지각이 달라졌다는 것이다. 슈타이너는 오랜 세월을 거치면서 색을 지각하는 능력이 변화했다는 사실을 거듭 지적했다. 그리스 사람들을 예로 들면서, 그리스인들은 오늘날 우리와 전혀 다른 방식으로 세상을 보았으며, 그리스 문학이 이 사실을 입증한다고 했다. 예를 들어 소크라테스 이전에 살았던 콜로폰 출신 크세노파네스 Xenophanes는 무지개에 대해 다음과 같은 놀라운 말을 했다.

En t'Irin kaleusi, nephos kai tuto pephyke, Porphyreon kai phoinikeon kai chloron idesthai.[150]

그대가 이리스(무지개의 여신)라 부르는

것 역시 본질은 그저 자홍, 밝은 빨강, 노랑-초록의 구름에 불과하다.

그리스 사람들은 초록을 가리켜 클로로스 chloros라는 단어를 사용했는데, 이는 꿀, 노란색의 수지 resin, 가을의 노란 단풍을 지칭할 때도 쓰였다. 이를 보면 그들이 초록과 노랑을 구분하지 않았음을 분명히 알 수 있다. 그들은 또한 라피스 라줄리 lapis lazuli (푸른색의 돌, 청금석)와 검은 머리카락을 모두 '바이올렛의 색깔'이라는 같은 단어로 표현했다.

플라톤은 네 가지 주요 색인 하양, 검정, 빨강, 노랑과 자연의 네 요소를 연결하였고, 몇 가지 혼합색에 이름을 붙였다. 그런데 놀랍게도 '빛나는 하양과 깊게 물든 검정'의 혼합을 울트라마린 블루 xuavouv라 부르는 것을 발견하게 된다.[151] 파랑을 그저 어둠으로 지각했던 것이다. 따라서 그리스 사람들이 파랑에 대해서 색맹이었다고 말할 수 있다. 그들은 초록 속에 들어있는 파랑을 볼 수 없었다.

주변 전체가 그리스 사람들에게는 훨씬 불타오르는 것처럼 보였습니다. 그들 눈에 들어오는 모든 것이 빨강 쪽으로 기울었기 때문입니다…. 그리스 사람들은 색깔 스펙트럼 전체가 빨강 쪽으로 치우쳤고, 파랑

과 보라 쪽은 전혀 지각하지 못했음이 분명합니다. 그들은 보라를…오늘날의 사람들보다 훨씬 빨갛게 보았습니다.

색에 대한 감각은 변해 왔다.

우리에게는 스펙트럼의 파랑 쪽에 대한 지각능력이 생겼습니다…. 그리스 사람들은 주로 빨강을 지각했습니다…. 하지만 우리가 스펙트럼의 이 부분에 대한 인식을 발달시킴에 따라, 점점 더 파랑과 파랑-보라를 좋아하게 되었고, 우리의 감각은 완전히 변화할 수밖에 없게 되었습니다….[152]

괴테는 빛과 어둠의 상호 작용에서 색이 나온다는 것을 깨달았다. 다른 강연에서 슈타이너는 빛과 어둠의 관계를 말하면서 색의 이런 측면을 거론한다. 빛, 어둠, 색이 세계 존재 속에서 차지하는 역할의 다양한 측면을 보여주었다. 다음은 1920년 강연의 일부나.[153]

우리는 빛이 자연 현상 속으로 퍼져나가는 것을 경험합니다. 하지만 그것을 사고에서도 경험합니다. 사고를 빛에 비유해서 말하곤 합니다. '어떤 생각이 불현듯(불을 켠 듯) 떠올랐다'는 표현을 사용합니다.

사고의 빛은 과거를 비추고, 한때 존재했던 것을 다시 떠오르게 합니다. 빛이 사고와 연관된 것처럼 어둠은 의지와 연결됩니다. 의지는 행위를 향해 노력하며, 미래로 나아갑니다. 우리는 이것을 어둠으로 느낍니다. 따라서 빛과 어둠은 우리에게 사고와 의지로 현시됩니다. 그것은 인간 유기체 속에 짜 넣어져 있습니다. 사고는 머리에 거하고, 의지는 사지에서 작용합니다. 이 양극적 힘은 우리 주변의 자연에서도 드러납니다.

봄꽃의 화사함에서 우리는 빛의 상승을 봅니다. 이것은 과거이며, 죽어가는 아름다움입니다. 가을의 무르익은 열매는 미래를 위한 씨앗을 물질의 형태로 품고 있습니다. 우리 내면에서 빛은 사고이며, 의지의 외적인 형태는 물질입니다. 꽃과 열매 사이에 식물의 잎이 존재합니다. 식물의 초록 속에서 과거의 빛은 미래의 어둠과 현재에서 하나로 만납니다. 빛과 관계된 노랑, 어둠과 관계된 파랑이 합쳐져 초록이 됩니다. 식물이 푸르스름하게 변할 때 우리는 미래를 감지하고, 빛이 강화되어 열이 되고 빨강이 될 때는 과거가 비쳐 들어 옵니다.

색깔 띠[그림 1]를 양방향으로 계속 연장하면, 물리학에서 말하는 무지개 스펙트럼이 나오게 됩니다. 하지만 이 색깔 띠를 구부려 원으로 만들어야 비로소 진정한 스펙트

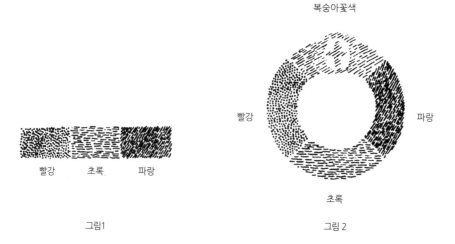

빨강 초록 파랑

그림1

복숭아꽃색

빨강 파랑

초록

그림 2

럼을 얻을 수 있습니다. 한쪽의 밝은 노랑-빨강이 반대쪽의 어두운 파랑-보라와 결합하면서 복숭아꽃색, 바로 인간의 색이 만들어집니다. 그것은 색상환에서 초록의 맞은편에 위치합니다.^{그림 2}

그곳이 바로 우리가 인간으로 존재하는 곳입니다. 인간은 초록의 식물계가 외적으로 갖는 것을 내면에 갖고 있습니다. 인간의 에테르체는 복숭아꽃색입니다. 이것은 파랑이 빨강으로 넘어가는 지점에서 나타나는 색입니다…

하지만 우리는 복숭아꽃색 안에 있기 때문에… 사고를 빛으로 지각하듯 그것을 아주 미미하게 밖에 지각하지 못합니다… 그래서 복숭아꽃색을 빼놓는 것입니다… 그리고 초록을 가운데 둔 파랑부터 빨강 그리고 빨강부터 파랑까지의 색깔 세계밖에 보지 못합니다.

색채의 본질¹⁵⁴

화가들을 위한 세 번의 강의에 담긴 새롭고 중요한 개념은 '형상 색Bildfarben'과 '광채 색Glanzfarben'을 구분하는 것이었다. 슈타이너가 이 개념을 이끌어내기 위해 접근했던 방식은 화가들

이 그림을 그릴 때 실제로 색을 어떻게 다루어야 하는지를 보여준다.

슈타이너는 색채 실험이 어떻게 색채 경험이 되는지를 보여주기 위해 칠판에 세 개의 초록 면을 칠했다. 첫 번째 초록 안에 주홍을, 두 번째 초록 안에는 복숭아꽃색을, 세 번째 초록 안에는 파랑을 칠하고, 각각의 차이에 주목하게 했다. 상상력을 한층 강하게 자극하기 위해 빨강, 복숭아꽃색, 파랑 사람이 초록 풀밭을 걷는 장면을 떠올려보라고 제안했다. 각각은 전혀 다른 느낌을 불러일으킨다. 빨강 사람은 풀밭의 초록에 생기를 불어넣는다. 초록은 더 진하고 풍부해지며, 더욱 찬란하게 빛난다. 빨강 사람은 여기저기 깡충깡충 폴짝폴짝 뛰어다니는 것처럼 보인다. 실제로도 번쩍이는 번갯불처럼 그려야 한다. 대조적으로 복숭아꽃색 사람은 매우 중립적으로 행동하며, 초록 들판에 아무 영향을 주지 않을 뿐 아니라 자신의 색 역시 영향을 받지 않는다. 파랑 사람이 있는 그림에서 초록은 전혀 지기주상을 하지 못한다. 파랑 사람은 초록 색조를 가라앉혀 푸르스름하게 만들고, 파랑 속으로 묻혀들어가는 것처럼 보이게 한다. 슈타이너는 색의 세계로 들어가기 위해서는 이런 상상적 실험이 필요하다고 말한다.

슈타이너는 색이 가진 '형상의 성질'과 '광

채의 성질'에 대해서도 설명했다. '형상의 성질'을 가진 네 가지 색은 초록, 복숭아꽃색, 하양, 검정이다. 초록은 식물과 밀접하게 연결된 색이며 그 관계는 대단히 강력하다. 하지만 식물의 원형적 존재의 표현은 아니다. 식물의 본질은 식물의 생명 그 자체이며, '형성체' 혹은 '에테르체'이다. 바로 이것이 식물과 광물을 구분 짓는 요소다. 하지만 광물 요소는 식물 안에 통합되어 있으며, 형성체는 광물 요소로 가득 차 있다. 초록은 식물의 생명체 안에 있는 죽은 광물 요소의 표현이며, 광물 요소의 상으로 나타난다. 슈타이너는 그것을 사람과 그 사람의 사진 혹은 초상화의 관계에 비유했다. 초록은 생명이 없는 광물 요소에서 나온 것이므로 '생명의 죽은 상'이 된다.

초록은 생명의 죽은 상이다.

복숭아꽃색(좀 더 정확히 말해 인간의 피부색)은 외부에서는 피부색으로 표현되지만, 인간 내면에서도 경험된다. 슈타이너는 인간은 자신의 영혼을 피부색의 존재로 경험한다고 말한다. 이것은 인간의 영혼이 피부 표면에서 어떻게 드러나는지를 보면 분명히 알 수 있다. 수동적으로 위축될 때, 또는 적극적으로 주장할 때 피부색은 초록 또는 빨강 어느 한쪽으로 기울

것이다. '눈에 보이는 색깔로서의 피부색은 영혼의 상이다'라고 말할 수 있다.

복숭아꽃색은 영혼의 살아있는 상이다.

하양은 빛과 관계된 색이다. 모든 광휘의 원천은 태양이다. 일출과 일몰의 색을 제외한 햇빛은 흰색으로 느껴진다. 하양 빛은 사물에 고착된 색과 전혀 다르다. 색을 만들고 사물을 눈에 보이게 하는 등, 오직 그 효과로 자신을 드러낼 뿐이다. 사람들은 빛과 자신의 본질적 존재 간에 내적인 동질감을 느낀다. 한밤중 캄캄한 어둠 속에서 잠이 깬 사람은 자신의 진정한 본질에 닿을 수 없다는 무력감을 느낀다.

빛에서… 우리는, 우리를 진정 정신으로 채우는 것을, 우리 자신의 정신과 연결시키는 것을 발견합니다… 정신적 존재인 '자아'와 빛이 우리를 속속들이 비추는 경험 사이에는 분명한 연관성이 존재합니다… '자아'는 정신적인 존재이며, 영혼 안에서 경험할 수밖에 없습니다. 스스로 빛으로 가득 찼다고 느낄 때 '자아'를 경험합니다.

하양 혹은 **빛**은 정신의 영적인 상이다.

하양의 반대는 검정이다. 하양이 빛과 관계된 것처럼 검정은 어둠과 연결된다. 자연에서 볼 수 있는 검정의 가장 인상적인 사례는 석탄이다. 사실 석탄의 존재 전체가 그 검음에서 기인한다.

검정은 석탄의 가장 큰 특징입니다. 만약 그것이 검지 않고 희거나 투명했다면 다이아몬드가 되었을 것입니다… 식물이 초록에 자신의 상을 담고 있는 것처럼, 석탄은 검정으로 자신의 상을 갖습니다. 이제 여러분 자신을 검정 속에 푹 담가보시기 바랍니다. 여러분은 온통 검정에 둘러싸여 있습니다… 이 검은 어둠 속에서 물질적인 존재는 아무것도 할 수 없습니다. 식물에서 생명이 모두 빠져나갔을 때 석탄이 됩니다. 검정은 그것이 생명에 적대적임을 보여줍니다…

이런 칠흑 같은 어둠이 우리 내면에 있을 때, 영혼 생활은 우리를 저버립니다. 하지만 정신은 번성합니다. 정신은 그 어둠을 뚫고 그 안에서 자신을 주장할 수 있습니다.

계속해서 흑백 예술에 대해 말한다.

하양 면 위에서 검정을 사용한다면 그 속에 정신을 가져오는 것입니다. 검은 선, 또는 검은 면은 하양을 정신화시키는 효과를 발휘합니다. 정신은 검정 속으로 불러올 수 있습니다. 그 속으로 불러올 수 있는 것은 이것이 전부입니다.

검정은 죽음의 정신적 상이다.

형상의 성질을 가진 네 가지 색을 묶어놓고 보면, 색의 객관적 본성에서 상의 세계의 실재 여시 암시된다.

초록이 나타내는 것은	생명의 죽은 상
복숭아꽃색이 나타내는 것은	영혼의 살아있는 상
하양, 혹은 **빛**이 나타내는 것은	정신의 영혼적인 상
검정이 나타내는 것은	죽음의 정신적인 상

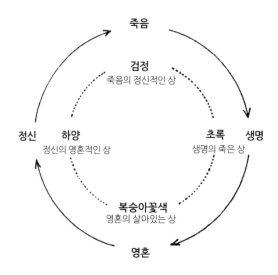

이 도식을 원으로 배열하면 생명에서 영혼, 정신, 그리고 죽음을 거쳐 다시 생명으로 돌아가는 생성의 원이 나온다. 검정, 초록, 복숭아꽃색에서 하양 순서의 상승은, 자연계에서 죽음을 거쳐 생명, 영혼, 정신으로 올라가는, 즉 광물에서 식물, 동물, 인간으로 상승하는 선과 평행을 이룬다.

화가들을 위한 세 강의 중 두 번째 강의에서 슈타이너는 '형상 색'을 다른 관점에서 논한다. 그 기원을 그림자 연구에서 나온 개념을 이용해서 설명하면서, 광원인 빛을 발하는 쪽과 빛을 받아 그림자를 드리우는 쪽으로 나눈다. 이 두 요소의 상호관계 속에서 그림자가 생긴다. 즉 형상 색, 또는 슈타이니의 표헌을 따르면, 그림자 색이 나오는 것이다.

죽음, 생명, 영혼, 정신의 네 영역 모두 한번은 '빛을 발하는 것(광원)'으로, 다음에는 '그림자를 드리우는 것'으로 등장한다. 예를 들어 그림자를 드리우는 것이 죽음이고 광원이 생명이라면, 죽음 속에 있는 생명이 초록으로 생겨난다. 따라서 초록은 '죽음 속 생명의 그림자', 또는 '생명의 죽은 상'이다. 형상 색에 대한 다른 모든 공식 역시 이 도표에서 이끌어낼 수 있다.

슈타이너는 초록과 복숭아꽃색이 생겨날 수 있는 또 다른 방법에 관해 이야기하면서 다른 색에 대해서도 계속 설명을 이어간다.

만약 고요한 하양 위에 한쪽 방향에서는 노랑을, 반대 방향에서는 파랑을 비추면 초록이 나올 것입니다. 복숭아꽃색은

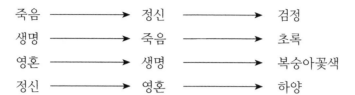

빛을 발하는 것	그림자를 드리우는 것	그림자 또는 상
죽음 ⟶	정신 ⟶	검정
생명 ⟶	죽음 ⟶	초록
영혼 ⟶	생명 ⟶	복숭아꽃색
정신 ⟶	영혼 ⟶	하양

그렇게 간단히 만들 수 없습니다. 검정과 하양을 교대로 칠한다고 상상해봅시다. 먼저 검정, 다음에 하양, 다시 검정을 칠하는 식입니다. 검정과 하양은 고요하지 않게 움직이며 서로서로 엮입니다. 그런 다음 서로 엮인 검정과 하양의 운동 속으로 빨강이 살며시 들어옵니다. 바로 그때 생겨나는 것이 복숭아꽃색입니다.

우리가 완전히 다른 방법을 썼다는 사실에 주목하기 바랍니다. 처음에는 움직이지 않는 정지된 하양을 취했습니다. 형상 색에 속하는 하양 속에서 다른 두 색이 어우러지게 했습니다. 두 번째 경우는 두 가지 형상 색인 하양과 검정을 취하고, 그들을 움직이게 했습니다. 그런 다음 또 다른 새로운 색인 빨강을 움직이는 검정과 하양 속으로 비추게 했습니다. 살아있는 요소를 관찰하다 보면, 이와 동일한 것이 여러분을 놀라게 할 것입니다. 초록은 자연에서 볼 수 있습니다. 하지만 제가 말하는 의미의 복숭아꽃색은 오직 건강한 인간에게서만, 물질적 유기체 속에 영혼이 현존하는 인간에게서만 발견할 수 있습니다. 이 색은 (회화에서는) 대략 비슷한 것만 만들 수 있을 뿐입니다. 이 색을 표현하려는 사람은 이 과정을 그려야 하며, 이 과정은 인간 유기체 안에 실제로 존재합니다. 그 과정이 절대 멈추지 않기 때문에, 그것이 항상 움직이고 있기 때문에, 이 색이 피부에서 나타나는 것입니다…

초록과 복숭아꽃색은 그 기원이 다른 것처럼 그림에 쓰일 때도 전혀 다른 느낌을 준다. 초록은 평면으로 움직이려 하고, 제약을 받고 싶어 한다. 식물의 잎이 바로 이 상태의 본보기다. 하지만 복숭아꽃색은 제한된 상태를 견디지 못하며 날아가고 싶어 한다.

슈타이너는 계속해서 '광채 색'이라고 하는 노랑, 파랑, 빨강을 특성화한다. 노랑이 초록처럼 하나의 면 위에서 균일하게 펼쳐지고 경계 안에 갇혀있다면, 그것은 본성을 완전히 거스르는 것처럼 보인다. 빛으로 가득 찬 특성의 노랑은 밖으로 뻗어 나가려 하고 경계를 용해하려 한다. 그것은 중심에서는 더 강해지고, 중심에서 멀어질수록 약해지려 한다.

노랑은 외부를 향해 빛을 발하려 한다.

반면 파랑은 바깥에서는 진하고 중앙에서는 약해져야 한다. 파랑은 가장자리에서 자신을 가두고, 중앙을 향해 둥글게 들어오면서 조금씩 옅어진다.

파랑은 내부를 향해 빛을 발하려 한다.

한편 노랑과 파랑 옆에서 온 힘을 다해 빛을 발하는 빨강은 그 둘 사이에서 균형을 잡는다. 빨강은 뻗어 나가려 하지도, 안으로 응축하려 하지도 않는다. 빨강은 표면 위에서 균일하게 퍼지려 한다. 빨강을 가장 잘 이해하는 방법은 복숭아꽃색과 비교하는 것이다. 복숭아꽃색은 빛을 발하는 것으로 보인다. 복숭아꽃색은 흩어지려 하며, 점점 옅어지다가 결국엔 완전히 휘발해버린다. 그러나 빨강은 자신을 강하게 주장한다.

빨강은 고요한 빨강으로 작용한다.

복숭아꽃색은 휘발하려는 경향이 있긴 하지만, 노랑이나 빨강, 파랑처럼 의지를 갖고 움직이지는 않는다. 이 색들은 강렬한 운동성을 갖고 있다는 점에서 형상 색이 가진 그림자 특성과 구별된다.

이 색들의 진정한 본질은 빛을 발하는 특성에 있습니다. 외부를 향해 빛나는 노랑, 내부를 향해 빛나는 파랑…그리고 그 둘을 중화시키는 빨강은 균일하게 빛을 발합니다.

이런 이유로 슈타이너는 이들을 '광채 색'이라 부른다.

노랑은 즐거운 색이다. 여기서 즐겁다는 것은 근본적으로 영혼에 생기발랄함이 넘친다는 것을 의미한다.

노랑은 **정신의 광채**이다.

내부를 향해 모이며 자신의 내부에 갇히고 마는 파랑은 영혼의 광채다. 공간을 균일하게 채우는 빨강은 생명의 광채다.

노랑

빨강

파랑

노랑은　　정신의 광채
파랑은　　영혼의 광채
빨강은　　생명의 광채

빨강은 쉽게 하나의 평면으로 받아들일 수 있다. 하지만 파랑이 표면 위에서 균일하게 퍼질 때 그것은 인간적인 요소 밖에 존재한다.

프라 안젤리코 *Fra Angelico* 가 화폭을 균일한 파랑으로 칠했을 때, 그는 말하자면 신적인 것을 지상 세계로 소환한 것입니다. 그는 자신이 신성한 것을 지상 세계로 불러오고자 하는 소망을 품었을 때만 균일한 파랑을 칠할 수 있다고 느꼈습니다.

노랑을 균일한 면으로 칠해 고정하고 싶다면, 빛을 발하려는 노랑의 의지를 제거해야만 한다. 그러면 노랑은 질량을 가진 황금색이 된

다. 과거의 많은 위대한 화가들은 노랑을 표면 위에 고정해 황금빛 배경을 그렸다.

치마부에처럼 배경을 황금색으로 칠할 때, 그들은 정신에 지상의 거처를 마련해 준 것이며, 자신의 그림 속에 천상을 구현한 것입니다.

인물들은 황금색 배경에서 뚜렷이 부각되며, 그것에서부터 정신의 창조물로 자라납니다.

이것이 예술에 의미하는 바가 무엇일까 생각해보십시오. 노랑, 파랑, 빨강을 다룰 때, 자신이 지금 그림 속에, 특성을 부여하는 내적 역동의 성질을 가진 무언가를 빚어내고 있다는 사실을 아는 화가가 있다고 해봅시다. 그는 복숭아꽃색, 초록, 검

정, 하양으로 작업을 할 때 형상적 특성이 이미 색깔 속에 현존하고 있음을 알고 있습니다. 이런 종류의 색채 연구는… 정말로 살아있기 때문에 한 사람의 영혼 체험에서 예술로 바로 전이될 수 있습니다.

생명, 영혼, 정신 그리고 죽음은, 단 하나의 예외를 제외하고, 모두 형상 또는 광채로 나타날 수 있다. 죽음에 대한 형상 색인 검정에 상응하는 광채 색은 없다. 루돌프 슈타이너의 공책 자료를 보면 갈색에 대한 인급이 나오지만,[155] 강의에서 직접 이야기한 적은 없다.

색의 양면성에 대한 살아있는 개념을 얻는 건 그리 어렵지 않다. 진한 빨강을 집중해서 응시하다가 무색의 표면으로 눈을 돌리면 초록의 잔상이 떠오를 것이다.

빨강이 당신 안으로 비쳐 들어오고, 당신 내면에서 자신의 상을 형성합니다. 하지만 여러분 내면에 만들어진 생명의 상은 과연 무엇입니까? 상을 가지기 위해서는 생명을 파괴해야 합니다. 생명의 상은 초록입니다. 따라서 광채 색인 빨강이 여러분 내면으로 비쳐 들어올 때 그 상으로 초록이 만들어진다는 것은 전혀 놀랄 일이 아닙니다.

노랑, 파랑, 빨강은 내적 실재의 외적 측면입니다. 이들은 빛을 발하는 색입니다. 초록, 복숭아꽃색, 검정, 하양은 결코 반영된 형상 이상이 아니며, 항상 그림자의 본성을 갖고 있습니다… 그림자와 상은 서로 밀접하게 연결되어 있습니다.

형상 색			광채 색	
초록	–	생명의 죽은 상	**빨강**	– 생명의 광채
복숭아꽃	–	영혼의 살아있는 상	**파랑**	– 영혼의 광채
하양	–	정신의 영혼적인 상	**노랑**	– 정신의 광채
검정	–	죽음의 정신적인 상	(**갈색**	– 죽음의 광채)

광채 색은 본질적으로 활동적입니다. 이들은 빛나는색이며, 다른 색과 차별되는 본질을 갖고 있습니다. 다른 색들은 고요한 상입니다. 우주에도 이와 같은 관계가 존재합니다. 우주에는 움직이지 않는 12궁도의 별자리와 서로 다른 움직임을 가진 행성이 있습니다. 물론 비교일 뿐이지만, 내적으로 사실에 근거합니다…

이들 색을 '우주적' 그림을 형성하도록 배열할 수 있다. 물질적 스펙트럼에서 색은 빨강, 주황, 노랑, 파랑, 진파랑, 보라의 끝없이 이어진 일직선 상에 나란히 놓여있다.

하지만 정신과 영혼에서 모든 것은 서로 연결되어 있습니다. 따라서 스펙트럼의 양 끝을 이어 붙여야 합니다.

스펙트럼의 따뜻한 쪽과 차가운 쪽을 연결해 하나의 원을 만들면, 원의 꼭대기에는 형상 색인 복숭아꽃색이, 반대편에는 초록이 나타난다. 이것은 매우 의미심장한 유형이다. 꼭대기와 바닥에 형상 색이 있고, 왼쪽과 오른쪽에는 광채 색이 있다. 세 번째 광채 색인 자홍은 복숭아꽃색의 광휘 속에 존재한다. 검정과 하양은 각각 위쪽과 아래쪽에서 들어오며, 신비로운 방식으로 초록과 복숭아꽃색을 창조하며 자신의 존재를 암시한다.

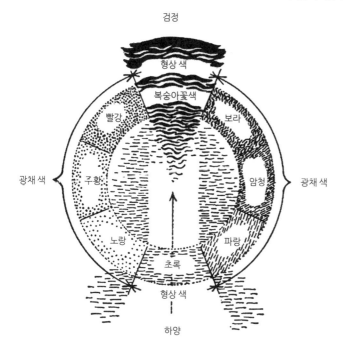

보시다시피 제가 하양을 여기 위로 가져 가면 (아래에서 위쪽으로) 초록 속에 머물 것입니다. 그러면 검정이 위에서부터 그것 을 맞이하기 위해 내려오고, 둘은 그 안에 서 서로 진동하며 빨강의 광채와 함께 복 숭아꽃색을 창조합니다.

색상환의 이런 배열은 피부색인 복숭아꽃 색에서 정점을 이루는 일련의 색채 배열을 보 여준다.

만일 우리가 피부색에서 복숭아꽃색뿐 만 아니라 그 안에 내재된 움직임을 볼 수 있도록 자신을 훈련한다면, 그리고 이 색 을 단지 인간성에 대한 암시로서가 아니 라, 실재 세계로 보도록 자신을 훈련한다 면, 우리는 영혼이 어떻게 인간의 얼굴색 으로 물질 육체 속에 거하는지를 인식하 게 될 것입니다. 이것은 우리를 정신세계 로 안내하는 입구이자 문입니다. 색은 사 물의 표면으로 하강한 것이며, 또한 우리 를 순전한 물질에서 고양해 정신으로 이 끌어주는 것입니다.

회화의 관점

괴테는 '물질에 고착된 색'이라는 문제를 잠깐 건드리기는 했지만 '색의 내적 원인'까지 이르 지는 못했다. 또한 그는 형상 색과 광채 색의 차 이에 대해서도 알지 못했다. 이 방향으로 첫발 을 내디딘 룽게[156]는 투명한 색과 불투명한 색 을 언급하면서, 불투명한 색은 실재하는 투명 한 색의 '형상'이라고 설명했다.

'물질적 존재에서 색의 발현'은 회화 예술과 관계가 깊다. 물질에 색을 부여하는 현상이 어 느 정도까지는 화가의 손에서 이루어지기 때문 이다. 화가는 심지어 물질적인 색을 이용해서 무지개 스펙트럼 같은 순수하게 비물질적인 색 을 재현해야 한다.

그림을 그릴 때 우리는 스스로 이 현상을 만들며, 적어도 그러는 것처럼 보입니다. 색 을 고정하고, 그 고정된 색을 이용해서 채 색된 그림의 인상을 불러일으키려 합니다.

식물계의 색과 회화

외부 세계에서 초록은 상의 특성에 대한 가장 분명한 가시석인 표현입니다. 검정과

하양은 어떤 의미에서 경계선에 있는 색으로 많은 사람이 검정과 하양을 색이라 여기지 않는 경우가 많습니다. 앞서 살펴보았듯 복숭아꽃색은 사실상 오직 움직임 속에서만 파악할 수 있습니다. 따라서 상의 특성은 초록에서 가장 전형적으로 묘사되며, 초록이야말로 외부 세상, 특히 식물계에 진정으로 고착된 색입니다. 따라서 상으로 고정된 색의 기원은 식물에서 사실상 명확해집니다.

진화의 초기 상태의 식물은 흐르는(액체적인) 색의 요소 속에 있었다고 볼 수 있으며, 진화의 후기 단계에 이르러서야 광물 재료를 자기 안에 통합시켰고, 오늘날 식물이라고 알고 있는 뚜렷한 형태를 보이게 되었다.

식물의 세계는 환하게 빛나는 색으로 가득 차 있다. 꽃은 햇빛이 비치면 활짝 핀다. 이로써 꽃과 빛의 관계를 알 수 있다. 햇빛은 식물을 초록으로 변형시키고, 거기서 눈부신 색을 만들어낸다. 초록에 작용해서 그 상태를 변화시키는 것은 바로 햇빛이다. 식물의 고정된 초록과 활짝 핀 꽃의 빛나는 색채의 관계는, 달빛과 햇빛의 관계와 같다.

달빛은 햇빛의 상입니다. 마찬가지로 빛

의 상으로서의 색은 식물의 초록 속에서 드러납니다.

식물과 풍경을 그릴 때, 화가는 맨 먼저 식물이 가진 상의 특성과 그 초록을 부각시켜 살아있는 인상을 만들어야 한다. 동시에 다른 모든 색을 실재보다 진하고 그늘지게 하여야 한다. 그런 다음 햇빛의 광채, 정신의 광채를 상징하는 노르스름하면서 하얀빛을 그림 전체에 한 겹 칠해야 한다. 실재보다 약간 어둡게 가라앉은 형상 색 위에 이처럼 광채를 칠하면 살아있는 상이 만들어질 것이다. 슈타이너는 과거의 위대한 화가들은 사실상 식물이 있는 풍경을 그릴 수 없었다고 지적한다. 그들은 형상 색과 광채 색을 구별하지 못했기 때문에 모든 색에 형상의 특성을 부여했던 것이다.

광물계의 색과 회화

광물계에서 색은 빛나는 수정과 보석의 형태로 나타난다.

귀한 보석에서 초록, 빨강, 파랑, 노랑을 보는 순간 우리는 무한히 먼 과거를 응시하게 됩니다. 색을 볼 때 우리는 동시대의

것만 지각하는 것이 아니라 면 시간의 관점으로 눈을 돌리기 때문입니다…. 따라서 보석을 볼 때, 우리는 시간의 관점으로 돌아보는 것이며, 지구 창조의 원초적 근원을 돌아보고 있는 것입니다.[157]

비유기체 inorganic인 광물계 전체가 내부에서 빛을 내는 것처럼 보인다. 따라서 광물을 그릴 때는 색에 광채의 특성을 부여해야 하며, 전체가 빛을 내게 해야 한다. 형상 색으로만 광물을 그리면 사물의 진정한 본질을 놓치게 된다.

생명 없는 것을 그릴 때, 우리는 상에 광채의 특성을 부여하려고 노력해야 합니다 …우리는 상의 특성을 가진 색(검정, 하양, 초록, 복숭아꽃색)에 내적 광휘, 즉 광채의 특성을 부여해야 합니다. 그러면 생기를 갖고 광채를 발하게 된 색이 다른 광채 색, 즉 파랑, 노랑, 빨강과 결합할 수 있습니다. 형상 색에서 형상의 특성을 제거하고 광채의 특성을 부여해야 합니다. 무생물을 그릴 때 화가는 언제나 일종의 광원, 희미한 빛의 원천이 사물 자체의 내면에 존재함을 언제나 의식하고 있어야 합니다. 어떤 의미에서 화가는 캔버스니 종이를 광원이라 여겨야 합니다. 자신이 칠하는 표면에 빛나는

빛이 존재해야 합니다…

색에 반사광의 특성, 즉 우리를 향해 되비치는 특성을 불어넣어야만 합니다. 그렇지 않으면 소모를 하는 것이지, 회화를 하는 것이 아닙니다…. 그림에서 벽을 묘사했는데, 색이 내면에서 광채를 발하지 않는다면 그것은 벽이 아니라 그저 벽의 형상에 불과합니다. 색이 내부를 향해 빛나게 만들어야 합니다. 그러면 그 색들은 어떤 의미에서는 광물화됩니다.

도표를 상기해보시기 바랍니다…거기에서 저는 검정이 사실은 정신의 영역에서 죽음의 형상이라고 말했습니다. 우리는 정신의 형상을 만들고, 죽음이 그 안에서 반사되게 했습니다. 그것에 색을 입힐 때, 그것을 광채로 변형시킬 때, 우리는 그 본질적 특성을 불러내는 것입니다. 이는 실제로 무생물을 그릴 때 따라야 하는 과정입니다.

유기체와 비유기체의 영역 표현의 본질적인 차이는 빛을 어떻게 다루느냐에 있다. 유기체 영역에서 광채는 외부에서 온다. 따라서 하양-노랑 빛을 형상 색 위에 칠해주어야 한다. 비유

기체는 내면에서 광채를 발하며, 따라서 형상 색에 광채의 특성을 더해주어야 한다.

동물계 그리기

식물의 본질은 생명에 있는 반면, 동물의 본질은 영혼에 있다. 영혼적인 것의 표현은 '영혼의 광채'인 파랑에서 온다. 따라서 동물을 그릴 때는 파랑을 사용해야 한다. 동물의 영혼은 동물의 본성에 내적인 밝음을 준다.

> 여러분의 풍경 속에 동물을 그려 넣고 싶다면, 동물의 색을 실재보다 약간 밝게 칠하고 그 위에 전체적으로 옅은 푸르스름한 빛을 입혀주어야 합니다. 혹시 빨간색의 동물을 그리려 할 때도 (물론 그렇게 흔한 일은 아닙니다!) 푸른색의 희미한 빛이 그 위에 비치게 해야 하며, 식물 사이에 동물이 있을 때는 파란빛 속으로 노란빛이 희미하게 비치게 해야 합니다. 여러분이 경계 부분을 자연스럽게 잘 넘어가게 했다면, 그 힘으로 생명 없는 모방이라는 인상을 주지 않고 동물계를 그릴 수 있을 것입니다.

색을 밝게 만들면 형상 색은 광채 색이 되고, 색을 어둡게 하면 광채 색은 형상 색이 된다. 이 두 방식에 대해 슈타이너는 '광채—상'과 '상—광채'라는 표현을 만들어냈다.

> 생명 없는 사물을 그릴 때는, 내부에서 빛이 나오게 하여 전체가 광채가 돼야 합니다. 살아있는 식물을 그릴 때는 광채—상으로 드러나야 합니다. 먼저 형상 색을 아주 진하게 칠해서 본래의 색에서 멀어지게 합니다. 이렇게 어둡게 칠해서 형상적 특성을 부여한 다음, 그 위에 광채를 입힙니다. 광채—상인 것입니다. 동물이나 영혼을 가진 존재는 상—광채로 색을 칠해야 합니다… 형상을 실재보다 밝게 칠하고 광채로 변형시킨 다음, 그 위에 어떤 의미에서 순수한 투명함을 어둡게 만드는 색을 한 겹 칠합니다.(희미한 푸른 빛) 이렇게 하면 상—광채의 효과를 얻을 수 있습니다.[158]

사람 그리기

다음 단계는 영혼을 가진 창조물에서 정신을 가진 존재, 즉 사람으로 넘어가는 것이다. 인간은 순수한 형상 색으로 그린다. 진정한 자기 존

재의 모상이기 때문이다. 사람의 피부색은 순수한 형상 색이다. 이것은 세상에 존재하는 모든 색의 조합으로 구약 성서의 창세기에 암시된 것처럼, 사람은 전 우주의 모상이라는 사실을 보여준다.

피부색뿐 아니라 사람과 그 의복을 표현하기 위해 사용하는 다른 모든 색도 형상적 특성이 있어야 한다. 노랑, 파랑, 빨강에서 광채의 특성인 '의지'를 제거해야 한다. 노랑과 파랑을 단일한 면으로 칠하면, 형상 색으로 변형된다. 색의 광휘를 약간 가라앉히거나 노랑에 황금색 같은 질량감을 주면, 형상적 특성을 좀 더 강조할 수 있다.

무엇보다 색이 형상으로 변형될 때 일어나는 변화를 느낄 수 있는 감각을 발달시켜야 합니다…형상 색의 특질은 사고의 본질에 더 가깝기 때문에 형상의 특질 속으로 깊이 들어갈수록 사고에 가까워지게 됩니다. 사람을 그릴 때, 우리는 사람에 대한 사고를 그릴 수 있을 뿐입니다. 하지만 이런 사고를 명확히 색으로 표현해야 합니다. 예를 들어 노란 면을 칠할 때, '원래 노랑은 가장자리에서 흐릿해져야 하지만, 지금은 그것을 형상으로 변형시키려 하기 때문에 노랑이 다른 색을 만나 달라지는 것

을 내버려 두어야 한다'고 할 수 있는 사람은 색 속에서 사는 것입니다. 말하자면 그림에서 노랑이 본연의 길을 가지 못하게 하는 것에 대해 노랑에게 미안해 해야 합니다.

슈타이너는 다른 강의에서 광물, 식물, 동물, 인간 안에 육화한 색이 어떻게 지구의 진화 전체를 반영하는지 자세히 설명한다. 이처럼 화가는 색의 변화 과정을 재창조하면서, 그 과정과 자신을 연결한다. 화가는 그림을 그릴 때 언제나 색깔 속에서 살아야 한다.

광물(죽음) → 광채
식물(생명) → 광채–상
동물(영혼을 가진) → 상–광채
사람(정신을 가진) → 상

색깔 속에서 산다는 의미는 물감이 물감통에서 용해되게 놔둔다는 뜻이며, 물감통 속에 붓을 담가 그것을 표면 위에 펴 바를 때만 그 물감이 고정되는 것을 허락한다는 뜻입니다…이런 식으로 화가는 색과 관계를 맺습니다. 영혼이 색과 함께 살아야 합니다. 노랑과 함께 기뻐해야 하고, 빨강의 진지함과 위엄을 느껴야 하며 파랑과 함께 그 온화한…분위기를 공유해야

합니다. 색을 내적 능력으로 변형시키고자
한다면, 색을 정신화해야만 합니다. 색에
대한 이런 정신적 이해 없이 그림을 그려
서는 안 되며, 특히 생명 없는 광물계를 그
릴 때는 더욱 그렇습니다.

슈타이너는 순수한 관찰에서 시작한 색채
연구를, 그것이 우주론이 되고 예술 창조의 주
된 흐름과 결합할 때까지 확장했다. 색채 연구
와 회화는 결국엔 서로 만난다. 다시 말해 과학
과 예술은 다시 하나가 된다. 이런 관계는 무한
히 이어질 수 있다.

괴테는 색의 내적 원인을 발견하지는 못
했지만 그것을 발견하기 위한 요소는 분
명히 찾아냈습니다… 괴테의 연구에서 영
혼과 정신 영역을 포괄할 수 있는 앎을 찾
아냈지만, 아직 많이 부족한 상태입니다.
예를 들어 괴테는 형상 색과 광채 색을 구
별하는 데까지는 이르지 못했습니다. 우리
는 우리의 사고 속에서 살아있는 방식으
로 괴테의 방식을 따라야 합니다. 그러면
계속해서 앞으로 나아갈 수 있습니다. 이
는 오직 정신과학을 통해서만 가능합니다.

루돌프 슈타이너의 그림

첫 번째 괴테아눔의 천장화

루돌프 슈타이너는 처음으로 내적인 법칙에 따라 외부환경에 예술적 형태를 부여해볼 기회를 얻는다.[159] 1907년 뮌헨 집회장 대강당의 내부 장식을 책임지게 된 것이다. 그때부터 모든 활동은 예술의 차원에서 이루어졌다. 예술적 요소는 시각적 형태를 취하며 그의 모든 작업에 수반했다. 괴테의 동화 〈초록뱀과 아름다운 백합 아가씨〉를 출발점으로 하여 1910년부터 1913년까지 뮌헨에서 공연한 4편의 신비극을 탄생시켰다.[160] 사람들이 연극을 올릴 수 있는 무대 장치를 만들고자 모이면서, 이는 1913년 스위스 바젤 근처 도르나흐에 세워진 첫 번째 괴테아눔의 초석을 놓는 결과로 이어졌다. 슈타이너가 직접 작업한 것은 예술적인 초안과 기술적인 설계도였다. 그 건물은 모든 분야의 예술을 하나로 화합하려는 시도였다.[161]

슈타이너는 무대에서 흘러나오는 언어와 음악이, 건축의 조소적인 형태와 유리를 깎아 만든 창문에서 비치는 유색의 빛과 궁륭에 그려진 회화와 함께 통일된 전체를 이루게 하려 했다. 호두껍데기와 호두처럼 건물의 정신적 본성은 그 예술적 형태와 한 몸을 이루었다. 슈타이너는 건물의 형태를 해석할 때 자주 이 호두껍데기와 호두라는 비유를 들어 설명했다.[162]

건물을 세우는 작업과 함께 활발한 예술 활동이 함께 이루어졌다. 조각가, 화가, 유리 세공사들은 모형에다 연습하고 견본을 만들면서, 새로운 개념의 건축 예술 양식을 위한 실용적인 통찰을 얻으려 노력했다. 이 일에 참가한 모든 사람이 기존의 관습을 뛰어넘는 완전히 새로운 과제를 마주하고 있음을 절감했다. 슈타이너의 제자 중에는 건축가, 화가, 조각가들이 많이 있었고, 그들 모두에게 특정한 과제가 주어졌다. 그 밖에도 무수히 많은 사람이 그 놀라운 설계도를 현실화하는 일에 자발적으로 도움의 손길을 내밀었다. 전해지는 말에 따르면 거

의 모든 국적과 모든 계층의 사람들이 조각칼과 나무망치를 가지고 목조 건물의 거대한 표면을 조각하는 작업에 힘을 모았다고 한다. 그런 장면은 중세 시대 교회를 지을 때 마을 사람 전부가 열과 성을 다해 작업에 참여하던 것을 떠올리게 한다.[163]

1914년에는 대형 궁륭과 소형 궁륭에 그릴 회화의 밑그림을 완성했고, 몇 명의 화가에게 그림의 모티브를 나누어 맡겼다.[164] 천장화는 화재로 소실되었지만, 슈타이너가 그린 채색 밑그림과 소묘는 아직 남아있다. 그 그림들은 아직도 화가들에게 중요한 공부재료다. 실제 작업에 참여했던 화가들이 남긴 사진과 보고서를 보면 그 그림들의 인상과 느낌을 짐작할 수 있다. 커다란 궁륭을 가득 메운 역동적인 색의 물결이 넘실대는 색채의 바다를 이룬다. 이 힘찬 물결은 그림을 형성하는 힘으로 경험하게 하며, 그 속에서 다양한 모티브가 자라난다. 서쪽 문을 통해 들어간 관람객은 건물의 동편에서 빨강과 빨강-노랑 색조의 농축된 빛의 물결을 만난다. 그것은 노랑을 통과해 궁륭의 서쪽 반구에서 오는 파랑과 중앙에서 결합하면서 초록이 된다. 서쪽의 파랑에는 세상을 창조한 정신적 존재들이 담겨있다. 색의 물결이 오른쪽과 왼쪽에서 지구의 초기 상태와 인간의 문화기를 보여주는 색채 상상력으로 농축

되는 것도 볼 수 있다. 첫 번째 문화기는 레무리아와 아틀란티스 기다. 그 뒤로 고대 인도, 고대 페르시아의 그림이 이어진다. 이것은 동쪽 궁륭의 주홍과 주황 속에 있다. 가운데 초록 부분으로 가까워지면서 노랑-빨강에서 파랑-보라로 넘어가는 지점에서는 고대 이집트와 그리스가 묘사된다. 중앙에 위치한 그리스는 노랑과 파랑 사이에서 생겨나는 초록-황금 색조를 통해 표현된다. 이어지는 모티브들이 그 사이 공간을 채운다.

작은 궁륭의 모티브는 역사 발달의 내적인 측면을 보여준다. 그림은 서로 자연스럽게 이어지면서, 여러 문화의 선각자들과 그들에게 영감을 주는 정신적 존재들을 함께 보여준다. 초기 기독교 시대 인물들뿐만 아니라 현재와 미래를 대표하는 인물들이 그려져 있다. 미래의 선각자들은 앞으로 다가올 슬라브 문화기에 속한 사람들이다. 현재의 문화기는 파우스트와 그에게 영감을 주는 존재로 표현되며, 그 인물의 아래에는 죽음이, 그 위에는 어린 아이가 있다. 이런 상을 떠올리는 상상력은 두 악마 사이에 자리한 인류의 대표자 초상에서 정점에 이른다. 슈타이너는 이 주제를 입상으로도 조각했다.[165] 이 조각은 원래 동편의 채색된 그림 밑에 놓을 계획이었다. 사실 중요한 것은 그림의 내용이 아니라 색채의 특질이었다. 슈타

이너 자신도 그림의 주제는 반드시 색채의 내적 본질을 통해 이해해야 한다고 강조했다. 그는 흑백 슬라이드 촬영을 꺼려했다. 그래서 궁륭을 찍은 사진은 초기의 칼라사진 몇 장만이 존재한다. 색이 별로 좋지 않고 미묘한 색감까지는 전달되지 않지만, 큰 화면에 영사하면 그래도 전체적인 인상을 대략적으로나마 볼 수 있다.[166]

궁륭 그림에 대해 말하면서 슈타이너는 자신이 벽에 무엇을 그리고 싶어 했든 그 진정한 본질은 모두 색에서 창조될 수 있었다고 했다.

거기에 역사-문화 인물까지 아주 많은 인물이 등장한다는 사실 때문에 오해해서는 안 됩니다. 제가 작은 궁륭에 그림을 그릴 때 중요하게 여겼던 것은 벽에 어떤 주제를 그리느냐가 아니라, 예를 들어 이쪽에 다양하고 미묘한 색조를 띤 주황이 있다면, 그 색조에서 어린이의 형상이 나오게 하는 것이었습니다. 이쪽(아래)에서의 핵심은 그것이 파랑을 만나고 거기서 이 형상(파우스트)이 생겨나게 하는 것이었습니다… 형태 즉 내용은 전적으로 색에서 나온 것입니다.[167]

▲첫 번째 괴테아눔 궁륭 그림

두 궁륭에 그림을 그리는데 다른 유능한 예술가들의 도움을 받긴 했지만, 슈타이너는 결과에 썩 만족하지 못했다. 완전히 새로운 사고 방식과 물감 사용법을 요구하는 이런 방식의 그림에 익숙하지 않았던 화가들 중에는 짧은 시간 안에 그 기법을 파악하기 힘들어 하는 사람들도 있었다.

작은 궁륭을 칠할 때쯤이 되자 화가들은 작업에 조금 익숙해졌고, 그 때문에 그들은 자기들의 작업이 주제를 잘 표현하지 못한다는 것을 깨달았다. 결국 슈타이너에게 수정해줄 것을 간곡히 청했고 그가 직접 그림에 손을 대게 되었다. 시간이 지날수록 많은 부분이 완전히 바뀌거나 수정되었다. 원래는 그 그림들이 궁륭의 절반을 채우고, 나머지 절반은 그에 대한 거울상을 보색으로[168] 칠할 계획이었다. 하지만 의도된 변화로 인해 색과 형태가 모두 달라졌

고, 화가들이 이 작업을 너무나 어려워했기 때문에 나머지 절반에는 맞은편의 그림을 똑같이 그리게 되었다.

슈타이너는 궁륭에 그린 그림이 초보적이고 불완전하다고 말했지만, 그런데도 우리 시대에 적합한 회화가 나아갈 방향을 보여준다. 색을 칠하지 않은 모사 작품에서도 그 힘찬 역동을 뚜렷이 느낄 수 있다.

학교 스케치

1919년 설립된 발도르프학교와 1921년 도르나흐에 세워진 심화 교육 기관의 회화 수업은 이 책의 본문에서 설명한 예술적 원리에 따라 진행된다. 미술 학교 학생들을 위한 연습으로 루돌프 슈타이너는 파스텔 스케치 연작을 그렸고, 이에 관해선 11학년 수업과 관련해서 언급했다.

첫 번째 두 장의 그림 〈일출〉과 〈일몰〉은 동시에 그린 것이다. 겉보기에 두 주제는 비슷하디. 힌 그림에서는 평평한 지평선 뒤로 해가 뜨고 다른 그림에서는 해가 진다. 학생들은 두 그림에서 분위기가 어떻게 다른지를 찾아내야 한다. 교육적으로 의미 있는 부분이 바로 이 지점이다. 분위기의 차이는 두 그림을 함께 놓고 볼 때 뚜렷해진다. 하지만 어떤 학생들은 그 차이를 말로 설명하기 힘들어한다. 본질적인 차이가 과장되어 강조되기보다는 회화 기법 그 자체를 통해 표현했기 때문이다.

아침 분위기에서 해는 주홍으로 하루의 문을 열면서 들어온다. 푸르스름한 초록빛 색조로 아침의 상쾌함과 서늘함을 표현한다. 노르스름하면서 불그스름한 구름의 자취가 태양의 상승하는 움직임의 형태와 몸짓을 포착한다. 반면 저녁 분위기는 따뜻하지만 차분하게 가라앉은 색조를 보여준다. 해의 주황빛마저 약해졌다. 주황은 그 빛나는 광채를 잃고 구름 아래로 희미하게 사라지는 것처럼 보인다. 해가 뜨고 지는 것으로 밤의 경계가 만들어진다. 낮과 밤의 교체는 인간을 지구의 큰 호흡의 리듬 속에 들어오게 하며, 우주와 인간을 연결한다. 이 그림은 사실 이런 해와 지구의 관계를 보여주고 있다. 상승하고 하강하는 해의 수직적 움직임과 지평선의 수평적 움직임은 눈에 보이지 않는 상형문자이자 일출과 일몰의 과정에 새겨진 십자가로 볼 수 있다.

다음 그림 〈환한 햇살 속의 나무〉와 〈폭풍우 속의 나무〉 역시 동시에 그린 것이다. 마찬가지로 구성은 비슷하지만 두 그림의 분위기는 앞의 두 그림과 전혀 다르다. 이 그림들은 하나의 형상으로 응축되는 단계를 향해간다. 이 과정은 첫 번째 스케치에서 두 번째로 가면서 눈에

띄게 증가한다. 우주와 지구의 관계는 지구 쪽으로 강화된다. 가로로 긴 종이는 지구의 지평선을 강조한다. 허리케인 구름의 집중된 움직임조차 수평 방향으로 움직이게 된다. 강력한 폭풍이 빛이라는 우주적 힘을 뒤덮는다.

첫 번째 스케치에는 거의 윤곽으로만 그린 언덕 풍경을 배경으로 한 무리의 나무가 운율적으로 늘어서 있다. 잎이 무성한 나무 윗부분의 밝은 초록, 이쪽저쪽으로 휘어진 나무 둥치의 불그스름함, 짙은 초록, 하늘의 파랑이 한데 어우러져 움직임과 긴장감 넘치는 구성을 이룬다. 나무의 섬세한 초록은 밝은 하늘색 파랑에서 가볍게 떠 있는 것처럼 보이고, 나무 둥치의 붉은 갈색은 유쾌하고 생기 넘치는 분위기에 한몫한다.

〈폭풍우 속의 나무〉는 위 그림의 변형이다. 대기가 태풍 구름으로 응축되면서, 나무의 초록이며, 나무 둥치의 색깔, 바닥의 풀밭 등 다른 모든 것들이 물질화된다. 이 과정에서 모든 사물의 형태가 더욱 뚜렷해진다. 나무는 바람의 움직임에 사로잡혀 이리저리 휘둘리고, 짙은 붉은색 나무둥치는 한쪽으로 완전히 휘어졌다. 구름의 금속성 파랑과 어둑한 흙색 초록이 지배적인 색조를 이루며, 극적이고 위협적인 분위기를 자아낸다.

지구의 우주적 들숨과 날숨의 리듬은 대기의 변화, 휘몰아치는 바람, 폭풍우 구름으로 인해 흐트러진다. 〈일출〉과 〈일몰〉에서는 색채의 차이를 예술적으로 표현하는 것이 관건이었다면, 이 두 장의 나무 그림에서는 구성과 색의 증강, 양극성과 강화의 법칙이 중심이라는 사실을 분명히 볼 수 있다.

세 번째는 〈햇빛을 받고 서 있는 폭포 옆 나무〉와 〈두상 연구〉다. 주제는 전혀 다르지만 둘 다 광원과 빛의 효과라는 같은 모티브를 다루고 있다. 특히 외부 광원이라는 주제가 지배적이다. 이전 단계를 거치면서 그림의 분위기는 대기의 분위기에서 구체적 사물로까지 응축되었다. 이제 육화 과정은 형성된 사물 자체가 외부에서 오는 빛을 받아 환하게 빛나고, 빛과 어둠이 그 위에서 어우러지는 단계로까지 발전한다.

파스텔 스케치 〈햇빛을 받고 서 있는 폭포 옆 나무〉에서는 노르스름한 색조의 빛이 대각선 방향으로 나무에 쏟아지면서, 초록, 노랑, 검정 색조 속에서 빛과 그림자의 상호 작용을 촉발한다. 색채 구성은 노란빛의 물결과 선명한 대조를 이루는 밀도 높은 파랑의 폭포로 완성된다. 물보라와 빛으로 가득 찬 대기가 나무와 폭포 사이에서 연한 파랑-노랑 색조 속에 어우러진다. 전체 구성은 진한 갈색으로 칠한 단단한 대지에 붙잡혀있다.

이 그림이 팔랑거리는 나비, 무리 지어 날아다니는 곤충, 새의 노랫소리로 가득 차 있다고 상상하기란 어려운 일이 아니다. 특히 온기와 물, 또는 물과 바위처럼 서로 다른 요소가 만나고 충돌하는 장소에서 신화나 동화에 나오거나 높은 차원의 의식의 눈으로 볼 수 있는 자연 요소 존재들의 활동을 떠올리게 하는 느낌은 더욱 강렬해진다.[169]

학생들 앞에서 이 그림을 그릴 때 슈타이너는 떨어지는 햇살부터 그렸다. 그런 다음 그 빛을 농축시켜 빛의 나무와 불꽃이 되게 했고, 그 속에 대지의 초록을 엮어 넣었다. 가장 밀도 높은 재질로 구성된 나무 등치는 제일 마지막에 그렸다. 이와 달리 앞서 나무 그림에서는 나무 등치를 제일 먼저 스케치했었다.

슈타이너는 사물의 주변에서 볼 수 있는 색의 어우러짐을 '정신의 요소와의 연관성' 속에 가져와야 한다고 했고, 이 그림은 그 노력의 일환이다. 나무 위에 대각선으로 떨어지면서 흘러넘치는 빛을 그림에서 실제로 지각할 수는 없지만, 내면에서는 느끼고 경험할 수 있다. 빛은 사물과 만나는 지점에서만 시각화된다. 하지만 내면에서 경험되는 것도 외적으로 눈에 보이는 것만큼이나 실재한다. 이 그림에서 내적으로 경험되는 요소는 표현주의적이며, 눈에 보이는 요소는 인상주의적이라 할 수 있다. 슈타이너는 미래의 회화는 인상주의와 표현주의 사이에 자리할 것이라고 말한 적이 있다.[170]

〈두상 연구〉역시 나무 주제처럼 외부에서 빛을 받는 대상을 다룬 그림이다. 파란 바탕에서 연한 노랑-빨강의 단순한 옆얼굴이 생겨난다. 섬세하게 음영을 준 부분을 보면 빛이 어디로 비치는지를 분명히 알 수 있다. 그림을 그리는 과정은 〈햇빛을 받고 서 있는 폭포 옆 나무〉와 사뭇 다르다. 나무는 빛이 한 지점으로 농축되는 과정에서 서서히 생겨나지만, 머리는 공간을 비워서 만든다. 먼저 파랑으로 배경을 칠하면서 일종의 음화로 옆모습이 나타나게 한다. 그런 다음 노랑과 주황을 이용해서 빛을 받는 모습이 되게 한다. 나무 그림은 중앙에서 시작했던 반면, 이 그림은 바깥에서 시작해서 안으로 그려 들어온다.

슈타이너는 강연 중에 파랑-노랑 색깔 배열로 두상 그리는 법을 시연한 적이 있다.

색이 살아있음을 진정으로 느낀다면 노란 점 가장자리를 파랑이 감싸고 있는 것을 볼 때 사람의 옆모습을 떠올리지 않을 수 없을 것입니다… 색의 창조적인 요소와 맞닿아있는 사람은 노랑, 파랑 점을 볼 때 실재하는 것에 대한 느낌을 전달받을 것입니다.[171]

다른 강연에서 그는 '확산하여 사라지려' 하는 노랑은 코와 눈, 입, 턱을 형성하고자 하지만, 파랑은 뒤로 물러나려 한다고 말했다. 그는 이런 색깔 구조를 '옆얼굴의 첫 번째 기본'이라고 불렀다.[172]

색깔 연구라 할 수 있는 〈어머니와 아이〉는 이 연작의 결론이자 정점이다. 슈타이너는 청중 앞에서 이 그림을 단계별로 설명하면서 그려나갔다. 그 단계들은 학교에 입학한 학생이 12년 동안 미술 수업을 받으면서 거치게 되는 과정을 풀어 설명하는 것과 일치한다. 먼저 순수한 색에 대한 영혼 체험이 일어나고, 이것이 저학년 과정을 거치면서 점차 복잡해진다. 중간 학년을 지나면서 색은 조금씩 형태를 취하고 응축되면서 하나의 상을 형성한다. 마지막으로 상급 과정에서는 예술적 가치를 키우고 습득하면서, 창조적 회화를 향해 의식적으로 나아간다. 그 수업에 참석했던 화가 L.v.블로메슈타인 L.v.Blommestein은 강의 내용을 공책에 기록했다.[173]

강연에서 슈타이너는 청중에게 오직 색깔 그 자체로 그림을 그리라고 했다. 가로로 긴 하얀 종이에 연한 파랑을 위로 올라가는 곡선 형태로 칠하고, 그 옆에 노랑 점을 그렸다. 그러고는 이 두 색이 아주 잘 어울리며, 보는 사람을 기분 좋게 한다고 설명했다. 그리고 그 두 색 옆에 어떤 색이 오는 게 어울리겠느냐고 질문했다. 그런 다음 부드러운 연보라를 만들어 노랑 옆에 작게 칠했다.

좋습니다. 정말 잘 어울립니다, 그렇지 않습니까? 이 세 가지 색은 음악처럼 멋진 화음을 이룹니다. 이 화음은 그 자체로 하나의 완결체입니다… 하지만 계속 그림을 그려나가 봅시다. 이제 우리는 이 화음에 전혀 속하지 않는 색을 선택해야 합니다.

그는 싱그럽고 섬세한 초록을 다른 색 주변에 칠했고, 파랑의 왼쪽 아래에 보라를 더해 그림 전체에 강세를 주었다.

보십시오, 여기 아래 (오른쪽 아래) 이 부분이 아직 흰색입니다. 전체를 하나로 연결하려면 이 흰 부분을 화음에 속한 색 중 하나로 채워야 합니다. 그림의 구성이 그것을 어떻게 요구하는지 느껴지십니까?

그는 그곳에 아주 옅은 파랑을 칠한 뒤, 계속 말을 이었다.

이제 끝났습니다. 종이가 멋지게 채워졌고, 한편의 색깔 교향곡이 만들어졌습니

다. 이대로도 정말 아름답습니다. 하지만 이제 이걸 가지고 무엇을 할 수 있을지 보도록 합시다. 노랑 속에 뭔가를 칠해봅시다. 노랑 속에 노랑을 칠하면 보이지 않을 테니 빨강을 조금 칠해보겠습니다.

L.v.블로메슈타인은 슈타이너가 정성스럽게 그림을 계속 그리다가 마침내 얼굴이 모습을 드러냈다고 기록한다. 그런 다음 슈타이너는 작은 머리에 연보라를 칠했다.

이밖에 또 무엇을 할 수 있을까요? 이 그림을 일단 어머니와 아이라고 부릅시다. 어머니와 아이 사이에 어떤 연결고리가 있어야 합니다.

어머니와 아이의 팔과 손에 황금빛 주황을 칠해 연결고리를 만들었다. 세부적인 부분을 좀 더 다듬은 뒤에, 전체를 조화롭게 하기 위해 배경 위에 빛나는 노랑을 위에서 아래로 넓게 칠했고, 이로써 초록은 황금이 되었다.

이것은 위에서 내려오며 퍼져나가야 하는 빛입니다…

이 그림은 정확히 세 단계를 거쳐 탄생했다.

첫 번째 단계에서는 색의 조화를 화음으로 경험했고, 두 번째에서는 색채 구성 또는 색채 교향악의 풍성함을, 세 번째에서는 색이 하나의 그림, 하나의 주제로 되어가는 과정을 경험했다. 어머니의 사랑이라는 영혼의 분위기에 대한 색깔 경험에서, 〈어머니와 아이〉 그림이 탄생한 것이다.

화가를 위한 스케치

비슷한 시기에 루돌프 슈타이너는 화가 헤니 게크 Henny Geck의 요청에 따라 자연의 분위기를 담은 연작을 그렸다. 이는 앞의 학교 스케치의 보충이라고도 볼 수 있다. 이 연작은 〈화가를 위한 아홉 장의 스케치〉라고 부른다.

〈일출〉과 〈일몰〉이라는 주제가 또 한 번 등장한다. 첫 번째 일출, 일몰 그림에서 강조했던 점은 역동적인 방향성이었다면 두 번째 일출, 일몰 그림은 오직 색을 통해 이 양극성을 표현한다. 섬세한 파스텔 선은 살아있는 빛의 움직임을 따라 바깥쪽으로 뻗어 나가기도 하고 안쪽으로 뻗어 들어가기도 한다.

〈만월〉, 〈떠오르는 달〉과 〈지는 달〉을 해의 그림과 비교해보면, 햇빛이 리듬의 요소를 통해 어떻게 표현되는지를 알 수 있다. 달빛은 호

수 위에 퍼지는 잔물결처럼 밝은 초승달 모양이 점점 흐릿하게 반복되며 퍼져나간다. 외부에서 지각되는 상이 내적으로 경험되는 상으로 바뀐다. 달 그림에 대해서는 11학년 수업에서 설명한 바 있다.

〈꽃 피고 열매 맺는 나무〉에서는 빛의 응축 과정에서 노랑과 빨강 색조로 진해지고, 이는 땅의 검정과 강한 대조를 이룬다. 죽음의 본성을 지닌 아랫부분과 빛의 본성을 지닌 윗부분 사이에서 초록의 균형은 '생명의 죽은 상'이다. 〈여름 나무〉는 여름 대기의 파랑 속에서 풍요로운 초록을 뿜내고, 빛의 힘으로 밝아진 따뜻한 노랑의 대지와 조화를 이룬다.

대형 파스텔 스케치와 회화

루돌프 슈타이너는 인간의 본성을 주로 다룬 14점의 대형 파스텔 스케치를 그린 다음, 1922년에 자연의 분위기를 그렸다. 〈빛과 어둠〉, 〈인간의 삼중성〉 〈드루이드 돌〉, 〈자연 요소 존재들〉 같은 그림은 여러 화가가 모사 하는 작품으로도 널리 알려져 있다.[175] 애초부터 이 그림들은 화가들이 수채화로 변형시키거나 각자 자유로운 방식으로 작업하면서 계속 연구 대상으로 삼게 할 의도로 나온 것이었다. 슈타이너는 진

정한 회화는 오직 액체 재료를 통해서만 나올 수 있다고 했고, 헤니 게크는 슈타이너의 교육용 스케치를 토대로 하는 미술 학교를 열어 세상을 떠날 때까지 그 학교를 이끌었다.

〈새로운 생명〉(233쪽 그림), 〈부활절〉, 〈식물의 원형〉(234쪽 그림), 〈인간의 원형〉은 슈타이너의 마지막 그림이며, 뒤의 두 작품은 오이리트미 공연 프로그램 홍보로 이용되었다. 이는 예술적인 모든 것을 삶에 직접 접목한다는 슈타이너의 기본 원칙을 단적으로 보여주는 사례다. 프로그램의 삽화로 들어간 〈달을 타는 사람〉은 헤니 게크와 함께 작업한 것이다. 이 그림들은 뛰어난 수채화 기법을 비롯해 강렬한 효과를 보여줄 뿐만 아니라, 화재로 소실된 첫 번째 괴테아눔의 천장화를 짐작하게 해준다는 점에서 특별한 의미가 있다.

보통 크기가 작은 수채화에 비해 그림의 규모부터가 매우 놀랍다. 색은 유화만큼이나 강렬하고 힘이 넘친다. 겹겹이 칠하는 베일 페인팅 기법으로 광채와 깊이를 더했다. 색을 단순하면서 꾸밈없고 독창적으로 다루며 즉흥적이면서 표현주의적으로 칠했다. 회화 예술이 나아갈 가능성을 지닌 요소들이 가득한 이 작품들은, 색을 질량에서 해방시켜 그 자체로 온전하게 경험하고 색에서 형태가 스스로 생겨나는 그림을 그리도록 화가들을 자극하기 위해 제안

된 것들이다. 슈타이너는 자신을 평가하며, 앞으로 30년은 더 그려야 자신의 생각을 온전히 화폭에 옮길 수 있을 거라고 말한 적이 있다. 자신의 그림을 다른 사람들은 쓸데없이 미래지향적이라 여길지 모르지만, 자신과 함께 예술을 논했던 화가들은 이해할 수 있을 것으로 생각했다.

미래지향적이라는 말에서 당시 현대 미술과의 관계를 생각해보게 된다. 입체파와 미래파는 당대의 새로운 예술 형태였다. 입체파는 추상화를 통해 삼차원의 공간을 극복하려 애썼던 반면, 미래파 화가들은 그림 속에 직접, 또는 간접적으로 경험한 움직임을 표현하는 것을 목표로 삼았다. 슈타이너가 색채 작업을 시작했던 해는 피카소가 처음으로 입체파 화풍의 그림을 그렸던 해이기도 하다. 입체파를 대표하는 화가인 피카소Picasso와 브라크Braque, 그리고 좀 다른 방식의 그리스Gris는 추상성과 동시 복제 기법을 이용해 새로운 그림들을 다양하게 창조했다. 이런 현상을 명확히 이해하고 싶다면 슈타이너의 그림과 피카소 같은 입체파 화가의 작품을 같이 놓고 비교해보는 것도 흥미로운 작업이 될 것이다. 이때는 어느 쪽이 예술적으로 뛰어난가를 평가하려 하지 말고 서로의 화풍만을 비교한다.

입체파 작품은 면과 선, 익숙한 사물의 일부를 떠올리게 하는 형태로 이루어져 있을 테지만, 그림의 면적 구성은 사실상 전혀 없다고 할 수 있다. 사물의 부분을 보면 여러 시점이 동시에 존재한다는 것을 알 수 있다. 흐릿한 색깔은 엄격한 형태에 잘 어울리는 자연스러운 색조다. 그림을 보고 즉각 떠오르는 인상은 실재의 파편으로 이루어졌으며, 선과 형태, 색의 구성적 구조라는 것이다. 이것은 뭔가를 사실적으로 묘사하기 위한 그림이 아니라 회화의 새로운 주제이다. 구성이 잘 짜여 있음에도 조각조각 분해된 것처럼 보인다. 사물의 형태가 일상적인 의식으로 볼 때 아무렇게나 끼워 맞춘 것처럼 보이기 때문이다. 이런 그림에 숨은 의도는 삼차원적인 공간을 이차원 평면으로 전환하고, 통상적인 관점을 제거함으로써 사물의 전체를 한꺼번에 지각하고자 함이다. 그림이 '그림의 대상'을 창조한 것이다. 이 과정을 보면 자유를 지향하는 것 같지만, 목표에 이르는 방식은 만족스럽지 못하다. 사물에 대한 인간의 뿌리 깊은 의식이 그림 여기저기에 흩어지고 조각난 형태들과 화합할 수 없기 때문이다. 이 문제는 대상을 완전히 추상화하고 대상과 모든 관계를 끊어야만 극복될 수 있다.

〈식물의 원형〉 같은 슈타이너의 그림은 비슷한 영감을 다른 매체를 이용했을 때 전혀 다른 결과가 나올 수 있음을 보여준다. 이 그림은

유색의 배경 위에서 강렬하게 빛을 발하는 투명한 색으로 이루어져 있다. 많은 색의 층이 겹겹이 포개진다. 이 점은 입체파 그림의 형태와 색에도 적용된다. 입체파 그림에서 색은 물질적으로 무겁지만, 슈타이너의 색은 허공에 떠 있는 것처럼 보인다. 식물이라는 주제를 쉽게 파악할 수 있으며, 뿌리와 싹, 잎과 꽃 같은 부분을 구별하기도 어렵지 않다. 〈식물의 원형〉은 순수한 색깔 구성 작품이다. 사실 이런 구조를 가진 식물은 자연에 존재하지 않는다. 이는 자연의 현상계를 그대로 옮겨 그린 것이 아니라, 색의 형태에서 창조한 원형의 식물, '식물의 형상'의 기관들이다. 괴테가 말했던 원형의 식물을 슈타이너는 '그림의 대상', 즉 식물의 원형에 대한 색채 상상력의 진정한 그림으로 창조했다. 입체파 화가는 관찰자가 위치를 바꾸면서 하나씩 차례로 파악할 수밖에 없는 사물의 여러 측면을 동시에 보여준다. 이로써 객관적인 형태 요소를 자유롭게 이용하기는 했지만, 외부 현상의 차원에 꼼짝없이 묶이게 된다. 〈식물의 원형〉은 시간의 흐름 속에서 일어나는 과정을 포괄적인 그림 형태 속에 가시화시킨다.

이렇게 순수한 색채 구성의 바탕 위에 실재보다 더 높은 차원의 상을 구현할 수 있다. 입체파 화풍으로 식물을 그린다면 식물의 형태를 하나씩 분리한 다음, 화면 리듬의 원칙에 따라 그림을 구성해야 할 것이다. 이렇게 그린 그림은 아름다울 수는 있어도 생명의 느낌을 전달하지는 못할 것이다.

감각 세계에서 가져온 형태를 해체하거나 통합시키는 것은 죽은 형태로만 할 수 있는 일이다. 반면 색에서 창조된 그림은 생명의 과정을 모방할 수 있다. 따라서 이런 방식의 회화는 자라나는 아이들에게 특히 적합하다.

▲루돌프 슈타이너_〈월출〉_파스텔_29.5x21cm_(1922.9.25)

Der Mensch im Geiste

▲루돌프 슈타이너_〈정신 속의 인간〉_파스텔_49x74cm_(1923.2.7)

▲루돌프 슈타이너_〈새로운 생명〉(어머니와 아이)_수채화_66.5x100cm_(1924.2.15~29)

루돌프 슈타이너
〈식물의 원형〉
수채화
66.5x100cm
공연 홍보 그림
(1924.5.21~6.5)

괴테아눔과 바우하우스

루돌프 슈타이너에서 시작된 예술의 흐름은 오늘날까지도 여전히 풍요로운 창조의 원천으로 작용한다. 전통적인 문화가 무너져감에 따라 이 창조의 원동력에 대한 요구가 더욱 분명해지고 있다.

슈타이너는 서기 2000년쯤이면 사람들이 예술의 새로운 흐름과 힘을 온전히 이해할 수 있을 거라고 했다.[176] 19세기 말, 괴테에 대한 강연과 미켈란젤로에 대한 저술로 유명한 헤르만 그림 Herman Grimm 역시 2000년을 언급하면서, 그때는 괴테의 필생의 업적이 대중의 이해와 인정을 받기를 소망했다.

괴테아눔에서 새로운 예술의 가능성이 예술에 대한 새로운 이해의 토대에서 자라나던 1919년 경에 월터 그로피우스 Walter Gropius는 바이마르에 바우하우스 Bauhaus를 건립했다. 1919년은 슈투트가르트에 첫 발도르프학교가 문을 연 해이기도 하다. 바우하우스의 설립은 주변 환경의 양식과 구성에 크나큰 영향을 미쳤다.

동시대에 나란히 등장한 바우하우스와 괴테아눔은 각각 양극적으로 상반된 문화를 이끄는 원동력이 되었다. 둘 다 하나의 작품 속에 모든 분야의 예술을 통합시켜 종합 예술로 나아가고자 노력했다.

바우하우스의 중심은 건물 디자인에 대한 개념이었고, 공예 활동의 토대 위에서 다양한 예술이 펼쳐졌다. 괴테아눔에서 가장 중요한 형성적 원리는 변형 metamorphosis이었다. 괴테아눔의 목표는 디자인이 아니라, 생명의 법칙을 따르는 동시에 영혼과 정신으로 가득 찬 형태의 예술이었다. 변형이라는 개념은 괴테가 유기체 영역 연구를 위한 자연 과학적 방법으로 발달시켰던 것으로, 슈타이너는 이를 예술 원리의 차원으로 끌어올렸다. 아직은 사람들에게 많이 알려져 있지 않지만, 이는 유럽 예술의 발달에 대단히 중요한 한 걸음이었다. 첫 번째 괴테아눔은 살아있는 유기체로 창조된 최초의 건물이었다.

*이 건물의 모든 부분은 식물의 잎이 차
례로 펼쳐지는 것과 동일한 방식으로 생겨
났습니다. 예술적 관점에서 이는 전적으로
변형의 과정이었습니다.*[177]

괴테아눔 건물은 '인간의 집'으로 지어졌다. 넓은 의미에서 인간이 자신을 만나고 대면할 수 있는 인간의 거처가 되고자 했다. 외부적, 이성적 관점을 근거로 구상된 건물이 아니며, 그 목표는 현재 문화기를 살아가는 인간의 필요를 충족시키는 것이었다. 지나간 시대에 인류는 이집트와 그리스에 신전을 짓고, 중세에는 성당을 건립했다. 괴테아눔은 고대의 신전과 동일한 맥락에서 다가올 정신의 문화를 현대적으로 표현하려 했다.

디자인을 강조했던 바우하우스(건축의 집)는 애초부터 중세 건축업자 조합인 바우휘테를 지향했다. 새로운 형태의 공예 조합을 만들고자 했던 것이다. 그들은 건축가와 조각가, 화가가 모두 각자의 공예 기술을 재발견하고, 그것을 예술의 유일무이한 토대이자 뿌리로 삼아야 한다고 생각했다. 예술가를 장인보다 한 단계 더 높은 존재라고 여겼다. '건축(바우)'이 모든 조형 활동의 목표였다. 미래에 올 새로운 건물은 하나의 형태 속에 건축, 조각, 회화 등 모든 예술을 망라하는 것으로 생각했다. 또한 '미

래에 도래할 새로운 믿음의 투명한 상징으로 하늘을 향해 올라갈 것'이라고 선언했다.[178]

바우하우스 강령에 담긴 이런 미래상은 높이 솟은 고딕 성당의 기억을 일깨운다. 하지만 이런 미래의 경이로운 건물을 창조하기 위한 새로운 믿음에 관해선 한 마디도 언급하지 않은 상태에서, 과연 이것을 과거에서 미래로 투사된 상이라고 여길 수 있을까? 실제로 건물에 대한 이러한 이상은 백일몽에 그치고 말았다. 바우하우스를 이끈 힘 속에 내포된 추상적인 디자인적 요소는 근본적으로 지나간 문화기의 마지막 몸부림이었다. 보통 한 예술가의 생애에서 추상적 형태는 창조성이 꽃 피는 시기의 초반부가 아니라 후반부에 등장하곤 한다. 마찬가지로 바우하우스도 한 시대의 끝자락에서 나타난 움직임이라고 볼 수 있다. 예술가가 젊었을 때는 현상 속에서 생명의 요소를 찾다가, 나이가 들어서야 추상성이나 상의 형태로 조금씩 법칙에 다가가기 마련이다.

바우하우스와 괴테아눔에서 발원한 두 문화적 흐름의 목표가 겉으로는 비슷해 보일지 몰라도, 방향과 구체적 결과물은 전혀 다르다. 하나의 힘은 근대를 지향하고는 있지만 사실상 과거로의 회귀이며, 다른 하나는 미래지향적이다. 비유적으로 말해 바우하우스는 성당의 그늘을 벗어나지 못했으며, 변형을 특징으로 하

는 괴테아눔 건물은 미래가 현재에게 보내는 형상으로, 방향과 목표를 동시에 제시한다. 변형론을 창시한 괴테의 고향이며 바우하우스가 세워진 독일의 도시 바이마르는 이 두 흐름의 중요한 교차점이라 할 수 있다.

바우하우스에서 시작된 흐름은 많은 예술 분야, 특히 회화에 큰 자취를 남겼다. 그로피우스가 바우하우스를 대표하는 중요한 자리에 화가들을 '마이스터(학생과의 위계를 없앤다는 의미에서 교수 대신 사용한 칭호)'로 임명했던 것도 그 이유 중 하나다. 그로피우스는 새로운 세기가 시작한 이래 회화가 예술을 주도하게 되었다고 확신했다. 그의 선택은 바우하우스의 운명과 그 후 수십 년의 문화 발달의 운명을 결정지었다. 추상주의와 입체파에서 대표적인 주자들인 칸딘스키, 클레, 파이닝거 Feininger, 슐레머 Schlemmer, 이텐 Itten 같은 사람들이 바우하우스에 합류했다. 당시에 이름을 날렸던 인상주의 화가들인 놀데, 샤갈, 코코슈카 Kokoschka와 '다리파 Brucke' 화가들은 고려 대상이 아니었다. 바우하우스의 화가들은 모두 각자의 방식으로 근대 예술의 선구자가 되었다.

바우하우스와 괴테아눔에서 시작된 예술적 흐름이 지금 어떤 모습이 되었는지를 돌아보는 것도 흥미로운 일이다. 오늘날 우리가 사는 세상은 창고, 은행, 보험회사, 공장, 아파트 단지처럼 기능 위주의 무미건조한 건물로 가득하다. 이런 건물들은 대부분 바우하우스에 뿌리를 두고 있다. 지금 세상에서는 '새로운 믿음에 대한 투명한 상징'의 증거는 전혀 찾을 수 없다. 오히려 기능적인, 그래서 본질적으로 영혼이 없거나 심지어 인간에게 적대적인 세상에 가깝다. 바우하우스의 창시자와 그의 동료들이 이처럼 왜곡된 발달을 의도하지는 않았겠지만, 바우하우스에 내포된 기능적 디자인 요소는 강한 추동력을 발휘하며 스스로 법칙이 되었다.

바우하우스의 마이스터들도 오늘날 같은 세상에서는 건설업자, 기술자, 통계학자에게 밀려 자기 자리를 지키지 못했을 것이다. 과거의 낭만을 지향하는 그들의 주된 기조는 현대 사회에 설 자리가 없다. 예술을 토대로 삼아 새로운 황금기를 열고자 했던 공예는 지금 대부분 첨단 과학기술과 산업화에 밀려났다. 이제는 경제성과 편리함이 모든 것을 가늠하는 가장 중요한 요소가 되었다.

바우하우스의 구성원들이 인간의 존엄성을 대단히 중요한 가치로 여겼음은 의심할 여지가 없다. 하지만 그에 상응하는 창조의 형태를 찾기 위해선 인간에 대해 훨씬 더 깊이 이해할 수 있는 원동력이 필요했다. 이를 위해 필요한 것은 맹목적 믿음이 아니라 정신과학이었

다. 바우하우스에서 시작된 흐름은 현재 위치에서 막을 내릴 수밖에 없다.

괴테아눔에서 시작된 흐름은 대중들에게 거의 알려지지 않았으며, 현대 예술에서 일어나는 일과 아무런 접점이 없다. 세상이 아직 받아들일 준비가 되지 않은 새로운 창조물이 스위스의 도르나흐 언덕 위에 우뚝 섰다. 서로 전쟁을 벌이던 나라의 국민들이 평화를 위한 거대한 프로젝트에 함께 참여해서 손잡고 일했다. 건물에 대한 영감은 상상의 파편이 아니라 놀랍도록 완전한 실재였다. 어떤 의미에서는 이 프로젝트를 미래의 전조라고 부를 수도 있을 것이다. 사람들이 작업지시를 모두 이해했던 것은 아니기 때문이다. 창조자는 함께 일하던 사람들보다 너무 앞서 있었다. 건물을 올리는 작업 자체가 새로운 능력을 얻는 훈련의 길이었다. 새로운 기술은 상대적으로 빨리 배울 수 있었지만, 세상에 대한 새로운 개념은 단시간 내에 얻을 수 있는 게 아니었다. 이 새로운 예술의 흐름이 느리지만 꾸준하게 퍼져나가는 이유가 바로 이 때문이다.

도르나흐에 세워진 건물은 그것을 바라보는 사람에게 완전히 열린 마음을 가질 것을 요구한다. 어떤 전형적인 선례도 없는 종류의 것이기 때문이다. 건물의 모든 부분이 통념적이지 않다. 오늘날 어떤 사람들은 첫 번째 괴테아눔을 모든 예술을 하나로 아우르는 데 성공한 예술 작품으로 여긴다. 아르누보art nouveau 예술가들도 그것을 이상으로 삼고 추구했다. 그도 그럴 것이 아르누보는 예술에서 정신의 요소를 찾으려는 경향의 표현이었기 때문이다. 유기적 구조를 추구했던 아르누보는 첫 번째 괴테아눔의 외부 형태를 차용했다. 아르누보의 선은 괴테아눔 형태에서 보이는 면의 움직임과 흡사해 보인다. 하지만 불행히도 그런 해석은 가장 중요한 측면을 간과한 것이다. 슈타이너는 정신과학적 깨달음을 얻은 뒤에야 괴테가 말했던 변형의 개념을 온전히 이해할 수 있었다. 그 깨달음이 있었기 때문에 자연과 같은 방식으로 예술적 창조를 할 수 있었던 것이다.

1922년에서 23년으로 넘어가는 섣달 그믐날, 완공된 지 얼마 안 된 괴테아눔은 방화로 인해 소실된다. 1925년 세상을 떠나기 전 슈타이너는 두 번째 괴테아눔의 외부 모형을 만들었다. 하지만 이것은 두 개의 돔을 가진 목조 건물이 아니라 일종의 콘크리트로 지은, 현대적 재료에 바치는 기념비[179] 같은 것이었다. 첫 번째 괴테아눔과 동일 선상에 놓고 비교할 수는 없지만, 같은 정신에서 창조되었고, 첫 번째 건물과 같은 의미에서 새로운 창조물이었다. 예를 들어 건축에 참여할 사람들은 살아있는 형태를 만들기 위해 녹인 콘크리트로 다양한 가

능성을 실험했다. 이렇게 태어난 두 번째 괴테아눔은 최고의 의미에서 현대 문화의 상징이며, 콘크리트로 찍어 만든 건물의 역상이다.

콘크리트 토대 위에 조각칼로 깎은 나무를 얹고, 궁륭과 기둥, 조각한 유리 창문이 있던 첫 번째 괴테아눔은 잊을 수 없는 장관이었다. 루돌프 슈타이너에게 영감을 받은 많은 젊은 세대 예술가들이 그 느낌을 살려냈다. 사람들이 거주하는 살림집들이 콘크리트 괴테아눔 주변에 하나 둘씩 들어서기 시작했다. 그중 일부는 슈타이너가 디자인하기도 했다. 이 유기적인 건축 양식을 표방한 건물들이 이제는 세계 도처에 존재한다. 많은 발도르프 루돌프 슈타이너 학교, 유치원, 치유센터, 각종 기관, 교회, 공장, 주택에서 건축에 대한 괴테식 개념의 풍성한 사례를 볼 수 있다. 1920년대와 비교했을 때 유기적인 형태에 대한 감각이 이제는 훨씬 보편화되었다.

조각과 회화를 가르치는 여러 독립 학교, 건축 사무실에서 슈타이너의 예술적 영감을 연구하고 연마한다. 그 영감을 받아들인 예술가들도 많다. 그 예술을 새로운 정신문화로 받아들이기 위해선 더 많은 시간이 필요하겠지만, 그들의 작품은 종류도 다양하고 발전 가능성이 풍부하다. 새로운 능력이 전제될 때 새로운 정신 예술을 구현할 수 있다.

인간의 영혼이 살아있는 자연 요소의 세계를 통찰할 수 있을 때 새로운 예술이 일어날 것입니다. 이에 대해 반론을 펼칠 수도, 그런 일이 일어나서는 안 된다고 주장할 수도 있습니다. 하지만 그런 주장에 힘을 실어주는 건 인간의 관성일 뿐입니다. 인간이 인간성 전부로 자연 요소 세계의 힘으로 들어가서 외부 자연에 존재하는 정신과 영혼의 수령자가 될 수도 있고, 예술이 더욱더 개인의 고독한 작업이 될 수도 있기 때문입니다. 그 작업에서 어떤 영혼의 심리에 대한 아주 흥미로운 통찰이 나온다 하더라도, 그 성과는 예술만이 오를 수 있는 그 경지에는 결코 닿지 못할 것입니다. 지금 하는 이야기는 상당 부분 미래에 속한 것입니다. 그럼에도 불구하고 우리는 정신과학으로 새롭게 깨어난 눈으로 미래를 맞이하러 나아가야 합니다. 그렇지 않으면 그저 인류의 미래의 죽은, 혹은 죽어가는 부분만을 보게 될 것이기 때문입니다.[180]

인간의 영혼이 악에서 선으로 진정으로 바뀌는 것은, 오직 미래에 진정한 예술의 분위기가 인간의 가슴과 영혼으로 들어갈 때만 찾아올 것입니다. 우리의 가슴과 영

혼이 새로운 건축과 우리를 둘러싼 다른
형태들의 진가를 알아보게 될 때, 거짓말
을 일삼던 사람들은 거짓말을 멈출 것이
고, 평화를 깨던 사람들은 다른 사람들의
평화를 깨는 행동을 그칠 것입니다. 건물
들이 말하기 시작할 것입니다. 건물들이
인간이 오늘날에는 상상도 할 수 없는 언
어로 말할 것입니다.[181]

인류 진화와 예술의 역할

책을 마무리하면서 예술교육의 문제를 논하는 대신 질문을 하나 던지려 한다. 예술이란 과연 무엇인가? 어떤 이는 예술은 이미 폐기되었으며, 과학이 우리 삶 전부를 장악했다고 주장한다. 그렇다면 루돌프 슈타이너가 했던 작업은 진보의 흐름을 거스르는 시대착오적 행위가 될 것이다.

하지만 오늘날 예술 매체는 언제 어디서나, 특히 상업 목적을 위해 아주 당연하게 이용되고 있다. 심리적 영향을 연구할 때는 과학적 방법으로 조사하지만, 그 연구 결과로 다른 작업을 해야 할 때는 늘 응용 예술을 이용하기 마련이다. 그리고 응용 예술은 언제나 수수 예술에서 필요한 부분을 취해왔다. 이는 지금의 모순된 상황을 단적으로 보여주는 하나의 사례에 불과하다. 이 상황은 지난 두 세기 동안 예술 이론이 어떤 오해를 조장해왔는지를 보여준다. 그 결과 예술 교육은 아무 짝에도 쓸모없는 이론 공부로 전락했다. 이를 극복하기 위해선 예술의 본질에 대한 질문이 명확해져야만 한다.

루돌프 슈타이너는 1888년 11월 9일 출판된 초기 논문 〈새로운 미학의 창시자, 괴테 Goethe als Vater einer neuen Ästhetik〉에서 이 질문을 다룬다.[182] 18세기 중반 이후로 철학은 '예술 작품' 속에서 정신과 자연 또는 이상과 현실이 하나로 융합되는 고유한 방식에 가장 부합하는 과학적 형태를 찾으려 애썼다. 고대 그리스 시대에는 자연과 정신을 분리할 수 없는 단일체로 여겼기 때문에, 아리스토텔레스는 예술의 원리는 자연을 모방하는 것이라고 단언할 수 있었다. 중세 기독교 시대에 들어오면서 사람들은 더 이상 자연을 신성한 것으로 지각할 수 없게 되었고, 그로 인해 자연에서 멀어졌다고 느끼게 되었다. 중세 기독교인들이 자연 재료를 이용해서 신의 영광을 기리는 멋진 예술 작품을 만들기는 했지만, 정신과 자연 사이의 괴리감은 예술의 혼란을 야기했다. 또한 이 괴리감으로 인해 칸트에서 셸링으로 이어지는 독

일 이상주의 철학자들 사이에서 예술에 대한 다음과 같은 해석이 생겨났다.

> 예술 작품은 예술 그 자체로 또는 독자적인 근거로 인해 아름다운 것이 아니라, 예술이 아름다움의 개념에 대한 형상이기 때문에 아름다운 것입니다. 예술의 이러한 내용은 과학의 내용과 동일하며, 그 이유는 둘 다 진실인 동시에 아름다움인 영원한 진리에 기초를 두고 있기 때문이라는 견해를 발전시킨 것에 불과합니다.[183]

이런 해석은 사람들을 만족시키지 못했다. 그때까지 예술이라는 문제에 관여했던 과학자 중 누구도 괴테의 견해에 주의를 기울이지 않았다. 정신과 자연이 분리되었다는 생각은 괴테에게 아주 낯선 것이었다. 괴테는 두 양극을 그 당시 달성되고 있던 정신적 진보의 경지에서 다시 하나로 통합시키고자 노력했다. 모든 현상의 뿌리에서 원형의 형상, 즉 '자연의 고차적 본성'을 사고와 실재 사이에서 찾기를 원했다.

> 인간은 새로운 영역이 필요합니다… 개별 존재뿐 아니라 종 전체가 그 사고를 대표하는 영역, 개별 존재가 보편성과 필요의 특성과 자질을 지니는 영역을 찾아야 합니다. 하지만 그 세계는 현실에는 존재하지 않으며, 인간 스스로 그것을 창조해야만 합니다. 그것이 바로 예술의 세계입니다. 감각 영역과 이성 영역 옆에 놓일 세 번째 영역은 바로 예술입니다…[184]

예술가는 자연에서 경향성으로 파악했던 것으로 돌아가야 합니다. 괴테가 자신의 창조성을 말로 설명하면서 의미했던 바가 바로 이것입니다. '나는 많은 사물의 시초인 수태의 지점을 찾을 때까지 멈추지 않을 것이다.' 예술가는 작품의 외적 본성의 총체에서 자기 작품의 내적 본질 전체를 표현해야 합니다. 자연에서는 전혀 이런 일이 일어나지 않기 때문에 탐구하는 인간의 정신이 그것을 탐색하고 발견해야만 합니다. 따라서 예술가가 따르는 법칙은 자연의 영원한 법칙과 결코 다르지 않습니다. 유일하게 다른 것은 자연의 법칙은 순수하며 어떤 제약에도 영향을 받지 않는다는 점입니다. 따라서 예술적인 창조는 '존재하는' 것이 아니라 '존재 할 수 있는' 것, '현재 그러한' 것이 아니라 '그렇게 될 수 있는' 것 위에서 이루어져야 합니다… 예술 작품의 내용은 감각으로 실재하는 내용 즉 있는 그대로의 모습입니다.

하지만 예술가는 예술 작품에 자연의 작품을 초월하는 형태를 입히기 위해 노력합니다… 예술가가 우리에게 제시하는 대상은 자연 상태보다 더욱 완벽하지만, 그 완벽함은 다름 아닌 바로 자기 자신에게 속한 것입니다…[185]

자연은 정신으로 고양되고, 정신은 자연 속으로 하강합니다…

따라서 이런 식으로 탄생한 작품은 자연에 완전히 부합하지는 않습니다. 현실에서는 정신과 자연이 결코 딱 들어맞지 않기 때문입니다. 우리가 예술 작품을 자연의 작품과 비교하듯이, 그것은 우리에게 '단순한 겉모습'으로 보일 뿐입니다. 하지만 그래야 합니다. 그렇지 않으면 그것은 진정한 예술 작품이 아닐 것이기 때문입니다. 외양에 대한 이런 개념에 있어 미학자인 쉴러는 누구보다 뛰어나고, 누구와도 비교할 수 없는 독보적인 존재입니다. 쉴러의 개념을 좀 더 발전시켰어야 했습니다…하지만 셸링이 완전히 잘못된 개념을 가지고 이 논쟁의 장에 뛰어들어, 독일 미학자들이 지금까지도 극복하지 못한 오류를 출발시켰습니다. 셸링은 또한 인간의 가장 고차적인 열망으로서의 사물의 원형적 형상에 대한 탐색을 현대 철학과 손잡고 구상했습니다… 셸링에게 예술은 객관화된 과학입니다… 감각적인 상은 단지 표현의 수단일 뿐입니다. 그것은 초감각적인 사고를 눈에 보이게 만든 형태입니다.[186]

이렇게 되면 예술은 그 자체로는 아무런 의미가 없다. 그러나 괴테의 견해는 달랐다. 〈시와 진실 Dichtung und wahrheit〉에서 괴테는 자신이 의미 있다고 여긴, 이런 상황을 아주 잘 설명해주는 메르크 Merck의 말을 인용했다.

그가 말하기를 "그대가 지향하는 것, 정도를 지키며 걷는 그대의 길은, 실재에 시적 형태를 부여하는 것이다. 다른 사람들은 시라고 불리는 상상의 세계를 현실 속에 구현하고자 애쓰지만, 그것은 오직 말장난을 낳을 뿐이다!"[187]

이에 대해 괴테는 이렇게 답했다.

만일 그대가 이 두 방법 사이의 엄청난 차이를 이해하게 된다면, 그것을 고수하거나 그것을 활용하라. 무수히 많은 일들이 설명될 것이다.

이것은 예술과 관련된 문제의 핵심을 명확히 짚는 발언입니다. 초자연적인 요소를 육화시키는 것이 아니라, 감각적, 실재적인 것을 변형시키는 것입니다. 실재가 표현 수단의 차원으로 전락해서는 안 됩니다. 아니, 그것은 완전히 독립되어 있어야 합니다. 그러면서 새로운 형태, 우리를 만족시키는 형태를 취해야 합니다… 그것은 독일의 이상주의적 미학자들이 원하는 바와 전혀 다릅니다. 그것은 '감각 현상의 형태를 취한 사고'가 아니라, 반대로 '사고의 형태를 취한 감각 현상'입니다… 독일의 미학자들은… 사실을 완전히 거꾸로 뒤집어 놓았습니다. 아름다움은 감각적 실재의 옷을 입은 신성함이 아니라, 천상의 의복을 입은 감각적 실재입니다. 예술가는 신성한 세계가 세상 속으로 흘러들게 해서가 아니라, 세상을 천상의 세계로 고양시킴으로써 신성한 세계를 지상에 임하게 합니다. 아름다움은 외연입니다. 아름다움은 우리 감각 앞에 하나의 실재를 만들어내며, 그것은 분명히 현실이지만 우리에게 이상적인 세상을 선사해주는 것처럼 보이기 때문입니다…

'아름다움은, 마치 이상인 것처럼 보이는 감각적 실재'라는 정의에 근거한 미학은 아직은 존재하지 않지만 창조되어야 하는 것입니다. 그것에 이름을 붙인다면 '세상에 대한 괴테 인식의 미학'이라 부를 수 있을 것입니다. 그리고 그것은 미래의 미학입니다.[188]

예술사를 보면 인간은 예술 활동에 대해 자연스러운 욕구를 가지고 있다. 빙하기 시대 동굴에서, 고대 문명에서 사용된 도구의 형태와 장식에서 이를 엿볼 수 있다. 하지만 인간을 정신과학적으로 이해하고 통찰할 때만 이런 예술의 욕구가 인간의 본성으로 종교와 과학에 대한 욕구와 같은 정도로 깊이 뿌리내리고 있음을 알 수 있다.

슈타이너는 1918년 인간의 영혼에 깊이 자리하고 있으며, 다양한 방식으로 표현되는 예술의 두 가지 원천에 관해 이야기했다.[189]

예술에 대한 욕구는 인간 영혼의 무의식 깊은 곳에서 나온다. 그 안에는 많은 경험이 쌓여 있지만, 그 내적인 영역을 지각하는 사람은 극히 소수이다. 영혼은 존재의 두 가지 상태를 교대로 오가며 살아간다.

영혼 깊은 곳에 자리한 하나의 요소는 자유롭게 떠오르려 하며 영혼을 괴롭힌다. 이는 대부분의 경우 무의식적으로 일어난다. 그것은 환상의 형태로 의식 속에 떠오르려 하지만 그

럴 수도, 그래서도 안 된다. 건강한 영혼에서 이런 감정과 의지의 억눌린 욕구는 결코 지각할 수 있는 것이 되어서는 안 된다. 이 욕구의 힘은 외부 인상으로 건강한 사고의 수준으로 완화된다. 모든 인간 영혼 속에 자리한 환상을 향한 경향은 조각 작품 같은 외부 형태에서 그 환상의 내용에 버금가는 외적인 형상을 만날 때 위안을 얻는다. 사람이 그 동경을 충족시키려면 작품이 어떤 형상의 형태를 취해야 하는지 깨달을 수 있을 때만, 우리는 그 영혼에 진정으로 예술적인 것을 제공하게 된다.

나는 누군가가 어떤 예술 매체건 색을 조합해서 영혼의 분위기, 느낌을 묘사하는 일에 매달리는 것을 상상할 수 있습니다. 어쩌면 그 색은 그 어떤 외부 사물과도 맞지 않을 수 있습니다. 사실 일치하지 않을수록 더 좋은 일입니다. 그런 그림은 말하자면 그 사람의 영혼 속에서 솟아오르려 안간힘을 쓰는 환상에 상응하는 것이기 때문입니다.[190]

이런 종류의 그림은 표현주의 예술의 흐름에 속한다.

예술적 원동력의 또 다른 원천은 인간과 자연의 내적인 관계에서 기인한다. 자연은 비밀을 품고 있으며 그 비밀은 예술을 통해 밝혀질 수 있다. 자연은 무한한 생명뿐 아니라 죽음과 파괴도 담고 있다. 자연에서 진행되는 변화의 과정은 하나의 삶이 다른 삶에 의해 끊임없이 파괴되어야 한다고 천명한다. 이는 인간 형상의 예에서 분명해질 수 있다. 인간 형상이 어떻게 형성되는지는 신비 속에 감추어져 있다. 인간의 영혼과 인간의 삶이 외부 형상을 계속해서 죽이지 않는다면, 그 형상은 전혀 다른 모습이 되었을 것이다. 그 형상이 자신의 타고난 경향과 본성을 따를 수 있다면 전혀 다른 것으로 바뀌었겠지만, 영혼의 고차적 삶과 생명의 힘이 가로막기 때문에 자기 본성에 따라 발달하지 못하고 억눌려있다. 예술가는 그 감추어진 삶의 마법을 풀고 그것을 눈에 보이게 만든다.

슈타이너는 인간의 형상에서 머리와 머리를 제외한 유기체의 나머지는 각각을 완전체라고 볼 수 있을 정도로 분리되어 있으며, 한 부분을 다른 부분의 변형으로 여길 수 있다고 말한다. 조각가가 각 부분을 따로 완성해보겠다고 마음을 먹었다고 하자. 각각의 경우에서 완전히 다른 것이 나올 것이다. 두개골 형태에서 출발했다면, 완전히 경화된 것의 형상이 나올 것이다. 반면 유기체의 나머지 부분이 가진 형태의 경향과 그 속에 깃든 모든 욕망과 본능을 출발점으로 삼았다면, 인간 형상과 전혀 닮지

않은 조각 작품이 나올 것이다.

이것은 색에서도 마찬가지다. 자연에서 색은 사물에 고착된 것으로 보인다. 하지만 색은 사물에 자리 잡은 색과 아무 상관 없는, 자신만의 독자적 영역을 가지고 있다. 예술은 색깔 고유의 영역을 해방시킬 수 있다. 19세기에 등장한 혁명적인 인상주의 화가들은 색을 해방시키는 길을 택했다. 그들의 가장 큰 장점은 그림에서 색을 전혀 새롭게 재발견했다는 것이며, 사실주의 형태의 강박에서 색을 해방시켰다는 점이다. 색이 자기만의 고유한 영역을 입증할 수 있는 내재된 힘을 가진, 창조적 본질로 인정받게 되었다.

세잔은 이렇게 말했다.

예술가에게는 오직 색만이 진실이다. 그림은 무엇보다… 오로지 색만을 그려내야 한다.[191]

루돌프 슈타이너는 한발 더 나아갔다.

출발은 했지만 초기 단계에 고착해버린, 그리고 인상주의라는 틀로 묶을 수 있는 모든 다양한 경향과 노력에서, 일종의 자연의 비밀, 감각으로 지각할 수 있는 초감각적 특성을 발견하고, 그것을 표현하고자

하는 우리 시대의 갈망을 느낄 수 있다고 나는 믿습니다.

본질적으로 모든 빛의 효과와 모든 색조가, 고차의 존재에 의해 파괴되는 전체성 속으로 비집고 들어갈 때, 실재 이상의 것이 되기 위해 노력한다는 것을 발견하기 위해 빛과 다양한 색과 그 색의 모든 색조를 진정으로 연구하는 현대 예술가들의 모든 노력에 얼마나 큰 의미가 깃들어 있는지 모릅니다.[192]

'예술의 두 가지 원천'이라는 주제로 다시 돌아가보자.

인간 영혼이 가진 이 두 가지 요구는 지금껏 언제나 예술의 근거였지만, 사실은 멀지 않은 과거에 진행되었던 인류의 보편적 진화 과정에만 해당되는 이야기입니다… 첫 번째 원천은 표현주의적으로 두 번째 원천은 인상주의적으로 추구되었습니다. 아마도 이 두 원천은 미래를 향해 나아감에 따라 훨씬 더 부각될 것입니다… 오해를 피하기 위해 이 두 방향이 절대 병적인 현상을 대표하지 않는다는 점을 거듭 강조해두겠습니다. 병적인 요소가 인간에게 내

려오는 것은 오직, 어느 한도 안에서 기본적으로 건강한 환상의 지향을 발산할 예술적 표현수단을 갖지 못하거나, 아니면 자연을 지각할 수 있는 부분과 초지각적인 부분으로 나누고 싶어 하는 끊임없는 우리의 무의식적인 충동에 진정으로 예술적 기질의 고차적 삶이 계속해서 주입되어 우리가 자연의 창조성을 예술 작품 속에서 재창조하는 지점까지 이르지 못할 때 일어납니다.[193]

동시대의 예술 활동을 언급하면서 루돌프 슈타이너는 다른 강의에서 이렇게 말했다.

예술사에서 인상주의자들은 이미 독자적인 방향을 가지고 있었습니다. 그들은 채색과 외광 색으로 새로운 것을 창조해 냈지만, 그것으로 충분하지 않습니다. 그들은 정작 인간을 빼놓았으며, 그 때문에 이 예술의 흐름은 더 이상 발전하지 못하고 붕괴하였습니다.

표현주의자들은 오직 자신에게 의지했습니다. 그들은 세상을 밀어내었기 때문에 결국엔 상상력이 모두 말라버리고 완전히 추상화된 것입니다. 결국 그들은 선과 기하학 형태들만 그리게 되었습니다. 수학적 활동이 거하는 자기 내면의 영역으로 들어가 버린 것입니다… 표현주의자들이 이따금 정신적인 통찰을 보이기도 하지만, 잠깐의 섬광, 파편에 불과합니다. 그것으로는 예술의 경지에 이르지 못합니다…[194]

슈타이너는 새로운 양식을 바로 이 두 방향 사이에서 찾아야 한다고 말했다.

예술 교육에서 인간의 영혼 안에 존재하는 예술의 두 원천에 대해 안다는 것은 크나큰 책임감을 느끼게 한다. 인간 존재의 영혼-정신적인 부분에는 탄생 이전의 삶에서 가지고 온 표상이 담겨있으며, 사는 동안 이 상들을 되살려야 한다. 모든 신화, 전설, 동화는 이 상의 세계를 묘사한다. 만일 이러한 상의 세계 속에 사는 것이 금지된다면 그 결과는 어떤 방법으로도 치유할 수 없다. 다음은 슈타이너가 이에 대해 언급한 1920년의 한 강의이다.[195]

이제 우리는 … 우리가 정신세계에서 경험했던 것을, 적어도 그 결과만이라도 가지고 왔음을 분명히 이해해야 합니다. 일상생활에서 한 장소에서 다른 장소로 이동할 때, 우리는 입고 있는 옷뿐만 아니라 우리의 영혼-정신적 소유물도 함께 가지고 갑니다. 마찬가지로 수태와 탄생을 통

해 이 세상에 올 때 우리는 정신세계에서 겪었던 일의 결과와 영향을 함께 가지고 옵니다…

무엇보다 인류가 수태 이전에 경험했던 표상이 떠오르는 것에 저항한다는 것은 보편적인 사실입니다. 어떤 면에서 인간은 그것을 혐오합니다… 오늘날의 건조하고 생기 없는 태도는 그 근본적 특징 중 하나이며, 오늘날에는 영혼에서 솟아나는 힘이 실제로 발현되게 하는 것을 목표로 하는 교육을 반대하는 광범위한 움직임이 있습니다. 동화와 전설, 상상으로 빛나는 것들을 통한 교육을 진심으로 배척하고 싶어 하는 삭막하고 건조한 사람들이 있습니다. 발도르프학교에서 초등 과정에 들어온 아이들의 수업과 교육이 그림적인 설명에서, 생동감 넘치는 표상을 제시하는 것으로, 전설과 동화에서 온 요소들에서 이루어지게 하는 것을 최우선 과제로 삼습니다. 아이들이 자연과 동물계, 식물계, 광물계에서 일어나는 과정에 대해 배우게 될 때도 아무 감정 없이 사실만을 전달하겠다는 태도로 표현해서는 안 됩니다. 거기에 상상과 전설, 동화의 옷을 입혀야 합니다. 아이의 영혼 속에 깊이 자리한 것은 정신세계에서 받은 상이기 때문입니다. 그

상은 수면 위로 올라오고자 합니다. 교사가 상을 가지고 아이들을 만나는 것은 올바른 태도입니다. 아이들의 영혼 앞에 상을 제시하면, 그 영혼에서, 엄격하게 말해 탄생 이전에 아니, 수태 이전에 받은 그림화된 표상의 힘이 힘차게 타오릅니다.

삭막하고 무미건조한 사람이 아이의 교육을 맡아 아주 어릴 때부터 아이가 전혀 자신과 연관성을 느끼지 못하는 것, 예를 들어 알파벳 글자 같은 것을 가지고 아이를 만난다면, 수태 이전에서 가지고 온 상의 힘은 억압됩니다. 과거에 글자들은 그림적 표기였지만, 현재 사용하는 글자는 그것과 더 이상 아무 관련이 없기 때문입니다. 이것은 아이들에게 정말로 이질적인 상황입니다. 발도르프학교에서 하듯 먼저 그림에서 글자를 이끌어내야 합니다. 아이들은 오늘날 그림적 요소가 다 빠져버린 것들을 만납니다. 하지만 어린아이들은 몸속에 그 힘을 가지고 있습니다. 제가 여기서 몸이라고 말하는 것은 당연히 영혼을 말하는 것입니다. 아스트랄'체'라는 말을 쓰기 때문입니다. 아이의 몸에 자리한 힘이 그림적 표상으로 표면화되지 않는다면, 다른 곳에서 폭발하게 될 것입니다. 이 힘은 어디로 사라지지 않습니다. 그것은 퍼

져나가고, 존재적 근거를 획득하며, 사고와 느낌, 의지 충동에 침투합니다. 현대의 잘못된 교육의 결과로 어떤 일이 일어날까요? 거기서 어떤 종류의 인간이 나오게 될까요? 반항가, 혁명주의자, 만족하지 못하는 사람이 될 것입니다. 자신이 무얼 원하는지 모르는 사람이 됩니다. 그들은 자기가 알 수 없는 것을 원합니다. 바로 이 때문에 어떤 사회 질서와도 병립하지 않는 어떤 것을 원합니다. 자기 머릿속에서만 그릴 수 있는 것, 그들의 환상 속으로 들어왔어야 하는 그 상이 대신 선동적 사회 활동 속으로 들어왔습니다…

만약 세상이 반란의 상태라면, 진정한 천국은 바로 반항하는 것입니다. 여기서 말하는 천국은 인간의 영혼 속으로 후퇴한 천국을 의미하며, 그것이 전면에 드러날 때는 본래 형태가 아니라 정반대의 모습으로, 즉 상상력 대신 투쟁과 유혈로 나타나게 됩니다. 사회 구조를 파괴하는 사람이 사실은 선을 행하고 있다고 느끼는 것은 놀라운 일이 아닙니다. 그들이 느끼는 것은 무엇일까요? 그들은 자기 안에서 천국을 느낍니다. 그것이 그들의 영혼 속에서 희화화된 형태를 취하고 있을 뿐입니다. 이것이 우리가 오늘날 이해해야 하

는 정말로 심각한 진실입니다! 정말 중요한 진실을 인지하는 것을 절대 사소한 일로 치부해서는 안 됩니다. 그런 각성을 최선의 진지함으로 확산해야 합니다.[196]

예술과 사회 질서 사이의 연관성은 예술을 실질적인 사회 참여의 경지로 올린다. 상을 갖지 않는다는 구약 시대의 전통('너희는 신상을 부어 만들지 마라' 구약성서 탈출기 34장 17절)이 오늘날까지도 이어지고 있다. 하지만 이제는 율법의 추상성에서 벗어나야 한다.

인간은 다시 한 번, 그리고 이번에는 의식적으로 상을 형성하는 영혼의 능력을 회복해야 합니다. 오직 그림과 상상 속에서 미래의 사회적 삶 역시 올바로 구축할 수 있습니다. 사회적 삶은 오직 추상적인 개별 인간에 관련해서만 규제될 수 있으며 사회적 관계 속의 민족에 대한 규제는 구약성서에 속한 것입니다. 사회적 삶의 규제의 미래의 형태는 한때 무의식, 또는 반의식 형태로 인간의 신화 창조 능력 속에 격세 유전적으로 존재했던 것과 같은 힘을 의식적으로 발휘할 수 있는 능력에 달려있게 될 것입니다. 그저 추상적인 율법을 계속 유포하려 한다면 인간은 반사회적 본

능으로 가득 차게 될 것입니다. 인간은 다시 한 번 세상에 대한 개념을 통해 그림적인 것으로 나아가야 합니다. 이런 의식적인 신화창조에서 사람과 사람 사이의 상호관계 속에 사회적 요소가 발달할 가능성이 생겨날 것입니다 …인간의 가장 내밀한 본성에서 흘러나오면서 실현을 향해 나아가는 것은, 한 개인이 다른 개인을 대면할 때 하나의 상이 특정한 방식으로 상대방에게서 흘러나올 것이며, 특별한 형태의 균형의 상은 만인에 의해 개별적으로 헌시됩니다. 물론 이를 위해서는 각 개인이 타인에 대해 고차적인 관심을 가져야 하며, 이는 제가 여러분께 사회적 삶의 근본으로 여러 번 이야기했던 것입니다.[197]

참고 문헌

교육 예술 2: 1학년부터 8학년까지의 발도르프 교육 방법론적 고찰 (GA 294)
3강: 예술의 두 흐름_ 조소적, 조각적 흐름과 음악적, 시적 흐름. 궁륭 회화에 대한 언급. 색, 흑과 백, 선
4강: 첫 번째 수업. 손의 숙달. 소묘와 회화. 회화에서 아름다운 것과 덜 아름다운 것에 대한 구별

교육 예술 3: 발도르프 학교 교사를 위한 세미나 논의와 교과 과정 강의 (GA 295)
2, 3, 4강: 선 그리기 모티브
두 번째 교과 과정 강의: 형태그리기, 조소와 그림자 수업

명상으로 획득한 인간에 대한 앎 Meditativ erarbeitete Menschenkunde (GA 302/1)
2, 3강; 조소적, 조각적 흐름과 음악적, 언어적 흐름

인간의 건강한 발달 Die gesunde Entwicklung des Leiblich-Physischen als Grundlage der freien Entfaltung des Seelisch-Geistigen (GA 303)
12강: 10~14세 교육과 교훈. 물감통에서 희석한 물감으로 그림 그리기. 색깔의 위치를 바꾸어 교환하는 연습
14강: 특히 미학 교육에 관하여

교육 예술의 영혼-정신적 근본력 교육과 사회적 삶 속 정신적 가치 Die geistig-seelischen Grundkräfte der Erziehungskunst, Spirituelle Werte in Erziehung und sozialem Leben(GA 305)
6강: 아이들 특성에 따른 서로 다른 수채화 과제
7강: 색채 경험과 수채화 수업. 수채화로 지도 그리기

인간에 대한 정신과학적 앎의 관점에서 나온 교육 방법론 실재 Die pädagogische Praxis vom Gesichtspunkte geisteswissenschaftlicher Menschenerkenntnis. Die Erziehung des Kindes und jüngerer Menschen (GA 306)
4강: 수채화와 소묘 활동에서 쓰기, 배우기
5강: 색채 원근법-유연한 사고, 색채에 대한 느낌을 통해 얻는 느낌과 의지 활동

현재의 정신적 삶과 교육 Gegenwärtiges Geistesleben und Erziehung (GA 307)
12강: 수채화와 소묘 가르치기. 시각에 생기를 불어넣는 수단으로서의 조소. 예술 수업
13강: 손의 숙달과 자유로운 창조성을 위한 수업. 살아 있는 회화 예술에 대한 언급

7~14세를 위한 교육 예술 Die Kunst des Erziehens aus dem Erfassen der Menschen wesenheit (GA 311, 푸른씨앗)
4강: 형태그리기와 대칭 연습. 아이들을 위한 색채 조화에 대한 언급. 색깔 바꾸기에 대한 연습
7강: 질의응답_소묘와 회화 수업에 대한 자세한 설명-예, 나무 그림 그리기

슈투트가르트 발도르프학교 교사들과 루돌프 슈타이너의 간담회 Konferenzen Rudolf Steiners mit den Lehrern der Freien Waldorfschule in Stuttgart 1919-1924 (GA 300/1-300/3)
• 1919년 12월 22일: 분필이 아닌 물감으로 수채화 그리기
• 1920년 11월 15일: 색채 경험을 쌓는 것에 대한 언급. 색깔 이야기. 포스터 그리기
• 1921년 6월 17일: 조소와 회화 번갈아 하기
• 1921년 11월 16일: 색깔을 번갈아가며 바꾸는 연습. 예술 주기수업
• 1922년 4월 28일: 비엔나의 Cizek 교수의 회화 수업. 8학년 _예술 수업: 알브레히트 뒤러의 모티브
• 1922년 10월 15일: 색채와 상대적 해부학
• 1922년 12월 9일: 9학년 _예술 수업, 뒤러와 렘브란트외 흑백 그림
• 1923년 4월 25일: 도르나흐의 미술 전문학교 학생들과 회화에 대해 언급-일출과 일몰, 비오는 숲 분위기
• 1923년 7월 3일: 옆으로 긴 종이에 그리는 그림
• 1923년 7월 12일: 뒤러의 에칭 〈멜랑콜리아 I〉에 대한 언급
• 1923년 12월 18일: 학생을 위한 회화 연습
• 1924년 2월 25일: 상급과정 회화에 대한 중요한 언급(나무 그림의 예). 흑백 그림을 색채 상상력으로 전환하기

※ 회화와 소묘 수업에 대해 루돌프 슈타이너가 언급한 내용은 그의 여러 교육 강연 기록물과 〈슈투트가르트 발도르프학교 교사들과 슈타이너의 간담회〉에 실려 있다.※

색채와 회화에 관한 루돌프 슈타이너의 발언이 담긴 원문 목록

신지학의 문앞에서 Vor dem Tore der Theosophie (GA 95)
1, 2강: 에테르체, 아스트랄체와 자아의 색. 아스트랄계–색채의 세계

감각의 세계와 정신의 세계 Die Welt der Sinne und die Welt des Geistes (GA 134)
2강: 초록의 경험. 식물의 잎-껍질. 불그스름한 안색. 성장과 소멸

천체와 자연 영역 속 정신 존재들 Die geistigen Wesenheiten in den Himmelskörpern und Naturreichen (GA 136)
1강: 색의 도덕적 경험, 파랑, 초록, 하양

새로운 건축 양식으로 가는 길 Wege zu einem neuen Baustil (GA 286)
4강: 형태의 진정한 미학적 법칙_ 동물과 인간과 관련된 색
5강: 색의 창조적인 세계_ 동물의 몸 색깔, 색채 역동–빨강과 파랑의 경험-색채 움직임

역사적 되어감의 상징으로 도르나흐에 서있는 건물과 예술적 변형의 힘 Der Dornacher Bau als Wahrzeichen geschichtlichen Werdens und künstlerischer Umwandlungsimpulse (GA 287)
5강: 회화의 두 가지 극단–소묘와 채색. 빛을 받는 구름 그리기. 색채의 세계에 흐르는 본질

신비의 지혜로 조명한 예술 Kunst im Lichte der Mysterienweisheit (GA 275)
2강: 인간의 예술적 진화를 위한 변형의 힘 Ⅰ_ 예술과 인간 존재의 구성체
3강: 인간의 예술적 진화를 위한 변형의 힘 Ⅱ_ 회화의 영역-아스트랄적 내향성의 투영
5강: 색채와 음의 세계의 도덕적 경험_ 빨강, 주황, 노랑, 초록, 파랑 경험하기. 빨강의 경험-신의 분노와 신의 자비
6강: 조형적 건축으로 작업하기 Ⅰ_ 새벽의 빨강-엘로 힘의 직조

살아있는 자들과 죽은 자들의 관계성 Die Verbindung zwischen enden und Toten (GA 168)
1강: 빨강, 파랑, 초록 경험하기

지구와 살아있는 세계에서의 죽어감. 삶에 대한 인지학의 선물. 현재와 미래에 대한 의식의 필수성 Erdensterben und Weltenleben. Anthroposophische Lebensgaben. Bewusstseins-Notwendigkeit für Gegenwart und Zukunft (GA 181)
9강: 정신적 관점에서 본 지구의 색채
16강: 도르나흐에 있는 건물. 회화. 유색의 아우라–빛을 내는 사물

예술과 예술에 대한 앎 Kunst und Kunsterkenntnis (GA 271)
2강: 감각적-초감각적인 것의 구현으로서의 예술_ 예술의 두 가지 원천, 인상주의. 인간에 대한 회화, 초상화. 빨강-노랑과 파랑-보라에 대한 살아있는 경험, 예술적 상상력의 원천과 초감각적 앎의 원천에 대한 강의_ 예술가와 영시자, 피부색, 감각적-초감각적인 것, 정신적 앎과 예술적 창조력에 대한 강의. 예술적 힘의 초감각적 기원에 관한 강의_ 회화. 아스트랄계에서 경험한 색

첫 번째 괴테아눔의 건축, 조각과 회화 Architektur, Plastik und Malerei des ersten Goetheanum
1920년 1월 23, 24, 26일 세 번의 강의.
3강: 궁륭 회화. 인지학의 현시로서의 괴테아눔_ 색채의 본질

도르나흐의 건축 이념 Der Baugedanke von Dornach
1920년 9월 2일, 10월 16일 Dornach에서 한 세 번의 강의.
2강: 뒤러의 〈멜랑콜리아Ⅰ〉 지평선-상호 축소하는 색채의 경험

인간의 세계-정신성과 물질적 측면을 연결하는 다리 Die Brücke zwischen der Weltgeistigkeit und dem Physischen des Menschen (GA 202)
5강: 빛과 어둠–두 가지 세계에 관한 강의_ 과거를 가리키는 것으로서의 빨강에 대한 지각과 미래를 가리키는 것으로서의 파랑에 대한 지각 발달시키기

6강: 빛과 무게의 영역에서의 인간의 삶_ '치수, 숫자, 무게'에 관한 강의: 자유롭게 부유하는 감각 인상, 자유롭게 떠다니는 색채. 이콘과 성모상. 황금빛 배경. 치마부에-지오토-라파엘로. 도르나흐에서 진행되는 회화의 노력. '천상의 위계질서와 무지개의 본성'에 관한 강의

색채의 본성 Das Wesen der Farben (GA 291)
1강: 색채의 경험-네 가지 상의 색
2강: 색의 형상적 특성과 광채적 특성
3강: 색채와 물질-색에서 그림 그리기

괴테아눔의 건축적 사고 Der Baugedanke des Goetheanum (GA 290)
작은 궁륭에 그린 회화-색의 역동, 파우스트와 어린이 모티브_ 파랑-주황

우주발생론으로서의 인지학 1부 Anthroposophie als Kosmosophie Ⅰ (GA 207)
2강: 무지개와 인간의 피부색. 인간 내면의 색의 원천

유기적 생명의 형태 양식 Stilformen des Organisch-Lebendigen
1921년 12월 28, 30일 두 번의 강의
1강: 자연에 있는 창조적 힘의 형태_ 궁륭 회화에서 볼 수 있는 우주와의 연관성. 회화를 통해서 볼 수 있어야 한다
2강: 예술-자연의 비밀스러운 법칙의 현시_ 큰 궁륭과 작은 궁륭에 그려진 회화와 모티브

인간과 지구의 삶에 관하여 Vom Leben des menschen und der Erde (GA 349)
2강: 색채의 본질_ 일출과 일몰의 색채. 식물의 색-빨강, 파랑, 노랑
3강: 색채와 인종

예술적인 것과 세상 속 그 역할 Das Künstlerische in seiner Weltmission (GA 276)
3강: 회화에 관하여. 광물계와 식물계의 색채. 보석의 색채. 색채 원근법

5강: 라파엘로의 시스티나의 성모상-영원성과 찰나성의 비교, Stifter의 할머니_ 일몰의 색채-성모의 옷 색깔
6강: 금속과 행성. 금의 색깔. 회화 모티브_ 나무 그림, 인간 그림. 조명 색채와 피부 색채. Titian의 〈성모의 승천〉. 인상주의와 표현주의. 예술과 비-예술
7강: 인지학과 예술_ 세상 속 영혼의 현시로서의 색채. 형상색-초록, 복숭아꽃색, 하양, 검정
8강: 인지학과 시_ 형상색과 광채색. 노랑 또는 파랑으로 인물 그리기. 르네상스의 화가들-색의 영혼-정신적 특성 속에 살다. 회화의 본질

카르마적 관계의 신비학적 관찰 총 6권 중 3권 Esoterische Betrachtungen karmischer Zusammenhänge 3권 (GA 237)
2강: 에테르와 아스트랄 대기의 색채
3강: 식물과 동물의 세계를 둘러싼 아우라의 색채

1922년 Stuttgart에서 청년들을 위한 강의 중 회화에 대해 루돌프 슈타이너가 했던 두 번의 강의(속기되지 않음)
이후에 M. Strakosch-Giesler가 노트에 기록한 내용을 토대로 출판한 〈구원받은 스핑크스 Die erlöste Spinx〉에 나온다. Freiburg, 1955
1강: 회화의 모티브: 일출, 달이 뜬 풍경, 옆얼굴, 악마와 천사
2강: 식물 물감과 식물의 본질에 관하여. 색채 원근법. 뒤러의 〈멜랑콜리아 I〉을 색채로 변형하기. 인간의 얼굴

주석

- 별도의 언급이 있지 않는 한, 모든 인용문은 루돌프 슈타이너의 저서에서 따왔다.
- 대개 슈타이너의 강연을 현장에서 필사한 자료이고, 콘퍼런스의 경우에는 나중에 정리한 것이다.
- 인용문마다 해당 강의를 찾아볼 수 있도록 슈타이너 전집의 서지번호(GA)를 병기했다.
- 한국어, 독일어, 영어로 된 전체 목록과 내용은 푸른씨앗 출판사 홈페이지 자료실(www. greenseed. kr)에서 볼 수 있다.
- 주석에서는 원서의 제목과 출판사를 밝히는 것을 원칙으로 하였으며, 한국어로 번역된 경우에는 그것을 우선시했다.

1 〈교육예술 1: 인간에 대한 보편적인 앎〉(GA 293), 〈교육예술 2: 1학년부터 8학년까지의 발도르프 교육방법론적 고찰〉(GA 294), 〈교육예술 3: 발도르프학교 교사 세미나 논의와 교과 과정 강의〉(GA 295, 밝은누리), 〈발도르프학교 교사들과의 간담회 Konferenzen mit den Lehrern der Freien Waldorfschule〉(GA 300/1-300/3) 1권 1919~1924: 1~2학년, 2권: 3~4학년, 3권: 5~6학년, 색인

2 Hedwig Hauck 〈수공예와 예술공예 Handarbeit und Kunstgewerbe〉, 〈루돌프 슈타이너의 진술 Angaben von Rudolf Steiner〉제 5판, 슈투트가르트, 1983, 〈인간학과 교육 Menschenkunde und Erziehung 14권〉

3 〈발도르프학교의 교과 과정 Vom Lehrplan der Freien Waldorfschule〉, Caroline von Heydebrand 정리, Freie Waldorfschule Stuttgart 슈투트가르트 발도르프학교, 1983

4 E. A. Karl Stockmeyer 〈루돌프 슈타이너의 발도르프학교를 위한 교과 과정 Rudolf Steiners Lehrplan für die Waldorfschulen〉 Stuttgart, 1976

5 〈세계, 색 그리고 인간 Welt, Farbe und Mensch〉 Julius Hebing 연구, 저자 출판
 A. 색채 이론의 요소. 손으로 칠한 6장의 색상표와 21장의 유색 종이 (1950)
 B. 색상환의 변형. 회전 실험. 색상환의 새로운 배열. 손으로 칠한 8장을 포함한 15장의 색상표 (1951)
 C. 생리색. 잔상. 유색 그림자. 병리색. 4장의 색상표와 손으로 칠한 11장의 종이, 8장의 유색 필터(cin-

emoid) (1952)
 D,1. 물체색, 1부. 원현상. 주관적 프리즘 색채. 43장의 색상표. 8색 옵셋으로 인쇄 (1952)
 D,2. 물체색, 2부. 객관적 프리즘 색채. 유도와 배열. 8색 색상표와 9장의 흑백 색상표 (1953)
 E. 화학색. 하루와 일 년의 흐름 속 자연계의 색채. 2장의 흑백 색상표와 2장의 도표 (1954)
 F. 색채 감각 키우기. 색상환의 상징으로 본 인간성의 길. 원본 4색 인쇄로 된 7장 포함, 17장의 색상표 (1956)
 L. 회화의 실용적 제안 (1951)
 이 연속물은 1983년 Julius Hebing의 〈세계, 색 그리고 인간 Welt, Farbe und Mensch〉으로 출판되었다. 색채 이론에 관한 연구와 연습 및 회화 도입. Fritz Weitmann 참여. Hildegard Berthold Andrae가 출판. Stuttgart, 〈인간학과 교육 Menschenkunde und Erziehung, 44권〉과 Julius Hebing의 일기를 토대로 한 자서전 〈생활 영역과 색상환 Lebenskreise-Farbkreise〉에도 색채 연구의 내용이 담겨있다.
 F. Weitmann의 〈회화 매체로서의 수채화 Aquarellfarbe als malmittel〉에 의하면 루돌프 슈타이너는 아주 여러 번 수업에서 수채화를 가능한 한 많이 사용하라고 권했다. 본문에 붙은 주석에서 언급된다. 기본적인 제안은 1919년 12월 22일과 1920년 11월 15일의 〈교사들과의 간담회〉(GA 300/1)에 담겨있다. 그 밖에는 1922년 1월 3일 Dornach 강의 (GA 303), 1923년 4월 20일 Dornach 강의 (GA 306), 1923년 8월 17일 Illkley 강의 (GA 307)가 있다.

교육에 대한 언급은 반드시 이 책의 루돌프 슈타이너의 색채론을 소개하는 장에 담긴 풍부한 내용을

바탕으로 이해해야 한다. 색채론의 본질적인 부분은 〈색채의 본질 Das Wesen der Farben〉(GA 291)에 요약되어 있다. 미래의 색채 이론의 맹아라 할 수 있는 1921년 5월의 세 번의 강의 외에, 그 책에는 1914년부터 1924년까지 했던 9편의 강의가 실려 있다. 이 강의들은 루돌프 슈타이너 전집의 다른 책으로도 출판되어 있다. 슈타이너 전집(GA)에서 같은 강의를 다른 서지번호로 다시 묶은 것은 예외적인 경우에 속한다. 그 이유는 예술이라는 주제가 루돌프 슈타이너의 평생의 연구를 통틀어 차지하는 중요한 위치 때문이다. 우리에겐 매우 감사한 일이다.

6 gouache 수채화 물감과 고무를 섞어 불투명 효과를 내는 회화 기법

7 veil painting 아주 연하게 물을 탄 물감을 칠한 뒤 완전히 마른 뒤에 다시 색을 입히는 방식. 조금씩 다르게 칠하면서 색 자체에서 이미지가 생겨나도록 그린다.

8 Werner Haftmann 〈20세기 수채화 걸작 Meisteraquarelle des 20. Jahrhunderts〉 2판, Köln, 1973

9 〈파울 클레의 일기 Tagebücher von Paul Klee 1898~1918〉 Felix Klee 편집, Köln, 1957, p.308

10 Lothar Brieger 〈수채화의 역사와 거장들 Das Aquarell. seine Geschichte und seine Meister〉, (Berlin 1923), Walter Koschatsky 〈수채화의 발달과 기법 그리고 본질 Das Aquarell. Entwicklung, Technik, Eigenart〉 (Wien, München 1969)

11 Köln의 Du Mont Schauberg에서 수채화에 관한 뛰어난 책을 출판했다. August Macke 〈튀니지 여행 Die Tunis-reise〉, Franz Marc 〈불가분의 존재 Unteilbares Sein〉, Paul Klee 〈중간계에서 Im Zwischenreich〉, Wassily Kandinsky 〈역화음 Gegenklänge〉, Ernst Wilhelm Nay 〈수채화와 소묘 Aquarelle und Zeichnungen〉, Emil Nolde 〈그리지 않은 그림 Ungemalte Bilder〉 연작, 〈꽃과 나무, 풍경 Blumen und Tiere, Landschaften 〉 Piper 시리즈의 해당 책을 보면 아주 뛰어난 그림이 실려 있다.

12 이 책 3부 '루돌프 슈타이너의 그림' 참고

13 Heinrich Kluyibneschädl 〈프레스코 회화의 실용적인 지침 Practical instruction in fresco painting〉 (München 1925)에서 발췌 (회화 기법에 관한 글 모음집, 7권)

14 Haftmann 주석 8 참고

15 1922년 섣달 그믐날 첫 번째 괴테아눔은 내부 공간이 완공되었으나 봉헌되기 전에 방화로 완전히 소실되었다.

16 괴테아눔의 식물성 물감 연구소, 미술분야 산하 분과. CH-4143 Dornach, 비정기적으로 간행되는 연구 보고서 참고

17 Dornach, 1921년 5월 8일 (GA 291)

18 Kurt Hentschel 〈우리는 식물로 염색한다 Wir farben mit Pflanzen〉 Frankfurt am Main, 1949

19 Semper 〈직물 Textiles〉(München 1878), Renate Jörke가 출판한 〈식물을 이용한 염색 Färben mit Pflanzen〉(Stuttgart, 1975)에서 인용. 〈발도르프 유치원에서 사용하는 재료 Arbeitsmaterial aus den Waldorfkindergärten〉 연속물 중 3권, p.15

20 식물성 물감 연구소의 보고서, 7호, 1977

21 보고서 6호 (1974), 7호 (1977)에 실린 정보

22 M. Jünemann이 쓴 이 책 1부의 〈회화의 기본 원리〉 참고 Jünemann의 인간에 대한 관점은 〈루돌프 슈타이너의 정신과학에서 바라본 아동교육〉(GA 34, 섬돌 출판사), 〈인간에 대한 보편적인 앎〉(GA 293, 밝은누리)에 근거한다.

23 발도르프학교에서는 담임 교사가 아침에 100~120분 동안 이어서 수업을 하며, 수학, 역사, 국어 등의 한 과목이 2~4주 동안 계속된다. 이것을 에포크, 주기집중 수업이라고 한다.

24 괴테 〈색채론의 개요 Entwurf einer Farbenlehre〉

1권의 첫 부분은 교사들에게 대단히 중요하다. 이것은 괴테 저술을 거의 완전하게 정리한 전집에 실려 있다. 루돌프 슈타이너는 1883년부터 1899년까지 괴테의 자연 과학 저술들을 Kurschner가 주도한 〈독일 민족 문학 Deutsche Nationalliteratur〉 전집으로 출판하면서 서문과 각주를 집필했다. 이 서문은 따로 방대한 한권의 책으로 묶여 루돌프 슈타이너 전집의 1권으로 출판되었다. (GA 1) 그 책에서 슈타이너는 괴테식 연구 방법을 소개한다. 그 방법을 따라 오늘날 물리학에서 아직도 주류를 차지하는 광학과 뚜렷이 구분되는 '괴테의 광학'이 나온다. 〈색채론〉(괴테전집 12, 민음사 출판)은 6장으로 구성되어 있다. 앞으로 이 책에서 〈색채론〉을 인용할 때는 문단 번호만 언급할 것이다.

25 Hermann von Baravalle 박사 〈현상학으로서의 물리학 Physik als eine Phänomenologie〉 Bern, 1951, 3권 〈음향학과 광학 Akustik und Optik〉 p.179

26 이 책의 2부 '12학년 _회화' 참고

27 두 개의 색 속에 삼원색이라고 부르는 빨강, 노랑, 파랑이 모두 들어있다. 파랑-주황(빨강+노랑), 노랑-보라(빨강+파랑), 빨강-초록(노랑+파랑)

28 '특징적인 배열' (816~832)

29 화가 Philipp Otto Runge (1777~1810)는 괴테에게 편지를 써서 그가 독자적으로 도달한 관찰에 대해 이야기했다. 편지는 괴테의 색채론 개요에 부록으로 포함되었다.(920 이후) Runge의 〈색채 구와 색채 이론에 관한 다른 글 Die Farbenkugel und andere Schriften zur Farbenlehre〉도 참고. Julius Hebing이 쓴 후기 〈생각하기, 보기, 숙고하기 Denken Schauen Sinnen〉 (7, 8호, Stuttgart, 1959)

30 여기서 '화음'에 해당하는 독일어 단어는 'Klang'이다. 소리, 울림, 화음 등으로 번역되며, 색깔마다 고유한 울림을 가지고 있다는 의미로 사용되었다.

31 "물감 통과 붓이 있습니다. 그리고 아이들은 붓을 집어 듭니다. 그러면 교사는 다음의 것을 경험하게 됩니다. 자신은 어떤 것이 빛나는 색이고 어떤 것이 그렇지 않은 색인지를 전혀 알고 있지 못합니다! 이미 너무 나이가 들었습니다. 하지만 아이들은 놀랄 만큼 쉽게 그것을 파악합니다. 그들은 빛나는 색과 빛나지 않는 색의 차이를 이해하는데 놀라운 감수성을 가지고 있습니다." Arnheim, 1924년 6월 24일 (GA 310)

32 이 책의 원전인 1994년판 영어본과 2007년 독일어판에서는 '레몬 노랑과 연한 남색'이지만, 1976년 독일어판에서는 '황금 노랑과 연한 남색'이다

33 "시간이 조금 흐르고 나면, 차츰 아이들은 멀리 있는 것을(우리를 머나먼 곳으로 데리고 나가는 것을) 파랑으로 경험하게 됩니다. 당연히 교사 역시 파랑의 이런 특질을 경험했어야 합니다. 반면 노랑과 빨강의 본성은 관찰자를 향해 앞으로 나가는 것임을 알게 됩니다. 앞서 7~8세에도, 모든 고정된 소묘 또는 회화 훈련으로 괴롭힘을 당한 적이 없다면, 아이들은 이를 아주 구체적인 방식으로 경험할 수 있습니다. 만일 말이나 나무를 사실적으로 띠라 그리도록 강요했다면, 이 색채 경험은 금방 사라질 것입니다. 하지만 잘 이끌어서 아이들이 이렇게 느끼도록 했다면, '내가 손가락을 어디로 움직이든지 색깔이 따라올 거야'(어떤 색깔을 쓰느냐는 것은 부차적인 문제가 됩니다) 또는 '색깔은 내 손가락 아래에서 정말로 살아나기 시작해, 색이 좀 더 번지기를 원해'라고 느낄 수 있다면, 그런 감정을 아이들의 영혼 속에서 끌어낼 때마다, 우리는 아이들이 아주 근본적이고 중요한 어떤 것, 즉 색채 원근을 발견하게 할 수 있습니다. 아이들은 노랑과 빨강은 자기를 향해 가까이 다가온다는 느낌을, 파랑과 보라는 점점 더 멀어지고 있다는 느낌을 받습니다…하지만 이 색채 원근에서 아이들은 유연한 사고, 유연한 감정과 지각, 유연한 의지의 힘을 얻습니다. 아이들의 영혼 안에 있는 모든 것이 좀 더 민감하고 유연해집니다." Dornach 1923년 4월 19일, 〈인간에 대한 정신과학적 앎의 관점에서 나온 교육 방법론 실재 Die pädagogische Praxis vom Gesichtspunkte geisteswissenschaftlicher Menschenerkenntnis〉 (GA 306)

34 색을 물체에 부착된 것으로가 아니라 그 자체로 순수하게 경험할 수 있도록, 아주 옅게 희석한 물감을 여러 겹 칠하는 기법

35 W. Aeppli, 〈감각 기관, 감각 손상, 감각 보호 Sinnes organismus, Sinnesverlust, Sinnespflege〉 Stuttgart, 1979, p.96부터

36 〈교육예술1: 인간에 대한 보편적인 앎〉 (GA 293) 3, 4, 8강 및 다른 많은 루돌프 슈타이너의 강연

37 수채화판으로 우리는 6mm 두께의 판자를 사용한다. 크기는 36×52cm지만 도화지의 크기에 따라 달라질 수 있다. 광택 없는 코팅제로 표면을 도포해서 사용하는 것도 좋고. 저렴한 수채화용 종이나 괜찮은 흰색(크림색이 아닌) 포장용 종이를 사용하기를 권한다. 소묘용 종이를 사용한다면 그것도 화판에 잘 펼쳐서 사용해야 한다. 그렇지 않으면 쉽게 구김이 간다. 수채화용 종이는 전지로 나오기 때문에 용도에 맞게 잘라서 사용하면 된다. 물감을 담는 통으로 팔레트나 유리병을 사용한다. 플라스틱 용기는 조악하고 쉽게 엎어지기 때문이다. 종이를 적시고 두드리는 용도로 인조 스펀지를 사용한다. 천연 해면이 더 좋지만 가격이 비싸다. 베일 페인팅을 할 때는 젖은 종이를 접착테이프를 이용해서 화판에 고정시키지만 습식 수채화를 그릴 때는 종이를 적시는 것만으로도 충분하다.

38 〈발도르프학교의 루돌프 슈타이너 Rudolf Steiner in der Waldorfschule〉 C.v. Heydebrand, Stuttgart, 1927, p.89. Wilhelm Ruhtenberg 〈회화와 소묘에 대한 소고 Etwas vom Malen und Zeichnen〉

39 〈교육예술2: 발도르프 교육 방법론적 고찰〉 (GA294)

40 좋은 취향의 발달을 위하여, 1920년 11월 15일 간담회 (GA 300/1)와 1921년 11월 16일 (GA 300/2) 참고

41 "아이들에게 색을 가능한 한 일찍 소개해주어야 합니다. 그리고 흰색 종이뿐만 아니라 색깔 있는 종이에 물감으로 그림을 그리게 하는 것도 좋습니다. 아이 안에서 색채의 세계에 대한 정신과학적 관점에서만 생겨날 수 있는 종류의 느낌을 일깨워 주도록 노력해야 합니다." Stuttgart, 1919년 8월 23일, 〈교육 예술 2〉

42 1921년 11월 16일, Dornach의 Friedwardschule 학생들과 함께한 회화 강의 (GA 300/2, p.51) 〈육체·신체의 건강한 발달에 기초한 영혼과 정신의 자유로운 발전 Die gesunde Entwicklung des Leiblich-Physischen als Grundlage der freien Entfaltung des Seelisch-Geistigen〉 Dornach, 1922년 1월3일 (GA 303) p.222부터

43 〈7~14세를 위한 교육 예술〉(푸른씨앗, 2022) Die Kunst des Erziehens aus dem Erfassen der Menschenwesenheit〉 Torquay, 1924년 8월 15일 (GA 311) p.76~77 "그것은 아이의 미적 감각을 키워줄 뿐만 아니라, 무엇보다 이런 종류의 모든 활동은 의지 요소를 조화롭게 하는 작용을 하며, 이럴 경우 아이의 본성에도 직접적으로 작용합니다."

44 1920년 11월 15일 간담회. (GA 300/a) 1966년 M. Jünemann의 〈교육 예술 Erziehungskunst〉 특별판 5호, 〈회화 교육 방법론에 대한 대중의 질문 Fragen aus der Öffentlichkeit. Zum Methodischen des Malunterrichts〉

45 괴테, "이 색은 순수하고 가벼울 때는 유쾌하고 즐거우며, 최대한 강하게 칠했을 때에는 활기차고 기품 있지만, 극도로 민감하기 때문에 더럽혀지거나 어느 정도 음의 방향으로 끌려가면 불쾌하게 다가올 수 있다. 따라서 녹색을 띤 유황의 노란색은 불쾌한 느낌을 준다."(770)

46 Max Lüthi 〈옛날 옛적에: 민담의 본질에 대하여〉 (길벗 어린이 출판, 2012)

47 M. Jünemann의 책, p.44 참고

48 Stuttgart, 1923년 3월 25일 〈교육과 예술 Pädagogik und Kunst〉 (GA 304)

49 북유럽 신화의 근간이 되는 시와 노래, 서사시를 엮은 책. 13세기로 추정되는 필사본이 전해진다.

50 간담회, 1922년 4월 28일 (GA 300/2) p.80

51 E. Dühnfort 와 E.M. Kranich 〈쓰기와 읽기에서

의 첫 수업 Der Anfangsunterricht im Schreiben und Lesen〉(3권, Stuttgart, 1984), 〈인간학과 교육 Menschenkunde und Erziehung〉(27권, 1971년 4월호), 〈Die Drei〉 M. Jünemann 〈원칙으로의 예술 Das Künstlerische im Prinzip〉

52 Stuttgart, 1919년 8월 23일 〈교육예술 2〉(GA 294)

53 Dornach, 1923년 6월 2일 〈우주와 인간 속 리듬. 정신세계를 어떻게 들여다보게 되는가?Rhythmen im Kosmos und im Menschenwesen. Wie kommt man zum schauen der geistigen Welt〉 괴테아눔 노동자들을 위한 강연 (GA 350)

54 Hague, 1921년 2월 27일 (GA 304) C.v.Heydebrand의 〈아이의 놀이에 대해. 그림을 그릴 때의 아이 Vom Spielen des Kindes. Das Kind beim Malen〉(4판, Stuttgart, 1966) Herbert Hahn의 〈놀이의 진지함에 대해 Vom Ernst des Spielens〉(1966)

55 Michaela Strauss 〈아이들의 그림 이해하기 Understanding Children's Drawings〉

56 특히 1919년 8월 21일 강의와 1919년 9월 4일 강의 〈교육 예술 2〉(GA 294) 참고
1923년 8월 14일 Ilkley 〈오늘날의 정신생활과 교육 Gegenwärtiges Geistesleben und Erziehung〉(GA 307) 1924년 8월 15일 Torquay 〈7~14세를 위한 교육 예술〉(GA 311, 푸른씨앗)

57 H.R. Niederhäuser와 Margaret Frohlich 〈형태그기〉(푸른씨앗)
Hermann Kirchner는 〈치유하는 교육. 영혼적 돌봄이 필요한 아이(장애아동)의 존재(본질)와 치유 교육의 요구 Heilende Erziehung. Vom Wesen seelen-pflegebedürftiger Kinder und deren heilpädagogische Forderung〉〈역동적인 선그리기 Über dynamisches Zeichnen〉(Stuttgart, 1962)에서 치유교육의 관점에서 일련의 선그리기를 제안했다.

58 Hermann von Baravalle 박사 〈예술적인 것에서 학문적인 것의 유추 생성 Das Hervorgehen des Wis-senschaftlichen aus dem Künstlerischen〉 1961. 발도르프학교 6학년 물리학 수업 도입

59 구체적인 내용은 Stockmeyer의 책 12/3, p.153과 H. Hauck의 p.21/1 참고

60 Bern, 1924년 4월 17일 〈인지학적 교육 방법론과 필수 조건 Anthroposophische Pädagogik und ihre Voraussetzungen〉(GA 309), Arnheim, 1924년 7월 22일, 〈인간에 대한 앎의 교육학적 가치와 교육학의 문화적 가치 Der pädagogische Wert der Menschenerkenntnis und der Kulturwert der Pädagogik〉(GA 310), Oxford, 1922년 8월 22일 (GA 305)
또 이 연령대에 대한 자세한 설명을 Hans Müller-Wiedemann의 〈아동기의 중반–9세부터 12세. 아동 발달의 전기적 현상학 Mitte der Kindheit. Das neunte bis zwölfte Lebensjahr. Eine biographische Phänomenologie der kindlichen Entwicklung〉(Stuttgart, 1973)에서 찾을 수 있다. 루돌프 슈타이너의 발언도 자세히 실려 있다.

61 Dornach, 1923년 1월 20일 〈자연에 대한 살아있는 앎, 지성적 원죄와 정신적 구원 Lebendiges Naturerkennen. Intellektueller Sündenfall und spirituelle Sündenerhebung〉(GA 220) "나는 머리처럼 생긴 새는 태양에 의해 내적으로 따뜻해지고 환해진 공기의 창조물이라는 것을 깨달았습니다. 창조적인 물고기 힘을 가진 따뜻하고 빛으로 가득 찬 물과 창조적인 새의 힘으로 가득 찬 따뜻하고 빛으로 가득 찬 공기 사이에는 참으로 엄청난 차이가 있음을 알게 되었습니다. 창조물이 사는 전체 요소가 다르다는 것을 깨달았습니다. 물고기의 지느러미에 그 단순하고 곧은 형태를 부여하는 것은 바로 물의 요소이고, 새의 깃털이 그렇게 생긴 것은 태양의 빛과 온기로 충만해진 공기의 힘에 의한 것입니다. 자연에 대한 새로운 태도가 인간 의식 속에 적극적으로 들어와야 합니다."

62 "하지만 아이들에게 선으로 말이나 개를 '그리도록' 가르치는 것은 최악의 일입니다. 수채화 붓으로 개를 표현하고자 한다면 색칠해야지 결코 소묘를 해서는 안 됩니다. 개의 윤곽선은 존재하지 않는 것입니다. 그 선이 어디에 있습니까? 물론 그것은 정말

존재하는 것을 종이에 옮긴다면 저절로 만들어질 것입니다!" 1924년 8월 20일 Torquay 강의의 질의 응답에서 (GA 311, 푸른씨앗)

63 특히 1922년 8월 22일 Oxford 강의 (GA 305) 참고

64 흑백 소묘 연습을 위해 중간 강도의 목탄을 사용할 것을 권한다. 다른 재료로는 검은 크레용이나 사각 콩테가 있다. 지우고 싶을 때는 세무 가죽이나 목탄용 고무를 이용한다. 아이들이 소묘를 마치면 교사가 종이 위에 픽서티브(정착액)를 뿌려주어야 한다.

65 "6학년에서는 투사와 그림자에 대한 간단한 수업을 합니다. 맨손으로도 그리고 자와 컴퍼스를 사용해서도 그려봅니다. 예를 들어 원기둥과 구를 준비합니다. 구에 빛을 비추어 그 그림자가 원기둥에 떨어지게 합니다. 이때 아이들이 그림자가 어떻게 보일지, 이해하고 그릴 수 있는지를 봅니다. 그림자가 어떻게 떨어지는지에 대한 보편적인 앎!" 1919년 9월 6일 〈교육 예술 3: 세미나 논의와 교과 과정 강의〉 (GA 295, 밝은누리)

66 "이 학년에서 아이들은 원근법에 대한 올바른 표상을 배워야 합니다. 간단한 원근법 그림을 그립니다. 멀리 있는 것은 작게, 가까이 있는 것은 크게 그리기, 서로 겹치기 등등… 또한 과학기술과 미를 결합해 어떤 돌출물이 건물의 벽을 부분적으로 가리고 있으면 그것이 아름다운지 추한지에 대한 느낌을 아이들 내면에서 일깨웁니다. 돌출되어 나온 것이 벽을 아름답게, 혹은 추하게 할 수 있습니다. 13, 14세 무렵, 즉 7학년 아이들에게 이 같은 교육 방법은 엄청나게 큰 영향을 미칩니다." 1919년 9월 6일 〈교육 예술 3〉 (GA 295)

67 1919년 9월 2일 강의 〈교육예술 2: 발도르프 교육 방법론적 고찰〉 (GA 294)에서는 '아이들과 하는 그 밖의 모든 것의 일종의 총정리'가 되는 지리학 수업에 대해 자세히 언급한다. "마지막으로 지리와 역사 사이에 멋진 상호관계도 가능할 것입니다. 지리학 수업에 지극히 많은 내용을 이끌어 들인다면, 역시 반대로 어떤 것을 이끌어 낼 수도 있을 것입니다. 여기에는 당연히 여러분의 상상력과 발명가적 재능이 요구됩니다."

68 〈교육 예술 2〉 (GA 294), 〈사춘기 아이들을 위한 발도르프 교육〉 (GA 302), 〈교육 예술의 영혼-정신적 근본력 Die geistig-seelischen Grundkräfte der Erziehungskunst〉 (GA 305)

69 1972년 〈Erziehungskunst〉 10권, M. Jünemann이 쓴 〈지도 그리기_ 소묘와 회화 Über das Zeichnen und Malen von Landkarten〉

70 〈사회 문제와 교육 문제에 대한 정신과학적 대처 방법Geisteswissenschaftliche Behandlung sozialer und pädagogischer Fragen〉 (GA 192)

71 Karl Helbig 〈자바 여행 Zu Mahamerus Füßen, Wanderungen auf Java〉 Leipzig, 1924

72 〈현대의 교육 Pädagogik heute〉 1969년 발도르프 교육 특집, M. Jünemann 〈회화와 소묘 Malen und Zeichnen〉, 〈학년기의 예술적 공예활동 Künstlerische und handwerkliche Tätigkeit im Schulalter〉

73 작품 자체가 움직이거나, 움직이는 부분을 넣은 예술 작품. 조각에 가깝다.

74 예기치 않은 우연한 일이나 극히 일상적인 형상이 이상하게 느껴지도록 처리함으로써 야기되는 예술 체험을 중시하는 시도. 단 한번만 실연하는 것을 원칙으로 하는 퍼포먼스

75 미술 작품을 화랑과 문명사회에서 분리하여 자연한 가운데 설치하려는 미술 운동. 규모가 크고 일시적으로 존재하며, 자연물을 소재로 하거나 자연에 인공을 더해 둘의 관계를 탐구하는 미술

76 신시대의 급진적인 예술 정신 전반에 걸쳐 사용되는 말이지만, 특히 1차 대전 이후의 추상주의와 초현실주의를 중심으로 한 조형 활동을 가리키는 경우가 많다.

77 Gunter Otto 〈수업 과정으로서의 예술 Kunst als prozeß im Unterricht〉 Braunschweig, 1969

78 Gert Weber 〈예술 교육의 어제, 오늘 그리고 내일 Kunsterziehung gestern, heute, morgen auch〉 Ravensburg, 1964

79 Niederhäuser 〈발도르프학교의 형태그리기 수업〉 (푸른씨앗, 2015)

80 "예를 들어 면을 하나 집어 그것을 구부리고 한 번 더 구부리면, 여러분은 가장 단순한 내면의 원형적 현상을 만든다는 것을 알게 될 것입니다. 하나의 곡선과 그 안에 또 다른 곡선을 가진 면은 무수히 많은 방법으로 이용될 수 있습니다. 물론 이것을 좀 더 발달시켜야하지만, 면의 본성의 내면은 이 과정을 통해 밝혀질 것입니다." München, 1918년 2월 17일 〈예술과 예술 인식 Kunst und Kunsterkenntnis〉 (1922년 4월 9일 Hague) 〈그렇게 인간은 완전한 인간이 될 수 있다 Damit der Mensch ganz Mensch werde〉 (GA 82)

81 Wassily Kandinsky 〈회고 Rückblick〉 Baden-Baden, 1955

82 이 연령대에 대한 자세한 설명은 1922년 1월 4일 Dornach에서 교사들을 대상으로 한 크리스마스 강연 (GA 303)에서 찾을 수 있다. 〈예술적인 것과 예술 속 그 역할 Das Künstlerische in seiner Weltmission〉 (GA 276)

83 Stuttgart 1921년 6월 16일 (GA 302) 이 강의는 첫 번째 발도르프 교사들을 대상으로 한 1919년의 인간학 강의의 연장선에서 했던 것이다. 따라서 이 강의를 종종 '보충 과정'이라고 부른다. 두 번째 7년 주기에서 세 번째 7년 주기로 넘어가는 시점의 교육에 근간이 되는 강의이다. 〈사춘기에 대한 교육적 질문 Erziehungsfragen im Reifealter〉 (GA 302/1)

84 독일 발도르프학교 연합이 펴내는 슈타이너 교육에 관한 정기간행물 〈교육예술 Erziehungskunst〉에 실린 아래 기사 참고. F. Weitmann 〈교육적 요소로서의 공예 Handwerk als Erziehungsfaktor〉 9권, 1957. K.J. Fintelmann 〈발도르프 교육과 직업 훈련 Waldorfpädagogik und Berufserziehung II〉 10권, 11권, 1957. B. Galsterer 〈상급과정에서 실용적 수업의 확대 Erweiterung des praktischen Unterrichts für die Oberstufe〉 3권, 1958. M. Tittmann 〈학교의 대장간 Die Schmiede in der Schule〉 9권, 1961

85 Erich Schwebsch의 〈정신적 현존으로부터의 교육 예술 Erziehungskunst aus Gegenwart des Geistes〉 (1953), 〈미학 교육에 관하여 Zur Ästhetischen Erziehung〉 (1954) 두 권 다 Stuttgart에서 〈인간 육성과 교육 Menschen bildung und Erziehung〉 4권과 5권으로 출판되었다. Hildegard Gerbert의 〈예술의 이해를 근간으로 한 인간교육 Menschenbildung aus Kunstverständnis〉, 〈미학 교육에 관한 기고 Beiträge zur ästhetischen Erziehung〉 2판, Stuttgart, 1983 (21권). Ernst Uhli의 〈상과 형태. 발도르프학교의 예술 교육의 기초 세우기 Zur Begründung des Kunstunterrichts in den Freien Waldorfschulen〉 32권, Stuttgart, 1975

86 1923년 8월 16일 Ilkley 강의 (GA 307)

87 〈교육 예술 3〉 (GA 295) 1919년 9월 6일

88 Ilkley 1923년 8월 16일 (GA 307)

89 Ilkely 1923년 8월 16일 (GA 307), Torquay, 1924년 8월 18일 (GA 311, 푸른씨앗)

90 1920년 9월 22일 〈인간에 대한 앎에서 나오는 교육과 수업 Erziehung und Unterricht aus Menschenerkenntnis〉 (GA 302/a)

91 주석 89 참고

92 Arnheim, 1924년 7월 19일 (GA 310) p.60~61 괴테의 자연 과학 (GA 1)

93 주석 90 참고

94 주석 89 참고
〈교육 예술 2〉 (GA 294) 1919년 8월 21일 "조소적인 것으로 아이들을 인도하려면, 아이들이 조소의 형태를 손으로 따르도록 가능한 한 주의를 기울여야만 합니다. 아이들이 스스로 움직이면서 스스로 형태를 느낄 수 있습니다. 소묘적인 것을 할 때에는 어린이가 눈으로, 즉 눈을 통해 나가는 의지로 그 형태를 따르도록 할 수 있습니다."
〈교육 예술 3〉 (GA 295) 1919년 9월 6일 오전 강의

95 München, 1918년 2월 15일, 17일 〈예술과 예술에 대한 앎 Kunst und Kunsterkenntnis〉 (GA 271)

96 "식물은 자연이 만든 조소 작품이며, 사람은 그것을 바꿀 수 없습니다. 식물을 조소로 만들어 보려는 모든 시도는 자연이 식물의 물질육체와 에테르체에서 생산한 것과 비교했을 때 서투르기 짝이 없을 것입니다. 우리는 식물을 있는 그대로 내버려두거나, 괴테가 식물 변형론에서 했던 것처럼 조소적 사고의 틀 안에서 그것을 관찰해야 합니다…우리는 식물을 복제할 수 없습니다. 식물의 움직임을 흉내 낼 수 있을 뿐입니다." 1922년 4월 9일 Hague (GA 82)

97 1922년 4월 9일 Hague 강연. "동물을 조소할 수 있습니다. 물론 동물을 예술적 창조물로 만드는 것과 인간을 조소하는 것은 다릅니다. 여러분이 알아야 하는 것은 육식동물은 기본적으로 호흡체계에 의해 지배를 받는 생물이라는 것입니다.…우리는 그 생물을 호흡하는 존재로 바라보고, 그것을 중심으로 모든 것을 만들어야 합니다. 낙타나 소를 조소하기 원한다면 우리는 신진대사 체계에서 방향을 잡아서, 초식동물의 나머지 부분도 그에 맞춰 모양을 잡아야 합니다. 요약하자면 동물의 내적본성에서 무엇이 지배적인 요소인지를 예술적 감각으로 바라보아야 한다는 것입니다. 그런 다음 좀 더 세밀하게 구분을 한다면 모든 동물의 형태를 조소하는 방법을 쉽게 찾아낼 수 있을 것입니다."

98 같은 강의에서 루돌프 슈타이너는 인간 형상의 조소에 대해서도 언급했다.

99 1920년 11월 15일 열린 간담회 (GA 300/1)

100 이 책의 2부 '6학년에서 8학년 _흑백 소묘와 원근법' 참고

101 1923년 7월 12일 열린 간담회아 1924년 2월 5일 강의 (GA 300/3)
"…빛은 무언가를 항상 말하고 있습니다. 모든 미묘한 음영의 단계 하나하나를 그에 상응하는 구와 다각형의 측면과 비교해볼 수 있습니다. 이 그림으로 뒤러는 동시에 특히나 교육적인 어떤 것을 창조했습니다. 만일 여러분이 누군가에게 음영을 가르치고자 한다면, 이 그림보다 더 교육적인 것은 없

을 것입니다…" 〈내적 정신력의 반영으로서의 예술사 Kunstgeschichte als Abbild innerer geistiger Impulse〉 (GA 292)
Hedwig Hauck 〈Handarbeit und Kunstgewerbe〉 Max Wolffhügel이 슈투트가르트 발도르프학교 저학년에 대해 쓴 보고서가 〈교육예술 Erziehungskunst〉14권 5, 6호 1952년에 실렸다. 〈루돌프 슈타이너와 발도르프학교의 예술적 공예 Rudolf Steiner und der Künstlerische Handfertigkeit unterricht in der Waldorfschule〉에서 그는 루돌프 슈타이너가 14~16세 아이들에게 뒤러의 〈멜랑콜리아 I〉과 〈서재의 성 히에로니무스〉를 흑백 음영 기법으로 그려보는 것과 그 그림들을 색채 상상으로 전환시키는 그림을 둘 다 그려보라고 추천했다.

▲ 뒤러_〈**서재의 성 히에로니무스**〉_에칭_18.8x24.7cm_(1514)

▲뒤러_〈멜랑콜리아 I 〉_에칭_18.8x24cm_(1514)

102 여기서 말하는 빗금은 빛과 어둠을 경험할 목적으로 특정한 대상물이 없는 작품을 그리기에는 아주 효과적이지만, 10, 11학년 이하의 수업에 일반적으로 사용하기에는 좋지 않다. 사물과 빛/그림자의 관계를 9학년에서 배울 때는 넓적한 목탄을 이용해서 면으로 그리는 연습이 중심이 되어야 한다.

103 Max Wolffhügel 〈루돌프 슈타이너와 발도르프 학교의 예술적 공예 Rudolf Steiner und der kunstlerische handfertigkeit unterricht in der Waldorfschule〉, 〈괴테아눔 유리창을 위한 루돌프 슈타이너의 구상 Rudolf Steiner Entwürfe für die Glasfenster des Goetheanum〉 Assja Turgenieff가 쓴 서문에는 유리창 작업에 대한 회고와 루돌프 슈타이너가 언급한 흑백 주제에 대한 내용이 담겨있다. 본문에는 30장의 plate와 14장의 삽화가 있다. Dornach, 1961

104 Ake Fant, Arne Klingborg, A.John Wilkes 〈도

르나흐에 있는 루돌프 슈타이너의 목조 작품 Die Holzplastik Rudolf Steiners in Dornach〉 Hagen Biesantz, 1969

105 색채에 대한 강의에서 루돌프 슈타이너는 검정을 '죽음의 정신적인 상', 하양을 '정신의 영혼적인 상'이라고 불렀다. 1921년 5월 6~7일 Dornach 강의 (GA 291) 참고. 〈루돌프 슈타이너의 색채에 대한 접근에서 나온 예술 창조물의 기본 Grundlagen für das künstlerische Schaffen aus der Farbenlehre Rudolf Steiners〉과 Heinrich Wölfflin의 〈알브레히트 뒤러의 예술 Die kunst Albrecht Durers〉 (München, 1920) 참고

106 자세한 내용은 루돌프 슈타이너의 〈아칸서스 잎 Der Akanthusblatt〉 강의 참고. 1914년 6월 7일, Dornach, 〈새로운 건축 양식으로 가는 길 Wege zu einem neuen Baustil〉 (GA 286)

107 1922년 6월 21일, Stuttgart 〈사춘기에 관한 교육적 질문 Erziehungsfragen im Reifealter〉 (GA 302/1)

108 광물의 회화에 관하여, 〈색채의 본질〉 1921년 5월 8일, Dornach 강의 참고

109 〈루돌프 슈타이너의 색채론에 의한 예술 창조의 기본 Grundlagen für das künstlerische Schaffen aus der Farbenlehre Rudolf Steiners〉 3부 참고

110 K.E.Maison 〈그림과 모사. 거장에 의해 모사되고 변형된 걸작들 Bild und Abbild. Meisterwerke von Meistern kopiert und umgeschaffen〉 München, 1960

111 괴테의 색채론 1부 〈생리색〉 (69)

112 "순수한 소묘 자체는 이미 허구적이라는 사실을 스스로 깊이 관철해야만 합니다. 가장 진실한 것은 색채 자체에서 나오는 감각입니다. 약간 허구적인 것은 명암에서 생기는 감각입니다. 가장 허구적인 것이 바로 소묘입니다. 소묘는 그 자체로 이미 자연 속에서 죽어가는 존재의 추상적인 요소에 가깝습니다. 소묘를 할 때에는 사실은 본질적으로 죽은

것을 그리고 있다는 사실을 반드시 의식해야 합니다. 색으로 그릴 때에는 죽은 것에서 살아있는 것을 불러일으킨다는 의식을 가지고 그려야 합니다." Stuttgart, 1919년 8월 23일 〈교육 예술 2〉(GA 294) p.44

113 〈멜랑콜리아I〉의 모티브와 그것을 색으로 그린 그림에 관한 보고서가 Maria Strakosch-Geisler 〈구원받은 스핑크스 Die erlöste Sphinx〉(Freiburg, 1955, p.14~15)에 있다. 루돌프 슈타이너의 강의는 속기되지 않았다.

114 Clemens Weiler 〈알렉세이 야블렌스키 Alexei Jawlensky〉Köln, 1959

115 나무를 주제로 한 회화에 관하여. 1924년 2월 5일 간담회 (GA 300/3)

116 〈퀴르쉬너의 독일 민족문학 Kürschners Deutsche National-Literatur〉에 실린 괴테의 산문 경구. (괴테 전집 36,2권) 2부. 루돌프 슈타이너의 문고판 14권에 서문과 주석과 함께 재출간되었다. Stuttgart, 1967

117 〈새로운 미학의 창시자 괴테〉(GA 30)

118 〈첫 번째 발도르프학교의 교과 과정〉

119 1918년 2월 15, 17일, München 〈예술을 통한 감각적-초감각적인 것의 실현 Das Sinnlich-Übersinnliche in seiner Verwirklichung durch die Kunst〉, 〈예술적 상상력의 원천과 초감각적 앎의 원천 Die Quellen der künstlerischen Phantasie und die Quellen der übersinnlichen Erkenntnis〉 모두 (GA 271)

120 1924년 2월 5일 간담회 (GA 300/3)

121 1924년 Torquay 〈7~14세를 위한 교육 예술 Die Kunst des Erziehens aus dem Erfassen der Menschenwesenheit〉(GA 311, 푸른씨앗)

122 Dornach, 1923년 6월 9일 〈예술적인 것과 세상 속 그 역할 Das Künstlerische in seiner Weltmission〉(GA 276) p.95

123 일곱 장의 학교스케치 연작. Friedwart 학교에서 수채화 수업으로 그렸던 그림. 〈일출〉, 〈일몰〉, 〈환한 햇살 속의 나무〉, 〈폭풍우 속의 나무〉, 〈햇빛을 받고 서 있는 폭포 옆 나무〉, 〈두상 연구〉, 〈어머니와 아이〉. Marie Groddeck가 설명한 〈루돌프 슈타이너의 학교 스케치 Die Schulskizzen von Rudolf Steiner〉에는 상급 과정의 회화 수업에 관한 루돌프 슈타이너의 발언이 들어있다. (Dornach, 1959) 나중에 교육에 관한 강의를 하면서 루돌프 슈타이너는 이에 관해 이렇게 말했다. "발도르프학교와 도르나흐에서 아이들이 그리는 것은 색에 대한 경험입니다. 이런 식으로 아이들은 색 속으로 올바르게 들어옵니다. 그리고 아주 조금씩, 자신의 힘으로, 아이들은 색채에서 형태를 만들어내게 됩니다…" 계속해서 자신이 가져온 몇 장의 그림을 보여주며 말했다. "여기에서 시도한 것은 '무언가'를 그린 것이 아니라 색채에 대한 경험을 칠한 것입니다. '뭔가'에 대한 그림은 아주 나중에 올 수 있습니다. 너무 일찍부터 '뭔가'에 대해 그리기 시작하면 살아있는 실재에 대한 감각을 잃게 되고, 그 자리에 죽은 것에 대한 감각이 들어서게 됩니다. 위와 같은 교육방법은 세상에 있는 어떤 특정한 사물을 대할 때 아이들이 그런 토대가 없었던 경우와 비교했을 때 훨씬 살아있는 그림을 그리게 될 것입니다. 색의 요소 속에 사는 법을 배운 아이들은, 예를 들어 지리 수업과 연결해 시실리 섬을 그릴 수 있습니다. 그렇게 그린 지도는 이런 모양입니다. (도르나흐의 17세 여학생이 그린 그림) 이런 식으로 예술 작품은 심지어 지리 수업과도 결합됩니다." 1922년 8월 23일, Oxford 〈교육의 정신적 근거〉(GA 305)

124 식물 회화에 대해서는 〈색채의 본성〉(Dornach 1921년 5월 8일) 중 '색채와 물질-색채에서 그림 그리기'(GA 291) 참고

125 루돌프 슈타이너 〈학교 스케치〉. 주석 123 참고

126 주석 123 참고

127 슈타이너의 공책에 이에 관한 글이 있다. "아침 하늘 그리기: 노랑-빨강 (주홍): 점점 밝아진다, 저녁 하늘 그리기: 빨강-노랑(주황): 점점 어두워진다." Julius Hebing이 편집한 〈색채의 본질〉 독일어판 (Stuttgart, 1959)과 〈루돌프 슈타이너의 색채 인

식 Rudolf Steiners Farbenerkenntnis〉(GA 291)에 부록으로 실려 있다. 이것을 괴테의 말과 비교해보라. "빨강-노랑은 정말로 눈에 따스함과 기쁨의 느낌을 전해준다. 그것은 지는 해의 온화한 반사 빛 뿐 아니라 강렬한 이글거림의 색채 또한 대표하기 때문이다." 그리고 노랑-빨강(주홍)에 대해서는 이렇게 말한다. "빨강-노랑(주황)이 야기하는 기분 좋고 쾌활한 느낌은 그것이 강렬한 노랑-빨강으로 참을 수 없을 정도로 강해질 때까지 계속 상승한다. 여기서 적극적인 측면은 최대치의 힘으로 드러난다 …"(색채론 773~775)

128 〈화가를 위한 아홉 장의 스케치. 자연의 분위기 Neun Schulungsskizzen für Maler. Naturstimmungen〉 참고. Hilde Boos-Hamburger가 쓴 서문과 함께 1962년 Dornach에서 출판되었다. 루돌프 슈타이너가 남긴 파스텔 스케치의 원래 판형으로 된 아홉 장의 칼라그림이 실려 있다. 이 그림은 Henny Geck가 요청한 것으로 회화 연습의 출발점이 되었다.

129 1921년 9월 24일 〈Cosmosophy 1권〉 '12학년 _회화' 중 '사람' 주제에 관해서는 특히 1918년 2월 15, 17일 München에서 했던 〈감각-초감각적인 것. 정신적 앎과 예술적 창조성 Das Sinnlich-übersinnliche in seiner Verwirklichung durch die Kunst〉(GA 271) 참고

130 1913년 2월 13일, Berlin 〈근대로의 전환기에서 레오나르도의 정신적 위대함 Leonardos geistige Größe am Wendepunkt zur neueren Zeit〉〈정신과학 연구의 결과 Ergebnisse der Geistesforschung〉(GA 62)에 실려 있다.

131 〈회화에 관한 디드로 Diderot의 노력〉 Kürschner 전집 110권 (괴테 29권)

132 이 글과 이어지는 인용문은 1921년 5월 8일 Dornach에서 했던 세 번의 색채 강의(GA 291) 중 하나를 말한다. 이 개념은 색채 이론에 관한 다음 장에서 자세히 다루고 있다.

133 〈신 Das Höchste〉 세 번째 시기의 시

134 루돌프 슈타이너의 자서전 〈내 삶의 발자취 Mein Lebensgang〉(GA 28, 푸른씨앗), 5장

135 〈괴테의 자연 과학 저술〉 1권 (GA 1) LXXⅢ

136 루돌프 슈타이너는 자서전에서 이에 관해 다음과 같이 말한다. "지금까지 출판되지 않은 나의 자료가 특히 괴테의 인식 방법에 보다 정확한 통찰에 중요한 기여를 할 수 있음을 알았다. 이때까지 출판한 저술에서 나는 괴테의 인식 방법이 일상적인 의식 상태에서 인간은 자신을 둘러 싼 세상의 진정한 본질에 대해 처음에는 매우 낯설게 느낀다는 사실에서 기인한 것으로 이해했다. 이 거리감으로 인해 인간은 세상을 인지하기 '전에', 일상적인 의식에는 존재하지 않는 앎의 힘을 발달시키려는 욕구가 처음 생겨난다.

이런 관점에서 보면 내가 괴테의 논문에 나오는 다음과 같은 발언을 우연히 만났다는 것은 대단히 의미심장한 일이다.

'다른 종류의 것(괴테가 지칭하는 것은 인간에 대한, 그리고 인간과 외부 세계와의 다른 관계에 대한 다른 종류의 앎이다)에 어느 정도 다가가기 위해서는, 인간을 쓸모 있는, 앎을 추구하는, 지각하는, 모든 것을 포괄하는 존재로 분류할 수 있을 것이다.

1. 쓸모를 생각하고, 이윤을 추구하고, 요구하는 인간은 말하자면 먼저 과학의 영역에 울타리를 치고, 실용적인 것을 움켜쥐는 사람들이다. 의식은 이들에게 경험을 통해 확신을 주고, 이들이 가진 요구는 이들에게 어떤 영역을 준다.

2. 지식을 갈망하는 사람은 개인적 객관성에서 자유롭고 고요한 시선, 쉼 없는 호기심, 명쾌한 지성을 요구하며, 이들은 항상 1번과의 관계성 속에 서있다. 이들도 마찬가지로 오직 과학적인 의미에서 이미 존재하는 것을 공들여 탐색한다.

3. 지각하는 사람들은 심지어 태도에서도 생산적이다. 인식이 성장함에 따라 의식하지 않는 지각을 요구하고 지각으로 넘어간다. 그리고 인식하는 자는 아무리 상상에 대해 방패로 자신을 가로막는다 해도 스스로 그것을 깨닫기도 전에 생산적인 상상력의 도움에 손을 내민다.

4. 모든 것을 포괄하는 사람들은 창조적인 사람들이라고 자랑스럽게 부를 수 있다. 이들은 가장 고차원적인 의미에서 생산적인 태도를 지닌다. 처음 사고를 접했을 때부터 이미 전체의 통일성을 표현한다. 그리고 말하자면 그 사고를 따르는 것이 그 본성의 일이다.

이 말을 보면 괴테가 일상적인 의식 상태의 인간을 외부 세계의 존재 밖에 서 있는 것으로 여겼음이 명확해진다. 그 존재에 대한 인식과 하나가 되기를 꿈꾼다면 그는 다른 종류의 의식으로 넘어가야만 한다. 바이마르에 머무는 동안 한 가지 의문이 내 안에서 점점 더 명확한 형태로 떠올랐다. 사고 속에서 괴테의 지각 방식을 통해 내가 이르게 되었던 '정신적 경험'으로 어떤 사람을 이끌고 넘어가고자 한다면 괴테가 깔아놓은 앎의 토대위에 무엇을 더 세워야할까?"

"정신을 깨어있는 눈으로 경험한다는 것은 분명히 아직 성취되지는 않는다. 한편에서는 이에 이르는 길을 인간과 외부 세계와의 관계에서 나오는 것으로 명시된다. 하지만 인간은 자기 자신과의 관계에 대해 파악할 때 진정한 만족에 이를 수 있다는 것이 내 사고 속에서는 명확했다."

"…인간의 의식은 먼저 스스로에 대한 이해에 이르러야 한다. 그런 다음에야 인간은 순수하게 정신적인 것으로 경험하는 것에 대한 확증을 발견할 수 있다. 바이마르에서 괴테의 논문을 연구할 때 그것의 예전 형태를 더욱 명확하게 반복하면서 내 사고가 걸었던 길이 바로 이것이었다."

137 GA 2

138 GA 4

139 1891년 7월 18일 Richard Specht에게 쓴 편지. 1881~1891년까지의 편지를 모은 〈편지〉 1권에 수록 (GA 38)

140 1829년 2월 19일, Eckermann과의 대화. Eckermann이 쓴 〈괴테와의 대화 Gespräche mit Goethe〉

141 Eckermann과의 대화. 1831년 3월 18일

142. 루돌프 슈타이너 관련 강연 목록은 이 책의 참고 문헌 참고

143 〈물리학 발달을 향한 정신과학적 원동력. 첫 번째 자연 과학 강연_ 빛, 색채, 음향, 질량, 전기, 자기학Geisteswissenschaftliche Impulse zur Entwicklung der Physik. Erster naturewissenschaft-

licher Kurs: Licht, Farbe, Ton−Masse, Elektrizität, Magnetismus〉 (GA 302), 〈두 번째 자연 과학 강연_ 긍정적인 그리고 부정적인 물질성의 한계에서 온기(열) Zweiter naturwissenschaftlicher Kurs: Die Wärme auf der Grenze positiver und negativer Materialität〉 (GA 302)

144 Dornach, 1921년 5월 7일 〈Das Wesen der Farben〉 (GA 291) p.52

145 괴테 〈색채론〉 (919/920)

146 1915년 1월 1일, Dornach (GA 291) p.99

147 1914년 7월 26일, Dornach (GA 291) p.87

148 Kristiania, 1923년 5월 20일, (GA 276) p.136~137 M. Jünemann의 〈색채와 함께 살기 Leben mit der Farbe〉 p.33

149 1923년 7월 29일, Dornach (GA 291)

150 Hermann Diels 〈소크라테스 이전 시대의 단편들 Die Fragmente der Vorsokratiker〉 1권, Friedrich Hiebel 〈고대 그리스의 메세지 Die Botschaft von Hellas〉 p.27 Hiebel의 책에는 문학에 대한 언급이 더 나온다. 그에 따르면 그리스 사람들이 색을 다르게 지각했다는 사실에 처음으로 주목했던 사람은 1858년에 Gladstone이다.

151 Edm. Veckenstedt 〈그리스의 색채 이론의 역사 Geschichte der Griechischen Farbenlehre〉. 이 책에서 Veckenstedt는 당시 학자들 사이에서 지배적이던 사고, 즉 그리스 사람들은 파랑에 색맹이었을 것이라는 주장을 반박하기 위해 노력했다. 그러나 그가 근거로 들었던 문헌들이 오히려 반대쪽 입장에 힘을 실어주었다.

152 1920년 3월 20일, Dornach 〈사회 유기체를 위한 치유 요소 Heilfaktoren für den sozialen Organismus〉 (GA 198)

153 Dornach, 1920년 12월 5일 (GA 291)

154 Dornach, 1921년 5월 6, 7, 8일 (GA 291)

155 〈색채의 본질에 대하여 Über das Wesen der Farben〉 Julius Hebing, Stuttgart, 1959, p.68

156 O. Runge 박사 〈색상환과 색채이론에 관한 다른 저술들 Die Farbenkugel und andere Schriften zur Farbenlehre〉. J. Hebing이 쓴 후기가 실려 있다. Stuttgart, 1959

157 Dornach, 1923년 6월 2일 (GA 276) p.48

158 광물, 식물, 동물, 인간 회화에 관한 더 자세한 내용은 〈색이 가진 상과 광채 색–전망 Das Bild und Glanzfarben–ein Ausblick〉 Julius Hebing의 〈세계, 색 그리고 인간 Welt, Farbe und Mensch〉에는 저자가 쓴 글이 여덟 색 삽화와 함께 실려 있다.

159 〈비의적 인장과 기둥 그림. 1907년 성령강림절의 München 회합과 그 영향 Bilder okkulter Siegel und Säulen. Der Münchner Kongress Pfingsten 1907 und seine Auswirkungen〉 본문과 작품 그림. 모사와 plate, 1977, (GA 284, 285)

160 〈네 편의 신비극 Vier Mysteriendramen〉 (GA 14)

161 Bern, 1921년 6월 29일 〈괴테아눔의 건축적 사고 Der Baugedanke des Goetheanum〉 (GA 290)

162 위의 글과 함께, Hague 1922년 4월 9일 〈오늘날의 정신생활에서 인지학의 의미 Die bedeutung der Anthroposophie im Geistesleben der Gegenwart〉 (GA 82) 참고

163 많은 자서전과 전기에 이 기간에 대한 회고가 담겨 있다. 그중에서 특별히 참고할 것은 두 명의 중요한 예술가가 쓴 글이다. Margarita Woloschin 〈초록 뱀 Die Grüne Schlange〉(6판, 회고록, 1982, Stuttgart), Assia Turgenieff 〈루돌프 슈타이너와 첫 번째 괴테아눔 작업에 대한 회고록 Erinnerungen an Rudolf Steiner und die Arbeit am ersten Goetheanum〉(3판, 1982, Stuttgart) Assia Bugajeff geb. Turgenieff는 시인인 Andrej Belyj(Boris Bugajeff)

와 결혼했는데, 그가 쓴 루돌프 슈타이너에 대한 회고록은 1929년에 집필되었으나 최근에야 출판되었다. 이 책에도 첫 번째 괴테아눔을 짓던 시기에 대한 생생한 묘사가 담겨있다. Andrej Belyj 〈삶 변형하기–루돌프 슈타이너에 대한 회고 Verwandeln des Lebens–Erinnerungen an Rudolf Steiner〉 Basel, 1975

164 Rudolf Steiner 〈첫 번째 괴테아눔의 큰 궁륭에 그린 회화를 위한 열두 장의 스케치 Zwölf Entwürfe für die Malerei der grossen Kuppel des ersten Goetheanum〉(Marie Steiner 편집, Dornach,1930) 〈첫 번째 괴테아눔의 작은 궁륭에 그린 회화를 위한 스케치 Entwürfe für die Malerei der kleinen Kuppel des ersten Goetheanum〉 Assia Turgenieff 가 편집하고 서문을 썼다. Dornach, 1962

165 Ake Fant, Arne Klingborg, A.John Wilkes 〈도르나흐에 있는 루돌프 슈타이너의 목조작품 Die Holzplastik Rudolf Steiners in Dornach〉 1969

166 1921년 6월 29일, Bern 〈괴테아눔의 건축적 사고〉 (GA 290)

167 Bern, 1921년 6월 29일 (GA 290) p.93

168 D. van Bemmelen 〈루돌프 슈타이너의 괴테아눔 색채 구성 Rudolf Steiners farbige Gestaltung des Goetheanum〉 Stuttgart, 1973

169 또 다른 맥락에서 〈자연 요소의 존재들〉이라는 한 장의 파스텔화가 나왔다. 이것은 원판의 크기대로 한 장의 종이에 모사되었다. Dornach, 1961

170 〈괴테아눔 창문을 위한 루돌프 슈타이너의 구상 Rudolf Steiner Entwurfe für die Glasfenster des Goetheanum〉 (GA 271) Assia Turgenieff가 쓴 서문이 있다. Dornach, 1961

171 1920년 1월 25일, Dornach

172 Strakosch-Giesler 〈구원받은 스핑크스 Die erlöste Sphinx〉 Freiburg, 1955

173 Louise v. Blommestein 〈어떻게 루돌프 슈타이너가 우리 앞에서 그림을 그렸는가 Wie Rudolf Steiner uns vormalte〉. Hauck의 〈수공예와 예술공예 Handarbeit und Kunstgewerbe〉에 실려 있다.

174 주석 123 참고

175 〈루돌프 슈타이너의 회화적 원동력. 작품 목록 Rudolf Steiners malerischer Impuls. Ein Werkverzeichnis〉 Dornach, 1971

176 〈새로운 건축 양식으로 가는 길 Wege zu einem neuen Baustil〉 (GA 286), Dornach, 1914

177 Bern, 1921년 6월 29일 (GA 290) p.42

178 〈바우하우스 50년 50 Jahre Bauhaus〉 카탈로그에 모사되었다. Württemberg 예술 협회, 1968

179 Rex Raab 〈말하는 콘크리트. 슈타이너가 철근 콘크리트를 이용한 방법 Sprechender Beton. Wie Rudolf Steiner den Stahlbeton verwendete〉

180 1914년 7월 26일, Dornach (GA 286)

181 1914년 6월 17일, Dornach (GA 286)

182 〈새로운 미학의 아버지, 괴테 Goethe als Vater einer neuen Ästhetik〉 (GA 271)

183 같은 책 (GA 271) p.27

184 같은 책 (GA 271) p.22

185 같은 책 (GA 271) p.30

186 같은 책 (GA 271) p.26

187 괴테 〈시와 진실 Dichtung und Wahrheit〉 Ⅳ 18권 20호 p.95 (민음사, 2009)

188 위의 책 (GA 271) p.29/32

189 München, 1918년 2월 15, 17일 (GA 271)

190 München, 1918년 2월 17일 (GA 271) p.111

191 Walter Hess 〈현대 회화의 이해를 위한 자료 Dokumente zum Verständnis der modernen Malerei〉 Hamburg, 1956, p.17

192 München, 1918년 2월 15일 (GA 271) p.93, 94

193 같은 책 p.100~101

194 주석 170 참고

195 Dornach, 1920년 9월 11일 〈사회적 형성의 근본적 동력에 대한 앎으로서의 정신과학 Geisteswissenschaft als Erkenntnis der Grundimpulse sozialer Gestaltung〉 (GA 199)

196 같은 책 p.257

197 1918년 12월 7일, Dornach 〈우리 시대의 근본적인 사회적 요구, 변화된 상황 속에서 Die soziale Grundforderung unserer Zeit. In geänderter Zeitlage〉 (GA 186)

감수자의 글

슈타이너의 인지학과 미술을 처음 만난 건 1997년 5월, 괴테아눔의 자유정신대학 교육학과에서 개설한 '아동 미술 교육을 위한 세미나'에서였다. 낯설지 않은 친근감에 2001년까지 3번의 세미나에 더 참석하였고, 아동 미술 학원을 운영하던 나는 세미나에서 배웠던 젖은 수채화, 조소, 오이리트미 등을 아이들과 함께 작업하는 시간을 가졌다. 아이들은 정말 기뻐하고 즐거워했고 심리적으로 좋은 변화를 보였다. 아이들이 보여준 긍정적인 심리 치료적 변화로 유학을 결심한 나는 2002년 10월에 괴테아눔 자유정신대학 바그너 미술학과 5년 과정에 입학하였다.

처음부터 교수님은 설명 없이 색을 주고 그리라고만 하셨다. 설명해 달라고 하면 "색이 너에게 말을 할 거다"라고 하시며, 색이 다른 색과 만나면서 형태가 결정된다고만 하셨다. 혼란스러웠다. 날마다 7~8시간을 노랑, 파랑, 빨강을 반복하며 1년 동안을 그렸다. 그러자 '광채 색'이 무엇인지 깨닫게

되었고 '형상 색'은 더 오랜 시간이 지나고서야 이해하게 되었다. 한 가지 색이 다른 색을 만날 때마다 형태가 달라지는 것이, 같은 사람이라도 상황과 환경에 따라 다른 인생을 살아갈 수 있다는 것으로 느껴졌다. 괴테는 색의 영혼성을 말하였고 슈타이너는 괴테의 색채론을 발전시켜 색의 경험이 어떻게 물질적 경험에서 도덕적–정신적 경험으로 확장될 수 있는지를 보여주었다. 슈타이너는 색의 초감각적 본성에 대하여 "색에 대한 앎은 물리학을 넘어 세계를 바라보는 정신과학적 방식으로 이어진다."고 말하였다.

슈타이너는 발도르프학교 상급 학생을 위한 일곱 장의 스케치와 화가를 위한 아홉 장의 스케치를 남겼는데, 자연을 담은 것으로 일출과 일몰, 떠오르는 달과 지는 달, 대기 속의 나무, 두상과 어머니와 아이 등의 주제가 그것이다. 나는 일출과 일몰을 그리며 우주의 호흡과 인간의 호흡을 연관지어 리듬을 이해하고 식물의 성장 과정을 표현하며, 자연과

연관하여 인간의 삶과 죽음 그리고 윤회를, 대기와 관련된 나무 주제들을 그리며 자연의 흐름을, 두상과 어머니와 아이를 그리며 빛과 어둠의 관계와 색의 조화를 화음으로 만나며 색에서 형태가 스스로 생겨나는 것을 경험하였다.

바그너 미술학과를 졸업하고 미술치료에 중요한 감각인 촉각에 관해 더 연구하려고 라트노프스키 조형예술 학교에 들어갔다. 그곳에서 엘케 선생님의 지도로 자연의 형성력이 형태(자연물)를 창조하듯이, 조소할 때는 형태를 중요시하지 않고 그 모양이 이루어지게 한 움직임, 즉 '형성력'을 흙으로 표현하여 생명력 있는 작품을 만드는 것을 배웠다. 이 책에서도 교사가 예를 들어 7, 8학년 인간학 수업에서 인간의 장기와 골격 체계를 가르칠 때 '인간의 신체 모형'을 조소로 표현하고자 한다면 '조소적 해부학'을 직접 경험하여 '인간의 신체를 형성하는 힘', 즉 '형성력'을 이해하고 수업에 임하라고 하였다.

8년 동안 슈타이너의 인지학과 색채론을 색과 흙으로 경험하며, 스위스와 독일의 몇몇 발도르프학교를 방문하여 예술 교육이 어떻게 이루어지는지도 보았다. 초등1. 2학년은 예술을 통하여 감각을 깨워 풍부해진 영혼이 느껴지고, 3, 4, 5학년은 자신과 세상을 연결하고, 6, 7, 8학년은 사춘기에 넘치는 의지의 힘을 통제하는 법을 배워나가고 있었다. 9. 10학년은 예술을 실용적인 것으로 배워 인간의 실생활에 필요한 것을 경험하며, 11, 12학년은 전문적인 자신의 프로필까지 작성하여 바로 직업으로 연결하는 것을 보며 이 책이 발도르프학교의 예술 활동과 수업의 지침서가 되었음을 알 수 있었다. 이것은 스위스와 독일의 몇몇 발도르프학교에서만이 아니라 전 세계 발도르프학교에서 실행하고 있는 것으로 안다. 슈타이너는 "아이들의 지성을 온전히 일깨워주는 것은 바로 예술이다."라고 하였다.

괴테의 색채론과, 슈타이너의 인지학적 색채

론 및 교육론을 바탕으로 하는 이 책은 〈일반 인간학〉, 〈교육방법론〉, 〈세미나 논의와 교과 과정〉과 함께 발도르프학교의 교육에 중요한 책으로 생각한다. 특히 저자인 위네만과 바이트만은 발도르프학교에서 30년 동안 예술 교육을 한 경험과 슈타이너의 정신을 연구한 율리우스 헤빙의 보고서를 토대로 이 책을 썼다. 교사들을 위한 예술 교육의 지침서로 아이들의 성장과정에 따라 학년별로 색의 도입과정부터 형태에 이르기까지 회화와 소묘, 조소, 공예를 교과 과정과 연결하여 어떻게 교사가 연습하고 준비하여 수업에 임해야 하는지를 구체적으로 설명하고 있다. 특히 아이들의 성장발달 단계에 따른 예술 작업이 아이들 내면(영혼)의 형성과 변화, 정신(사고)의 발전에 어떤 영향을 주는지를 자세히 예를 들어 설명하고 있다.

요즈음 아이들은 물질주의에 치우친 감각적-지적 교육으로 몸과 마음이 많이 황폐해져 있다. 예술(영혼)을 통한 정신적-도덕적 교육이 이루어져 진정한 '나'를 인식하여 사랑하며 타인을 알고 자유롭고 책임감 있는 공동체 생활을 할 수 있는 성인으로 성장할 수 있도록, 이 책이 교사들의 지침서가 되어 어린이, 청소년들의 교육에 큰 도움이 되길 바란다. 이 책의 중요성을 알고 번역하신 하주현 선생님께 감사드리며, 두서없지만 추천의 글을 올린다.

2015. 2. 4. 이해덕

ㅇ 디자인 **푸른씨앗**_디자인팀

ㅇ 표지그림 **오지원**_전 동림 자유 학교 미술교사, 아틀리에스터 운영자

ㅇ 뒷표지사진 **청계자유발도르프학교**_〈10주년 사진집〉 중에서

이 책은 콩기름 잉크로 인쇄합니다.

겉지_ 인스퍼 에코 225g/m²
속지_ 전주페이퍼 친환경 미색지 95g/m²
인쇄_ (주)도담 프린팅 | 031-945-8894
글꼴_ 나눔 글꼴
책 크기_ 188*235